서양 춤예술의 역사

발레와 현대무용

Ballet and Modern Dance

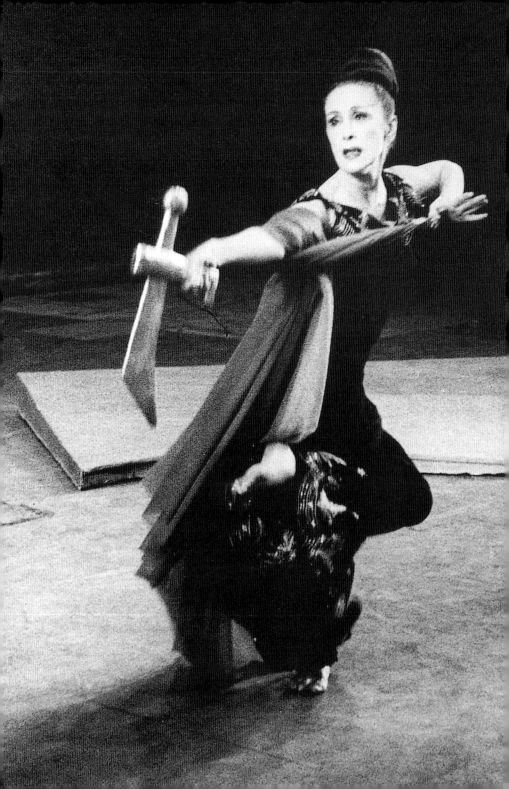

서양 춤예술의 역사

발레와 현대무용

Ballet and Modern Dance

개정증보판

수잔 오 지음
김채현 옮김

셀마 진 코헨 서문
짐 루터 12장 수정 및 확장

도판 149점, 원색 29점

SIGONGART

일러두기

1. 외래어는 국립국어원의 외래어표기법을 원칙으로 표기했고, 국내 무용계에서 아주 일반적으로 사용하는 이사도라 덩칸, 화니 엘슬러는 옮긴이가 제시한 대로 표기하였음.
2. Modern Dance와 Contemporary Dance는 각각 현대춤 일반일 때와 1960년대 이후 춤일 때에는 '현대무용', 장르 개념일 때는 '모던댄스'와 '컨템퍼러리 댄스'로 옮겼음.
3. Dance는 무용계의 변화를 중시하여 대체로 '무용'으로 옮기지 않고 '춤'으로 옮겼음.

시공아트 042
서양 춤예술의 역사

발레와 현대무용
Ballet and Modern Dance
개정증보판

초판 1쇄 발행일 2004년 5월 25일
개정증보판 1쇄 발행일 2018년 3월 2일
개정증보판 2쇄 발행일 2018년 9월 3일
개정증보판 3쇄 발행일 2022년 4월 29일

지은이 수잔 오
옮긴이 김채현

발행인 윤호권
사업총괄 정유한

발행처 ㈜시공사 **주소** 서울시 성동구 상원1길 22, 6-8층(우편번호 04779)
대표전화 02 - 3486 - 6877 **팩스(주문)** 02 - 585 - 1755
홈페이지 www.sigongsa.com / www.sigongjunior.com

Ballet and Modern Dance by Susan Au
© 1988, 2002 and 2012 Thames & Hudson Ltd., London
Revised and expanded edition 2012
All rights reserved.

Korean Translation Copyright © 2004, 2018 by SIGONGSA Co.,Ltd.
The Korean translation rights arranged with Thames & Hudson Ltd., London, England
through EYA(Eric Yang Agency), Seoul, Korea.

본 저작물의 한국어판 저작권은 EYA(에릭양 에이전시)를 통해
Thames & Hudson Ltd.와 독점 계약한 (주)시공사에 있습니다.
저작권법에 의하여 한국 내에서 보호를 받는 저작물이므로 무단전재와 복제를 금합니다.

ISBN 978-89-527-7978-6 04600
ISBN 978-89-527-0120-6 (세트)

*시공사는 시공간을 넘는 무한한 콘텐츠 세상을 만듭니다.
*시공사는 더 나은 내일을 함께 만들 여러분의 소중한 의견을 기다립니다.
*잘못 만들어진 책은 구입하신 곳에서 바꾸어 드립니다.

차례

서문

『발레와 현대무용: 서양 춤예술의 역사』 지은이인 수잔 오 선생은 21세기의 관찰자가 짐작컨대 16세기 궁정발레를 발레로 인식하기에 애를 먹을 것이라 지적하며 이 책을 시작합니다. 그 때 이후 그렇게도 많은 것이 변해온 것입니다. 춤작품의 기능, 춤에 가장 적합한 장소, 춤에 적합한 음향 반주와 장식의 유형, 공연 현장에서 관람객의 역할 등에 대해 우리 생각은 변해 왔습니다. 변해온 것 그리고 변해온 방식은 여기에 이어지는 글들에서 소상하게 밝혀집니다. 이 책은 극장춤의 진화 과정을 추적합니다. 초청객들에게 주최자의 부(富), 취향, 훌륭함을 주입하기 위해 기획된 스펙터클로부터 때로는 눈을 즐겁게 하기 위해, 때로는 마음을 움직이기 위해, 때로는 입장권을 사기 위해 금전을 지불한 다양한 계층의 관람객들에게 도덕적이거나 정치적인 견해를 바꿔놓기 위해 기획된 무수한 표현으로의 변화 과정이 그것입니다.

수잔 오 선생이 구명하는 역사는 아주 다양해서 값지며 바로 지금도 급속히 불어날 찰나에 있는 다양성을 구명합니다. 초창기의 발전은 수십 년 심지어 수 세기가 걸리는 경우도 있는 반면, 현재 상황은 해마다 혁신적 제작물들이 번식하도록 재촉하는 듯합니다. 정말이지 현대의 수많은 관찰자들은 21세기의 발레를 발레로 인식하기에 애를 먹고 있습니다. 마침내 춤 자체가 정체성 문제에 휘말리게 된 1960년대에 당혹스러움이 폭증하였습니다. 안무자가 앙트르샤와 피루에트를 배제하던 때에는 어려움이 있었지만 안무자가 움직임을 배제하기 시작한 때에도 마찬가지 어려움이 …… 우리는 새로운 것을 소중히 하지만 새로운 것은 우리에게 문제도 제기하는 것입니다.

이 책은 매우 시의적절한 시기에 도달합니다. 춤 실험이 범람하는 와중에 진정한 진전 성과를 단순한 노출광과는 분리해 놓기를 모색하면서 우리는 지금의 '춤 폭발'의 배경을 탐색할 필요가 있는 시기에 도달하였습니다. 춤 폭발 현상을 이전에 흘러간 것과 격리시켜버린다면 우리는 균형 잡힌 시각을 갖출 수 없습니다. 이 책에서 읽고 있다시피, 우리는 현재가 과거로부터의 확장, 수정,

그리고 반란을 통해 어떻게 형성되었는지 살펴보게 됩니다. 춤이 변화하는 것은 새삼스런 일도 아닙니다. 오로지 변화의 크기와 속도, 변화의 정도가 가중되고 있을 뿐입니다.

우리에게 익숙치 않은 것, 우리를 아주 어리둥절케 하는 새 것에 마음을 여는 일은 언제나 쉽지 않습니다. 그러나 과거의 관객에 대해 배우는 것은 그들이 문제를 안고 있었기 때문에 위안이 됩니다. 모든 관찰자들이 위대하다고 인정하는 완성의 순간(확실히 《라 실피드 *La Sylphide*》때가 그랬습니다)에 가끔 혁신이 불거져 나옵니다. 그러나 한 차례 전투도 불가피합니다. 평론가 존 마틴(John Martin)이 20세기 중반 자신의 동시대인들이 현대무용의 핵심을 제대로 보도록 하기 위해 얼마나 열심히 싸웠습니까. 여기서 우리는 성공과 실패에 대해, 후에 성공으로 바뀐 실패에 대해 읽으면서 우리가 살펴본 춤의 위상을 예술의 총체적인 진전 모습 속에서 인식하는 통찰력을 함양하게 될 것입니다. 역사가 우리가 좋아해야 할 바를 말해주는 것은 아니며, 역사는 지성적 선택을 수행할 수단을 제공합니다.

이 책의 이야기는 서양 세계의 극장춤에 국한되며, 이를 270쪽 정도로 처리하는 것은 분명 대단한 일입니다. 활용 자료로 미루어 시간상의 제약도 있었습니다. 오직 궁정발레 시대 이후에야 극장춤의 전개에 대해 말해주는 기록이 연속적으로 이어집니다. 그 외에 지역적 제약도 두드러지는데, 왜냐하면 미국과 유럽 이외 지역의 춤 상황은 현저히 다른 모습을 보이기 때문입니다.

서양춤은 변화가 특징이었습니다. 처음에는 점진적이다가 후에 점차 빨라졌습니다. 하지만 아시아와 아프리카에서는 안정감이 정칙이었습니다. 거기서 춤은 인생행로의 단계를 표시하는 제의를 규정하는 데 봉사하였습니다. 춤은 공동체의 사회적 단결을 위한 매체였으며, 도덕적 가치의 표본이자 물리적ㆍ정신적 환경과의 조화를 성취하는 상징으로 이해되었습니다. 이러한 사회에서 전통은 신성합니다. 조상들의 방식을 존중하고 보존합니다.

이제 이들 사회가 서양식의 변화의 메시지를 듣고 있습니다. 서양 무용단들이 이들 지역을 순회합니다. 때때로 서양 무용가들은 가르치기 위해 그곳에 남아서 낯설지만 마음을 끄는 테크닉 교육을 제공합니다. 텔레비전은 발레, 탭, 현대무용, 포스트모던 댄스에 관한 생각들을 수용하거나 각색하려는 모든 이들에게 제공하고 있습니다. 비서양 국가들이 이들 새 형식에서 착상을 얻을지 아니면 여전히 각국의 원래 전통을 유지해 나갈지 두고 봐야 할 문제입니다. 아마도 이 책은 과거와 현재의 관계를 탐색해서 현재를 명료하게 밝힘으로써 비서양인들에게도 도움을 줄 것입니다.

춤의 다양성이 급히 증대하면서 상황은 갈수록 복잡해지고 도전성을 띱니다. 수잔 오 선생은 주도면밀하게 준비해온 터여서 이러한 도전을 직시할 수 있습니다. 그럼에도 지치지 않는 연구가이자 세심한 학자인 수잔 오 선생은 자신의 연구 영역을 자료관이나 박물관에 국한하지 않습니다. 실제로 그녀는 춤 강의실과 극장 객석 어디든 똑같이 제 집 드나들 듯이 편안히 여깁니다. 이 책은 본질적으로 이런 생각과 행동, 자료 해독 활동과 공연 관람 작업을 결합한 결과입니다. 이런 양면적 활동이 우리로 하여금 춤의 역사를 살아있는 파노라마로, 그리고 오늘날 우리에게 춤 경험을 알려주고 계몽하는 생생한 전통으로 보게 만드는 역량을 키워준 것입니다.

셀마 진 코헨 Selma Jeanne Cohen

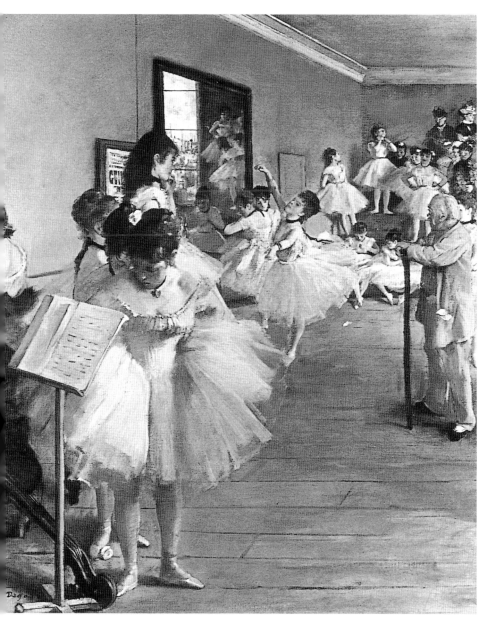

2 드가가 1876년경에 그린 파리 오페라하우스의 수업 광경. 그림에 나오는 춤교사는 나이 많은 쥘 페로이나. 그는 1841년도의 작품 《지젤》의 공동 안무자였고 또 유명한 춤꾼이기도 하였다(pp.72 참조).

순종 잘하는 하인

21세기 관객이라면 16, 17세기의 프랑스 궁정발레들에서 오늘날의 우리가 일반
적으로 발레로 지칭하는 예술 형식을 분간해내기에 곤란함을 느낄 것이다. 초창
기의 발레 공연물은 정면 액자 형태의 프로시니엄 무대(the proscenium stage)
가 발명되기 이전에 나타났으며, 이들 공연물은 커다란 실내에서 춤판의 3면을
에워싼 회랑(回廊)이나 층층대에 자리잡은 관객들에게 제공되었다. 대부분의
관객들이 위에서 아래로 공연자들을 내려다보았으므로, 관객들의 정신은 공연
자들이 이리저리 움직여 나감에 따라 그려지는 '형체들'이나 바닥의 도형들에
집중되었다. 과거에 그렇게 불렸던 대로 모양이 지어진 춤이나 수평적인 춤은
대부분 기하학적 형태들로 구성되었고 때로는 상징적 의미가 덧붙여지기도 하
였다. 이들 춤은 쌍쌍이 짝을 지은 남녀들에 의해 추어지기보다는 거의 언제나
성별로 남성과 여성이 따로 무리를 지은 사람들에 의해 추어졌다.

초창기 발레에 등장한 무용수들은 오늘날의 우리가 흔히 보는 것처럼 고도
의 솜씨를 갖춘 직업 무용수들이 아니었다. 그 대신 그들은 대체로 지체 높은 아
마추어 춤애호가들이었고, 때로는 왕이나 왕비가 그들을 이끌기도 하였다. 오늘
날의 발레 무용수들과는 극히 대조적으로 그들은 바닥에 매우 밀착된 듯한 춤을
춘 것 같은데, 그것은 자기들이 펼쳤던 발디딤새(스텝)와 움직임이 힘이나 민첩
함을 돋보이게 하는 뛰어난 솜씨보다는 오히려 장식미, 우아미, 그리고 고상한
기품을 강조했던 당시의 사교춤에서 연유했기 때문이다. 당시 유행한 궁정 의상
에 바탕을 둔 무용수들의 의상은 무엇보다도 그들 자신의 부귀 영화와 발명 솜
씨를 통해 관람객들에게 인상을 남기려는 그런 의도로 만들어졌다. 따라서 움직
임의 자유라는 것은 오로지 부차적인 고려 사항이었을 따름이다.

공연 시간이 장황하게 길고 진행이 서두르지 않고 느긋했던 것은 당시 발레
공연물들에서 드러난 주요 특징이었다. 밤늦게 시작해서 길게 하면 너댓 시간
이어졌다. 초창기 궁정발레에는 오늘날 시가(市街)행렬에 등장하는 장식 차량

3 작품 대본집의 앞머리에 실린 《루이즈 여왕의 희극적인 발레》(1581)의 장치 그림.
금빛의 구름 뭉치에 가려 잘 보이지 않는 가수들(왼쪽), 씨르케의 꽃밭과 궁전(중앙의 배경),
그리고 판(Pan)의 작은 숲덤불(오른쪽)이 보인다.

을 연상시키는 움직이는 거대한 장치나 장식이 달린 탈것에다 춤꾼, 노래 부르는 사람 그리고 악사를 태우고 행진하는 재미난 구경거리가 덧붙여지곤 하였다.

우리 눈에는 어울리지 않을 성싶은 이들 궁정에서의 구경거리들이 그럼에도 불구하고 발레예술의 선조격이었음은 분명한 사실이다. 이러한 구경거리의 이면에는 중세의 예배 행진 및 무언극까지 거슬러 올라가는 궁정 축제와 오락거리의 기나긴 전통이 깔려 있었다. 중세의 오락거리들과는 대조적으로 르네상스의 궁정발레는 종교적 기능보다는 세속적 기능에 봉사하였으며, 때로는 쾌락과 기분전환을 추구하고픈 욕구와 정치적 동기를 결합시키곤 하였다. 궁정발레는 무엇보다도 지배 계급을 위해 존재했으며, 지배 계급은 관객뿐만 아니라 공연자의 절대 다수를 점하였고 또 제공하였다. 춤, 시, 음악 그리고 장치 등과 같은 궁정발레의 이질적인 구성요소들은 전체 연출을 감독한 기획관리자의 통제를 받았다. 전체 연출에 가담한 사람들로서는 귀족이나 직업적인 전문가들을 들 수 있으나, 그들 모두는 귀족적 시각을 표출하는 데 동참하였다. 간단히 말해 궁정발레는 예술, 정치 그리고 오락이 치밀하게 계산되어 혼합된 그런 것이었다. 궁정발레의 주요 목적은 국가의 영광을 기리는 것이었으며, 이 국가라는 것은 루이 14세 시대에서처럼 지배 군주로 상징될 수 있었다.

궁정발레의 발전에 이바지한 나라들로서는 프랑스와 이탈리아를 꼽는다. 이 두 나라의 궁정은 의상과 가면을 걸친 공연자, 환상적으로 장식이 된 탈것, 노래와 기악곡, 연설조의 말, 시, 춤, 모의 전쟁 그리고 나라마다 비율은 다르지만 모의 마상시합을 결합시킨 거나한 구경거리에서 오랫동안 즐거움을 만끽하였다. 이런 오락물들은 연극의 막간이나 연회 과정의 사이사이에 제공되었다. 그리고 왕족들이 도시를 행차할 때 혹은 귀족들의 혼례식과 같은 특별한 행사가 있을 때 이런 오락물들이 수반되었다. 자기가 태어난 조국 이탈리아를 떠나 프랑스 왕과 결혼할 때 자신의 춤 애호가적 취미를 프랑스에 이식한 것으로 전해지는 메디치가(家)의 카트린(Cathérine de Medici)이라는 여성은 프랑스에서 자신이 주재한 궁정의 오락거리들에다 춤을 도입하였다. 이에 대한 초창기적 사례는 카트린의 딸 마르그리트 드 발루아가 앙리 드 나바르와 결혼할 때 혼례식장에서 펼쳐졌던 《사랑의 천국 *Le Paradis d'Amour*》(1572)이었다. 요정들 같은 차림을 한 12명의 여성들이 펼친 이 춤은 마지막에 불꽃놀이로 마감하는 정교한 모의 전쟁의 일부로 행해졌다.

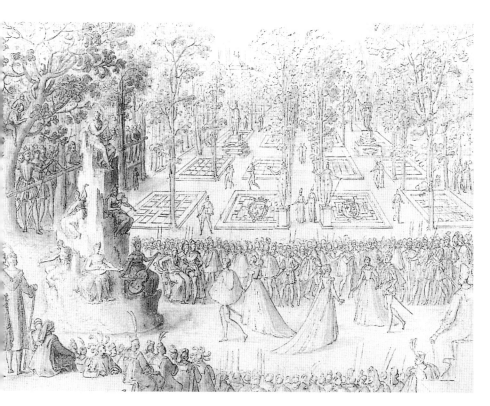

4 대부분의 궁정발레들처럼, 《폴란드인들의 발레》(1573)에서도 공연자와 관람객이 한군데 어울려 노는 무도회가 뒤따랐다. 아폴로 신과 뮤즈 여신의 복장을 한 악사들이 인공의 파르나소스산(아폴로와 뮤즈들이 살았다고 하는 산-옮긴이)을 배경으로 한 춤에 반주를 맞추고 있다.

하지만 그렇다고 해서 궁정발레가 그 이전의 여러 가지 전통들에서 단순하게 발전되어 나온 것은 아니었다. 어느 정도 궁정발레는 당시의 예술 관념들에서 강하게 영향을 받은 의도적인 발명품이었다. 1570년 시인 바이프(Jean-Antoine de Baïf, 1532-1589)와 작곡가 쿠르빌에 의해 파리에 세워진 음악과 시의 아카데미(Académie de la Musique et de la Poésie)라는 기관은 궁정발레의 발전에서 실질적으로 막강한 영향력을 행사하였다. 바이프와 그의 추종자들은 고대 세계의 시, 음악 그리고 춤을 소생시키기를 원하였다. 예술들을 혼합시키는 이 아카데미의 예술 형식 개념은 시, 음악, 춤 그리고 장치를 통합한 궁정발레의 혼합성 형식에 의해 어느 정도 달성되었던 것이다.

궁정발레는 특히 당시의 문학과 밀접한 연관 관계를 맺고 있었다. 대부분의 발레에서 주제는 문학에서 따 왔고, 발레 작품들에서는 실제로 낭송투의 노랫말이나 이야깃말이 등장하였다. 각 발레의 의도와 상징하는 바를 설명하는 글귀와 함께 싯귀를 실린 대본이 인쇄되어 관람객들에게 배부되곤 하였다. 상징과 알레고리(우회적인 비유—옮긴이)는 당시의 문학과 미술에서와 마찬가지로 궁정발레의 주요 구성요소였다. 발레에 등장하는 인물, 물건 그리고 사건들은 가지각색의 해석을 심심찮게 유발하였다. 리파(Cesare Ripa)가 지은 『이코놀로지아 *Iconologia*』(1593년 간행. 이코놀로지아는 도해(圖解)라는 뜻을 지님—옮긴이)라는 교본(敎本)은 시각적 상징물이나 '문장(紋章)'을 사용하려는 사람들에게 풍부한 소재를 제공해 주었다. 궁정발레는 그 자체로 문장(紋章. 국가나 왕위 또는 가문처럼 사회적 신분을 나타내는 상징이라는 뜻—옮긴이)이었다. 여러 가지 예술을 통합한 그 속성으로 미루어 보아 궁정발레라는 이 문장은 지상에서 지배자의 통치 방식에서 예시(例示)되는 것과 같은 지상의 조화를 대변해 주었다. 덧붙여 궁정발레는 문장들을 보다 구체적인 형태로 활용하였는데, 춤의 도형, 등장인물 혹은 장치나 의상의 요소들로 사용되었다.

더욱이 16, 17세기 사람들은 궁정발레를 시시한 기분전환거리 이상의 것으로 믿고 있었다. 다른 예술들처럼 궁정발레도 그것을 관람하거나 실제로 참여하는 사람들의 삶에 실질적인 영향을 끼칠 수 있었다. 일반적으로 춤은 개인들을 사회화시키고 또 집단과 조화를 이루게 하는 수단으로 간주되었으며, 그리고 궁정발레는 교양 있는 인간으로 교육시킴에 있어 중요한 일부분을 떠맡았던 것이다. 궁정발레 대부분이 발레의 문맥 속에서 조화나 합일이 회복되는 것을 찬양하는 '그랜드 발레(grand ballet)'로 마무리 되었다. 그랜드 발레가 있고 나면, 모두 함께 춤추는 무도회가 이어졌는데, 이 무도회는 관람객과 공연자들을 바로 앞의 공연에서 표방된 어떤 이념들과 하나가 되도록 묶는 상징적 구실을 하였다.

진정한 궁정발레로 인정받은 최초의 작품들 가운데 하나는 프랑스의 앙리 공(Henry d'Anjou)이 폴란드 국왕으로 즉위하는 것을 축하하러 파리를 방문한 당시 폴란드 대사에게 경의를 표하기 위해 1573년 무대에 올려진《폴란드인들의 발레 *Ballet des Polonais*》도4였다. 앞서 말한 카트린 왕비의 후원을 받은 이 작품은 같은 이탈리아 출신의 인물 벨조이오소(Baldassarino da Belgiojoso, 프랑스로 건너 와서는 프랑스 이름으로 개명하는데, 프랑스명은 발타자르 드 보주

아외(Balthasar de Beaujoyeulx), 1555-1587)가 제작을 맡았다. 작품의 하이라이트는 프랑스의 여러 지방을 표방하는 16명의 여성들에 의해 추어졌던 한 시간 정도 길이의 발레였다. 이 발레는 이들 여성들이 손색없이 해냈다고 전해 내려오는 수없이 복잡하게 얽히고설킨 인물들로 구성되었다.

또한 보주아외는 이보다 더 야심적인 작품《루이즈 여왕의 희극적인 발레 *Ballet Comique de la Reine Louise*》도3의 제작도 맡았는데, 이 작품은 루이즈 여왕의 여동생 마르그리트와 주와이외즈 공의 결혼 피로연의 한 과장으로서 1581년에 선보였다. 이 작품은 통일된 연극적 플롯을 전달하기 위해 춤, 시, 음악 및 장치를 결합함으로써 앞서 언급된 바이프의 아카데미가 내세운 원칙들을 적용한 최초의 궁정 스펙터클(거나한 볼거리―옮긴이)이었다. 보주아외는 작품의 전반적인 조직뿐만 아니라 안무도 전담하였다. 작품의 플롯은 호머의《오디세이》에 등장하는 어느 이야기에서 따온 것으로서, 그 이야기는 인간을 짐승으로 둔갑시키는 여자 마법사 씨르케와의 만남을 그린 이야기이다. 보주아외가 각색한 발레에서는 이 이야기에 몇 가지 의미가 첨가되었는데, 인간의 저급한 정염(인간의 동물적 본성)을 대변하는 씨르케가 지혜의 여신 미네르바의 도움으로 물리쳐지며, 그리고 판(Pan)은 인간의 능력을 상징하고 주피터는 모든 신들을 다스리는 전지전능한 통치자를 상징하였다.

발레가 시작하면 도망치는 남자가 씨르케의 간계를 이겨내려고 국왕 앙리 3세의 도움을 청하며 국왕의 발밑에 엎드린다. 이것은 비단 국왕의 허영심을 채워 주려는 호소에 불과한 행동으로만 그치지 않는다. 혼례식 자체와 마찬가지로, 이 발레는 서로 싸우는 파벌들을 화해시키고 또 온 나라를 분열시키는 종교적 투쟁을 없애 보려는 의도를 지니고 있었다. 씨르케가 내란의 상징이었던 반면에, 발레의 끝부분에서 평화와 화합이 회복되는 것은 미래를 향한 국가의 희망을 대변하였다. 이러한 희망을 실현하는 방편으로서 왕은 인품있는 자로 축원 받았다.

이 발레 작품의 안무는 도형을 그리는 춤들로 구성되었다. 루이즈 여왕과 귀부인들은 물의 요정 차림을 하였는데, 그들은 12명의 예비 기사들과 함께 춤추기 위해 3층으로 된 샘(우물)에서 솟아 나왔다. 물의 요정들과 숲의 요정들이 춤춘 40개의 기하학적 도형이 이 작품의 종결부 그랜드 발레를 장식하였다 .

프랑스에서 궁정발레가 일어서던 바로 그 때 이탈리아에서는 오페라가 태

어나고 있었다. 피렌체에서, 프랑스의 바이프가 세웠던 아카데미에 비교될 만한 시인과 작곡자들의 그룹인 카메라타(Camerata)라는 집단이 바이프의 아카데미와 비슷하게 여러 가지 예술들을 혼합하기를 모색하였다. 궁정발레의 발전은 프랑스 최초의 공공 극장이 개관하고 프랑스의 위대한 극작가들인 코르네유와 라신이 출현하던 것과 밀접한 관련이 있었다. 비록 궁정발레가 그 당시의 오페라 및 연극과 경향에서나 영향력에서나 일정 부분 공유한 점이 있었다곤 하더라도, 궁정발레는 오페라에 비해 춤을 더 강조하였고, 오페라는 막간에 춤을 활용하는 경향이 있었다. 그리고 궁정발레는 연극처럼 시간, 공간, 행동의 삼일치 법칙을 지켜야 할 필요가 없었기 때문에 고전 연극보다 그 형식에서 더 유연하였다.

17세기가 시작함에 따라 궁정발레는 그 형식과 소재의 면에서 다양성을 기하는 길에 들어선다.《알신의 발레 *Ballet d'Alcine*》(1610)에서 작품의 본문은 낭독되기보다는 노래 불려졌다. 이것은 앞서 카메라타 그룹이 발전시킨 음악적 대사처리술(레시타티브)을 프랑스에서 최초로 이용한 사례였다. 이 작품은 희극의 새로운 요소를 도입했는데, 이 새 요소는 궁정발레에서 점차 중요해지고 있었다. 예를 들어, 그로테스크한 춤을 12명의 기사들이 추었고, 이 기사들을 여자 마법사 알신이 풍차, 꽃병 그리고 현악기 등과 같은 물건으로 둔갑시켰던 것이다.

궁정발레는 또한 그 영감을 끌어들임에 있어 새 자료를 활용하기 시작하였다. 당시의 문학에서는 이미 대중적으로 널리 알려진 기사들의 연애 이야기는 17세기에 이미 일찌감치 유행하였다.《르노의 액막이 발레 *Ballet de la Délivrance de Renaud*》(1617)도5는 이런 주제의 주요한 사례로서 궁정발레가 어떻게 해서 정치적 목적을 띤 춤으로 변하게 되는지 잘 보여 준다. 이탈리아의 작가 타소(Tasso)의 작품《게루살레메 리베라타》에서 착상을 얻은 이 작품은 사악한 여자 마술사의 올가미로부터 어느 남자가 구출된다는 줄거리의 측면에서는 앞서 나온《루이즈 여왕의 희극적인 발레》와 비슷하였다. 하지만 이 작품에서 주제는 당시 프랑스 상황과 어김없이 연관되어 있었다. 자기 어머니 마리 메디치의 섭정 체제와 자신을 적대시하는 궁정의 숱한 음모를 막 벗어난 루이 13세는 왕으로서의 자기 권위를 확립하기에 열심이었고, 그리하여 궁정발레를 자신의 의지를 널리 알리는 데 있어 중요한 수단으로 선택했던 것이다.

당시의 실제 사건들을 알레고리적인 방법으로 반영하면서 이 발레는 주인공 르노(타소의 작품에서는 리날도)가 여자 마술사 아르미다가 강제로 짐지운

5 궁정발레의 장려한 위엄과는
전혀 대조적인 분위기가
그로테스크한 춤들로 조성되었다.
《르노의 액막이 발레》(1617)의
한 장면인 이 그림에서
여자 마법사 아르미다가 불러낸
도깨비들이 우스꽝스런 늙은이들로
둔갑하고 있다.

10

정처 없는 방탕과 불성실로 시종한 생활로부터 갱생하게 된다는 이야기를 그렸
다. 이 작품에서는 마술과 코메디의 장면들도 등장하는데, 이런 것들은 당시 관
객들에게 널리 알려진 것들이다. 예컨대, 르노의 배반으로 화가 머리끝까지 치
민 아르미다가 가재, 거북 그리고 달팽이의 모습을 한 악마들을 불러들인다. 하
지만 아르미다가 분통이 더 터지게 만드는 것은 이런 악마들이 우스꽝스런 늙은
이들로 둔갑하는 일이었다. 이 발레의 클라이맥스는 그랜드 발레에서 신하들을
이끈 왕이 연기해낸 십자군 고드프르와 드 부이용이 황금의 가설 건물에서 찬양
받는 장면이었다. 루이 13세는 또한 불의 정령 역도 해냈는데, 이 역은 신성(神
性) 및 정화(淨化)의 의미와 연결되어 있었다.

　　이상에서 살펴 본 작품들이 하나의 통일된 서술적 구조를 사용했더라도, 이
후에 나타나는 작품들은 연극적 일관성을 보다 덜 고려하였다. 가면 발레
(ballet-mascarade)에서 노래나 낭송조의 말이 있고 나서 등장하는 춤에서는 플
롯이 빈약하였을 뿐만 아니라 빈약한 플롯마저 춤과 그다지 강하게 결합된 것도

아니었다. 형식상 이와 유사한 것이 장면(場面) 발레(ballet à entrées)였다. 각각의 장면은 개막을 알리는 낭송의 말과 노래가 있고 나서 춤이 뒤따르는 식이어서 가면 발레와 흡사한 구조를 지녔다. 일련의 장면들은 대개 하나의 공통된 주제로 연결되었다. 예컨대 《도둑들의 발레 Ballet de Voleurs》(1624)에서는 밤에 나돌아 다니는 경향이 있는 것들, 가령 밤, 별, 도둑 그리고 소야곡을 연주하는 사람들 같은 것들을 등장시켰다. 각각의 장면 발레에는 보통 3명에서 6명까지 비교적 적은 수의 공연자들이 등장하였다.

이 두 가지 발레 형식의 가벼운 이야기조의 특성은 작품을 만들 적에 계획을 짠다거나 리허설을 한다거나 하는 따위의 것을 덜 요구하였으며, 그러므로 연극적 발레에 비해 경비도 덜 들었다. 왕과 궁정이 제공한 발레들을 본떠 자기들의 집에서 수수한 규모의 발레를 만들었던 부르주아들(재산이 많은 시민계급들—옮긴이)을 향해 발레 애호 취미는 퍼져나갔다. 1641년에 자신의 저서 『성공적인 발레 제작의 요령 La Manière de composer et faire réussir les ballets』이란 교본을 펴낸 드 생-위베르(de Saint-Hubert)는 왕궁의 어느 발레는 적어도 20편의 고급 발레와 10편 내지 12편의 소품 발레, 다시 말해 근 30편의 장면 발레들로 구성되었다고 지적하였다.

1620년부터 1636년까지 당시의 풍속과 허영에 찬 가식을 조롱한 풍자적 발레가 특히 유행하였다. 풍자적 발레들이 즐겨 겨냥한 것 가운데는 여러 가지 직업과 별난 유형의 인물들이 속해 있었다. 《생-제르맹 숲 속의 요정들의 발레》(1625)에서는 룰렛 시합을 하는 자들, 스페인의 무용수들, 병사들, 사람을 사냥하는 야만인 그리고 의사들이 요정에게 얽매여 있었다. 《빌바오의 귀부인이 여는 왕궁의 대무도회 발레》(1626)도6는 늙어빠진 동시에 추한 과부와 그 약혼자 팡팡 드 소트빌이 여는 여봐란 듯한 연회석에서 펼쳐졌다. 여기에 초빙된 국제적 하객으로서는 쿠스코(12-16세기 잉카제국의 수도—옮긴이)의 왕인 아타발리파, 터키의 대왕, 코끼리 위에 올라탄 서인도제도의 카시크 추장 그리고 낙타 위에 올라탄 몽골제국의 왕이 있었다. 다니엘 라벨(Daniel Rabel)이 디자인한 의상들이 환상과 권위 사이에서 잘도 균형을 이루었지만, 이들 의상은 17세기가 진행되어감에 따라 점차 분명해져 갔던 희화적 취미(a taste for caricature)를 이미 드러내고 있었다.

이들 발레는 무언극의 춤(pantomimic dance, 팬터마임적인 춤)의 성장을

6 《빌바오의 귀부인이 여는 왕궁의 대무도회 발레》(1626)에 등장한 우스꽝스런 손님들 중에는
아시아에서 온 몽골 제국의 대군주도 있었다. 낙타를 탄 그의 모습이 보인다.

고무하였다. 등장인물들의 유형적 성격화를 강조했던 점에서 무언극의 춤은 보
다 형식적인 도형의 형태를 취한 춤들과 대조를 이루었다. 하지만 이들 춤은 대
개 개인보다는 특징적인 인물 유형들을 강하게 묘사하였다. 무언극의 춤을 출
적에 걸치는 가면들이 등장인물들을 식별하는 데 도움을 주기 위해 일반적인 선
에서 개별화되어 있긴 하지만, 가면을 걸치는 관례로 인해 얼굴 표정은 억제되
었다. 각자의 개별성보다는 일사불란한 통일성이 더욱 중시된 그랜드 발레의 도
형적인 춤들에서는 똑같이 검정 가면들이 착용되었던 것이다.

　무언극의 춤들에 무용수의 기교적 솜씨를 현저하게 요구한 곡예적 요소가
포함되곤 하였다. 무언극의 춤들은 대체로 귀족들보다는 평민 출신의 직업적인
전문꾼들이 추었는데, 그들은 거리의 오락을 주업으로 하는 쟁이들, 순회 연극
배우들, 곡예사들 따위의 사람들 중에서 모집되었다. 해를 거듭할수록 궁정발레
는 배타적으로 귀족들끼리 즐기던 이전에 비해 그런 귀족 취향이 줄어들었다.
춤에서의 역할은 사회적 신분보다는 능력을 기초로 주어졌으며, 그리고 귀족들

과 평민들은 춤 안에서만은 자신들이 이전에 무엇이었던 간에 아랑곳하지 않고 서로 뒤섞였던 것이다.

　루이 13세 통치가 끝나갈 무렵에 리슐리외(Richelieu) 추기경이 궁정발레에다 정치적 경향을 또 다시 덧붙이게 되는데, 이번에는 왕의 권력을 공고히 하기 위해 그렇게 하였다. 이 목적을 이루려고 리슐리외는 루이 13세 당시의 군사적 승리 같은 당대의 사건들과 고대 신화를 혼합하였다. 신화 속의 신들과 영웅들의 이름이 국왕의 권리를 강화하고 또 그에 정당성을 부여하기 위해 입에 떠올려졌다. 루이 13세는 가끔 프랑스의 헤라클레스로 불렸다. 또한 루이 13세는 태양과도 연관되었는데, 태양은 루이 13세 다음에 왕위를 계승한 루이 14세와 더욱 빈번히 관련되는 상징이다. 도 7, 8

　《프랑스군의 영광을 위한 발레 *Ballet de la Prospérité des armes de la France*》(1641)는 리슐리외가 궁정발레를 위해 바친 마지막 작품으로서, 이 작품의 도입부는 지하 세계의 신인 플루토와 그 심복들에 의해 조화로운 상태가 붕괴된 프랑스의 상황을 보여 주었다. 그래서 이 발레는 바다와 육지에서 스페인과 싸워 승리하는 프랑스의 모습을 복원하였다. 신들 스스로 루이 14세에게 조공을 드리는 것으로 묘사되었으며, 그리고 발레는 프랑스에 화목과 풍년이 다시 찾아드는 것을 찬미하면서 자축하는 분위기로 끝맺음한다.

　이 작품은 리슐리외가 자기 개인적 용도로 사용하기 위해 지은 파리의 팔레-루아얄 극장의 프로시니엄 무대에서 공연되었다. 프로시니엄 무대를 연기의 틀거리로 도입한 것은 발레예술에 광범위한 영향을 끼쳤다. 프로시니엄 무대는 공연자와 관람자를 멀찍이 떼놓는 장치로서 이바지하였는데, 이제 관람자는 참

7, 8 대칭적인 기하학적 형식들은
궁정발레 안무에서 중요한 방책의 하나였다.
그림에 나오는 가운데 인물(작품 제목은
미상이나 제작 연도는 1660년경으로 추정)은
아마도 루이 14세로 보인다(왼쪽, 아래).
1665년에 제작된 궁정발레에서는
루이 14세의 모습이 명료한 의상과 더불어
묘사되어 있다. 손에는 소형 태양이 쥐어져
있는데, 태양은 이 대왕의 휘황찬란한 통치를
의미하는 것으로서 그가 즐겨 택한 개인적
상징물이었다.

여하기보다는 찬탄을 보내기 위한 존재로서 극장에 불러내어진 것이다. '아슬
아슬한 도약', 회전 그리고 직업적 무용수들이 펼치는 다른 솜씨들을 감상하는
데 있어 관객들은 새 안목으로 그 눈이 날카로워졌기 때문에 과거의 도형적인
춤들은 흥미를 잃게 되었다. 프로시니엄 무대의 물리적 구조 때문에 또한 다양
하고 정교한 기계들에 의해 창조되었던, 그리고 갈수록 정교해지는 무대 효과가
발전을 기하게 된다. 프랑스의 무대 장치를 맡기 위해 이탈리아의 장치가들이
프랑스로 건너갔는데, 그 중에서도 프란치니(Francini)형제, 비가라니(Gaspare
Vigarani), 비가라니의 아들 카를로 비가라니 그리고 토렐리(Giacomo Torelli)가
선도하였다.

　　프랑스의 궁정발레는 루이 14세 치하에서 최고 절정에 도달하였고, 이 국왕
의 탄생 사실은 《더할 수 없는 행복스러움(至福)의 발레 Ballet de la Félicité》
(1639)로 찬양되었다. 1651년의 《카산드라의 발레 Ballet de Cassandre》에서 무
용수로서는 처음 데뷔했던 이 젊은 국왕은 1670년에 그만 둘 때까지 자기 나라
최초의 무용가라는 지위를 누렸다. 그가 기꺼이 맡은 역 가운데 하나는 아폴로

신의 역으로서, 이 아폴로 신은 춤에서 태양계의 상징성과 밀접히 연관되었다. 태양왕(Roi Soleil)으로서 루이 14세는 프랑스의 탁월성과 영광을 인간으로서 구현한 자로 되기에 이른다.

그의 치하에서 궁정발레는 다방면으로 뻗어나가며 그 후광을 자랑하였다. 그 전부터 수십 년간 즐겨 채택된 춤의 주제와 인물상들(신화 속의 존재들, 기사도 정신에 충실한 주인공들, 전원에서 노니는 이상적 인간들로 묘사된 양치기 남녀들, 풍자적 발레에 등장하는 그로테스크한 인물들과 이국의 토속적인 인간 유형들)은 엄청나게 사치스런 구경거리들에서 공존할 뿐더러 함께 뒤섞이기도 하였다.

그러한 구경거리들 가운데 하나는 1653년에 발표된 《한밤의 발레 Ballet de la Nuit》로서, 이 작품 속에서 네 부분으로 나눠진 45편의 장면 발레 또는 철야 행사의 춤은 야밤의 풍경을 자세히 묘사한 광경을 제공해 주었다. 이 작품에서 밤과 4원소 같은 추상적인 것들이 의인화되어 등장하였고, 비너스 여신 및 다이아나 여신과 같은 신화 속의 등장인물들 그리고 이 작품 속의 발레 즉 발레 속의 발레 〈테티스의 결혼〉을 구경하기 위해 몰려든 (아리오스토의 작품 《광란하는 오를란도》에서 따온) 인물들이 등장하였다. 마녀들, 늑대 인간들 그리고 다른 악마적인 피조물들이 마귀들의 잔치를 축하하였다. 보다 현실적인 등장인물들로서는 집시, 깎은 양털을 집으로 실어 나르는 양치기들, (거리의 불을 밝히는) 점등부들, 도둑, 사기꾼들, 거지들 그리고 가짜 지체부자유자들이 등장하였다. 날이 밝아 온다는 사실을 알린 것은 떠오르는 태양이었다. 이 태양의 역을 맡은 사람은 루이 14세였고 여기서 루이 14세는 자신이 수없이 맡은 태양신의 의인화 역을 처음으로 하였다. 이 태양(루이 14세)은 명예, 우아, 사랑, 용맹, 승리, 친절, 명성 그리고 평화가 자기에게 충성을 맹세하러 몰려든 마지막의 그랜드 발레를 선도하였다.

루이 14세의 궁정발레 제작에 자신들의 재능을 바친 창조적 인물들이 많았는데, 그 가운데 몇 사람을 들자면 시인 방스라드(Issac de Benserade), 작곡자이자 무용가였던 륄리(Jean-Baptiste Lully), 무대장치가 토렐리(Torelli), 비가라니(Vigarani), 지시(Henry de Gissey) 그리고 춤 감독 보상(Pierre Beauchamp)이 있다.

왕에게 신성한 느낌을 부여하기 위해 거나한 스펙터클을 활용한 점에서는

9, 10 영국 궁정의 가면무도회는 찰스 1세 치하에서 건축가이자 정치가였던 이니고 존스의 지도 아래 최고 절정에 달하였다. 위의 그림은《칼리폴리스를 통과한 사랑의 승리》의 도입부를 장식한 가장무도회에 등장하는 〈환상적인 여인〉 그림이다. 뒷면의 그림은 작품《클로리디아 *Chloridia*》에 등장하는 헨리에타 마리아 여왕의 의상이다. 두 가면무도회의 대본은 모두 1631년에 벤 존슨이 썼다.

루이 14세가 유일한 인물은 아니었다. 영국에서는 궁정발레와 유사한 혼합예술 형태로서 가장무도회(the masque)가 궁정발레와 비슷한 기능을 수행하였다. 궁정발레처럼 가장무도회는 16세기에 유래했었지만, 그 결정적 형태는 건축가 이니고 존스(Inigo Jones)와 시인이자 극작가였던 벤 존슨에 의해 주어졌는데, 이두 사람은 1605년에 작품《검정의 가장무도회 *The Masque of Blackness*》도20에서 처음으로 공동작업을 하여 1631년까지 계속하였다.

　궁정발레처럼 가장무도회도 수많은 상징과 알레고리를 취하였다. 존스는 시각적 이미지들이 말보다 도덕적·철학적 진실을 더 잘 표현할 수 있다고 확신하였으며, 무대장치가·건축가·기술자로서 갖춘 재능으로 말미암아 그의 생각들은 구체적으로 형상화될 수 있었다. 그는 성공적인 무대 가상(illusion, 무대 위의 집처럼 진짜가 아니면서 진짜처럼 보이게 만들어진 모조품이나 꾸며낸 일—옮긴이)은 관

람자들에게서 경악스러움을 불러일으킬 정도로 근사하게 계산된 것이어야 하되 다만 관람자들로 하여금 이런 놀라움이 인간의 다재다능한 천재성의 결과임을 잊지 않도록 해야 한다고 믿었다. 다른 한편으로 존슨은 가장무도회(이 가장무도회를 착상함에 있어 존슨이 기여한 바는 무시될 수 없다)에 등장하는 발명품이 단순한 스펙터클에 의해 그 가치가 흐려져서는 안 될 것으로 느꼈다. 이러한 의견 불일치는 결국 두 사람 사이를 금가게 하였다.

전반적으로 가장무도회는 자신의 주변 세계를 통제할 수 있는 인간의 능력에 대해 강한 신뢰를 불러 일으켰다. 인간에 의해 길들여지고 가꾸어진 자연을 대변하는 정원의 이미지가 자주 반복해서 모습을 드러내었다. 영국의 절대 군주로서 찰스 1세가 통치하고 또 그가 루이 14세처럼 궁정의 가장무도회에서 주도적 역할을 펼칠 때인 1630년대에 찰스 1세는 언제나 현명하며, 올바르고, 자애로우며, 덕성스럽고, 용감한 존재, 단적으로 어느 모로 보나 자신이 주장한 왕권신수설의 측면에서 가치 있는 존재로 묘사되었다. 가장무도회에서 그는 자신이 실제 생활에서 그렇게 하길 희망했듯이 무질서에서 질서를 구해내었다.

찰스 1세와 그의 통치에 적대적인 요소들은 〈막간의 어릿광대 익살극 *the anti-masque*〉에서 상징적으로 묘사되었다. 이 익살극은 별도의 예술 형식으로 나타나지 않고 도리어 야간의 중심 공연에 선행하는 춤이나 마임을 구사하는 삽화적인 이야기(대개는 그로테스크한 성격의 삽화들)의 형태로 등장하였다. 익살광대극 대부분이 짐작컨대 직업적인 전문 무용수들에 의해 공연되었을 것이다. '후끈 달아오른 연인들', 타락한 순례자들, 피그미족들처럼 이 익살극에서 그려진 등장인물들 중의 몇몇은 오늘날에는 비교적 해가 없는 인물들로 보이지만, 그러나 마녀, 복수의 세 여신 그리고 악당처럼 전통적인 악한들도 등장하였다.

1630년대의 우수한 가장무도회 작품들 중에는 존슨의 《칼리폴리스를 통과한 사랑의 승리 *Love's Triumph through Callipolis*》(1631)도9가 있었다. 도입부의 장면에서 아름다움과 미덕이 넘치는 이상적인 도시 칼리폴리스는 투덜대며 변덕스럽고 우울해 하는 연인들과 같은 바람직스럽지 못한 요소들이 깨끗이 치워진 상태로 묘사되었다. 바다를 건너는 것을 묘사한 어느 장면은 바다로부터 떠오른 사랑의 여신 비너스와 영국의 해군력을 동시에 암시하였다. 왕과 궁정은 서로 엇비슷하게 여왕 헨리에타 마리아에게 충성을 맹세하고, 존슨의 싯귀로 여왕은 '적절한 조화, 감미로움, 그리고 우아미의 중심'으로 찬미받았다. 이 가장

무도회의 결말 부분에서 비너스는 하늘과 땅을 잇는 사랑의 위력을 은유적으로 선언하면서 자신의 지상에서의 단짝인 헨리에타 마리아를 대면하러 내려간다.

이보다 더 국가적인 주제를 다룬 작품으로서는 《대영제국의 기둥 *Coelum Britannicum*》(1634)이 있는데, 커루(Thomas Carew)가 대본을 쓴 이 작품에서 주피터 신은 천국에다 찰스 1세의 궁정을 본떠 만들려고 궁리한다. 이 가장무도회를 위해 존스가 디자인한 장면들 가운데는 영국, 스코틀랜드, 아일랜드의 왕국들을 의인화한 것들을 담은 거대한 산이 솟아오르는 것이 있었다. 이 거대한 산의 봉우리를 차지하는 것은 대영제국의 권능이었고, 이 모든 것은 대영제국의 건설을 축하하는 데로 귀착되었다.

마지막 궁정 가장무도회 작품이었던 《살마시다 스폴리아 *Salmacida Spolia*》(1640)는 분위기에서 훨씬 덜 낙천적이었다. 찰스 1세가 여기서는 말썽많은 지역의 왕인 필로게네스 역을 맡았다. 대영제국의 기둥에서 엿보이던 의기양양한 기분은 통일과 화합에 대한 탄원 따위로 바뀌었다. 데이브넌트 경(Sir W. Davenant)이 대본을 쓴 이 작품의 소재는 인간을 나약하게 만들 위력을 지닌 살마시스 우물에 관한 고대 신화에서 따왔다. 하지만 불화로 찢긴 나라에서 화해는 취약점으로서보다는 도리어 미덕으로 간주되기에 이르렀다.

궁정발레와 마찬가지로 가장무도회는 이처럼 어느 정도 한 나라의 정치적인 삶을 반영하였다. 하지만 궁정발레와는 달리 가장무도회는 그것이 봉사했던 군주제가 진행되었음에도 불구하고 더 이상 살아남지 못하였다.

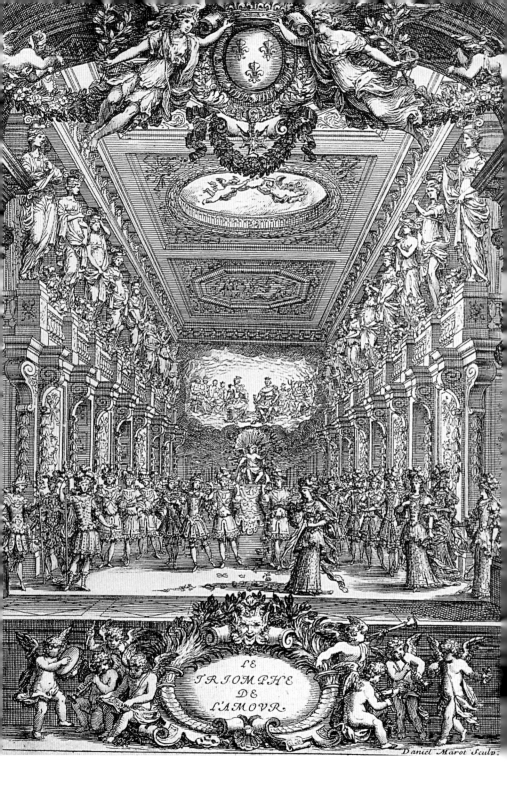

LE
TRIOMPHE
DE
L'AMOVR

Daniel Marot Sculp.

전문 직업 무용수들의 등장

17세기가 진행됨에 따라 프랑스에서 발레는 서서히 귀족 아마추어들의 기분전환용에서 탈피하여 전문적인 직업 예술로 변모하였다. 비록 직업 무용수들이 처음에는 궁정발레에서 (귀족들보다 지체는 낮았으나 솜씨에서는 그들보다 위에 있었던 사람들로서) 기묘하거나 곡예적인 춤을 공연하기 위해 끌어들여졌지만, 시간이 흐르면서 궁정발레가 직업 무용수들에 기대는 의존도는 줄어들기보다는 오히려 부풀어져 갔으며, 그리고 직업 무용수들에 대한 수요도 컸었다. 1681년이 되기까지 여성 직업 무용수들이 출연하지 않았다는 통념이 없는 것은 아니나, 실제로 여성 직업 무용수들은 이미 그 전에 루이 14세의 궁정발레에서 공연하기 시작하였다. 이런 초창기의 무용수들 중에는 마드무아젤 베르트프레(M. Vertpré)가 있었는데, 이 사람은 《애타게 기다리는 마음의 발레 *Ballet de l'Impatience*》(1661)에서 국왕의 상대역으로 춤추었고, 또 다른 여성 무용수들로서는 드 몰리에(de Mollier), 지로(Girault) 그리고 드 라 파뵈르(de la Faveur)가 있다.

　　춤에 대한 관객들의 감각은 공연 조건들이 변화함에 따라 바뀌기 시작하였다. 프로시니엄 무대는 공연자와 관람자 사이에 물리적이며 정신적인 거리감을 조성하였는데, 이제 관람자들은 더 이상 감히 자신들을 공연자로 간주하고픈 용기를 얻지 못하게 되었다. 궁정발레가 서로 다른 파벌들 사이의 통일성을 창출하는 상징적 수단이었던 옛 시절에는 관람자들이 그런 마음을 품은 것은 사실이다. 직업 무용수들은 오늘날까지 그 기량이 전해지는 피루에트, 카브리올, 앙트르샤 같은 고도의 솜씨를 요구하는 기술적인 재간을 발전시키기 시작하였다. (특히 카브리올과 앙트르샤는 공중에서 두 발이 맞부딪쳐야 하는 도약의 자세로서 어렵다) 더욱 더 직업 무용수들의 성취도는 가장 잘 한다는 아마추어 무용가들의 수준을 능가해 버렸다.

　　1661년에 작품 《귀찮은 작자들 *Les Fâcheux*》과 더불어 소개된 극작가 몰리에르의 코메디 발레(comédie-ballet)는 궁정발레와 당시에 발전중이던 전문 극

11 륄리의 발레 《사랑의 승리》(1681)는 파리 오페라좌의 무대에 여성 직업무용수들이 최초로 등장한 작품이었다.

장예술 사이의 과도적 형태로 간주될 만하다. 이런 발레 형식이 발명된 것이 사실은 우연한 일이었다는 소문이 전해 내려온다. 루이 14세를 축하하는 잔치에 쓸 연극 한 편과 발레 한 편을 무대화해 보도록 초청받은 몰리에르(1622-1673)는 자기에게 주어진 무용수들이 자기가 필요로 하는 선을 충족시키기에는 몇 안 됨을 알게 되었고, 그리하여 공연자들에게 의상을 갈아입고 숨돌릴 여유를 주기 위해 연극과 발레를 결합하기로 작정하였다. 그 결과 즉시 인기를 얻었으며, 몰리에르는 1673년에 죽기 전까지 모두 12편의 코메디 발레를 창작하기에 이르렀다. 몰리에르와 함께 작업한 인물들로서는 《귀찮은 작자들》의 춤을 창작한 춤감독 피에르 보샹(1631-1719년경)과 1664년에 함께 처음으로 작업한 작곡자 륄리(1632-1687)가 있다. 이 두 사람은 이미 궁정발레들에서 자기들 나름의 명성을 얻고 있었다.

코메디 발레는 춤과 음악을 연극의 연기와 밀착시켰다. 코메디 발레는 그것이 지닌 강한 연극적 흥미와 일관성 때문에 당시의 궁정발레와 구분되었다. 궁정발레에서 각각의 장면 발레들은 하나의 공통된 주제에 따라 서로 연결되는 삽화들과 다름없었다. 코메디 발레에서는 플롯을 전개시킴에 있어 적극적 역할을 수행할 연기자들뿐만 아니라 무용수들마저 요구되었던 것이다. 《귀찮은 작자들》에서 주인공 에라스트는 스포츠에서 움직임을 따온 춤을 펼치는 일단의 볼링 애호가들을 비롯한 일련의 지겨운 작자들에 의해 물렸다. 《서민귀족 Le Bourgeois Gentilhomme》(1670)에서 네 사람의 양복장이가 주인공 주르당 씨(이 역할은 몰리에르가 몸소 맡았다)의 옷을 벗기고 화려한 차림으로 만들어 줄 때 미뉴엣을 추었다. 그리고 이 야심에 가득찬 서민은 틀림없이 신사다운 예술(솜씨)인 춤과 펜싱을 배웠고 또 정교하게 안무된 터키 식의 의식에서는 위대한 마마무쉬 제왕으로 등극하였다 .

궁정발레에서와 마찬가지로 직업 무용수들과 귀족들은 코메디 발레에서 서로 뒤섞였다. 《억지 결혼 Le Mariage forcé》(1664)에서 루이 14세는 몸소 이집트인 역을 맡았으며 또 그는 《멋진 애인들 Les Amants magnifiques》(1670)에서 넵튠과 아폴로의 역을 맡은 것을 끝으로 무대 위에 마지막으로 모습을 드러내었다. (종종 전해 오는 소문에 따르면 늘어나는 비만증 때문에 어쩔 수 없었던) 루이 14세의 퇴장(무용수로서의 퇴장)은 아마추어 춤꾼들의 시대가 끝났음을 알려주었다. 그의 신하들이 이제 국왕이 포기한 이상 공연 활동이 명확한 표적을

상당 부분 상실하게 되었다고 직감한 것은 가능한 일이다.

하지만 자신이 퇴장하기 훨씬 전에 루이 14세는 1661년에 왕립 춤 아카데미 (Académie Royale de la Danse)의 설립을 윤허함으로써 프랑스에서 발레의 장래를 탄탄하게 만드는 거대한 일보를 내디뎠다. 13명의 주요 춤감독들로 구성된 이 아카데미의 목표는 춤 교육의 질을 개선하고 춤의 예술을 위한 '과학적 원리'를 확립하는 데로 모아졌다. 국왕이 주재하는 발레에서 공연할 무용수들을 훈련시키는 일, 포부가 큰 춤감독들을 양성하는 일, 현존하는 기술들을 갈고 닦는 일, 파리의 모든 춤교사들의 명단을 작성하는 일 그리고 모든 새로운 춤을 판정하는 일은 아카데미의 업무소관이었다.

시와 음악을 결합하여 프랑스의 오페라를 발전시켜 보려 했던 피에르 페렝의 관리하에 1669년에 설립된 오페라 아카데미(이 단체의 수명은 매우 짧았다)

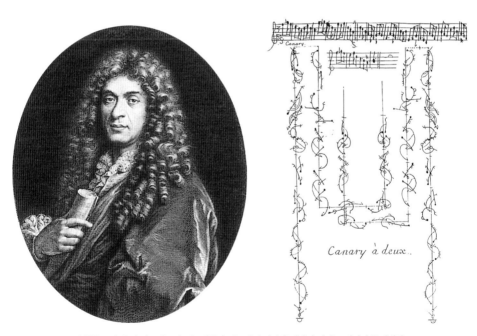

12, 13 (왼쪽) 무용가 겸 작곡가로서 1672년부터 1687에 사망할 때까지 파리 오페라좌를 지배한 륄리의 초상. 그의 지도 아래 발레와 오페라는 궁정의 오락거리로부터 전문 예술로 탈바꿈하였다. (오른쪽) 피이에 무보는 극장식 춤과 실내 무도를 기록기 위한 용도로서 1700년내에 처음 사용되나. 무보는 당시의 춤을 복원해냄에 있어 기본 바탕으로 쓰여진다.

와는 달리 춤아카데미는 공연 단체가 아니었다. 페렝과 그의 동조자들은 예술적 문제와 재정적 문제가 자기들의 계획을 포기하도록 강요할 때까지 겨우 한 건의 작품만 해보려고 시도했을 따름이다. 기회를 노리던 작곡가 륄리는 국왕을 설득하여 오페라 아카데미의 제반 기능들을 제3의 조직체로 이전하도록 요청하였고, 그 결과 1672년에 륄리를 감독으로 하고 보상을 춤 감독으로 한 왕립 음악 및 춤 아카데미(Académie Royale de la Musique et de la Danse)가 설립되었다.

이탈리아 태생의 륄리도[12]는 자신이 확보한 무용수, 바이올린 연주자 그리고 작곡자로서의 재능 덕분에 프랑스 궁정에서 두각을 나타내었다. 음악 및 춤 아카데미(후에 파리 오페라좌(座)로 널리 알려진다)의 우두머리로서 그는 1687년에 자신이 사망한 후에도 지속된 프랑스 음악극(the French musical theatre)을 실질적으로 독점지배하는 권위를 확립하였다. 그의 노력에 힘입어 발레예술은 궁정으로부터 극장으로 옮겨가게 되었다. 아카데미의 설립과 함께 그는 직업 무용수들로 구성된 무용단을 조직하기 시작하였는데, 이들 무용수는 파리의 춤 교사들의 문하생 가운데 그가 손수 선발한 사람들이었다. 이 무용단은 처음에는 남성들로만 구성되었다. 궁정발레에서 여성 무용수들이 출현하지 않은 것은 아니었지만, 여성 무용수들은 륄리의 무용단에서 전혀 허용되지 않았으며 그리고 여성의 역은 변장한 소년들이 맡았던 것이다.

이 당시에는 아직 발레와 오페라가 각자 독립된 예술로 전개되지 않고 있었으며, 그리고 륄리의 무용단이 만든 대부분의 작품들은 춤과 성악을 여러 비율로 섞은 것들이었다. 보상과 대본가 퀴노(Philippe Quinault, 1635-1688)의 협력을 얻어 륄리가 만든 새로운 극장식 공연물 형식이었던 트라제디-리리크 (tragédie-lyrique, 서정적 비극. 트라제디는 불어로 비극을, 리리크는 불어로 서정적인 · 오페라의 · 서정(시인) 따위를 의미함-옮긴이)는 코르네유와 라신의 비극에 상응할 만한 플롯을 전달하기 위해 춤과 노래를 한꺼번에 사용하였다. 트라제디-리리크로서는 최초 작품이었던 《카드무스와 헤르미온 *Cadmus et Hermione*》(1673)에는 샤콘(스페인 풍의 춤 혹은 춤곡), 황금 조각상의 춤 그리고 희생과 찬양의 춤이 등장하였다. 트라제디-리리크의 연극적 내용에 대해 륄리는 비상한 관심을 가졌으며 그리고 순수 몸짓의 동작 단위들을 고안해내기도 하였는데, 그러나 연기의 상당 부분은 실제로 가수들에 의해 전달되었을 따름이다. 유능한 무용수가 부족했던 당시의 형편을 고려하면 이것은 부분적으로는 어쩔 수 없는 현상이었

14, 15 파리 오페라좌의 두 스타들. (왼쪽) 관객들의 환호를 받은 최초의 여성 무용수들 가운데
한 사람이었던 드 쉬블리니. (오른쪽) 클로드 발롱. 그의 이름을 따서 발롱(ballon) 춤사위가
생겨났을 정도로 그의 도약 솜씨는 뛰어났었다. 발롱은 무용수가 가볍고도 매끈하게 도약을 해내는
것을 말한다.

다. 또한 무용수들은 아직도 가면을 걸치고 있었고, 이로 인해 얼굴 표정을 지을
가능성은 제거되어 버렸다.

작품의 안무를 하는 외에도 보샹은 당시에 통용되던 발레 테크닉을 편찬하
는 작업을 하였다. 오늘날의 발레 스텝이 바탕을 두는 발의 다섯 가지 기본 자세
를 확정한 인물은 보샹임에 틀림없으며, 이들 사항은 라모(Pierre Rameau)가
1725년에 펴낸 『춤 교수법 Le Maître à Danse』에 실렸다. 사교춤에서는 비록 그
정도가 덜했다고 할지라도 극장식춤과 사교춤에서 발과 다리의 외전(外轉)자세
가 쓰였다. 후에 발레 무용수들에게 표준으로 된 90도 외전 자세는 처음에는 그
로테스크한 춤에 출연한 직업 무용수들에 의해 사용되었다.

또한 보샹은 춤 교육 방법도 체계화하였으며, 그 자신의 지도 아래 파리 오
페라좌의 무용수들은 능란한 솜씨를 갖추게 되었다. 1681년에 보샹의 무용단 일

원으로서 직업 여성 무용수들이 처음으로 등장하게 된다. 그들이 최초로 추었던 작품은 《사랑의 승리 Le Triomphe de l'Amour》도11였다. 이 개척자적인 4명의 여성 무용수들 가운데 선도자는 드 라퐁텐(De Lafontaine, 1655-1738년경)으로서, 이 사람은 뒤에 파리 오페라좌의 일급 발레리나가 된다. 당시에 여성들이 춘 춤 스타일은 남성들의 것보다도 더 점잖은 것이었다. 그 까닭은 부분적으로는 의상의 제약 때문이었고 부분적으로는 장식이 많이 요구되던 때문이었다. 하지만 남성, 여성 모두 유연하면서도 능수능란함을 펼치고 육체적 한계를 감출 것을 기대받았다. 우아한 기품(elegance)과 조화미(harmony)가 훌륭한 춤의 품질 보증서였던 것이다.

1670년대 후반에 루이 14세는 보샹으로 하여금 무보(舞譜, dance notation) 체계를 고안해내도록 독려하였다. 하지만 보샹 자신은 이 체계를 발표한 적이 전혀 없었고, 이 무보 체계는 후에 푀이에(Raoul Auger Feuillet, 1650년경-1709)가 발표함으로써 널리 통용되게 되었으며 이것은 푀이에 시스템도13으로 알려져 있다. 푀이에의 저서 『안무법 Chorégraphie』은 1700년에 처음 발간되고 그 후 판을 거듭하면서 다른 나라 말로 번역되었다(여기서 안무법이라는 말은 춤을 제작하는 수법보다는 오히려 무보작성법을 가리킨다). 이 책에는 여러 가지 스텝의 그림이 실려 있는데, 이들 스텝 가운데 상당수는 오늘날에도 인정될 수 있는 것들이다. 그리고 이 책에는 푀이에 자신과 페쿠르(Louis Pécour, 1653년경-1729)가 안무한 사교춤 및 극장춤이 수록되어 있었고 또 이들 춤은 새롭게 무보로 채보되어 해마다 보완되었다.

륄리가 사망하던 그 해 1687년에 보샹은 은퇴하였다. 보샹의 후임으로는 그의 제자였던 페쿠르가 임명되었는데, 페쿠르는 1673년에 무용수로는 처음 데뷔하였다. 페쿠르가 발레 감독으로 오랫동안 재임하던 그 때 유명한 무용수들이 많이 나타났는데, 그 가운데 몇몇을 들어 보면 블롱디(Michel Blondy), 발롱(Claude Balon)도15, 마리 드 쉬블리니(Marie-Thérèse Perdou de Subligny)도14 그리고 프레보(Françoise Prévost)가 있다. 1713년 루이 14세는 파리 오페라좌에 항구적인 무용단을 세우고 또 파리 오페라좌의 부속 무용학교를 공식적으로 설치하라는 칙령을 내렸다.

오페라-발레라고 하는 새로운 공연 형식을 발전시킨 작곡가 캉프라(André Campra, 1660-1774)의 협조를 얻어 페쿠르는 안무가로서 자기 최대의 공헌을

하였다. 전임자들처럼 페쿠르도 춤과 성악을 결합시킨 작업을 하였으나, 그래도 그의 작업은 느슨한 구성에서 참신한 맛을 주었는데, 각 장(場)은 그 자체로서도 성립할 수 있는 독립된 실체였기 때문이다. 트라제디-리리크와는 대조적으로 오페라-발레의 주제는 성격상 더 가벼웠으며, 그리고 무대는 가끔 이국적 풍경으로 채워지곤 하였다. 여러 편의 오페라-발레에서 가장 애호받은 장들을 선정해서 재구성한 프로그램이 펼쳐지는 일도 드물지 않았다. 이런 형태의 공연들 가운데 가장 유명한 사례는 장-필립 라모의 《매력적인 인도 제도 Les Indes Galantes》(1735)로서, 이 작품의 대본은 퓌즐리에(Louis Fuzelier), 장치는 세르방도니(Jean Nicholas Servandoni)가 맡았다. 도입부와 3개(후에는 4개)의 장면부로 구성된 이 작품은 터키, 페루, 페르시아, 북아메리카의 이국적인 지역들에서 벌어지는 사랑의 이야기를 묘사하였다.

18세기 초엽까지 파리 오페라좌의 공연 제작에서 춤이 중요한 지위를 차지했을지라도, 그래도 아직은 일차적으로 장식적 기능에 봉사하고 있었다. 기술적으로 풍부해졌음에도 불구하고 춤꾼들이 자신들의 표현적 잠재력을 사용해 보도록 요청받는 일은 좀체 없었다. 그러나 18세기로 넘어갈 때까지 오페라-발레가 대중성을 획득하였지만, 그래도 새로운 춤 개념이 조성되는 중에 있었다. 그것은 발레가 형성되던 그 시절에 배우와 가수가 누렸던 풍부한 표현력을 무용수들도 자기들 나름대로 누리게끔 만드는 움직임의 내적 표현성에 근거한 춤 개념이었다.

연기 발레의 발전

18세기는 걸출한 무용수들의 시대였으나, 이와 동시에 18세기는 무용수와 안무자가 단순한 테크닉의 나열 이상의 것을 탐색하기 시작하던 시대이기도 하였다. 그들이 느끼기에 춤은 장식품이나 경탄할 물건 이상의 것이어야 하였던 것이다. 다시 말해 춤은 관람자에게 어떤 의미를 전달해야 하였고, 이는 당연지사가 되었다. 이런 점을 어떻게 달성할 것인가의 문제가 수많은 안무자들을 사로잡았으며 또한 안무자들로 하여금 순전히 움직임(몸동작)을 통해서만 풀려 나가는 연기(演技) 발레(ballet d'action)의 발전을 기하도록 이끌었다.

18세기가 시작되자 이미 발레는 이런 목표를 향해 약간의 진전을 이룩하였다. 연기 발레가 아직은 사교춤과 공통점이 많았다 하더라도 사교계가 강요하던 장식물의 제약을 탈피하기 시작하였다. 직업 무용수들은 이제 더 이상 점잔빼는 거동을 지키도록 요구받지도 않았다. 그 대신, 발레에서 연극적 측면이 커나갈수록 직업 무용수는 공개적인 일상생활에서는 거의 표현될 수도 없었던 정서를 드러내도록 요구받곤 하였다.

16, 17세기에 연극적 내용이 발레에서 완전히 배제된 것은 아니었을지라도, 연극적 내용의 측면은 (궁정발레의 정치적 선전 매체와도 같은) 여타의 기능들에 의해 혹은 연기를 드러낸다는 기능이 주어진 시나 성악 같은 또 다른 예술들이 출현함으로 말미암아 자주 반감되어 버렸다. 그러나 18세기 초에 이론가들은 한때 시나 노래가 점유했던 서술적 기능(the narrative functions)을 충족시키면서 그 자체로 존립할 유형의 춤을 제안하기 시작하였다.

바이프의 아카데미가 운영되던 그 시절과 마찬가지로 이런 생각들 가운데 상당 부분은 그 당시에 통용되던 고대 그리스 로마의 춤과 팬터마임(무언극) 개념에서 착상받은 바가 많았다. 1710년에 문필가 피에르-장 뷔레트는 집필하면서 춤이 율동적인 몸짓을 통해 행동(actions, 연기)과 정서를 표현할 수 있다는 자신의 신념을 뒷받침하기 위해 플라톤, 아리스토텔레스 그리고 다른 고대 사상

16 18세기의 가장 위대한 무용수들의 한 사람이었던 마리 카마르고는 특히 앙트르샤를 비롯 눈부신 묘기로 갈채를 받았다. 니콜라 랑크르가 그린 이 그림에서는 무대가 아니라 상상 속의 이상적인 공원을 배경으로 하였다.

가들에 의존하였다. 바이프 및 그의 추종자들과 마찬가지로 뷔레트도 춤을 활동(活動) 그림(animated painting)으로 서술하면서 다른 예술과 비교하였다. 당시의 예술 이론가 뒤 보(Du Bos)는 자신의 저서 『시와 회화에 대한 비평적 성찰 *Réflexions critiques sur la poésie et sur la peinture*』(1719)에서 당시의 춤이 맹목적으로 우아스러운 것에만 치중한다고 비판하였으며 그리고 당시의 춤을 불만스럽게 여기고선 그는 그리스 시대의 가무 활동과 로마 시대의 무언극 활동에 등장한 표현적인 몸짓과 대립시켰다. 그리스와 로마 시대 사람들은 이미 움직임을 통해 의미를 전달하는 방법을 알고 있었다.

예술 이론가 바퇴(Charles Batteux)는 자신의 저서 『동일한 한 가지 원리로 귀일하는 순수예술의 제분야 *Les Beaux Arts reduits à un même principe*』(1746)에서 모방 개념에 의거하여 춤 개념을 확장시켰다. 바퇴와 18세기의 다른 미학자들이 이해한 대로의 모방(imitation)이란 수동적인 흉내의 문제도 아니었고 생활의 편린을 보여 주는 사실주의도 아니었다. 대신에 그들이 생각하는 식의 모방 개념에 따르면, 예술가는 사상(事象)이 응당 되어야 할 상태를 자신이 생각하는 바에 맞추어 사상을 제시하기 위해 자신의 창조력을 발휘한다. 그러나 모방이 인간의 행동 및 정서와 같은 실제 생활에서 탄탄한 기반을 갖지 않는 한, 관람자에게 하등의 의미도 갖지 못할 것이고 관람자의 마음을 움직이지도 못할 것이다.

움직임을 표현적 용도로 사용한 실제 사례는 당시의 민중극 특히 이탈리아의 코메디아 델 아르테(commedia dell'arte)와 프랑스 및 영국의 장터 연극(fairground theatres)에 등장한 무언극에서 찾아질 수 있을 것이다. 이들 민중극은 춤, 때로는 곡예적이거나 솜씨좋은 춤을 대사와 통합시키는 전통을 갖고 있었다. 민중극은 관객들에게 자신들의 취지를 명백히 전달하기 위해 대담한 몸짓 효과와 신체 언어를 자유자재로 취하였던 것이다.

이런 측면에서 이론과 실제가 결합을 본 것은 영국의 안무가 존 위버(John Weaver, 1673-1760)에게서였다. 자기 저서 『무용사를 지향하는 시론 *Essay Towards an History of Dancing*』(1712)이라는 영국에서 발간된 충실한 예술사 서적으로는 처음인 이 책에서 그는 고대 세계의 춤은 18세기의 춤보다 우월했고 그 까닭은 고대 세계의 춤이 지닌 보다 큰 표현력 때문이라고 선언하였다. 그러나 위버는 이런 상황은 고쳐질 수 있고 또 연극적인 춤은 움직임을 통해 관람자

들에게 의미를 전달할 수 있게끔 다시 만들어질 수 있다고 믿었다.

위버의 이런 생각은 자기가 만든 작품 《마르스와 비너스의 사랑 *The Loves of Mars and Venus*》(1717)에 적용되었다. 이 작품의 대본에서 위버는 이 작품을 설명하기를 '춤의 연극적인 오락, 고대 그리스와 로마 시대 사람들의 팬터마임을 모방하려는 시도'라고 하였다. 런던의 드루어리 레인 극장에서 상영된 이 작품에서 그는 이전에는 시도되지 않았던 과제, 즉 말이나 노래에 의존하는 법 없이 자세, 몸짓, 춤을 통해 등장인물(캐릭터)들의 개성과 일정한 길이의 행동을 전달하는 과제를 해결하려고 시도하였다. 자신의 의미를 표현하려고 위버는 분노를 나타내기 위해 오른손으로 왼손을 치는 식의 형식적이며 관례적인 몸짓들을 결합하거나 증오를 표하기 위해 얼굴을 획 돌리는 식의 자연스런 몸짓들을 결합하는 방식을 사용하였다.

위버가 모퇴(P.A. Motteux)의 연극 《마르스와 비너스의 사랑》(1696)에서 직접적인 소재를 찾았다고 하더라도 이 작품의 연원은 궁극적으로 고대 신화로까지 거슬러 올라간다. 이후에 나타나는 연극적 발레들과는 극히 대조적으로 이 작품의 플롯은 복잡다단하지 않다. 사랑과 미의 여신 비너스는 추파와 경멸을 뒤섞으면서 찬탄의 몸짓으로 전진하는 자기의 대장장이 남편 불칸(위버가 역을 맡음)을 거부한다. 불칸의 사랑은 질투로 돌아서고 불칸은 복수할 것이라고 공언한다. 비너스와 전쟁의 신 마르스의 만남은, 마르스의 남성적인 강인함과 비너스의 여성적인 부드러움과 정교함이 날카롭게 대조를 이루게 한다. 불칸은 이 못된 연인들을 덫에 가두고 그들의 추악스러움을 보이기 위해 다른 신들을 여봐란 듯이 부른다. 그러나 결국 불칸은 그들을 용서하고 말며, 남녀의 신들은 성대한 춤잔치에 참가한다. 비너스의 역을 맡은 사람은 헤스터 샌틀로우(Hester Santlow, 1690년경-1773)로서, 미모와 솜씨 때문에 무용수와 여배우로서 명성을 쌓은 무용수였다. 대본에 '미스터 뒤프레, 세뇨르'라 기재된 것으로 미루어 마르스의 역은 루이 뒤프레(Louis Dupré, 1697-1744)가 맡은 것으로 짐작되는데, 이 사람은 우아, 정교, 위엄과 같은 성질을 강조한 '귀족적 양식'의 춤을 주창한 프랑스인이었다. 《마르스와 비너스의 사랑》은 당시 링컨스 인스 필즈 극장의 감독이자 위버의 경쟁자였던 존 리치(John Rich)로 하여금 풍자적인 패러디로 옮겨 보게 할 만큼 대중성을 누렸다. 리치는 심각한 연극 작품들의 장들 사이사이에 어릿광대를 삽입함으로써 아주 성공적인 오락 형식을 개발하였다. 위버

와 달리 리치는 자기 작품에서 대사와 노래를 춤 및 마임과 결합시켰다.

프랑스에서 연극적인 춤의 초보적인 사례는 1714년에 멘(Maine) 공작 부인의 후원으로 소(Sceaux) 성에서 열린 축제의 일부로서 선보였다. 파리 오페라좌의 두 스타, 프랑수아즈 프레보와 클로드 발롱은 코르네유의 비극《호라티우스의 선택 Les Horaces》끝막의 한 장에서 연기하였는데, 이 부분은 로마의 애국자 호라티우스가 라이벌 정파의 일원이자 자기 여동생의 애인인 사람을 죽였다고 해서 여동생에게 비난을 받는 줄거리를 가진 부분이다. 이 장은 전적으로 팬터마임으로 연기되었고 관객들은 눈물을 흘릴 정도로 감복했다고 전해진다. 그러나 이 사실은 당시의 일반적 추세와는 동떨어진 채 이루어졌는데, 파리 오페라좌에서 이 장면을 모방하려는 시도는 전혀 나타나지 않았다.

하지만 프레보는 춤의 연극적 가능성에 대해 얼마간 관심을 견지하였다. 1715년 르벨(Jean Ferry Rebel)의 무용 조곡에 맞추어 공연된 유명한 독무《춤의 등장인물들 Les Caractères de la Danse》에서 프레보는 다양한 연령층의 남녀 연인들을 묘사하였다. 부레 춤은 오만한 양치기의 마음을 사로잡아 볼 심산에서 사랑의 신에게 기도드리는 여자 양치기를 그렸고, 미뉴엣 춤은 어머니가 잠에 빠져 들어야 사랑하는 사람을 만나러 갈 수 있는 12살짜리 소녀를 그렸다. 그리고 파스피에 춤은 무관심을 가장함으로써 무심한 안주인의 호감을 사보려는 남자를 그렸다. 이 작품은 사랑에 빠져 행복에 겨워하는 젊은 여성이 사랑의 신에게 순종의 마음을 표하면서 추는 뮈제트 춤으로 마무리되었다.

이 인기 좋은 독무 작품을 프레보는 자신의 제자들 가운데 가장 유명한 마리 카마르고(Marie Camargo, 1710-1770)도16와 마리 살레(Marie Sallé, 1707-56)도17에게 전수하였다. 그런데 이 두 사람은 발레에 대한 접근 방법에서 현저히 다른 두 방향을 상징하기에 이르렀다. 이 춤으로 1726년 파리 오페라좌에서 데뷔한 카마르고는 앙트르샤, 카브리올 같은 발 부딪치기에서 빼어날 정도의 걸출한 무용수였다. 관객들은 카마르고의 생기발랄함에 매료되었다. 그녀가 활동하던 그 시절에 여성 무용수들의 치마는 점점 짧아지는 중이었고, 이런 현상은 카마르고로 하여금 그 빛나는 발놀림이 더 잘 보이도록 하였다. 카마르고의 커가는 대중적 인기는 프레보의 질투를 불러 일으켰고, 그리하여 프레보는 카마르고를 남성 무용수가 빠진 자리에 어쩌다가 기용되어 눈부신 독무를 즉흥적으로 추는 그날까지 군무에 배치시켰다. 그 후에 카마르고의 일급 주역 발레리나로서

17 비록 이 그림에서는 당시 춤꾼들이 으레 착용하였던 의상을 걸친 모습이지만, 무용수 마리 살레는 작품 《피그말리온》(1734)에서 보다 정통파적인 의상을 도입하는 시도를 한 바 있다.

18 자신의 풍자적인 판화집 《우리 시대의 인기인들 *The Charmers of the Age*》 (1782)에서 호가스는 당대에 춤의 묘기로써 대중의 인기를 누린 두 여성 춤꾼 라 바르바리나와 데스누아에의 도약 높이를 점선으로 나타내었다(아래).

의 지위는 보장되었다. 카마르고는 남성 무용교사들과 함께 춤을 연구하기 시작했고, 그들은 카마르고의 전진형 춤 자세를 날카롭게 해주면서 몇몇 묘기도 가르쳐 주었다.

이와는 대조적으로 살레는 춤의 연극적 잠재력을 탐색하는 작업에 무용수로서의 이력을 바쳤다. 파리와 런던의 장터 극장을 주름잡던 어린이 무용수였을 때, 살레는 장터 극장에서 공연된 팬터마임들을 목격할 기회를 가졌다. 아마도 1717년에 런던에서 공연된 위버의 《마르스와 비너스의 사랑》도 구경하였을 것이다. 카마르고처럼 살레도 프레보의 저 유명한 독무 작품을 배웠지만 거기에 등장하는 각각의 춤이 지닌 정서가 보다 잘 교체될 수 있도록 이 작품을 자신과 다른 남성 무용수를 위한 2인무로 각색하였다. 파리 오페라좌에서 간헐적으로 공연했지만, 살레는 런던이 자기 성미에 더 잘 맞는다는 것을 알아차렸다. 런던에서 살레는 헨델의 여러 오페라에 출연해서 추었다. 저명한 여성 안무가로서는 최초의 인물이었던 살레는 숱한 혁신을 시도한 바 있다.

살레의 작품들 가운데는 가장 유명한 《피그말리온 Pygmalion》(1734) 도17은 런던의 코벤트 가든 극장에서 초연되었다. 자기가 만든 아름다운 조각상이 살아난다는 어느 조각가를 묘사한 그리스 신화에 바탕을 둔 이 발레는 살레의 안무가 춤으로 지어진 대화와 같다는 인상을 주었다. 조각상의 역을 맡아 추면서 살레는 당시의 여성 무용수라면 으레 착용한 코르셋, 페티코트 그리고 패니어 스커트보다는 단출한 그리스 복색을 걸치고서는 작품에다 사실성을 더욱 더 많이 부여하려고 노력하였다. 정교한 가발을 쓰는 대신에 머리카락이 등 뒤로 흘러내리게 하였다. 《피그말리온》 때문에 살레는 파리와 런던을 정신없이 왔다 갔다하였다. 런던에서 성공적인 한 철을 보내면 파리에서 공연이 잇달았고, 프랑스의 왕과 왕비가 극장을 방문하였다. 그러나 유감스럽게도, 살레가 의상 분야에서 행한 혁신을 18세기 후반에도 추종하는 사람이 없었다.

살레는 1740년에 33살이라는 젊은 나이로 은퇴하였다. 살레가 은퇴하려고 결정함으로써 캄파니니(Barbara Campanini, 1721-1799. 프랑스에선 라 바르바리나(La Barbarina)로 불렸음)가 두각을 나타내는 데 일조하였다. 그 당시에 유명했던 카마르고마저 무색케 할 정도의 능란한 재능을 가졌던 바르바리나는 무용수인 동시에 여성 연기자로서 1745년에 베를린에서 다시 올려진 《피그말리온》에서 조각상을 연기한 살레의 역을 맡았다. 이 공연에 출연한 춤꾼들 중에는

청년 노베르(Jean Georges Noverre, 1727-1810)가 있었는데, 후에 그는 18세기에 연기 발레를 가장 적극적으로 주창한 인물이 된다.

18세기 중엽까지 수많은 안무가들이 춤의 표현적 연극적 가능성을 타진하고 있었다. 헤세(Jean-Baptiste de Hesse, 1705-1779)는 테아트르 이탈리앙 그리고 베르사유의 퐁파두르 부인의 사설 극장에서 작업하면서 파리에서는 팬터마임과 코메디아 델 아르테의 영향을 받은 표현적 양식으로 무용수들이 움직이도록 훈련시켰다. 그는 심각한 소재와 코믹한 소재를 모두 다루었다. 코믹 발레에 자주 등장한 인물들이 하인, 군인, 농꾼, 목동 등과 같은 하층 계급 출신의 사람들이었을지라도 그들은 사실적으로 묘사되기보다는 오히려 이상적인 풍으로 묘사되었다.

이와 비슷한 실험들을 비엔나에서는 힐버딩(Franz Anton Hilverding, 1710-1768)이 행하였다. 그는 1734년에서 1736년까지 파리에서 공부하면서 아마도 살레의 작품을 본 적이 있을 것이다. 1740년대 내내 그는 연극적 발레들을 창작하기 시작하였고, 그 가운데 상당수는 신화 속의 연인들이 펼치는 이야기에서 착상 받았다. 즉 오르페우스와 유리디체, 비너스와 아도니스, 다이아나와 엔디미온, 아리아드네와 박카스의 이야기들이었다. 라모의 《매력적인 인도제도》를 다시 손질한 《온후한 터키인 Le Turc Généreux》(1758)도 19은 라모의 작품 명성을 확고하게 하는 데 도움을 주었다고 해서 어떤 간행물에서 칭찬받았다. 이 간행물이 시사하는 바에 따르면, 힐버딩의 안무는 비단 얼굴과 양팔뿐만 아니라 몸 전체를 사용하여 정서를 표현했다고 한다. 파리의 헤세처럼 그도 비엔나의 무용수들을 이 새로운 양식으로 움직여 나가도록 훈련시켰다.

궁정 안무가로서 짊어진 무거운 직분 때문에 힐버딩은 조수들을 여럿 채용하지 않을 수 없었다. 조수들 가운데 가장 중요한 사람은 앙지올리니(Gaspare Angiolini, 1731-1803)로서, 이 사람은 1758년에 힐버딩이 러시아의 여자 군주 엘리자베타에 의해 상트페테르부르크(당시 러시아 수도─옮긴이)로 초빙받아 갔을 적에 비엔나에서 힐버딩의 자리를 넘겨받은 인물이었다. 러시아로 건너 갈 때 주역급 무용수들을 많이 데리고 갔었지만 힐버딩이 러시아 춤꾼들의 재능을 발전시키는 면에서 크게 한 일은 없었다. 또한 힐버딩은 작품을 제작할 때 러시아의 주제를 작품에 융합해 보려고 노력하였는데, 그 가운데 하나가 러시아를 '도덕의 수호자'로 찬미한 《도덕의 피신처 Virtue's Refuge》라는 작품이다. 1764년에

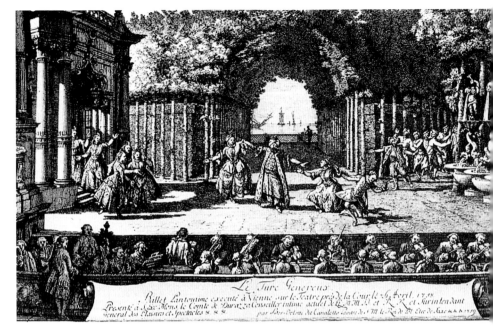

19 작품《온후한 터키인》(1758)에 나오는 이 장면에서 여자 주인공이 터키인 주인에게 자신의 사랑을 용서해 달라고 빌고 있다. 힐버딩이 안무한 작품은 무용수들이 몸 전체로 정서를 표현해내도록 요구하였다.

힐버딩은 비엔나로 돌아 왔고, 그 다음 해에 황실을 위해《사랑의 승리》를 올렸다. 이 작품에서 젊은 마리 앙투아네트는 자기와 남매간인 페르디난트 그리고 막시밀리안과 함께 공연하였다.

그러는 동안에도 앙지올리니는 힐버딩이 가진 연극적 춤에 대한 관심을 줄기차게 밀고 나갔다. 작곡가 글룩 그리고 대본가 칼차비지(Raniero di Calzabigi)와 공동작업을 해서 앙지올리니는《돈 후안 혹은 피에르의 향연 *Don Juan ou le Festin de Pierre*》(1761)을 만들었다. 이 작품에서 강렬하며 거의 혹독스러울 정도인 사건들의 연속을 묘사함으로써 표현적인 춤을 새로운 차원으로 끌어 올리는 시도를 하였다. (모차르트가 오페라《돈 조반니》에서 각색하기도 한) 이 작품의 플롯은 다음과 같다. 사령관의 딸과 밀회하려고 하는 것을 사령관이 저지하자 돈 후안은 사령관을 살해한다. 다시 조각상으로 변하여 죽음에서 소생한 사령관은 이 회개의 마음이라곤 조금도 없는 엽색꾼을 지옥에서 열리는 연회에

20 《검정의 가장무도회》(1605)에 나오는 〈밤의 딸〉을 위한 의상에서 이니고 존스는 동양풍의 화려한 맛을 담았다(옆면).

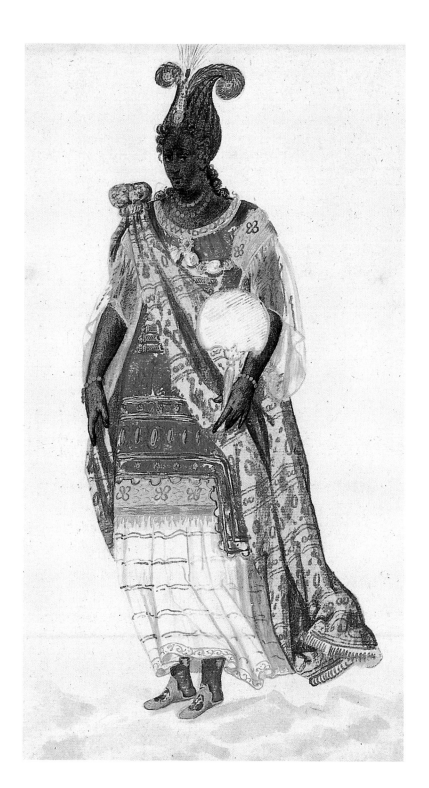

초대한다. 그리스와 로마시대 신화에서 발레의 착상 대부분을 제공받았던 그 시대에 비추어 이 작품에 등장하는 초자연적인 요소들은 이례적이었다. 그 다음해에 앙지올리니는 글룩의 오페라 《오르페우스와 유리디체》의 안무를 하였는데, 이 오페라는 오페라에서 연극적 드라마가 우위를 차지하도록 고집함으로써 오페라의 새로운 장을 연 작품이다. 비엔나에서 그랬던 것과 마찬가지로 상트페테르부르크에서 앙지올리니는 힐버딩의 뒤를 이었는데, 그는 1766년부터 러시아를 세 차례 방문하였다. 그가 러시아에서 만든 작품들 중에는 에카체리나 2세가 천연두 예방주사를 맞고 회복되었음을 축하하는 것도 있었다. 또한 그는 많은 발레 작품의 음악도 작곡하였으며, 그리고 힐버딩처럼 러시아적 작품 주제와 춤 그리고 노래를 자신의 몇몇 작품에다 도입하기를 시도한 바 있다.

　헤세, 힐버딩 그리고 앙지올리니가 각각 나름대로 연기 발레의 진전에 있어 크게 기여한 것은 사실이지만 그렇다 하더라도 노베르도22의 줄기찬 명성을 따라잡지는 못하였다. 1760년에 초판이 발간된 노베르의 저서『춤과 발레에 관한 서간집』은 전 유럽에서 활동하던 안무가들에게 강력한 영향력을 행사하였으며 그리고 일반인들이 '무용극(dance drama)' 개념을 잘 받아들일 수 있도록 촉진하였다. 노베르의 이 저서는 춤의 개혁을 촉구하는 수단이었다. 노베르는 안무가들이 새로운 유형의 발레를 창조해내기 위해 과거의 낡아빠진 원리들과 결별하기를 원하였다. 노베르는 훌륭한 발레의 플롯은 논리적으로 그리고 합리적으로 짜여져야 하며 연기는 명료하면서도 일관성을 가져야 한다고 굳세게 믿었다. 각각의 장면은 분위기에서 일관성을 견지해야 하지만, 그러나 발레 작품 전체는 다양성과 대조법을 펼쳐 보여야 한다는 것이다. 궁정발레를 지배한 상징과 추상성을 역겨워하는 대신, 노베르는 자연(노베르가 규정한 바에 따르면 '아름다운 자연')을 충실히 옮기는 것을 더 좋아한 편이었다. 자신의 작품에서도 신화 속의 인물들을 이용하였지만, 노베르가 이용한 이들 인물들은 인간의 정서에 의해 발단되어야 하는 그런 속성을 지녔다.

　노베르의 생각 가운데 몇 가지는 오늘날의 우리가 보기에는 너무나 뻔하게 여겨질 테지만, 노베르가 이런 사실을 주장했던 바로 그 시대라는 것은 변화에 대한 실질적인 욕구가 잠복해 있던 때였다. 그 당시에는 작품이 거의 다 완성되기까지 안무자, 작곡자, 무대장치가, 의상제작자, 기계담당자가 서로 아무 협의도 없이 작업하기가 예사였다. 그래서 노베르는 발레 제작자들 사이에 보다 긴

21, 22 제목과 내용을 알 수 없는 어느 발레에서 환희(Plaisir)의 역으로 나온 베스트리스의
의상(루이 르네 부케가 디자인)은 당시 파리 오페라좌의 남성 무용수라면 으레 착용한
톤느레(tonnelet, 무릎까지 내려오는 16,17세기 식의 바지-옮긴이)의 모양을 보여준다.
(오른쪽) 1776년에 파리 오페라좌의 수석 발레 감독으로 임명된 노베르는 톤느레에 반기를 펼쳐 들었고,
그리하여 결국 톤느레를 폐지시키기에 성공하였다.

밀한 협력체제와 대화를 요청했던 것이다. 노베르는 발레에서 가면을 사용하는
것에 굉장한 저항감을 가졌는데, 그것은 그가 무용수의 얼굴 표정이 몸짓을 강
화시켜 주고 또 관객에게 전달하려는 정서의 효과를 높여 준다고 믿고 있었기
때문이다. 당시의 거추장스런 의상(여성의 패니어 스커트, 남성의 꽉 끼는 바지
와 후프 스커트)도 그에게는 비판의 대상이었다. 그는 대안으로 무용수는 잘 움
직이고 그 몸매를 돋보이게 드러내는 가벼운 천으로 의상을 해입어야 한다고 제
안하였다. 앞서의 서간집 전체를 통해서 노베르는 안무자에게 그림 공부를 권장
하였으며, 이는 안무자가 무대그림과 생활과 표현을 융합하면서 무대그림을 만
들어야 하기 때문이라고 한다. 노베르는 무대 몸짓에 정확한 사실성을 부여하기
위해 걸음걸이를 비롯 사람들의 모든 동작을 낱낱이 관찰하는 과정을 포함하여
안무자에게도 광범위한 교육이 필요함을 변호하였다.

　　무용가로 입신할 때부터 노베르는 파리 오페라좌에서 한 가지 직분을 맡고

23 1781년에 리바이벌된 그 당시 기법으로 노베르의 《메데아와 제이슨》을 옮긴 판화를 보면 당시의 연기 발레가 표현성을 강조하였음이 드러난다. 크레우사 역의 조반나 바첼리(Giovanna Baccelli)와 제이슨 역의 베스트리스가 메데아 역을 맡은 아들레이드 시모네(Adelaide Simonet)와 대면하고 있다.

싫었지만, 파리 오페라좌의 견고한 연공 서열제는 노베르로 하여금 지방이나 국외의, 또는 파리의 하급 극장들에서 젊은 시절을 허송하게 만들었다. 1755년에 그는 영국의 배우 겸 기획자였던 개릭(David Garrick)에 의해 런던의 드루어리 레인 극장에서 발레 여러 편을 올리도록 초빙받았다. 7년 전쟁의 여파로 프랑스에 대한 악감정 때문에 이 작업이 고통을 안겨다 주었으나 노베르는 개릭의 사실적 연기 스타일을 직접 체험함으로써 얻은 바가 많았다.

1760년부터 1767년까지 그는 독일의 슈투트가르트에서 아주 생산적인 시기를 보냈는데, 거기서 아주 관대한 후원자 뷔르템베르크 공작에게 고용되었다. 그의 작품들 중에서 가장 대중적이면서 자주 리바이벌된 《메데아와 제이슨 *Médée et Jason*》도23은 1763년 이 공작의 생일날 잔치의 부분 행사로 초연되었다. 이 작품은 춤이 고전 비극의 강렬한 열정을 전달할 수 있다는 노베르의 확신을 충분히 입증하였다. 여자 주인공인 메데아는 철저히 비웃음을 받는 여자이다. 이 여자는 메데아의 자식을 살해함으로써 메데아와 인연을 끊은 남자 제이슨에게 제이슨의 새 신부감을 독살하고 제이슨이 스스로 자결하도록 부추겨 복

24 《진지함과 그로테스크함의 발레 *Ballet du Sérieux et du Grotesque*》(1627년 루이 13세의 궁정에서 상연)에 등장하는 점성술사가 자신이 맡은 역을 설명해주는 12궁도의 기호들을 걸치고 있다. 머리에는 인마궁(人馬宮), 왼쪽 팔에는 거해궁(巨蟹宮)과 백양궁(白羊宮), 왼쪽 엉덩이에는 쌍어궁(雙魚宮) 등이 그려져 있다(옆면).

수하였다(그리스 신화에서 제이슨은 아르고 선단을 이끌고 콜키스 국으로 가서 금빛 양털을 획득한 영웅으로 나오며, 메데아는 제이슨이 금빛 양털을 획득하게끔 도운 여자 마술사로 나옴—옮긴이). 노베르의 제자 르비에(Nancy Levier)가 메데아 역을 맡았고, 그 상대역 제이슨의 역은 베스트리스(Gaetan Vestris, 1728-1808)도21가 맡았다. 베스트리스는 파리 오페라좌의 스타로 귀족 스타일의 무용수로서 갈채를 받았으나 그럼에도 불구하고 노베르가 자기를 위해 창작한 역을 맡기 위해 매년 슈투트가르트로 가서 춤추기도 하였다. 그 후 몇 년 동안 베스트리스는 파리 오페라좌에서 1770년에《메데아와 제이슨》에 출연하면서부터 가면을 벗어 던짐으로써 노베르의 개혁을 실천하는 길에 나섰다.

25, 26 모차르트의《하찮은 인간들》(1778)은 파리 오페라좌에서 노베르가 거둔 최대의 성공작 가운데 하나였다. 즐거운 양치기 아가씨(왼쪽)의 모습에서 코르셋, 불룩한 치마 그리고 굽 높은 신발 등과 당대에 착용한 전형적 의상을 엿보게 된다. 노베르가 사임한 지 6년이 흐른 1787년에 피에르 가르델(오른쪽)은 파리 오페라좌의 수석 발레 감독으로 임명된다. 이 발레 감독직을 그는 1820년까지 맡는다. 세월이 흐를수록 그의 보수주의는 파리 오페라좌를 정체기로 몰아 넣었다.

슈투트가르트에서 몇 년을 보낸 다음 노베르는 비엔나의 여러 궁정 극장들에서 활약했는데, 이 비엔나에서 그는 선임자 힐버딩과 앙지올리니가 잘 다듬어 놓은 '무용극'에 익숙한 무용수들을 모아 단체를 설립하였다. 거기서 노베르는 비극 발레 여러 편을 올렸고 그 가운데는 자기가 각색한 《호라티우스의 맹세 *The Oath of the Horatii*》가 있으며, 또 노베르는 자기가 가르친 마리 앙투아네트(후에 프랑스 혁명으로 처형당한 왕비—옮긴이)로부터 후원자 약속을 받아내기도 하였다. 마리 앙투아네트 덕분에 그는 1776년에 파리 오페라좌의 발레 감독이 되고 싶었던 자신의 야심을 실현할 수 있었다.

오랜 고생 끝에 자신들의 꿈을 실현한 세상사람들처럼 노베르도 곧 쓴맛을

27, 28 18세기를 선도한 두 남성 무용수. (왼쪽) 오귀스트 베스트리스(Auguste Vestris).
그의 아버지(Gaetan Vestris)도 무용수였다. 그는 생기 넘치는 묘기로 특출났었다(옆에 그려진 거위는
영국에서 그의 이름 오귀스트가 거위라는 뜻의 단어 구스와 흡사한 감이 있어 자연히 거위가 그의
대명사로 되었던 일화를 암시한다). (오른쪽) 살바토레 비가노. 이탈리아 출신의 연기 발레 전문 배우.
그림에서는 그의 마누라인(마리아 메디나)와 함께 그려져 있다. 그들이 착용한 가벼운 의상과 평평한 신발은
당시에 그다지 오래되지 않은 근래의 개혁이 낳은 산물이었다.

49

겨게 된다. 그는 이 극장의 막시밀리앙 가르델보다 높은 자리에 임명되었고, 그리하여 막강한 가르델 일파와 주역급 무용수들 몇 사람의 앙심을 불러일으키고 말았다. 새로운 발레를 위한 노베르의 제안을 무시하는 데에 가차없이 권한을 남용함으로써 파리 오페라좌의 태도는 노베르의 견해에 비우호적인 것으로 드러났다. 여러 고난에도 불구하고 노베르는 파리 오페라좌를 위해 자신의 주요 작품 여러 편을 리바이벌하였고, 그 중에는 (프랑스 혁명을 전후하여 혁명 화가로서 추앙받았던—옮긴이) 다비드의 그림 《호라티우스의 맹세》의 모태가 되었던 《호라티우스의 선택 Les Horaces》 그리고 《메데아와 제이슨》이 있었다. 하지만 관객들은 이들 발레가 너무 길고 복잡하며 즐겁게 해줄 춤은 거의 없는 것으로 간주하였다. 관객들은 《하찮은 인간들 Les Petits Riens》(1778)도25을 더 좋아하였는데, 이 작품은 모차르트가 의뢰받아 작곡한 곡에 맞추어 노베르가 안무한 것으로서 사랑과 희롱을 주제로 한 가벼운 소품이었다. 노베르의 산전수전은 마침내 그가 1781년에 이 극장을 사임함으로써 일단락된다. 하지만 이것으로 노베르의 활동이 끝난 것은 아니었다. 그는 영국으로 되돌아가서 1797년에 은퇴하기 전까지 몇 차례 시즌 성공을 맛보았다.

파리 오페라좌에서 노베르를 승계한 사람은 그의 제자 도베르발(Jean Dauberval, 1742-1806)과 가르델(Maximilien Gardel, 1741-1787)로 그들은 공동 발레 감독으로서 극장을 지배하였다. 도베르발은 보르도의 그랑 테아트르에서 자리가 나 곧 거기로 떠났는데, 거기서 그의 가장 유명한 발레 《고집쟁이 딸 La Fille mal gardée》(1789)을 올렸다. 비록 이 작품이 프랑스 혁명 전야에 선보였다고 할지라도 거기에 나오는 농촌 등장인물들과 주제(엄마가 계획한 결혼을 거절하는 딸이 몇 차례 행운의 만남을 통하여 자기가 택한 남자와 결혼하기에 이른다는 줄거리)가 꼭 혁명적 방식으로 취급된 것은 아니었다. 보마르셰의 연극 《피가로의 결혼》과는 달리 이 작품은 사회적 불의를 지적하지도 않았고 개혁을 요구한 것도 아니었다. 그러나 도베르발은 하층민들의 이치를 온정있게 공감하면서 그렸다. 등장인물들이 전적으로 사실적이지는 않았으나, 당시의 관객들은 전원생활을 주제로 한 발레들에 등장하는 요정 같은 목동 남녀들보다 하층민들이 더 생기있고 자신감있는 사람들이라는 것을 깨달았다.

프랑스 혁명 이후 수년 간의 혼란기에 파리 오페라좌는 1787년에 자기 형 막시밀리앙을 승계한 가르델(Pierre Gardel, 1758-1840)도26에 의해 운영되었

다. 혁명을 열렬히 지지한 가르델은 수차례의 혁명 축제에서 화가 다비드와 함께 작업했는데, 그 중에 유명한 것이 무용수, 가수 그리고 여러 필의 말이 동원된 《자유를 위한 헌신 *L'Offrande de la Liberté*》(1792)이었다. 이 작품에는 혁명가 〈마르세예즈〉(지금의 프랑스 국가—옮긴이)를 마임으로 옮긴 공연도 포함되었는데, 이 부분을 가르델은 민중들이 제단에서 숭배하던 자유의 여신에게 바치는 송가로 받아들였다.

이러한 애국적 헌정 활동의 공연물에 덧붙여 가르델은 1790년의 《텔레마크 *Télémaque*》와 《프시케 *Psyché*》 그리고 1793년의 《파리스의 심판 *Le Jugement de Paris*》을 비롯 신화적인 주제에 바탕을 둔 발레들도 제작하였다. 당시의 수많은 다른 안무가들과 마찬가지로 가르델도 노베르의 혹평에서 크게 깨달았으며, 그의 발레는 마임과 춤 동작구(dance passages) 사이에서 절묘한 균형을 달성하였다. 그가 기용한 주역급 무용수들 가운데는 자기 부인과 베스트리스의 아들 (Auguste Vestris, 1760-1842)도27이 있었고, 그들은 무시못할 연기력과 걸출한 춤 테크닉을 결합하였다.

이 당시의 남녀 무용수들은 모두 공통적으로 이 다음에 유행했던 보다 가벼운 극장 의상에서 많은 덕을 보았다. 노베르가 심하게 야유한 패니어 스커트와 꽉 끼는 바지는 여성용으로는 고전 양식의 유려하며 투명한 의상으로(이 여성 의상은 세간에서도 유행하였음), 남성용으로서는 넉넉한 가운과 반바지 그리고 스타킹으로 바뀌었다. 18세기 전반에 등장한 굽 높은 신발은 샌들이나 바닥이 평평한 슬리퍼로 바뀌었다.

춤꾼들을 철저히 수련시키고 춤꾼들이 예술에서 요구되는 사항을 고수하게 하면서 가르델은 1820년까지 파리 오페라좌를 실질적으로 혼자서 지배하였다. 그것은 그가 파리가 발레계의 중심이라고 확신한 때문이었다. 그 결과 보다 실험적인 경향의 안무가들은 자신들의 생각을 펼칠 또 다른 배출구를 찾지 않을 수 없었다.

파리 바깥에서 연기 발레의 발전은 도베르발의 작품들에서 춤춘 비가노 (Salvatore Viganò, 1769-1821)도28에 의해 수행되었다. 비가노의 발레 《프로메테우스의 창조물 *The Creatures of Prometheus*》(비엔나, 1801) 초연 작품은 베토벤에게 의뢰한 곡을 썼기 때문에 오늘날에도 가장 잘 알려져 있다. 그러나 이것을 좀 더 늘려 1813년 밀라노에서 올린 《프로메테오 *Prometeo*》는 그가 발전시킨

좀 더 큰 규모의 스펙터클 양식을 특징으로 하였다. 이 작품의 원본에서는 두 개의 장이었던 것이 모차르트, 하이든 그리고 비가노 자신의 곡이 붙여져 여섯 개의 장으로 확대되었다. 인간을 창조하고 불을 주었다는 프로메테우스의 이야기는 프로메테우스를 벌하고 마침내 용서하는 내용으로 확장되었다 .

높은 수준의 교육을 받은 교양인이었던 비가노는 너른 시야의 소재들과 씨름하기를 조금도 두려워하지 않았다. 그가 베니스에서 1809년에 올린《글리 스트렐리치 *Gli Strelizzi*》는 실제의 역사적 사건에 바탕을 두었다. 즉 러시아의 절대군주 표트르 1세에 대항하는 근위대 스트렐리츠의 음모를 소재로 하였다. 약 2백명의 조역들이 출연한 거대한 군중 신(scene)은 이 절대군주와 왕후의 다정한 순간들과 대조를 이루었다. 필히 유지되어야 하되 집단과의 맥락을 놓쳐서는 안되는 개인적 동기를 공연자들 각자에게 부여함으로써 비가노는 음모자들의 회합과 같은 결정적 장면을 안무하였다. 비가노의 가장 중요한 작품은 1812-1821년 사이에 밀라노의 라 스칼라 극장에서 올려졌다. 여기서 그는 상키리코(Alessandro Sanquirico)와 함께 작업하였는데, 상키리코의 무대 장치는 비가노의 발레가 가진 폭을 잘 말해 주었다. 이탈리아식으로 코레오드라마(coreodrama)로 불린 연기 발레에 대한 비가노의 개념은 프랑스의 연기 발레 개념에 비해 연기와 마임에 더 비중을 두고 틀에 박힌 춤에는 덜 비중을 두었다.

연극적 발레의 모든 문제가 18세기에 다 해결된 것은 아니었을지라도 18세기가 거대한 발걸음을 몇 발자국 내디딘 것만은 틀림없는 시대였다. 발레는 연극적 표현을 위한 적절한 도구로 정립되어 갔으며, 오페라나 연극의 장식적인 부속품에 머물지는 않았다. 18세기가 끝날 적에 안무가들은 아직 움직임을 통하여 가장 잘 처리될 수 있는 유형의 주제를 탐색하는 도중에 있었다. 그러나 성공적으로 다뤄진 이야깃거리의 범위(신화적인 이야기, 고전 비극, 사극, 연애담, 전원생활담 등등)로 보아 발레는 무척 유연한 성격의 예술임이 드러났었다. 이런 방면의 모색은 다시 19세기로 이어진다.

29 라모의 희극적 오페라-발레《플라테 *Platée*》(1745)를 최근의 영국 바하 축제에서 원형대로 복원한
장면. 추악한 강의 여신 플라테에 대한 사랑을 위장함으로써 주노의 질투심을 누그러뜨리려는
주피터의 시도가 펼쳐지는 것이 작품의 줄거리다. 여기서 강의 여신이 개구리들을 수행원으로
거느리고 있다.

30 쥘 페로의 작품《4인무 Pas de Quatre》(1845)는 낭만파 발레의 보석 넷을 전시하는 진열대 같았다. 네 보석의 무용수들은 (왼쪽에서 오른쪽으로) 카를로타 그리시, 마리 탈리오니, 루실 그란 그리고 화니 체리토였다.

상승과 퇴조

19세기가 진행되는 동안 발레는 현대적 모습을 달성하게 되었으며, 그렇지 않다면 적어도 오늘날 대중들의 마음 속에서 그와 동등한 것으로 용인되는 몇 가지 특징들을 획득하게 된다. 이들 특징들이란, 발끝으로 춤추는 프앵트 기법(pointe technique), 튀튀(tutu)라 불리는 불룩한 치마, 무중력과 능수능란함을 빚어내려는 욕구, 여성 무용수들과 공기의 정 그리고 요정들 같은 환상적인 피조물들 간의 연관성 따위이다. 이들 특징의 대부분이 오로지 여성 무용수들에게만 적용되었다는 것은 의미심장한 일이다. 왜냐하면 이것은 19세기가 진척되면서 남성 무용수들이 결정적으로 명망을 잃게 되었음을 의미하기 때문이다.

낭만주의가 문학이나 음악 혹은 조형예술에 비해 발레에서 늦게 발생했다고 할지언정, 낭만주의는 아마도 19세기 발레에 가장 중요한 영향을 끼친 유일한 요인이었을 것이다. 사실대로 말해, 낭만주의 발레는 종종 다른 분야의 낭만주의 예술가들의 작품에서 영감을 발견하였다. 특히 문학의 영향은 대단하였고, 문학은 발레에 대해 수많은 소재를 제공하였다. 낭만주의 운동이 그 성격상 복잡다단함에도 불구하고, 낭만주의 발레가 수용한 영향력은 원칙적으로 두 갈래에 국한된다. 푸셀리(Henry Fuseli)의 그림, 호프만(E. T. A. Hoffmann)의 이야기 그리고 베를리오즈의 환상 교향곡 따위의 표제음악에서 나타나는 신비적인 것과 비합리적인 것을 편애하는 조류가 그 첫번째 갈래이다. 이것은 대체로 여성형을 취하는 초자연적인 피조물들, 즉 공기의 정, 물의 요정, 불의 정, 페르시아 신화의 요정, 악마 그리고 그와 유사한 것들을 다루는 발레에서 드러난다. (《오디세이》의 시대까지 거슬러 올라가는 옛 이야기들이 그러다시피) 그러한 피조물들이 죽음을 피할 수 없는 존재들에 대해 던지는 유혹은, 낭만주의 발레에서 이루어질 수 없는 것에 대한 예술가의 갈망을 나타내는 은유로 되었다.

낭만주의 발레가 몰입한 두번째 사항은 시공간적으로 얼마나 동떨어져 있건 간에 이국적인 그런 정경에 매력을 느끼는 점이었다. 이와 흡사한 충동은 바이런으로 하여금 그리스에 그리고 들라크루아로 하여금 북아프리카에 가게 하

31, 32 《라 실피드》(1832)는 낭만파 발레의 첫번째 명작이었다(왼쪽 석판화). 이 작품의 초연작에서
주역을 맡은 마리 탈리오니가 사랑하는 사람을 위해 새 둥우리를 가져오고 있다(오른쪽).
부르농빌이 안무한 1836년도 판은 덴마크 왕립 발레단에서 애지중지해 왔는데,
사진은 최근의 덴마크 왕립 발레단의 공연 장면.

였다. 한편 그와 비슷한 정신상태의 19세기 여행자들은 보다 쉽게 접근할 수 있
는 이탈리아와 알프스에서 눈을 즐겁게 하였다. 역사에 대한 열광적 관심은 건
축에서 고딕 양식이 리바이벌하도록 만들었으며, 그리고 프랑스에서 회화와 조
각에서 '트루바두르(troubadour) 양식'으로 알려진 것이 많은 낭만주의 발레에
서는 중세풍과 엇비슷한 무대장치에 반영되도록 하였다.

　　비록 어떤 의미에서 낭만주의 발레가 다른 곳에서 파생된 운동이었다 할지
라도, 그것은 하룻밤 새에 출현한 것도 아니었으며 성장하고 발전하는 데 시간
을 요구한 것은 사실이었다. 낭만주의 발레의 특징들 가운데 많은 부분이 이미
18세기와 19세기 초의 발레들이 보인 발전에서 선을 보이고 있었다. 18세기 말
에 부드럽되 꽉 끼는 슬리퍼를 채택함으로써 발레리나가 발끝으로 설 수 있는

33 1796년 런던의 킹즈 씨어터에서 공연된 발레 《알롱소와 코라 *Alonzo e Cora*》에서 춤추고 있는
샤를 디들로와 그의 아내 로즈 디들로(왼쪽) 그리고 아가씨 춤꾼 패리소(오른쪽). 두 여성이 착용한
살결이 비치는 듯한 의상에는 당시의 패션 취향이 반영되어 있다. 그러나 패리소의 젖가슴이 그대로
노출된 것은 예술을 빙자한 과도 행위의 한 사례라 여겨진다.

길이 열렸다. 안무가들은 후에 낭만주의 발레와 결합되는 요소들을 도입하기 시
작하였다. 예컨대 비가노의 《베네벤토의 결혼 *Il Noce di Benevento*》(밀라노,
1812)은 마귀들의 잔치로 시작하였고, 지오자(Gaetano Gioja)의 《베르지의 가
브리엘라 *Gabriella di Vergy*》(플로렌스, 1819)는 중세의 끔찍스런 사랑과 살인
이야기를 묘사하였으며, 거기에다 밀롱(Louis Milon)의 《니나, 사랑으로 미친 니
나 *Nina, ou la folle par amour*》(파리, 1813)에 나오는 여주인공은 자신이 선택
한 연인과 자기를 아버지가 강제로 떼어 버리자 미쳐버리는 인물로 나왔다.

안무가 디들로(Charles Didelot, 1767-1837)도33의 작품들 가운데 상당수는
이미 낭만주의 발레 양식을 예견하고 있었다. 그의 작품 《플로라와 산들바람
Flore et Zéphire》(1796년 런던에서 초연되고 그 후 여러 도시에서 재상연됨)은

34 오페라 《악마 로베르》(1831)에서 무덤이 즐비한 가운데 달빛이 비치는 수도원의 오싹한 분위기는
당시에 유행하던 작품 분위기였는데, 여기서 죽은 수녀들의 발레는 구경하는 관람자들을 더욱 전율에
빠뜨렸다. 당시에 막 스타덤에 오르던 마리 탈리오니가 유령들의 술잔치를 주도하고 있다(옆면).

무용수들이 마음먹은 대로 공중에 솟아오르게 하는 비행 기계들을 사용하여 호평받았다. 아직 실험무대에서나 쓰이던 프앵트 기법은 플로라의 역을 맡은 발레리나들 가운데 고슬랭(Geneviève Gosselin)을 포함한 몇몇이 사용하였다. 자신의 몇 작품에서 디들로는 요정과 마귀 등의 초자연적 피조물들도 사용하였지만, 그러나 이들 피조물은 수호자나 보조자와 같은 조연의 역할만 하는 게 일반적이었으며 그 자체로 소망할 만한 대상물은 못되었다.

낭만주의는 오히려 파리 오페라좌에 뒤늦게 도착하였는데, 그것은 파리 오페라좌에서 가르델이 오래 지배함으로써 극도의 보수주의를 조장했기 때문이다. 낭만주의 운동의 새로운 이념들 가운데 많은 부분이 그 혁신적 분위기에 힘입어 파리의 '극장거리'에서 최초로 실행에 옮겨졌는데(당시에 극장거리(boulevard theatres)는 화젯거리와 구경거리를 강조하는 멜로드라마를 포함한 그런 대중적 오락물을 제공하는 곳이었다), 여기서 오메르(Jean Aumer), 코랄리(Jean Coralli), 페로(Jules Perrot), 마질리에(Joseph Mazilier)를 비롯한 당대

의 쟁쟁한 여러 안무가들이 수련을 쌓았다. 예를 들어 코랄리는 괴테의 《파우스트》를 멜로드라마식으로 각색한 작품에서 이미 1812년에 공기의 요정들의 발레를 올렸다. 또한 극장거리는 관객들을 열광하게 만드는 데 도움이 되었던 허상효과를 연출의 측면에서 개척하였다.

그 시대에 있은 기술적 발명 가운데 가장 중요한 것으로는 아마도 1817년에 런던에서 처음 소개된 가스 조명을 들어야 할 것 같은데, 1822년까지만 해도 파리 오페라좌에는 가스 조명이 설치되지 않았다. 기름등을 밀쳐내면서 가스 조명은 미세하며 다양한 범위의 효과를 가능케 하였다. 낭만주의 발레에서 그토록 중요해졌던 달빛 환각(즉 일루전illusion, 허상—옮긴이)은 아마도 가스등이 아니었더라면 설득력이 훨씬 떨어졌을 것이다.

낭만주의 발레를 지향하게 만든 직접적인 계기는 1832년 3월 12일 파리 오페라좌에 처음 소개된 탈리오니(Filippo Taglioni)의 《라 실피드 *La Sylphide*》도 31, 32에서 최초로 주어졌다고 보는 것이 정설이다. 제작자 탈리오니의 딸 마리 탈리오니(Marie Taglioni, 1804-1884)를 주역으로 기용한 이 발레는 낭만주의적 충동을 완벽하게 표현하여 당시의 발레 모습을 일거에 뒤바꿨을 정도였다. 이 작품에서 양식과 소재는 어느 예술 형식에서도 찾아보기 힘들 정도로 적절히 잘 결합되었던 것이다.

《라 실피드》의 대본은 테너 가수 누리(Adolphe Nourrit)가 썼는데, 이 사람은 마이어베르의 오페라 《악마 로베르 *Robert le Diable*》(1831)도34에서 마리 탈리오니의 상대역을 맡은 인물이다. 이 오페라에서 마리는 자기 아버지가 안무한 죽은 수녀들의 유령 같은 춤에서 주인공역을 맡아 추었다. 이 오페라가 연습되고 있을 적에 누리가 《라 실피드》의 대본을 썼지만, 그럼에도 불구하고 그는 폐허가 된 수도원의 안뜰에서 신비스런 달빛을 받으며 전개되는 그 장면에 영향을 받았음직하다. 하지만 누리가 주로 영감을 받은 것은 샤를르 노디에의 이야기 《트릴비! 아르가이의 장난꾸러기》였는데, 이 작품에서 어느 남성 요정은 어느 시골 아녀자를 그 남편에게서 떼놓기 위해 유혹하려고 하였다.

스코틀랜드 지방을 배경으로 설정한 작품(이국적이면서 당시 월터 스코트의 소설을 통해 유행을 탔던 지방이 스코틀랜드임) 《라 실피드》는 별세계의 매력적인 피조물 실피드(공기의 정)를 얻기 위해 이승(그리고 그의 죽을 운명의 약혼녀)을 버리는 불만 많은 젊은이 제임스 루벤에 대한 이야기다. 루벤은 실피

드가 사는 음침하고 거칠은 숲으로 따라가지만, 실피드는 자기를 붙들어 두려고 애쓰는 루벤의 모든 시도를 피해 버린다. 절망에 빠진 루벤은 어느 마귀(저승의 끔찍스런 모습)에게 도움을 청하고, 마귀는 실피드를 묶어 버릴 마법의 스카프를 루벤에게 준다. 그러나 그 스카프는 실피드에게 치명적인 것임이 탄로나고, 실피드는 다른 실피드들에 의해 나무꼭대기로 빠져 나간다.

비록 이 발레가 사람들에게 무엇을 경고하는 이야기로 해석될 여지가 있긴 하지만(왜냐하면 작품 끝에 루벤의 약혼녀와 루벤의 경쟁자가 올리는 결혼식을 루벤이 구경하기 때문이다), 실피드는 루벤이 그녀에게서 매력을 느끼는 데 대해 관객들이 공감하지 않을 수 없는 그런 정도로 사람을 끌어들이는 인물로 묘사되었다. 이런 점은 거의 대부분 마리 탈리오니가 추는 춤에서 기인하는데, 그것은 탈리오니가 (무용수들은 발가락으로 혹은 탈리오니 방식으로 춤추기를 배움으로써, 그리고 무용수가 아닌 사람들은 실피드 식의 의복과 머리 모양을 함으로써 모두들 실피드를 모방하려고 몸부림쳤던 그런 정도로) 자신의 역과 그러한 부류의 시를 잘 융합시켰기 때문이다. 탈리오니의 등장은 프앵트 기법의 표현적 잠재력을 입증했는데, 반면에 프앵트를 개발한 초창기에 선보인 이탈리아의 발레리나 아말리아 브루놀리를 비롯한 초창기 무용수들 대부분이 프앵트를 그냥 단순히 곡예적인 기술로 활용하는 데 치중하였을 뿐이었다. 프앵트와 똑같은 정도로 중요했던 것은 탈리오니의 동작이 드러낸 능수능란함, 경쾌함 그리고 물 흐르듯 하는 유연성으로서, 이것들은 모두 탈리오니의 순결하며 기품있는 자태와 짝을 이루면서 그녀가 인간의 오욕 및 욕망과는 무관한 공기 같은 존재로 비치게 하였다.

《라 실피드》는 새로운 유형의 여주인공이 대유행하도록 만들었는데, 이 새 유형의 여주인공이란 고대 세계의 여신, 처녀 목동 그리고 요정들보다는 오히려 민담에 나오는 천상의 피조물들(the ethereal creatures)에서 그 단서가 찾아졌다. 이런 새 존재자들은 당시의 무도복을 변형하되 투명한 모습린 천이 층층이 쌓이게 만든 실피드의 종(鍾) 모양 치마를 이리저리 변화시킨 의상들을 거의 빠짐없이 착용해서 나타났으며, 이 의상은 후에 프랑스의 속어 '튀튀(tutu)'로 알려지게 되었다. 이 의상이 대대적으로 유행하자 발레 블랑(ballet blanc, 하얀색의 발레라는 뜻—옮긴이)이라는 새 장르가 등장하기에 이르렀다.

비엔나의 발레리나 화니 엘슬러(Fanny Elssler, 1810-1884)가 파리 오페라좌

에 채용되던 1834년까지 탈리오니의 지배적 위치는 아무 도전도 받지 않았다. 엘슬러의 춤 스타일은 탈리오니의 그것과는 판이하게 다른 것으로서, 엘슬러는 빠르면서도 가는 스텝으로 정교하며 신속하게 추는 특이한 재능을 가졌다. 그녀가 추던 춤 타입은 탈리오니의 장기였던 이루 말할 수없이 경쾌한 도약과 점프로 특징지어지는 공중에 뜨다시피 하는 당스 발로네(danse ballonnée, 발로네는 불룩해진, 팽창한 등의 뜻을 지님—옮긴이)와 구분하기 위해 당스 타크테(danse taquetée, 타크테는 빠르면서 정교한 발걸음으로 추는 춤이라는 뜻을 지님—옮긴이)로 명명되었다. 파리 오페라좌 당국이 탈리오니에 필적하는 걸물로서 엘슬러를 심사숙고 끝에 선택하긴 했지만, 1836년에 코랄리의 발레《절름발이 악마 *Le Diable boiteux*》에 등장하는 발레화된 스페인 춤 〈카추차 *Cachucha*〉를 처음으로 펼칠 1836년까지는 그래도 엘슬러 스스로도 탈리오니의 실피드 역에는 필적하리라고는 생각하지 않았다. 19세기 파리, 런던 그리고 유럽의 다른 도시들에서 스페인 무용수들은 인기가 높았다. 그 가운데는 1860년대에 화가 마네가 그림으로 그린 롤라 드 발랑스(Lola de Valence)도 있었다. 비록 엘슬러가 스페인 사람이 아니었을망정, 관객들은 그녀의 카추차 춤도35를 트집잡지 않았다. 이 춤을 격렬하면서도 가슴에 와닿을 만큼 어찌나 힘차게 추었던 때문인지 낭만파 시인 고티에는 '기독교의' 무용수 탈리오니와 대조되게끔 엘슬러에게 '이교도(pagan)' 무용수라는 별명을 붙여 주었다. 이전 시대의 카마르고와 살레처럼 탈리오니와 엘슬러는 발레예술의 서로 상이하되 상호보완적 측면을 대변하게 되었으며, 그들 각자의 이미지는 그들 각자와 아주 밀접하게 동일시되는 역할로 나타났고 우열을 가릴 수 없을만큼 나란히 존재하였다. 탈리오니가 하얀 모슬린 천으로 감싸인 천상의 실피드 이미지를 가졌다면, 엘슬러는 핑크빛의 공단과 검정 레이스로 감싸인 육감적인 스페인 무용수 이미지를 가졌던 것이다.

〈카추차〉에서 엘슬러가 거둔 성공 때문에 발레화된 각 나라의 춤이라면 무엇이거나 미친듯이 찾는 풍조가 이어졌다. 이런 유형의 춤을 대표하는 주요한 인물이 엘슬러 자신이었다는 것은 놀랄 일도 아니며, 곧 엘슬러는 자신의 레퍼토리에다 폴란드의 크라코프 춤, 그리고 이탈리아의 타란텔라 춤 따위를 포함시켰다. 유럽(그리고 가끔 다른 대륙)의 민속춤들은 토착적 색깔을 추구하는 안무가와 무용가들이 열광적으로 강탈하는 대상이 되었던 것이다.

솜씨있는 재능에 덧붙여 엘슬러는 비범한 연극적 재능마저 소유하였으며,

35 화니 엘슬러의 생기발랄한 〈카추차〉는 유럽과 미국 전역에서 관객들의 얼을 빼놓았다. 이 석판화는 1837년에 파리의 관립 미전인 살롱전(展)에 출품된 장-오귀스트 바의 엘슬러 조각상을 그린 것이다.

그리고 낭만주의 발레에서 그녀가 주요한 역을 할 때마다 등장인물들의 새로운 면모가 빛을 발하였다. 탈리오니가 맡은 실피드의 역에다 엘슬러는 고도의 연극적 감각을 부여하였고, 또 엘슬러를 염두에 두고 창조된 인물들이 아니었을망정 지젤과 에스메랄다 같은 인물들의 역할을 강력하면서도 자신감 넘치게 해석해 보였다.

오늘날까지 지속적으로 공연됨으로써 살아남은 유일한 낭만주의 발레 《지젤 Giselle》(1841)도36은 당시의 위대한 발레리나 중에서 세번째 인물이었던 그리시(Carlotta Grisi, 1819-1899)를 위해 창작되었다. 이 발레의 안무는 당시 파리 오페라좌의 수석 발레 감독이면서 이 작품의 군무를 맡았던 코랄리와 그리시의 스승이자 내연의 남편이면서 그리시의 춤을 창작하였던 페로에게 나누어 분담되었다. 페로 자신 재주있는 춤꾼으로서 그의 도약 능력은 그에게 '공기 속의 존재'라는 별명을 안겨다줄 정도였다. 《지젤》의 안무는 페로가 지닌 재능의 새

로운 면모를 보여 주었다. 도37

《지젤》은 지방색의 요소와 초자연주의의 요소를 감탄할 만한 연극적 논리를 매개로 결합하였다. 이 작품을 구상한 인물은 고티에인데, 하이네의 〈독일에 관하여〉라는 글에 나오는 독일 민속에 대한 설명에서 영감을 얻은 고티에는 인간이 지쳐 죽을 때까지 춤추게 하는 밤의 여자 요정들, 즉 윌리(wili, 우리말로 손말명―옮긴이)들을 하이네가 설명한 것에 매료되었다. 지젤의 역은 발레리나로 하여금 낭만주의 발레가 애호하던 두 가지 세계에서 살도록 하였다. 이 작품의 제1막에서 라인강변의 중세마을이 전개되면서 농부로 위장한 귀족 알브레히트와 사랑에 빠진 시골 처녀가 나온다. 곧 알브레히트의 신분이 밝혀지고 알브레히트가 같은 신분의 여성과 약혼한 사실이 밝혀지자 지젤은 미치광이 상태가 되며, 그리하여 지젤은 칼로 자살한다(어떤 해석본에는 지젤이 상심해 죽는 것으로 나온다). 제2막에서 지젤은 윌리로 다시 등장하는데, 그러나 피에 굶주린 다른 윌리들과 달리 지젤은 뉘우치는 알브레히트에게 복수할 마음을 전혀 품지 않는다. 지젤의 영원불멸한 사랑은 윌리들의 사악한 힘이 동터오는 새벽과 더불어 깨져 버릴 때까지 알브레히트를 보호한다.

아당이 작곡한 《지젤》의 곡조는 당시 발레 음악에서는 희귀했던 라이트모티브(유도 동기)를 쓴 것으로 유명하였다. 이 착상을 아당은 지젤이 이전의 행복했던 때를 떠올리면서 알브레히트와 생전 처음 마음 편히 추었던 춤을 떠받친 주제들이 반복될 적에 지젤의 미친 장면을 보여주는 데 있어 현저한 효과를 낳도록 활용하였다. 여러 멜로디를 차용해서 짜깁기하던 당시에 이 곡조는 거의 전적으로 독창적이었다.

그렇게 애타게 희망했음에도 불구하고, 《지젤》이 성공했다 해도 페로는 파리 오페라좌에서 종신직을 보장받지는 못했으며, 따라서 페로가 1840년대에 발표한 주요한 안무는 파리보다는 런던에서 펼쳐졌다. 그의 가장 훌륭한 연극적 발레들은 연기를 진전시키기 위해 춤 동작을 사용한 것으로 유명한데, 왜냐하면 당시에 대부분의 발레들은 양식화되어 틀지어진 형태의 마임을 통하여 플롯을 전달하였을 뿐이기 때문이다. 모트 푸케가 발표한 이야기에 대체적으로 토대를 두어 만들어진 작품 《옹딘 Ondine》(1843)에서 페로는 물의 요정 옹딘이 옹딘의 애인으로 자처하는 마테오를 벼랑으로 꾀어 자기만 바다로 돌아가도록 시원스레 뛰어 들게 만들음으로써 초자연계에서의 위난을 생생하게 묘사하였다. 바다

36, 37 《지젤》은 위대한 발레리나 그리시(왼쪽)를 위해 1841년에 창작되었다. 이 작품의 대본은
그리시 예찬자였던 고티에가 썼다. 그리시는 무용수 쥘 페로와 함께 살았는데, 이 발레 안무에서 페로의
도움은 컸다. 오른쪽 사진은 폴카춤을 추는 그리시와 페로의 모습을 보여준다. 두 사람은 폴카춤을 크게
유행시켰다.

로 되돌아간 옹딘은 마테오와 결혼하면 죽을 것이라는 것을 알고는 자기가 새로
발견한 그림자와 함께 춤춘다.

　페로가 최대의 성공을 거둔 연극적 발레의 하나인 《에스메랄다 *La
Esmeralda*》(1844)도38는 위고의 소설『노트르담의 꼽추』에서 소재를 얻었다.
그리시가 주역을 맡아 런던에서 상연되었고 후에 밀라노와 상트페테르부르크에
서 재상연되어 대단한 성공을 거두었으나 파리에서는 결코 그렇지 못하였다. 많
은 화가들과 작가들이 열망하던 중세를 배경으로 《에스메랄다》는 춤추는 집시
에스메랄다의 우여곡절에 초점을 맞춤으로써 원작 소설의 각도를 바꾸었다. 이
에 덧붙여 페로는 결말부도 해피 엔딩으로 바꾸었는데, 끝부분에서 부당하게 살
인 혐의를 받은 에스메랄다는 혐의를 벗게 되고 자기가 사랑하던 남자 포에부스
드 샤토페르의 승낙을 받아낸다.

38 남성 무용수들의 주가가 하락하던 시기에 생레옹(중앙)은 남성 무용수들 가운데 어려운 관문을 통과한 몇 안 되는 사람들 중의 한 사람이었다. 쥘 페로의 《에스메랄다》(1844)에서 백합의 꽃(왼쪽의 아들레이드 프라시)과 집시 에스메랄다(탬버린을 쥐고 있는 그리시)가 생레옹의 사랑을 차지하기 위한 경쟁을 벌이고 있다.

페로는 이와는 대조적으로 연기자의 (연기와 대립되는) 춤 솜씨에 최우선적인 초점을 맞추는 유형의 발레도 개발하였다. 이런 장르 가운데 첫 작품이 1845년의 《4인무 *Pas de Quatre*》도*30*였는데, 이 작품에서 탈리오니, 그리시, 화니 체리토(Fanny Cerrito)와 루실 그란(Lucile Grahn)이 그들 각 발레리나의 특수한 재간을 보여주는 디베르티스망(divertissement, 오락적 성격이 강한 막간 부분—옮긴이)에 함께 모였다. 이런 유형의 작품으로서 페로의 만년기의 발레 가운데 몇 가지는 모두 플롯이 약하게 이어지면서 펼쳐졌다. 《파리스의 심판 *The Judgment of Paris*》(1846)에서 탈리오니, 체리토 그리고 그란은 목동 파리스의 승낙을 받기 위해 서로 경쟁했는데, 목동 역은 발레리나들이 갈취하여 당

시로서는 대중들의 인기도 없던 남성무용수로서는 예외였던 생레옹(Arthur Saint-Léon)이 맡았다. 낭만주의 시대에 비록 훌륭한 남성 무용수들이 없었다고는 할 수 없었으나(페로와 생레옹이 그들 가운데 가장 두각을 나타낸 인물들이다), 《4인무》와 같은 발레들은 여성 발레리나들이 주도한 애교로 대중들을 사로잡았다. 남성 무용수들의 지위와 사기가 저조해짐에 따라 19세기 후반에 남성무용수들이 특히 무대 장식용으로 떨어지고 서투른 여성들이 남성 역을 맡을 때까지 춤으로써 입신하려는 남성들의 수는 줄어들었다.

 런던에서 만들어진 페로의 작품은 낭만주의 발레가 국제적으로 확산되던 것의 일부분이었으며, 낭만주의 발레가 그렇게 확산되는 데 있어 무용수와 안무가는 모두 이바지한 바 컸다. 당시에 가장 위대한 발레리나라고 하면 대부분 광활한 지역을 여행하였는데, 특히 자기들의 레퍼토리 가운데 유명한 역들을 추었던 중부 유럽 지역에서 특히 많은 초빙을 받았다. 탈리오니와 엘슬러는 모두 상트페테르부르크와 모스크바에서 춤추기 위해 힘겨운 러시아 여행을 하였다. 탈

39 부르농빌의 발레는 덴마크에 낭만주의를 퍼뜨리는 계기가 되었다. 당시에 그려진 이 석판화에서 《민담 *A Folk Tale*》(1854)의 주인공 융커 오베(Junker Ove)가 위태위태하게 호리는 작은 요정들 무리에 둘러 싸여 있다.

리오니는 1837년에 처음 러시아에 갔으며, 이때 자기 아버지가 동반하여 러시아에서 딸을 위해 새 발레 여러 편을 만들었다. 이 와중에서 나온 작품들 중에서 가장 유명한《집시 *La Gitana*》(1838)는 탈리오니로 하여금 엘슬러가 〈카추차〉에서 보인 것에 버금가는 춤 솜씨로써 도전하게 만들었는데, 그러나 탈리오니는 엄청난 성공을 이룩할 만큼 원도 없이 해내었다.

엘슬러는 동서로 분주히 여행하였다. 1840년부터 1842년까지는 미국과 쿠바를 여행하였다. 엘슬러가 미국에서 명성과 행운을 잡은 유일한 무용수였던 것은 아니다. 그 전에 조금 덜 유명했던 셀레스트 케플러(Celeste Keppler)가 낭만주의 발레의 주요 부분들을 공연한 적이 있었다. 그리고 탈리오니의 오빠와 올케가 1839년 미국에서《라 실피드》완성본을 공연하였다. 하지만 확실히 엘슬러는 당시에 대서양을 횡단한 가장 위대한 무용가였으며, 그리고 그녀의 출현은 오늘날 영화와 록의 스타들이 보여 주는 따위의 선풍적 인기를 창조해내었다. 그녀를 예찬한 사람들 가운데는 작가 에머슨과 롱펠로우가 있었다.

유럽에서 페로와 같은 안무가들은 여러 도시의 오페라 하우스에 객원으로 채용되곤 하였다. 그들은 자신들의 가장 유명한 작품들을 다시 상연하였고 또 새 작품도 만들곤 하였다. 한 곳에 머물며 옮겨 다니지 않는 안무가들은 양자택일적으로 활동하였는데, 즉 당시의 유명한 발레들을 전개 과정에서 변경하고 또 때로는 보완하면서 자기 식으로 상연해 올렸다. 밀라노에서 안무가 안토니오 코르테시는 지젤을 돕는 늙은 성자 같은 은둔자와 윌리의 왕국을 신격화한 배경을 추가해 만든《지젤》확대판을 1843년에 올린 바 있다.

유럽의 여느 도시보다 파리와 런던에서 발레를 알리는 것들이 많이 발표되었지만, 상당한 활동이 파리와 런던 이외의 곳에서도 전개되었다. 코펜하겐에 덴마크인 부르농빌(August Bournonville, 1805-1879)에 의해 파리로부터 발레가 수입되었는데, 그는 파리 오페라좌에서 춤을 공부하고 수련하고 나서 왕립극장에서 발레 감독을 맡기 위해 귀국한 인물이었다. 그의 가장 잘 알려졌고 또 가장 자주 재상연된 작품은 자기가 새롭게 짠《라 실피드》였다. 이 작품을 그는 레벤스키욜드(Herman Løvenskjold)의 새 곡조에 맞추어 1836년에 처음 올렸으며, 그리고 다른 작품들을 창작하기도 하였다. 부르농빌의 발레에서 낭만주의의 악마적 요소는 철저히 억제되었으며, 또한 악마적 요소가 위태로운 유혹을 통해 인간의 가치를 압도하고 승리하는 사태는 결코 허용되지 않았다.《민담 *A Folk*

40, 41 이탈리아의 발레리나 비르지니아 주키(왼쪽)는 묘기어린 솜씨뿐만 아니라 연극적 재능과
미모 때문에 유럽 전역에서 유명하였다. 10대의 소녀 주세피나 보차키(오른쪽)는 생레옹의
《코펠리아》(1870) 초연작에서 스와닐다 역을 맡았다. 그러나 보차키는 보불전쟁에서 애석하게도
어린 나이에 죽어 그녀의 약속은 달성되지 못하였다.

Tale》(1854) 도39에서 주인공은 위험스런 초자연적 피조물인 듯한 사랑스런 소
녀를 만난다. 그러나 이 소녀는 곧 처녀 요정들이 자기에게 씌운 주문을 제거하
는 저능아로 판명나고 마침내 원래 자기 집으로 보내진다.

　　19세기 발레 세계에서 밀라노 역시 탁월성을 보였다. 교육자와 이론가로서
명성을 날렸던 블라시스(Carlo Blasis, 1795-1878)는 19세기 초반에 당시의 가장
중요한 학교들 중의 한 학교에다 왕립 여왕 폐하 춤 아카데미를 세웠다. 거기서
훈련받은 발레리나들은 그 눈부신 테크닉으로 이름을 날렸다. 그들 가운데 몇
사람 특히 로사티(Carolina Rosati, 1826-1905)와 주키(Virginia Zucchi, 1849-
1930) 도40는 그런 테크닉에다 주목할 만한 연극적 재능을 접목시켰다. 이 무용
수들은 곧 유럽의 도처에서 초빙을 받았는데, 로사티는 런던으로 가서 1840년대
말에 페로의 발레들에서 춤추었으며, 프앵트 연기로 유명했던 소피아 푸오코

(Sofia Fuoco)는 파리 오페라좌에서 활동하였다. 주키는 러시아에서 눈부신 경력을 쌓았으며, 거기서 페로의 《에스메랄다》에 출연하여 감동적 연기로 갈채를 받았다. 푸에테(fouetté, 한쪽 발로 다른 쪽 다리를 치면서 도는 동작—옮긴이)를 연속 32회나 할 수 있는 재능으로 이름을 날린 레냐니(Pierina Legnani, 1863-1923)는 이 솜씨를 러시아로 가져갔고, 거기서 프티파(Marius Petipa)의 《백조의 호수 Swan Lake》(1895)도46에다 이 기법을 결합시켰는데, 이 솜씨는 아직도 발레리나의 능력을 시험하는 잣대로 남아 있다.

1830, 1840년대의 낭만주의 발레는 크게 유행했을 뿐더러 뉴스로서 가치도 있었다. 당시의 풍자만화들은 저명한 정치가들을 꼴사나운 발레리나들로 둔갑시켜 묘사하였다. 디킨스와 새커리 같은 소설가들은 자신들의 작품에서 발레를 넌지시 비쳤다. 《니콜라스 니클바이 Nicholas Nickleby》(1839)에서 '처녀와 인도 야만인'의 발레를 디킨스는 자세히도 묘사하였다. 한편 새커리의 《허영의 시장》(1847)에 나오는 무용가의 딸, 베키 샤프는 어느 무도회에서 왈츠를 너무나도 잘 해내어 사람들은 그녀가 프랑스의 발레리나 리즈 노블레나 탈리오니이기나 한 듯이 박수를 마구 쳐댔다. 발레리나들의 모습들이 『펀치』, 『런던 뉴스 화보』 그리고 다른 영국의 신문에 마구 실리기도 하였다. 프랑스에서 발자크는 그의 거대한 연작 소설집 『인간희극』에 등장하는 무수한 등장인물들의 일원으로 무용가들을 포함시켰다.

그러나 19세기 중엽이 가까워져 옴에 따라 낭만주의 발레는 그 충격파를 상실하기 시작하였다. 점점 더 정교한 무대 효과가 발레 연출을 지배하기 시작하였다. 《플로라와 산들바람》, 《라 실피드》를 포함한 많은 발레들에서 연극적 속임수가 좋은 효과를 낳기 위해 사용되었음은 물론이다. 하지만 가끔 무대의 스펙터클적 측면이 무대 위의 연기를 가리는 수가 왕왕 있었는데, 표면적으로 바이런의 시에 바탕을 두었음에도 불구하고 마질리에(Joseph Mazilier)의 《해적 Le Corsaire》(1856)은 사실적인 폭풍우와 난파 장면 때문에 유명해졌다.

19세기 최후의 가장 위대한 안무가라면 생레옹(Arthur Saint-Léon, 1821-1870)으로서, 그는 재능있는 무용수, 안무가, 바이올리니스트였던 동시에 속기춤 기록법(sténochorégraphie)이라 불린 무보 체계를 발명한 인물이었다. 러시아와 서유럽에서 활동한 그는 민속춤에서 유래한 스텝과 몸짓으로 정통 발레의 어휘를 풍부하게 하려고 노력하였다. 그의 발레 《어린 곱사등이 말 The Little

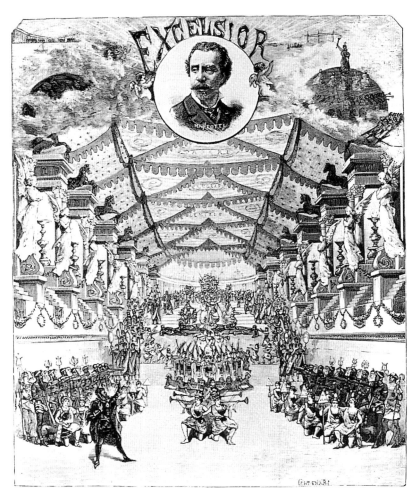

42 19세기의 관객들은 만조티의 장대한 작품《보다 높이!》(1881)에 나오는 구경거리들에 도취하였다.
대규모의 무용수와 엑스트라들, 그리고 화려한 장치와 의상을 동원한 작품임을 쉽게 알 수 있다.
이 발레는 광선의 정령과 어둠의 정령 사이의 투쟁을 매개로 해서 인류 문명의 발전을 묘사하였다.

Humpbacked Horse》(1864년 상트페테르부르크에서 초연)은 황실의 아름다운 아가씨를 신부로 얻은 시골 영웅 이바누시카의 혁혁한 공훈에 바탕을 둔 작품이었다. 파리 오페라좌에서 생레옹은 그의 가장 잘 알려진 발레이자 영원히 대중성을 잃지 않을《코펠리아 *Coppélia*》(1870)를 들리브의 곡에 맞춰 만들었다. 호프만의 『잠의 요정』에서 착상을 받아 오펜바흐는 자신의 오페라《호프만의 이야기》(1881) 제1악장에서 이 환상적인 이야기를 활용하였다. 《코펠리아》는 스와닐다라는 소녀 이야기인데, 스와닐다는 사랑하는 프란츠를 호려 프란츠가 진짜라 믿는 자동인형의 자리를 차지한다. 이런 속임수는 자동인형 발명자 코펠리우스 박사마저 속여 자기가 만든 인형이 살아난 것으로 믿게 만든다. 이 발레의 마지막 디베르티스망에서 스와닐다와 프란츠의 결혼을 축하하는 장면이 나오며, 특히 이 장면은 드라마보다는 춤을 더 좋아한 생레옹의 기질이 드러나고 또 이 부분은 스펙터클에 대해 커가는 취향을 반영하였다.

이 발레가 초연된 지 얼마 안 되어 보불전쟁이 터졌고, 생레옹과 스와닐다의 역을 맡은 16살의 밀라노 출신 무용수 주세피나 보차키도*41*도 보불전쟁이 종전되기 전에 죽었다. 생레옹의 자리는 파리 오페라좌의 유능하되 색깔없는 안무가 메랑트(Louis Mérante)에게 승계되었다. 이탈리아의 발레리나들이 파리 오페라좌 무대를 지배하였다. 그들 가운데 가장 빼어난 인물은 잠벨리(Carlotta Zambelli, 1875-1968)로서 대단히 매력적이며 엄청난 기량의 소유자였다. 미구엘 바스케스(Miguel Vasquez)만이 이 당시의 파리 오페라좌에서 두각을 나타낸 유일한 남성 무용수였다.

이 당시의 발레는 그러나 교실에서, 연습장에서 그리고 공연장에서 움직이는 무용수들을 그린 드가의 그림에서 죽지 않고 살아남았다. 그가 택한 소재의 거의 대부분은 여성이 압도적이었으며, 그런 중에서도 몇몇 발레 교사들과 발레 감독들(특히 메랑트와 늙은 페로)이 그들 사이에서 식별될 수 있었다.도*42* (《악마 로베르》에 등장하는 수녀들의 발레처럼) 약간의 예외가 있긴 하지만, 드가는 자기가 묘사하는 발레가 어떤 작품인지 좀체 알지 못하였는데, 그것은 그가 파리 오페라좌의 공연을 기록하겠다는 일념보다는 색채, 구성 그리고 형식의 연구에 더 몰두했기 때문이다. 그럼에도 불구하고 그의 그림들은 1860년대부터 1900년에 이르기까지의 파리 오페라좌의 발레 모습과 분위기를 생생하게 포착하였다.

19세기의 마지막 25년간 발레는 테크닉의 묘기와 시각적 스펙터클에 보다

괴상적으로 몰입할 것을 좋아하여 낭만주의 시대의 시와 표현성(다시 말해 가슴을 찌르는 호소력)을 내팽개친 것으로 보인다. 이들 요소는 런던과 파리 그리고 밀라노에서 많이 연출된 만조티(Luigi Manzotti, 1835-1905)의 발레들에서 특히 현저하였다. 만조티가 가장 성공한 작품《보다 높이! *Excelsior*》(1881)도42는 전기의 발견, 전신의 발명 및 증기선의 최초의 출현 등과 같이 인류의 위대한 기술적 업적을 찬양하였다.

19세기 말까지 서유럽의 발레는 극히 저하되었다. 낭만주의 시대의 위대한 안무가들은 죽었고, 새 재주꾼이 그들 뒤를 이을만큼 되지는 않았다. 발레는 그 창조적 계기를 상실한 듯이 보였으며, 대중들은 발레를 진지한 예술 형식으로 보기를 중단하였다. 발레는 이제 1830년대, 1840년대에 그러했던 주도적인 예술이 아니었다. 즉 발레는 시대와 접촉하기를 잊어 버렸던 것이다. 정말이지 발레는 지쳐 죽을 예술의 증세를 온몸에 안고 있었다.

러시아에서의 정착과 소용돌이

'러시아 발레'. 1910년대부터 1930년대까지 이 말은 일반 관객들에게 이상야릇한 매력을 불러 일으켰으며, 그리고 심지어 오늘날에도 극장에서 흥분을 연출하는 것이 목격된다. 바슬라브 니진스키와 안나 파블로바 같은 러시아 무용가들은 이제 전설 속의 인물이 되어 버렸다. 러시아의 민족성과 러시아의 재능을 춤으로 결합함으로써 루돌프 누레예프, 나탈리아 마카로바 그리고 미하일 바리시니코프와 같이 오늘날의 현역 무용수들의 자질은 더욱 제고되었다. 사실대로 말해 1930년대 무렵에는 러시아인들만이 위대한 발레 무용수가 될 능력을 가졌다는 믿음이 팽배한 적도 있었다.

그러나 서구 유럽과 미국에서 러시아 발레가 명성을 떨치기는 겨우 20세기 초부터 시작한 극히 짧은 현상에 지나지 않는다. 반면에 러시아 발레의 역사는 사실 그보다 훨씬 더 거슬러 올라간다. 러시아에 발레는 전제군주 알렉세이에 의해 17세기에 궁정에 소개되었다. 전문 춤학교는 1738년 프랑스인 랑데(Jean-Baptiste Landé)에 의해 출발을 보았으며, 1756년에 황실극장이 국가 기관으로 자리잡으면서 발레는 국가 활동의 한 부문으로 용인되었다. 해외의 객원 예술가들이 수없이 초빙됨으로써 상트페테르부르크와 모스크바에서 발레는 융성하기 시작하였다. 힐버딩과 앙지올리니는 18세기에 연기 발레를 수입하였다. 낭만주의 발레를 예시한 디들로는 19세기 초에 러시에서 활동하였다. 그의 발레《코카서스의 수인 *The Prisoner of the Caucasus*》(1823)은 러시아 시인 푸슈킨의 작품에서 착상을 얻어 시르카시아 지방의 민속춤과 놀이 및 경주를 섞어 만든 작품이다. 낭만주의 시대 동안 탈리오니와 엘슬러가 러시아에서 춤추었고, 페로와 생레옹도 황실극장에서 공연하고 안무하였다. 실제로 생레옹은 러시아의 소재에 바탕을 둔 자기 작품《어린 곱사등이 말》에 유별난 자부심을 느꼈다.

20세기 이전까지 러시아 무용수들과 안무가들이 외국인들에 의해 가려진 점도 있었지만, 그렇다고 해서 러시아 출신의 재주꾼이 없었던 것은 아니다. 러

43 포킨의《장미의 정》(1911)에서 방금 생전 처음 무도회에 갔다 온 소녀(카르사비나)가 꿈꿀 동안 장미의 요정(니진스키)이 꿈속에 사뿐히 나타난다. 이 작품은 디아길레프의 발레 뤼스가 거둔 성공작 가운데 하나였다.

시아 최초의 이름있는 안무가였던 발베르흐(Ivan Valberkh, 1766-1819)는 사실적 환경을 배경으로 보통사람들을 묘사하였다. 그의 발레《새 여성 영웅, 코사크 여자 *The New Heroine, or the Woman Cossack*》(1812)는 대 나폴레옹 항전(抗戰)에서 활약한 실제 여자 영웅 나데즈다 두로바의 이야기에 바탕을 둔 작품이었다. 이와 똑같은 애국적 열정은 글루스조프스키(Adam Gluszowski, 1793-1870년경)로 하여금 그가 안무한 많은 작품에서 러시아 민속춤과 의상을 작품의 바탕으로 사용하도록 자극하였다. 그는 푸슈킨의 시에서 착상을 받아 자신의 첫 발레《루슬란과 루드밀라 *Ruslan and Ludmilla*》(1821)를 창작하였다.

황실 발레학교에서 훈련받은 수많은 우수한 무용수들 중에는 이스토미나(Avdotia Istomina, 1799-1848)가 있었다. 그녀는 디들로의《코카서스의 수인》에서 여자 주역을 맡았고 푸슈킨이 자신의 시《오이겐 오네긴 *Eugene Onegin*》에서 예찬한 무용수였다. 지젤 역을 맡았던 러시아 최초의 무용수로서 재주꾼이었던 무용수 겸 여배우 안드레야노바(Yelena Andreyanova, 1819-1857)는 러시아에서 올려진 많은 낭만주의 발레에서 주역을 맡았다. 나데즈다 보그다노바와 마르타 무라비예바는 모두 19세기 중반에 서유럽에서 춤추었으며, 자기 나라에서보다 서유럽에서 더 성공을 맛보았다. 그것은 당시 러시아 사람들이 외국 발레리나들을 좋아하여 불리한 조건에 놓였기 때문이었다.

춤 분야에서 19세기 말까지 러시아는 선도자의 위치보다는 추종자의 위치에 있었다. 하지만 이러한 상황은 1890년에서 1910년 사이의 짧은 기간 내에 역전되어 버리는데, 이 기간은 고전 발레의 절정기로서 프랑스 태생의 안무가 프티파(Marius Petipa, 1819-1910)의 작품 활동과 러시아 태생의 무용가 미하일 포킨(Mikhail Fokine, 1880-1942)의 안무 연구 때문에 새로운 접근 방식의 개시로 상징되는 때였다. 서유럽에서 거의 빈사지경(瀕死地境)에 빠져 들던 그 즈음에 발레예술은 프티파의 노력으로 보호받았다. 그리고 포킨이 강력히 제기한 개혁 방안도 발레 예술에 새 생명력을 불어넣었다. 프티파에서 포킨으로 이행한 것은 발레의 횃불이 발레의 발상지 프랑스로부터 발레의 신흥 세력 러시아로 넘겨지는 것으로 간주될 법하다.

《잠자는 숲 속의 미녀》와 《백조의 호수》 같은 발레와 가장 많이 연관되는 '고전 발레(classical ballet)' 라는 용어는 명료성, 조화, 대칭 및 질서와 같은 형식적 가치들에 주안점을 두는 안무 개념을 지시한다. 아카데미 발레 테크닉은

최고의 권위를 행사하며 그 규칙을 위반하는 일이 여간해서 없다. 고전 발레에서 정서적 내용이 전적으로 배제되는 것은 아닐지언정 대개 그런 정서적 내용의 측면은 부차적인 것이다. 한창 때의 프티파의 안무는 고도의 창의력과 다양성으로 주목을 끌었다. 그는 형식을 관객의 관심을 끌고 관객을 사로잡을 수 있는 적극적 특질이 되게끔 주안점을 두었다. 극히 다작의 안무가로서 프티파는 필요에 따라 개개의 발레 작품들에 맞게 각색될 수 있는 '예비작들'을 만들어 두곤 하였다.

고전 발레의 질서 감각은 이인무(pas de deux)를 주옥과도 같은 결정체로 만드는 데서 예증된다. 프티파의 발레들에서 이인무는 거의 언제나 잘 다듬어진 구조를 취하였다. 즉 발레리나와 파트너를 위한 개시 아다지오(adagio)가 있은 다음에 발레리나와 파트너 각자를 위한 솔로 바리아시옹(variation)이 뒤따랐다. 그리고 나서 발레리나와 파트너는 함께 종지부 코다(coda)에 가담하는데, 이 코다 부분은 대체로 눈부신 테크닉(pyrotechnic)의 향연이었다. 언제나 변함없이 발레리나는 이인무의 초점이며, 남성 무용수의 기능은 주로 상대 발레리나를 지탱하고 상대 발레리나의 아름다움을 노출시키는 데 있다.

프티파의 발레들에 있어서 고전춤들은 가끔 (발레로 처리된 민속춤이나 민족춤인) 캐릭터 댄스(character dance)와 대비되곤 하며, 이들 캐릭터 댄스는 낭만주의 시대에 유행한 지방색과 이국적 정취를 증가시킨다. 그러나 캐릭터 댄스들이 원래의 민속춤이나 민족춤의 모습을 유지한 정통춤인 경우는 아주 드문 법이다. 발레에서 캐릭터 댄스의 민속적 움직임들은 그 원본보다 더 부드러우면서도 유연하게 펼쳐진다. 게다가 아카데미 발레 테크닉의 규칙에 충실하여 양다리는 뻗고 양팔은 둥글게 된다.

1847년에 프티파는 상트페테르부르크에 도착하였다. 비록 황실극장에 무용수로 고용된 처지였긴 하지만 이미 그 전에 안무가로서 약간의 경험을 쌓은 그였다. 1849년 12월 상트페테르부르크에서 페로는 발레 감독직을 떠맡았으며, 그리고 프티파는 《에스메랄다》와 《파우스트》를 비롯 페로의 연극적인 명작 발레 몇 편에서 주역을 맡았을 뿐더러 페로가 여러 작품을 재상연하는 데 보조자 역할을 하였다. 1850년에 프티파는 페로의 가르침을 따르면서 제2막의 윌리들의 춤을 다시 만들어 《지젤》을 리바이벌해 올렸다. 이미 1844년에 프티파는 보다 실질적인 각색 작업을 한 바 있는데, 이것은 〈윌리들의 성대한 춤 *Grand Pas de Wilis*〉으로 알려져 있다. 1859년에 생레온은 황실극장에서 페로의 직책을 떠맡

았다. 페로와 달리 그는 연극보다 춤을 강조하였고, 그가 솔로 무용수들을 위해 만든 안무는 특히 훌륭했던 것으로 간주된다. 때때로 생레옹은 민속춤을 스텝과 동작을 착상해내는 데 있어 원천으로서 활용하였다. 그리고 그의 작품은 프티파에게 안무에서 다양성이 갖는 가치를 잘 보여 주었던 것이다.

생레옹이 발레 감독으로 있을 동안에 프티파는 《파라오의 딸 *Paraoh's Daughter*》(1862)로 자기로서는 처음으로 대단한 성공을 거두었다. 이 작품은 고티에의 미라 이야기에서 영감을 받은, 고대 이집트를 환상적으로 이야기한 작품이었다. 파라오의 딸인 아스피시아의 역은 이탈리아의 발레리나 로사티(Carolina Rosati)가 맡았으며, 이때 로사티는 거의 은퇴할 무렵이었고, 영국인 월슨 경의 역은 프티파 자신이 맡았다. 아편에 녹아떨어진 월슨 경은 자기가 이집트 청년 타호르가 되어 아스피시아를 사자의 위협으로부터 구해 그녀의 사랑을 얻는 꿈을 꾼다. 이 두 사람의 영원한 결합은 그러나 꿈이 끝나면서 방해를 받게 된다. 그 연극적인 장면들에 덧붙여 이 작품은 순전히 춤으로 진행되는 동작구들을 많이 삽입했는데, 그 가운데는 이 세상의 큰 강들이 펼치는 디베르티

44 《잠자는 숲 속의 미녀》(1890)에서 마리우스 프티파는 주옥같은 독무를 많이 창조하였다. 그 중에는 요정이 추는 밀가루 꽃의 춤도 있었는데, 당시 마리 앤더슨(Marie Anderson)(중앙)이 추었다. 이들 독무에 함축된 추상적인 속성으로 말미암아 독무의 명칭은 자유로이 변할 수 있었고, 그리하여 밀가루 꽃의 춤을 다른 무용단에서는 〈활짝 핀 체리 *Cherry Blossom*〉, 〈매혹의 화원〉, 〈정절 *Honour*〉 혹은 〈너그러움 *Generosity*〉 등의 이름으로 바꾸어 왔다.

스망(divertissement)도 들어 있었다. 이런 종류의 디베르티스망은 프티파의 많은 발레 작품들에 등장하였으며, 그것은 주역이 보통 외국에서 초빙된 무용가들에 배당되던 그 시절에 러시아 출신 무용수들에게 자신들의 재능을 펼칠 기회가 디베르티스망에서나 주어진 때문이었다.

당대를 대표하던 아스피시아의 의상은 이집트의 장신구로 치장된 튀튀로 구성되었으며, 헤어스타일과 보석은 작품이 발표되던 당대의 것이었다. 탈리오니 시절 이후 짧아져 왔었던 튀튀는 발레리나의 제복이 되었고 동시에 발레리나의 지위를 알리는 표지였다. 국가적 혹은 시대적 특성을 암시하는 장식에서 약간의 편차는 있었지만, 튀튀는 국가와 시대에 상관없이 착용되었다. 이러한 관행은 후일 포킨이 짜던 개혁안에서 주요 공격 지점이 된다. 이와는 대조적으로 군무(corps de ballet)에 등장하는 의상은 대개 그 시대를 잘 나타내는 것들이었으며, 무대 장치는 일반적으로 주도면밀한 조사에 따라 제작된 것들이었다.

인도 시인 칼리다사가 지은 희곡 《사쿤탈라 Sakuntala》에 바탕을 둔 프티파의 《라 비야데르(힌두교 사원의 무용수) La Bayadère》(1877)에는 힌두교 사원에 소속된 춤꾼 니키야가 여주인공으로 나오며, 니키야는 사랑하는 사람 솔로르를 귀족의 딸에게 빼앗긴다. 인도의 전통 카탁춤에서 착상을 얻은 〈힌두의 춤 Hindu Dance〉 같은 캐릭터 댄스들은 제4장 〈망령의 왕국〉과 같은 클래식 춤들의 연속편과 나란히 펼쳐졌고, 망령의 왕국에서 솔로르는 니키야가 제3장에서 연적인 귀족의 딸에게 살해당하는 장면을 아편에 취해 목격한다. 이 장면은 실제 세계와는 아련히 떨어진 지역에서 벌어진다. 1, 2장의 지방색 및 정서적 긴장과는 대조적으로 똑같이 흰색의 튀튀로 차림을 한 무용수들은 조용한 고립감을 발산한다. 니키야와 춤추고 있는 자신을 발견하는 솔로르이지만, 니키야는 솔로르 자신의 죄책감과 동경심을 투영한 것에 다름아니었다. 극적인 연기의 면에서 이 장면에서는 아무 일도 벌어지지 않으며, 그러나 이 장면의 안무와 음악은 이 발레의 연극적 장면들이 시대에 뒤떨어진 것으로 보이는 것과 대조적으로 이 장면은 신선미를 지닌다고 관객에게 굳세게 말해 주었을 정도였다.

1880년대에 러시아에서 어느 이탈리아 발레리나의 출현 덕분에 발레는 크게 대중성을 누리기 시작하였다. 그 비범한 연극적 재능이 여배우 사라 베른하

45 이바노프의 작품 《호두까기 인형》 원작에 대해 오늘날의 안무가들은 무시무시한 요소나 선정적(扇情的) 요소를 종종 명백히 하거나 해서 새로운 해석들을 시도하고 있다. 1967년 초연된 누레예프의 해석본에서는 다정다감한 파티꾼이 조금 후에는 여주인공의 악몽 속에서 위협적인 방망이로 등장한다(뒷면).

르트와 엘레오노라 두세에 버금갔던 주키의 출현이 바로 그것이었다. 주키는 《에스메랄다》와 이폴리트 몽플레지르(Hippolyte Monplaisir)의 《브라마 *Brahma*》(힌두교의 신 브라마가 지상에 체류할 동안 그의 연인이 되는 어느 소녀의 이야기)와 같은 연극적 농도가 짙은 발레들에서 탁월하였다. 그러나 주키는 또한 솜씨좋은 코메디언이기도 하였으며, 《고집쟁이 딸》, 《코펠리아》처럼 보다 가벼운 작품들에서 관객을 매료시킬 능력을 가졌다. 주키는 디아길레프의 발레 뤼스가 결성되는 데 결정적 역할을 한 알렉상드르 브누아(Alexandre Benois, 1870~1960) 같은 젊은 미술가를 비롯하여 19세기 말과 20세기 초에 러시아 발레가 형성됨에 있어 도움을 주었던 많은 개인들이 발레를 염원하도록 자극하였다.

황실극장의 감독이었던 이반 브세볼로이스키(Ivan Vsevolojsky)는 당시에 이미 작곡가로서 이미 얼마간의 명성을 쌓은 차이코프스키에게 발레 음악의 작곡을 의뢰함으로써 발레에 대한 대중들의 관심을 이용하기로 작정하였다. 브세볼로이스키는 자신이 루이 14세 치세에 대한 정중한 찬사로 간주한 《잠자는 숲 속의 미녀》를 선택하였다. 차이코프스키에게 지신의 의도를 설명하면서 그는 작곡가 라모와 륄리의 이름을 상기시켰다. 이 당시에 발레 악보는 거의 대부분이 별 명망도 없고 안무자들이 제시한 지시를 습관적으로 따랐던 전문가들에 의해 작곡되었다. 따라서 프티파는 차이코프스키에게 상세한 대본을 전달하였는데, 거기에는 각 장면의 속도, 지속 정도 그리고 분위기가 명시되어 있었다. 그러나 차이코프스키는 이 곡에다 교향악에 버금가는 특질을 부여함으로써 프티파가 제시한 대본을 능가해 버렸다.

1890년에 초연된 이 《잠자는 숲 속의 미녀》도44의 플롯은 샤를 페로(Charles Perrot)의 잘 알려진 요정 이야기를 각색한 것이었다. 이 발레에서 요정 이야기는 프티파가 지은 최상의 안무, 아카데미 발레 테크닉을 고양시키는 춤을 위한 단서에 불과하였다. 이 발레는 마임 장면, 정서를 표현하는 춤들 그리고 춤 자체를 찬미하는 춤들을 교대로 등장시켰다. 춤의 숫자가 많고 다양함에 따라 발레단의 누구든지 빛을 발할 기회를 가졌다. 오로라 공주의 세례식을 묘사한 프롤로그 부분에는 어린아기에게 천품을 부여하는 여섯 요정들 각자의 바리아시옹이 담겨 있다. 이 프롤로그는 못된 요정 카라보스(공주를 저주하는 선언을 한다)와 선량한 라일락 요정(저주를 누그러뜨려 죽음에서 잠으로 바뀌게 한다)의 대결로 마무리된다.

제1막의 안무가 절정에 달하는 열여섯 살 오로라 공주의 생일 축하 부분은 〈장미 아다지오 *Rose Adagio*〉로서, 이 춤을 오로라는 네 명의 구혼자들과 함께 추는데, 이 춤을 빛내는 아티튀드를 의기양양하고 균형있게 펼침으로써 젊은 처녀의 커가는 자신감을 드러낸다. 제1막 역시 오로라가 손가락을 찔리고 백년 동안의 잠에 빠져 들면서 극적으로 마무리된다. 제2막의 〈공상 장면〉에서 라일락 요정은 남자 주인공 데지레 왕자를 소개하는데, 그는 오로라를 유혹하는 유령이다. 그러나 오로라와 데지레 사이에서 춤추는 여성들의 군무는 데지레가 오로라를 한 순간 이상 접촉하는 것을 방해한다. 제3막이 오기 전에 오로라는 잠에서 깨어나게 되고, 모든 갈등이 풀려진다. 오로라와 데지레는 제3막에서 결혼하며 축하를 받고, 이때 파랑새, 장화를 신은 고양이 그리고 날아다니는 조그만 빨간색의 두건을 비롯해서 여러 가지 요정 이야기의 등장인물들이 추는 디베르티스

46 상트페테르부르크에서 초연된 《백조의 호수》(1895)에서 지그프리트 왕자의 역은 15살 먹은 파벨 게르트(오른쪽)가 맡았다. 그리하여 실제로 발레리나를 지탱하기 위해 왕자의 친구인 베노의 역을 끼워 넣지 않을 수 없었다.

48 《목신의 오후》(1912)에 등장하는 니진스키의 의상을 박스트가 디자인한 것을 보면 이 작품의
나른하며 꿈같은 분위기가 감지된다(위).

47 《셰헤라자데》(1910)에서 박스트가 창작한 무대 및 의상 디자인과 실내장식의 세계에서
새로운 유행을 가져 왔다. 특히 박스트가 사용한 강렬한 색과 보석 같은 색을 사람들은 많이 모방하였다.
이 사진의 배경으로 그려진 부분의 녹색과 청색의 배합은 특히 개성이 뛰어나다(옆면).

망이 함께 곁들여진다. 마지막에 오로라와 데지레가 성대하게 추는 그랑 파드되에서 오로라는 참다운 사랑에 겨워 기뻐하는 성숙한 숙녀로 출현한다.

당시에 오로라의 역은 이탈리아 발레리나 브리안차(Carlotta Brianza)가, 데지레의 역은 러시아 무대의 주역 남성 무용수이자 우아한 귀품과 귀족적 품위의 전형이었던 게르트(Pavel Gerdt)가 맡았다. 또 다른 이탈리아 무용수 체케티(Enrico Cecchetti)는 카라보스와 파랑새의 역에 이중으로 기용되었고, 프티파의 딸 마리 프티파는 무엇보다도 마임으로 하는 역이었던 라일락 요정에 기용되었다.

《잠자는 숲 속의 미녀》는 대중들의 총애를 받았으며, 그리고 브세볼로이스키는 그것을 대성공으로 여겨 차이코프스키에게 두번째 작품의 작곡을 맡겨도 좋을 만큼 성공을 거둔 것으로 판단하고 있었다. 이 두번째 작품이란 바로 호프만의 환상적인 이야기 『호두까기와 쥐의 왕』을 뒤마(아버지)가 각색한 것을 저본으로 한 《호두까기 인형》(1892)도45이었다. 이 작품에서 대부분의 연극적 관심은 제1막에 집중되었는데, 여기서 어린 클라라는 (실제로는 마법에 걸린 왕자였던) 호두까기가 생쥐들과의 싸움에서 이기도록 도와주며 그리하여 왕자를 따라 사탕의 왕국에 초대받는다. 제2막은 사탕의 요정(이탈리아의 객원 무용가 안토니에타 델에라가 맡음) 주제를 확장한 디베르티스망으로 구성된다. 이 발레를 작업도 하기 전에 프티파는 병석에 드러누웠고, 그의 조수 이바노프(Lev Ivanov, 1834-1901)에게 작업이 위임되었다. 《라 바야데르》에서 솔로르의 역을 창작한 이바노프는 어떤 곡을 한번 들으면 곧 연주할 정도로 비범한 기억력을 비롯해서 음악적 재능이 남달랐다. 그가 해낸 최상의 작업은 명확한 줄거리 전개나 팬터마임도 없이 순수한 클래식 춤을 통해 정서를 표현하면서 춤에서 교향악적 특성(symphonic quality)이라 불리는 것을 달성해냈다는 점이다. 《호두까기 인형》에서 그가 만든 춤들 가운데 가장 성공적인 것은 〈눈송이의 왈츠〉로서, 이 춤은 클라라와 왕자가 눈덮인 설경을 통과하는 장면을 묘사한다. 바람에 휘날리는 눈의 움직임을 연상시키는 이 부분의 안무는 그 무수한 도형들을 더 잘 보기 위해 안목있는 애호가들이 극장의 위층에 자리잡았을 만큼 찬사를 받았다.

1895년 이바노프와 프티파는 차이코프스키의 위대한 발레 명품 가운데 세번째인 《백조의 호수》에서 공동작업을 하였다. 이 발레는 1877년 모스크바에서 제작되었지만, 라이징거(Julius Wenzel Reisinger)가 짠 안무의 취약점 때문에 다만 약간의 성공을 맛보았을 뿐이었다. 차이코프스키 사후인 1895년에 올려진

49 포킨의 가장 대중적인 작품인지 아닌지 논란의 여지가 있지만 《레 실피드》(1909)는
전 세계의 발레단들에 의해 공연되어 왔다. 팔과 상체의 유연한 움직임은 이사도라 덩칸의 영향으로
간주되곤 한다. 군무진들 앞의 오른쪽에 카르사비나가 서 있다.

연출작은 차이코프스키의 동생 모데스테의 도움으로 편곡된 음악과 대본에서
일정한 정도 이상으로 바뀐 것이었다. 마법에 의해 백조로 둔갑한 아가씨들을 소
재로 해서 널리 이야기된 것에 바탕을 둔 이 발레는 지그프리트 왕자와 백조의
여왕 오데트 사이의 비운의 사랑을 묘사한 것이었다. 마술로 오데트를 속박하는
사악한 마술사 로트바르트는 오데트로 가장한 오딜(대개 오데트와 오딜의 역은
한 무용수가 맡는 게 상례임)을 끼워 넣어 지그프리트가 오데트에게 한 충절의
맹세를 깨뜨리도록 계략을 쓴다. 하지만 지그프리트가 오데트를 위해 자신을 희
생시킬 때 마법은 깨져 버리며 죽음 속에서 지그프리트는 오데트와 재결합한다.
　　지그프리트 왕자와 왕비가 군림하는 궁정을 배경으로 한 이 발레의 제1막과
제3막은 프티파가 안무하였고, 반면에 이바노프는 오데트와 친구 백조들이 밤

50 디아길레프가 마지막으로 거둔 성공작 가운데 하나인 발란신의 《탕자》(1929년 초연)
도입 장면에서 반항적인 탕자(루돌프 누레예프)가 아버지와 누이를 내버린 채 떠나간다.
화가 조르주 루오의 독창적인 장치 디자인은 활활 타오르는 듯한 스테인드글라스 효과를 내며,
이 장치는 요즘도 그대로 사용되고 있다(뒷면).

마다 인간의 모습을 되찾는 호숫가에서 벌어지는 제2막과 제4막의 마법이 보다 많이 나오는 부분을 맡았다. 제3막의 무도회 장면에 나오는 특히 캐릭터 댄스들을 비롯해서 프티파의 춤이 현란했음에도 불구하고, 백조 처녀들의 군무를 절묘하게 펼치는 이바노프의 솜씨가 차이코프스키의 음악에 담긴 열정적 흐름을 보다 가깝게 포착했다고 평가된다. 우리들에게 친숙하게 흰 백조의 파드되로 알려져 있는 오데트와 지그프리트의 제2막에 나오는 이인무에서 이바노프는 프티파가 확립한 기존의 파드되 형식과 결별해서는 그 대신에 단 하나의 확장된 아다지오를 안무하였다.

시심이 넘치는 흰색의 백조 춤은 제3막에서 프티파가 안무한 흑조의 파드되와 대조를 이루는데, 이 흑조의 파드되에서 상징 삼아 검정색의 튀튀를 걸친 풍만한 오딜은 노련한 솜씨를 펼쳐 보임으로써 지그프리트를 정신없게 만든다. 여기서 훌륭한 효과를 얻기 위해 프티파는 32회 연속의 푸에테 테크닉을 채택하며, 이 테크닉은 서커스의 묘기에 가까우리 만큼 위험을 무릅쓰고 나래를 펴는 솜씨에 극적인 자극제의 느낌을 부여한 주역 발레리나 레냐니의 특출난 경지에 따른 것이었다. 흑조의 파드되 안무가 비록 그 스타일에 있어 레냐니의 이탈리아식 훈련 양식과 더 가까웠다고 할지라도, 레냐니는 또한 보다 섬세한 오데트의 역에서 잘 해내었다. 오데트-오딜의 이중 역할은 고전 발레 레퍼토리에서 가장 도전적이며 야심적인 의욕을 요구하는 역들 가운데 하나에 속한다.

차이코프스키의 음악에 따른 이들 세 편의 발레는 발레 무대에서 지속적인 성공을 누렸다. 자신들이 이들 작품에서 맡은 이러저러한 비중 높은 역에서 무수한 무용수들이 이름을 남겼으며, 그리고 그보다 더 많은 무용수들이 약간 비중이 덜한 역에서 가치 있는 공연 경험을 쌓았다. 수많은 도시에서 오늘날 크리스마스 때가 되면 으레 하는 《호두까기 인형》은 많은 어린이들에게 첫무대에 설 기회를 제공하고 있다.

클래식 발레의 힘과 포용력을 프티파와 이바노프가 입증하였음에도 불구하고, 20세기 초의 러시아 발레에서는 갑자기 형식주의로부터 선회하려는 움직임이 목격되었다. 모스크바에서 자신의 주요 작품을 만든 고르스키(Alexander Gorsky, 1871-1924)는 실제 현실에 보다 충실한 연극 형식을 창조해내길 목표로 삼았던 모스크바의 스타니슬랍스키 예술 극장의 영향을 강하게 받았다. 고르스키는 스타니슬랍스키의 원리들을 발레에 맞게 번안하기를 시도하였다. 자신

이 개작한 《돈 키호테 *Don Quixote*》(1900)에서 고르스키는 군무의 각 구성원에게 과제와 동기를 부여하였다. 페로의 《에스메랄다》처럼 고르스키의 《고둘의 딸 *Godule's Daughter*》(1902)도 위고의 《노트르담의 꼽추》에서 연유하였지만, 그러나 고르스키는 페로가 해피 엔딩을 구사한 것을 두고 비웃었다. 위고의 에스메랄다처럼 고르스키의 에스메랄다는 자신이 부당하게 혐의받는 범죄로 인해 처형당하는 것을 회피하지 않았다. 이 발레의 감동적 결말부는 처형대를 향해 천천히 나아가는 에스메랄다, 오랫동안 잃어버렸던 어머니 고둘과 딸 에스메랄다가 짧게 재회하는 모습 그리고 에스메랄다를 구하려는 군중들의 미친 듯한 몸부림을 보여 주었다.

고르스키의 실험은 미하일 포킨의 작업을 예고하였는데, 포킨은 1898년에 황실 발레학교를 졸업하였다. 포킨은 대부분의 관객들에게는 아무 의미도 없는 고도로 양식화되고 인위에 의해 조작된 몸짓 형식에 의존한다든가 발레리나가 튀튀와 발레 신발을 필히 착용해야 한다는 등 발레가 맹목적으로 전통에 순응하는 데 대해 공격을 가하였다. 비록 포킨이 무용수에게 필수적인 힘과 쓰임새를 갖추어 줄 수 있는 유일한 수련 형식으로 간주한 아카데미 발레 테크닉을 완전히 파기하는 데 대해 찬동하지 않았을지라도, 자신은 가령 발레의 주제가 그렇게 요구한다면 그런 테크닉 없이도 작품을 만들어내야 한다고 믿었다. 그는 프앵트 작업을 자기 자신이 생각하는 여러 시대, 여러 민족의 춤 형식 개념으로 대체시켰다.

1904년에 덩칸이 러시아에 처음 순회공연을 할 때 포킨은 덩칸을 구경하였으며, 또한 노년기에 포킨이 덩칸의 영향을 부인했을지라도 덩칸이 양팔과 몸통을 보다 자유로이 구사함으로써 실험해 보도록 포킨을 자극했을 가능성은 충분하다. 포킨의 초창기 안무의 대부분은 학생들이나 자선 공연을 위해 만들어진 것들이었다. 그가 만든 최초의 장편 발레 《아시스와 갈라테아 *Acis and Galatea*》(1905년 학생 공연에서 발표됨)는 덩칸의 춤처럼 고대 그리스에서 영감을 받은 것이었고, 이것은 덩칸의 작품과 공통된 부분이다. 또한 이 작품은 각 춤에 알맞은 동작 스타일을 새롭게 연출해내는 데 대한 그 자신의 지론을 적용한 작품이었다. 그것은 그가 목신의 춤에서 아카데미 발레 테크닉 대신에 텀블링(매트에서 하는 공중제비 곡예—옮긴이)을 활용했기 때문이다. 여기서 목신들의 역을 맡은 소년들 가운데 니진스키(Vaslav Nijinsky)가 있었는데, 니진스키의 비범한 공중 비약 동작(엘레바시옹)은 이미 춤교사들에 의해 주목을 받은 바 있었다.

포킨은 자신이 의도한 테크닉과 의상에서의 개혁을 《유니체 *Eunice*》(1907)에서 더 밀고 나갔다. 자신의 안무를 그리스의 항아리 그림과 이집트의 조각상을 연구한 결과에다 바탕을 두면서, 포킨은 피루에트와 앙트르샤 같은 묘기어린 스텝을 피하였다. 황실극장이 포킨이 원한 것과는 달리 무용수들로 하여금 맨발로 춤추는 것을 용납하지 않았으므로, 그 무용수들은 발가락이 그려진 타이츠를 입고 있었다. 그 때 황실극장의 떠오르는 별이었던 파블로바(Anna Pavlova)는 《일곱 죄악의 춤 *Dance of the Seven Sins*》을 공연하였다.

포킨의 작품 《쇼피니아나 *Chopiniana*》(1907)는 원래 쇼팽의 피아노곡에 맞추어 펼쳐지는 연극적인 춤 또는 캐릭터 댄스가 연속된 작품이었다. 더 후에 포킨이 만든 발레의 판본(板本, version)의 씨앗은 탈리오니가 실피드로 묘사된 판화를 본따서 박스트(Léon Bakst, 1866-1924. 후에 디아길레프의 발레 뤼스에서 주도적인 무대장치가로 활약한 인물)가 디자인한 하얀색의 긴 튀튀를 입고 파블로바가 춘 왈츠였다. 1908년에 모두 똑같이 흰 튀튀를 착용한 여성 앙상블이 쇼팽의 곡을 여기 저기 따온 곡에 맞춰 춤추었는데, 여기에 등장한 유일한 남성 무용수는 바로 이 여성들 사이를 꿈꾸듯이 움직이는 니진스키였다. 이 발레는 그 후 1909년에 《레 실피드 *Les Sylphides*》도49로 재명명되었으며, 그것은 탈리오니에 바치는 헌사였다. 아무 줄거리가 없는 이 작품은 시정(詩情)이 넘치는 몽상의 분위기를 창조해서 유지하였다.

1907년에 포킨은 브누아와 친분을 갖는데, 브누아는 포킨이 안무한 발레 《아르미드의 별장 *Le Pavillon d'Armide*》의 대본을 썼다. 모든 예술에 적극적 관심을 가진 화가 브누아는 이번에는 파리에서 러시아 오페라와 발레 시즌을 갖길 계획하던 디아길레프(Serge Diaghilev, 1872-1929)를 포킨에게 소개하였다. 디아길레프는 오히려 뒤늦게 발레를 접했는데, 그것은 그가 러시아와 서유럽에서 여러 차례 주요 미술전시회를 주선한 기획자로서 이름을 알려 출발한 때문이고 또 1898년에 창간된 정기간행물 『미술 세계』의 편집자로 먼저 출발한 때문이었다. 흔치 않은 아름다움을 자신이 고안해 넣은 황실극장의 연감을 편집하는 일을 포함해서 디아길레프는 특별한 임무를 맡아 황실극장에서 짧은 기간 동안 일한 적이 있었다. 1906년에 그로서는 최초로 파리에서 가진 러시아 미술 전시회는 아주 좋은 반응을 받았고, 이에 따라 그는 1907년에는 러시아 음악 연주회를, 1908년에는 무소르그스키의 오페라 《보리스 고두노프 *Boris Godunov*》 공연을

51, 52 발레 뤼스는 많은 미술가들에게 영감을 제공하였다. 일례로 로댕이 만든 니진스키의
조각상(1912)은 니진스키의 신들린 듯한 초월적 성격을 잘 포착하였다. 니진스키와는 대조적으로
아돌프 볼름(Adolph Bolm)은 엄청난 남성미로 유명하였다. 이 사진은 《이고르 대공》(1909)에
나오는 포킨의 〈폴로비치안의 춤〉에서 그가 맡은 병사의 우두머리 역을 보여준다.

잇달아 기획하였다. 주키에 의해 발레에 심취하게 된 브누아는 디아길레프를 설
득하여 러시아 발레도 서구에서 마땅히 보여져야 할 권리가 있다고 주장하였다.

　　포킨의 진보적 생각에 이끌린 디아길레프는 그를 발레 뤼스의 첫 시즌을 맡
을 수석 안무가로 임명하였고, 포킨을 위해 상트페테르부르크와 모스크바의 황
실극장에서 모집한 춤꾼들로 무용단을 조직해 주었다. 디아길레프는 또한 《보
리스 고두노프》에서 성공을 거둔 표트르 샬리아핀과 모스크바 볼쇼이 오페라단
의 합창단을 포함 수많은 러시아 가수들을 고용하였다. 하지만 디아길레프의 소
망과는 달리 이 야심적인 기획은 황실극장으로부터 아무 재정 지원 약속도 받지
못하였으며, 그리하여 그는 프랑스에서 개인 후원자들을 물색하기 위해 되돌아
와야 하였다.

53 남편 미하일 라리오노프와 더불어 나탈리아 곤차로바는 디아길레프가 기용한 디자이너들 가운데 중요한 일원이 되었다. 《황금의 수탉》(1914)을 위해 그녀가 만든 배경막에서는 러시아 농민 미술의 영향이 물씬 느껴진다.

54 (오른쪽) 대량의 얇은 천과 쉴새없이 변하는 색채 광선을 구사하면서 로이 풀러는 화염, 안개 또는 거품 같은 고정된 형체가 없는 피조물로 변신하였다. 1893년에 이 석판화를 제작한 툴루즈-로트레크처럼 풀러가 사로잡은 미술가들이 가장 훌륭하게 옮긴 그녀의 마술이 이 그림에서 희미하게나마 느껴진다.

 1909년 발레 뤼스(Ballets Russes, 러시아 발레(단)라는 뜻—옮긴이)는 엄청나게 새로운 것을 계시하면서 파리에서 활짝 피어올랐다. 서유럽의 기력이 쇠진된 발레들로서는 그에 버금갈 만한 어떤 무엇도 제시할 수 없었다. 발레 뤼스를 이끈 인물들은 대단한 미모와 지성을 겸비한 무용가 카르사비나(Tamara Karsavina, 1885-1978)와 유연한 춤이 연극적 광채와 잘 어울린 파블로바(Anna Pavlova, 1881-1931)였다. 훌륭한 남성 무용수가 무엇으로 될 수 있는지에 관해 거의 잊

고 있던 파리의 관람객들은 니진스키(Vaslav Nijinsky, 1889년경-1950)와 볼름(Adolph Bolm, 1884-1951)에게서 넋을 잃었다. 니진스키의 전설적인 엘레바시옹과 공중을 날아다닐 수 있는 능력은 《잠자는 숲 속의 미녀》에 나오는 파랑새의 파드되와 포킨의 《아르미드의 별장》에서 입증되었다. 보로딘의 《이고르 대공》(이 작품을 디아길레프는 노래와 춤으로 상연하였음)의 제3막에서 따온 포킨의 〈폴로프치아의 춤〉은 볼름에게 최대의 활약을 부여하였다. 즉 병사들의 대장으로서 볼름은 당시 파리 발레계에서는 알려지지 않은 남자다운 활력과 격렬한 에너지를 발산하였다.도52

1909년의 시즌에 포킨의 시심이 넘치는 《레 실피드》도 포함되었고 또 이 작품에 대해 반응이 좋았음에도 불구하고 빈틈없는 디아길레프는 즉시 관객들이 절실하게 원하는 것은 포킨의 이전 작품 《이집트의 하룻밤 Une Nuit d'Egypte》(1908)을 수정한 《클레오파트라 Cléopâtre》같은 발레라는 사실에 착안하였다. 이 발레의 줄거리는 그가 자인한 대로 두드러지지 않았다. 한 청년(포킨)이 아침이 밝으면 독약을 마신다는 조건으로 전설 속의 이집트 여왕(이다 루빈 슈타인)과 꼭 하룻밤의 사랑만 쌓도록 허락을 받는다. 그리고 그를 충실히 사랑하였던 여인(파블로바)은 그의 죽음을 슬퍼한다. 거대한 기둥과 조각상을 곁들인 박스트의 무대장치는 이국적 풍정과 장엄함을 혼합하였다. 비록 루빈슈타인이 직업적 무용수가 아니었으나, 그녀의 인상적인 미모와 보통이 아닌 큰 키, 늘씬한 용모는 관객들에게 잊지 못할 인상을 남겼다. 《클레오파트라》에 처음 등장할 때 루빈슈타인은 미라 상자에 싸여 옮겨졌고 그러고 나서는 자기를 감싼 색색의 천이 매혹적으로 벗겨졌다.

애당초부터 서구의 작가들과 예술가들은 발레 뤼스에 몹시도 관심을 보였다. 이들 예찬자들 중에서 초창기에 등장한 인물이 프랑스의 작가 장 콕토로서, 그는 《장미의 정 Le Spectre de la Rose》(1911)도43에 나오는 카르사비나와 니진스키의 포스터를 디자인함으로써 이 무용단에 능동적으로 이바지하였으며, 후에는 발레 《퍼레이드 Parade》(1917), 《파란색의 기차 Le Train Bleu》(1924) 등의 작품을 위해 대본을 짓기도 하였다. 발레 뤼스의 무용수들을 소묘, 회화, 조각으로 옮긴 서구의 미술가들 중에는 존 싱거 사전트, 로댕, 부르델과 샤갈이 있다.

디아길레프는 《클레오파트라》에 함축된 주제인 성과 폭력을 되살려 1910년 시즌 주요 공연으로서 《셰헤라자데 Schébérazade》도47를 올렸고, 이 작품에서

55 《불새》(1910)에서 이반 대공으로 출현한 포킨이 아르아른 빛나는 마술의 피조물(카르사비나)을 붙잡고 있다. 의상을 디자인한 박스트는 불새를 튀튀를 걸친 무용수로 보지 않고 동양의 선정적인 요부로 보았다.

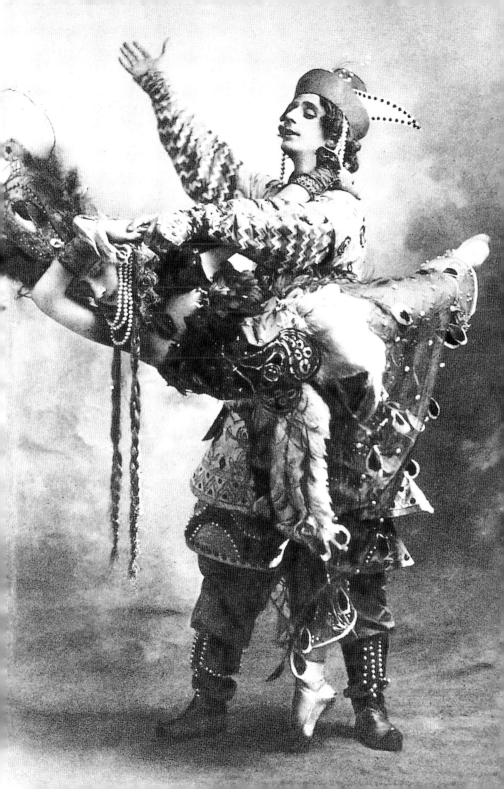

포킨과 박스트는 다시 공동작업자로 만날 계기를 가졌다. 림스키코르사코프의 교향시에 맞춘 《셰헤라자데》는 동방의 하렘(회교권에 있는 여성의 규방)에서 벌어지는 주연을 묘사하였다. 왕의 애첩 조베이데(루빈슈타인이 맡음)는 호랑이 같은 황금 노예(니진스키가 맡음)의 포옹에 굴복한다. 애첩을 시험하기 위해 일부러 사냥을 떠난 왕은 불시에 돌아와 모든 후궁들과 그 간부(姦夫)들을 일거에 대량학살토록 명한다. 여기서 황금 노예의 죽음의 고통은 특히 장관이었다. 1980년대의 브레이크 댄스를 예감이나 하듯 니진스키는 이 작품에서 머리를 바닥에 박고 빙빙 돌았다고 한다. 박스트가 한 무대장치는 야성적인 광채를 발하여 박스트의 명성을 굳혀 주었다. 특히 파랑과 초록을 짝짓는 등 박스트의 비범한 색채 배합 솜씨는 많은 곳에서 모방되었다. 실제로 《클레오파트라》와 《셰헤라자데》는 패션과 실내 장식 분야에서 이국적 취미가 열광적으로 몰아치도록 하였다. 도47, 48

《불새》(1910) 도55는 '위원회(committee)'가 맡아 창작한 작품인데, 발레 뤼스 초창기 때 상호 협력에 의한 공동 제작 방식이 많이 쓰였고 이를 담당한 것이 발레 뤼스의 위원회였다. 이 시기를 또한 발레 뤼스의 러시아 시절이라 부르기도 하며, 그것은 디아길레프의 동료 제휴자들이 러시아 친구들의 가족적인 모임에서 발탁된 사람들이었기 때문이다. 이 작품의 대본은 브누아, 포킨, 디자이너 골로빈(Alexander Golovine) 등에 의해 작성되었다. 포킨은 또한 스트라빈스키와도 긴밀히 작업하였으며, 작곡을 맡은 스트라빈스키로서는 발레 작곡은 처음이었다. 여러 가지 러시아 민담을 조합한 이 작품의 줄거리는 초자연적인 불새가 이반 왕자를 도와 사악한 마법사 카체이를 물리치고서는 아름다운 공주를 신부감으로 얻는다는 내용이다. 카르사비나가 맡은 날개치며 번뜩이는 불새 역은 튀튀가 아니라 동양식의 헐렁한 판탈롱 차림으로 처리되었는데, 이런 패션은 박스트의 디자인에서 유래하였다.

이 작품과 주제에서나 제작 담당자들에서나 비슷했던 것이 《페트루시카 Petrouchka》(1912)였다. 사순절 이전에 서는 버터 바자회 주간에 전통적으로 등장하는 러시아의 인형 페트루시카에서 착상을 받아 스트라빈스키가 곡을 지었다. 브누아의 무대장치는 그런 바자회의 모습을 생생하게 재현하였고, 포킨의 안무는 박스트의 그림이 많은 수의 주요 등장인물들(행상인들, 거리의 무희들, 보모들, 마부꾼들, 재주부리는 곰 등등)과 더불어 살아 움직이도록 하였다. 연

56 니진스키의 《목신의 오후》(1912)에서 그가 착상을 얻은 고대 그리스의 평평한 저부조(低浮彫)와
항아리 그림의 평평한 모습을 환기하기 위해 춤꾼들이 옆걸음으로 무대를 통과하고 있다.

기의 초점은 사악한 마법사(엔리코 체케티가 맡음)와 그의 세 인형에 맞춰진다.
세 인형은 불쌍한 페트루시카(니진스키가 맡음), 발레리나(카르사비나), 야만
적인 무어인(알렌산더 오를로프)이다. 페트루시카는 영혼을 가진 인형으로서
발레리나를 향한 자신의 사랑을 표현해 보려고 애를 썼지만 그의 맹렬한 열정은
발레리나를 놀라게 만들고 발레리나는 무어인의 품속으로 달아난다. 마침내 페
트루시카는 질투심 많은 무어인에 의해 살해당하지만, 그의 꿋꿋한 정신은 마법
사에게 날카로운 음성으로 도전장을 제출한다. 안으로 오그라든 사지와 투박하
게 색칠된 얼굴이어서 별로 매력적이지 못한 역할이었으나 니진스키가 해낸 페
트루시카의 역은 자기 자신을 등장인물로 둔갑시키는 니진스키의 불가사의한
능력을 입증해 주었다.
　　베버의 음악 《무도회의 권유》에 맞추어 포킨이 늘려서 만든 이인무 《장미의

정 Le Spectre de la Rose》(1911)은 고티에의 단 두 줄의 시(나는 장미의 정/어제 그대가 무도회에 데려다 주었던)에서 착상을 받아 만든 작품이었다. 어린 소녀 (카르사비나)가 어느 구혼자로부터 장미 한 송이를 받고서는 무도회를 마친 후 집에 귀가한다. 안락의자에 누워 살푼 잠이 들자 장미의 정(니진스키)이 창문으로 날아들고 소녀와 왈츠에 취하도록까지 춤추다가 마치 하늘로 솟아오르듯 방을 뛰쳐나간다. 뛰쳐나갈 이때 연출하는 마지막 도약 자세를 니진스키는 관객들이 그 하강 순간을 알 수 없을 정도로 잘 맞춰서 해냈기 때문에, 이 도약 자세는 그것을 해내는 무용수가 지상에서는 없는 환상적인 창조물이라는 환상을 완성시켰고, 그것은 또한 탈리오니가 실피드에서 해냈던 것을 남성 무용수로서 그에 못지 않게 해낸 것으로 간주되었다.

몇 년 후에 위에 소개된 것과 같은 발레들은 춤, 음악, 극, 그리고 디자인의 완벽한 통일 사례를 대변하는 이상적인 발레의 전형들로 간주되기에 이르렀다. 포킨이 발레 뤼스를 주도하던 시절은 그 후에 발레 뤼스가 다시는 재현하지 못한 일종의 황금기로 간주되곤 한다. 이 당시에 포킨은 능력이 절정에 달하였다. 그가 이후에 만든 어느 작품도《레 실피드》,《불새》,《페트루시카》만큼 수준이 높은 것은 없었으며, 그리고 이 작품들만큼 오랫동안 국제적인 레퍼토리로 존속한 것도 없었다.

포킨 작품의 성공에도 불구하고 디아길레프는 주역 남성 무용수이자 그의 동성연애자인 니진스키에게서 새 안무자를 발견하기 시작하였다. 1910년 니진스키는 자기 여동생이자 발레 뤼스의 회원이었던 니진스카(Bronislava Nijinska, 1891-1972)와 함께 동작을 안출하면서 드뷔시의 음향시《목신의 오후 L'Après-midi d'un faune》도48에 맞춰 발레를 안무하기 시작하였다. 이 작품을 디아길레프는 1912년 시즌에 상연하기로 작정하였다.

니진스키는 이 발레에 등장하는 모든 동작을 고도의 양식적인 형태로 처리하였는데, 몸통이 측면으로 보이고 머리, 다리, 발이 옆으로 제시되는 몸의 꼬여진 자세가 활용되었기 때문에 이 작품의 관람자들은 그리스보다는 고대 이집트를 연상하였다. 하지만 니진스카는 후에 설명하기를 자기 오빠가 포킨과 덩칸이 선호한 고전기 그리스보다는 그 이전 시대의 아카익 그리스를 되살려내고 싶어했다고 지적하였다. 어느 면에서 니진스키의 안무는 단순히 각각의 발레를 위해 새로운 동작 스타일이 창조되어야 마땅하다는 포킨의 언명을 논리적으로 확장

57 여류 미술가 위고(V. Hugo)는 발레 뤼스의 실제 공연 현장에서 스케치를 많이 그렸다. 여기서 그녀는 니진스키의《봄의 제전》(1913)에 나오는 〈희생물로 뽑힌 처녀의 춤〉의 여러 순간을 포착하고 있다.

시킨 것에 불과하다.

이 발레의 플롯은 단순하다. 햇볕이 내려 쬐는 어느 오후에 비탈에서 한가하게 빈둥대는 목신의 눈에 일곱 요정 무리가 들어오며, 그 가운데 키가 제일 큰 요정이 개울가에서 미역을 감으려고 옷을 벗는다. 목신이 가까이 오는 것을 보고 나머지 요정들은 황급히 달아나 버리지만, 이 키 큰 요정은 목신과 금방이라도 팔을 잡을 만큼 뒤에 처진다. 그 때 이 요정도 달아나지만, 가리개(베일)를 떨어뜨리며 목신이 가리개를 찾아 갖는다. 가리개를 땅바닥에 깔고 목신은 그 위에 몸을 누인다.《목신의 오후》도56 초연은 엄청난 악평을 받는데, 그것은 목신이 가리개에다 자기 몸을 누이면서 연출해 보이는 마지막 동작에서 명백히 외설적 측면이 있었다고 주장되었기 때문이다. 일간지 『르 피가로』의 편집인 가스통 칼메트는 이 발레에 호된 공격을 가했고, 이에 로댕은 반박하였는데, 로댕은 니진스키의 춤을 고대의 프레스코화와 조각에서 보이는 아름다움에 비유하였다.도51

그러나 이보다 더한 스캔들이 니진스키의 《봄의 제전 Le Sacre du Printemps》(1913)도57을 기다리고 있었다. 이번에는 니진스키의 안무뿐만 아니라 스트라빈스키의 음악마저 관객의 불만을 불러일으키고 말았던 것이다. 이 작품의 착상은 스트라빈스키와 화가 니콜라스 뢰리히에 의해 이루어졌으며, 뢰리히는 고대 러시아에 매료되어 고고학적 연구에도 관심을 기울인 인물이었다. 그들이 마음속에 그린 대본은 한 치의 타협의 여지도 없이 단호한 것으로서, 미신과 공포에 지배당하는 원시세계를 묘사하였다. 상상 속의 어느 선사시대 러시아 부족 사회에서 어떤 처녀를 간택하여 이 처녀가 지쳐 죽을 때까지 춤추어 저절로 자기를 희생하도록 만들어 버림으로써 봄이 왔음을 축하하는 짓거리가 펼쳐진다.

여기서 재차 니진스키는 아카데미 발레 테크닉을 팽개치고 참신한 유형의 움직임을 연출해 내었다. 고전 발레의 기만적인 가벼움과 능수능란함은 묵직한 지둔함(heaviness)으로 대체되었고, 대칭은 제거되어 버렸다. 음악의 원초적인 속성은 걷기, 짓밟기 및 무거운 점프 등의 동작구가 반복됨으로써 표현되었다. 디아길레프가 발레 음악 전문가 마리 램버트를 초빙하여 곡의 분석에 도움을 주려 애썼음에도 불구하고 무용수들은 스트라빈스키의 곡에 박자를 맞추기가 힘겨운 것임을 알아 차렸다. 램버트는 달크로즈의 율동체조를 공부한 사람으로서, 이 율동체조라는 것은 20세기 초에 대단히 유행했던 동작 훈련을 음악에 맞추어 하는 방법이었다.

《봄의 제전》초연에 대해 관객들은 격한 반발을 보였다. 고함치는 소리, 얄궂은 소리, 쉬잇 내는 소리가 결국 생음악 반주를 맡은 교향악단을 못 참도록 내몬 것은 말할 것도 없고, 관객들 사이에서도 일대 난투극들이 벌어졌으며, 개중에는 이 발레를 예술에 대한 치밀한 모독으로 간주하는 이도 더러 있었다. 공연장에서의 혼란상태에도 아랑곳없이 디아길레프는 언제나 노련한 흥행사답게 이런 따위의 스캔들이 불러 모으는 대중적 인기를 즐기고 있었다.

당시의 많은 사람들이 비록 니진스키의 실험이 예술적으로는 막다른 골목이라고 간주했었지만, 그의 혁신적 이념들은 오늘날에 와서 더 존경을 받고 있다. 불행히도 그가 안무자로서 한 약속은 결코 완전히 실현되지 못하였다. (물 건너는 것에 대해 미신적 공포를 가졌던) 디아길레프를 빼놓고 1913년에 발레 뤼스가 남아메리카에서 순회공연을 하고 있을 적에 니진스키는 결혼하였고 그 즉시 디아길레프에 의해 발레 뤼스에서 축출되었다. 그 후 니진스키는 발레 뤼스의 1916-1917년 순회공연에 다시 가담하여 1916년에는 발레《틸 오일렌슈피겔 Till Eulenspiegel》을 무대에 올렸지만, 그의 작품이 이전에 누린 옹호의 소리도 비난의 소리도 얻지 못하였다. 그 얼마 후에 니진스키는 1950년에 죽을 때까지 시달린 병마에 갇히게 된다. 하지만 그의 이름은 세상이 이 가장 위대한 남성 무용가를 알고 있을 때까지 심지어 발레를 한번도 접하지 않은 사람들에게서조차 잊혀지지 않았다.

발레 뤼스의 제1기는 포킨과 니진스키가 디아길레프와 많은 불화를 겪은 후에 헤어지는 1914년에 막을 내린다. 비록 디아길레프가 러시아 출신 스텝들, 러시아의 작품 소재를 끊임없이 채택했을지언정, 1914년 이후 그의 예술 전략은 표면적으로는 보다 범세계적인(cosmopolitan)것으로 되는 경향이 더 짙어졌다. 이제 더 이상 그는 자신의 최우선적인 사명이 러시아 예술을 서구인들에게 보여주는 것이라고 느끼지 않게 된다. 그러나 발레 뤼스를 유행의 선도자로 만든 그 즉시 디아길레프는 자신의 이런 지위를 고수하기로 작정하였다. 하지만 역사 속에서 그가 확보한 위치는 이미 확고하였다. 그의 지도 아래 발레 뤼스는 서구인들에게 발레가 대중들의 상상력을 사로잡을 수 있고 예술가들의 존경심을 모을 수 있음을 입증해 보였다. 발레 뤼스의 '러시아 시대'는 발레예술이 참으로 재정비되고 다시 가다듬어졌던 때였다.

새로운 형식을 향한 첫걸음들

19세기 말의 미국에서 발레는 당시 유럽의 상황을 그대로 반영한 것에 불과하였다. 기술적 숙련도와 시각적 볼거리를 강조하는 폐단은 결국 표현적인 내용과 깊이가 상실되게 만드는 것으로 귀결되었다. 발레 장면들은 가끔 무대장치, 의상 및 무대 효과상의 화려함과 정교함을 갖고 관객들의 눈을 어지럽힐 심산에서 계산되어졌으되 보기 흉한 광상적(狂想的)인 짓거리를 작품의 일부로서 드러내곤 하였다. 이런 맥락에서 춤은 소모적이며 절실하지 않은 오락과 같은 것으로서, 장식적인 전술을 확대한 것에 지나지 않았던 것이다.

이런 유형의 연출물 가운데 미국적 사례로서 가장 유명했던《검은 악당 *The Black Crook*》(1866, 이 작품은 가끔 최초의 뮤지컬 코메디로 불리기도 함)은 대중들에게 극히 인기가 높았다. 처음에 16개월 동안 장기 공연을 기록한 후에, 이 작품은 적어도 1903년까지 반복해서 재상연되었다. 악마와 협약을 맺는 어느 남자의 파우스트 같은 이야기는 종유석 동굴 속에서의 〈미역 감는 여자의 춤〉을 비롯한 정교한 무대, 춤, 노래, 및 대사를 통해 읊어졌다. 비록 이 작품이 이탈리아의 발레리나들이었던 본판티(Marie Bonfanti)와 상갈리(Rita Sangalli) 같은 훌륭한 무용수들을 등장시키긴 했지만, 이들을 모방한 몇몇 춤꾼들은 예술적 가치보다는 오히려 짧은 의상 때문에 드러나기 마련인 각선미를 자랑하는 레뷰 쇼에서 허우적거렸다.

당시의 무용가들을 분발시킬 대안은 얼마 없었다. 대중연예 형태의 쇼인 보드빌에서는 주로 특수한 춤을 추는 남성 연기자들에게 기회가 부여되었는데, 이 특수한 춤들은 대부분 나막신 춤(탭 댄스와 흡사한 춤)이나 다른 민속춤에 바탕을 두었다. 여성 무용수들은 1870년대에 영국 무용수 케이트 본이 유행시켰던 굽 높은 구두 춤이나 치마 춤(skirt dancing, 긴 스커트 자락을 휘날리며 추는 춤—옮긴이) 혹은 곡예 따위를 연기하였다. 이 치마 춤이라는 것은 여성 무용수가 발레, 나막신 춤, 스페인 춤 및 캉캉 춤에서 따온 스텝을 펼칠 적에 다루는 긴 스커트에서 유래한 말이다.

58 작품《마르세예즈》(1915)에 등장한 이사도라 덩칸. 그녀는 자신의 실제 삶과 예술 양면에서 개인의 자유라는 이념을 실현하였다.

이 제한된 범위의 선택 방안들에서 춤의 새로운 형식들을 추구해보도록 자극받은 사람은 세 사람이었는데, 풀러(Loie Fuller, 1862-1928), 덩칸(Isadora Duncan, 1877-1927) 그리고 세인트 데니스(Ruth St. Denis, 1879-1968)가 그들이었다. 이 사람들 각자는 그 당시에 존속하던 춤 형식들을 일찌감치 경험한 터였지만 거기서 예술적 충족감을 발견해내기에는 실패하였다. 각자 단순한 오락연예인으로서보다는 오히려 예술가로 자처하였고, 그리하여 그들 각자는 음악가, 화가 그리고 조각가 등 다른 예술가들의 주목을 받았다. 역설적인 말이지만, 풀러와 덩칸은 처음에 미국이라는 신세계에서가 아니라 유럽이라는 구세계에서 널리 받아들여졌다.

풀러는 자신이 착용한 불룩한 스커트나 천에 내려 쪼이는 빛과 색채의 변하기 쉬운 유희에 초점을 맞춘 유형의 춤을 창안하였다. 이 스커트나 천은 주로 의상 속에 감춰진 막대기의 힘을 빌리기도 하였던 양팔의 움직임을 통해 끊임없이 움직였다. 풀러는 발레의 테크닉에서 드러나는 능수능란함을 피하였는데, 그것은 아마도 풀러 자신이 춤 수련을 극히 미미하게 한 탓도 있었기 때문일 것이다. 초기에 풀러가 극장에서 경력을 쌓을 적에 여배우로서 제한적이나마 활동을 한 이력이 있었을지언정 결코 춤을 통해 스토리텔링이나 정서 표현을 하는 것이 으뜸가는 관심사는 아니었다. 풀러의 춤이 드러내는 극적인 효과는 다시 말해 시각적 효과에서 기인했던 것이다.

비록 풀러가 미국에서 자신의 예술을 발견하고 소개했을지라도, 풀러 최대의 영광은 파리에서 이루어졌다. 파리에서 풀러는 1892년에 폴리 베르제르 극장에 고용되면서 곧 파리 청중들의 귀염둥이가 되어 '라 로이'(La Loie, 풀러의 본명은 로이 풀러로서, 여기서 퍼스널 네임인 로이만 따서 앞에다 붙여 여성형 정관사 '라'를 붙인 것임–옮긴이)로 불려졌다. 풀러의 춤 가운데 많은 것은 4원소나 자연물(불, 백합, 나비 등등)을 재현하였으며, 그리하여 자연의 형상과 꼬불꼬불 흐르는 듯한 선들을 강조하여 당시 유행하던 아르누보 스타일과 잘 어울렸다. 풀러의 춤은 상징주의 화가들과 시인들에게도 매력을 안겨주었는데, 그것은 상징주의자들의 신비에 대한 취향, 예술지상주의에 대한 믿음 및 형식과 내용을 통합시키려 했던 상징주의자들의 노력에 공감을 주었기 때문이다.

풀러는 과학적 성향을 지녔으며 그리고 (당시에 겨우 실용화되던) 전기 조명, 채색 셀룰로이드, 환등기, 그 외 무대공학상의 다른 기자재를 갖고 끊임없이

실험하였다. 풀러는 여러 장의 거울을 특수하게 배열한 것을 고안하여 특허로 하였고, 천에 들이는 염료를 손수 조제하였다. 색채와 광선에 대해 풀러가 쏟은 관심은 당시에 점묘화법으로 유명했던 프랑스 화가 쇠라를 비롯한 여러 미술가들의 연구 작업과 쌍벽을 이루었다. 풀러의 주요 발명품 가운데 한 가지는 아래에서 비추는 조명법으로서, 밑에서 위로 투사된 조명을 받은 불투명 유리창 위에서 연기하는 방식이었다. 이 방법은 특히 작품《불의 춤 *Fire Dance*》(1895)에서 사용되었는데, 이 작품은 리하르트 바그너의《발키리(전쟁의 처녀)들의 기행(騎行)》에 맞춰 진행되었다.《불의 춤》은 화가 툴루즈-로트레크의 눈을 사로잡았고, 그는 이 작품을 석판화로 옮겼다.

　　풀러의 기술적 솜씨가 점차 세련되어 감에 따라 자연히 춤의 다른 측면들도 그렇게 되었다. 비록 애당초 춤을 시작할 초창기에는 음악에 별 생각을 기울이지 않은 그였어도 후에 글룩, 베토벤, 슈베르트, 쇼팽 그리고 바그너, 더 나아가서는 스트라빈스키, 포레, 드뷔시, 무소르그스키 등 당시 진보적이라 생각되던 작곡가들의 곡을 사용하였다. 풀러의 춤들은 작품《바다 *The Sea*》처럼 보다 야심적인 주제들을 개진하기 시작했는데,《바다》에 기용된 춤꾼들은 색깔 조명이 뛰노는 너른 폭의 비단 천이 너울거리게끔 보이지 않는 곳에서 흔들어 주었다. 언제나 새로운 발명을 인정할 만큼 개방적이었던지라 풀러는 라듐을 발명한 덕분에 퀴리 부부와 친구가 되었고, 그리하여 원소의 푸른 인광빛을 모방한《라듐 춤 *Radium Dance*》을 창작해내었다. 풀러는 (작품 활동 초기에) 영화에 출연했을 뿐만 아니라 영화를 손수 만들기도 하였다. 그녀가 만든 요정 이야기 영화《인생의 백합 *Le Lys de la Vie*》(1919)에서 주인공 역은 후에 프랑스의 지도자급 영화감독이 되었던 르네 클레르가 맡았다.

　　1900년 파리 민국박람회에서 풀러는 자기만의 극장을 독자적으로 확보하였다. 이 극장에서 자신의 춤 이외에도 풀러는 일본의 여배우 사다 야코의 팬터마임도 보여 주었다. 이때 풀러는 여성들만으로 구성된 무용단도 만들었으며, 1908년에는 학교를 설립하였지만 그녀가 죽자 이 학교는 오래가지 못하였다. 비록 무대조명 분야에서 혁신을 통해 주로 기억되고 있을지언정, 풀러의 활약은 당시에 미국인 덩컨과 세인트 데니스에게 영향을 주었다. 풀러의 파리만국박람회 극장을 방문한 세인트 데니스는 풀러의 작업에서 무대 기술상의 새로운 착상들을 발견했을 뿐더러 사도 야코의 연극에서는 자신의 동양 취향에 대한 참신한

자료도 찾아내었다. 1924년 세인트 데니스는 이인무 《로이에게 드리는 왈츠 *Valse à la Loie*》로써 풀러에 대해 경의를 표한 바 있다.

　이사도라 덩칸은 한 사람의 무용가 이상이었으며, 이는 충분히 논증가능한 사실이다. 즉 덩칸은 성의 해방과 자기실현에 대한 여성들의 열망, 아내와 어머니의 고루한 역할로부터 해방되려는 여성들의 열망처럼 아주 감춰졌거나 심지어 거의 무의식화된 열망의 상징이었던 것이다. 덩칸의 생애는 춤으로 보낸 한 평생으로서, 이 춤에서는 자연적인 천부의 본능이 인습의 계율 위에 위치하였다. 그러나 자기가 살아 있을 동안에 죽고 난 후에까지 자신을 맴돌았던 잡다한 풍문에도 불구하고 덩칸은 잘 정해진 목표를 가진 진지한 무용가였다. 덩칸은 춤의 근원을 추적하였고, 그것을 몸의 명치(solar plexus)에 중심을 두어 거기서 모든 움직임이 연유하는 내적 충동에서 찾았다. 자연은 덩칸의 영감이자 안내자였다. 하지만 자연성(the naturalness)을 옹호했다고 해도 덩칸은 자연물의 형식들이 구도를 드러낸다는 사실을 알아챘기 때문에 형식적인 구조나 질서를 폐기하려는 의사는 없었다. 오히려 덩칸은 자연에 대립하는 모든 것을 배척했는데, 여기에는 아카데미 발레에서 쓰이는 발의 외전 자세도 해당된다. 덩칸은 바람과 파도의 움직임 같은 자연 현상들에서 착상을 얻었으며, 그리고 덩칸의 춤은 걷기, 뛰기, 깡충거리기와 도약하기 등 일상적 행동에 바탕을 두었고, 이러한 행동들은 인간의 정상적인 '움직임 소재(movement repertory)'였던 것이다.

　덩칸 춤의 특징이라면 단순성과 수단의 절제로 요약되는데, 이러한 속성들은 덩칸의 안무에 대해서뿐만 아니라 주제, 무대장치 및 의상에도 적용된다. 덩칸은 당시 발레에서 유행하던 복잡한 스토리와 수많은 등장인물을 이용하지 않았지만, 춤으로써 관객에게 보다 직접적으로 그리고 보다 친밀하게 말을 걸고 싶어 하였다. 덩칸 춤의 주제는 영혼 즉 보편적인 정서, 반응 그리고 갈망이었다. 덩칸 춤의 다수는 아름다움과 조화, 그리고 진통을 겪는 와중에서의 용기와 인고를 목말라하는 인간의 적극적인 자질에 대한 믿음을 간직하였다.

　딩간은 19세기에 유행했디시피 세세하게 처리된 정교한 사실적 무대를 경멸하였다. 그 대신에 청회색이나 청색으로 처리되어 무대 뒤에 늘어뜨린 커튼을 사용하였다. 이 점에서 덩칸의 생각은 아돌프 아피아와 고든 크레이그처럼 당시의 진보적인 무대장치가들의 생각과 일치하였다. 아피아와 크레이그는 수단에 있어서는 절제하되 효과 면에서는 보다 설득력이 강한 새로운 방식의 무대기술

을 발전시키고 있었다. 덩칸은 당시 여성 복장의 기본 품목이었던 코르셋뿐만 아니라 발레리나의 튀튀와 프앵트 슈즈마저 거부하였다. 덩칸이 착용한 '조그만 그리스 튜닉'(tunic은 그리스 로마 시대에 남녀가 공용으로 입었던 무릎까지 내려오는 낙낙한 가운 같은 의복임—옮긴이)은 틀림없이 일찍이 고대 그리스에서 받은 매력에서 착상되었음이 분명하고, 고대 그리스의 매력은 덩칸의 가족도 함께 느끼고 고무하였다. 덩칸이 기용한 많은 무용수들은 신발도 신지 않고 출연하였으며, 그런 결과 당시의 사람들은 덩칸의 새로운 춤 형식을 '맨발의 춤(barefoot dancing)'이라 부르곤 하였다. 덩칸의 춤은 바하, 베토벤, 브람스, 쇼팽, 차이코프스키 등 최고의 작곡가들이 지은 높은 품질의 음악을 사용하였다. 그리하여 가끔 덩칸은 무용음악이 열등한 장르라고 한 통념이 지나치리 만큼 강해서 연주회용의 음악을 춤 반주용이라는 수준 낮은 목적으로 이용하였다는 비판을 받곤 하였다.

59 많은 사람들이 목격한 덩칸 춤의 고정되지 않은 흐름과 가벼움 같은 요소는 그녀가 1904년에 그리스의 원형 극장에서 춤추는 모습을 찍은 이 사진에서도 확인할 수 있다.

덩칸은 캘리포니아 태생이며, 거기서 춤에 대한 덩칸의 흥미는 어린 나이 때부터 길러졌는데, 더구나 자기 가정은 그 당시로는 드문 연극애호 가정이었던 것이다. 1896년에 덩칸은 뉴욕에 기반을 둔 오스틴 댈리 극단에 고용되었고, 삽화적인 역들을 맡았다. 이때 마리 본판티와 함께 발레 레슨도 받았는데, 본판티는 예전에 《검은 악당》에 출연한 스타였다. 1898년에 덩칸은 나름의 길을 만들려고 댈리 극단을 떠나며, 곧 부유층 사교계의 살롱에서 공연하기 시작한다. 조그만 그리스 튜닉을 입고 덩칸은 에델베르트 네빈의 음악에 맞춰 《나르시스 *Narcissus*》같은 세밀한 댄스-드라마를 추었으며, 그리고 《오마르 하이얌의 루바이야트》에서 따온 암송 4행시에 맞춰 추었다(오마르 하이얌 Omar Khayyám은 12세기경의 페르시아 시인 과학자로서 주요 저서로 『루바이야트 *The Rubáiyát*』가 있다).

1899년 덩칸과 가족은 런던으로 이사하였는데, 거기서 덩칸의 스타일은 미술가 샤를 알레와 런던의 일간지 『타임스』의 음악비평가였던 풀러-메이틀랜드와 같은 문화계 인사들의 영향을 받으면서 성숙하기 시작하였다. 그들은 덩칸으로 하여금 미술과 음악의 위대한 명작들을 작품의 원천으로 사용하도록 고무해 주었다. 보티첼리의 그림에서 영감을 얻은 춤 《프리마베라 *Primavera*》는 이 당시 덩칸이 쇼팽과 글룩의 곡에 맞춰 만든 초기 안무 작업을 할 때 시작된 작품이다. 런던과 파리의 박물관에서 덩칸은 그리스 미술을 공부하였고, 고대 그리스 미술은 자연스런 움직임의 미에 대한 덩칸의 생각을 다져 주었다. 그러나 덩칸은 무용가로 입신해서 이름을 얻은 후 1903년까지는 그리스를 방문한 바 없었다. 도 59

1902년에 덩칸은 풀러를 만난다. 풀러는 비엔나와 부다페스트에서 덩칸이 가진 발표회를 후원해 주었고 그리하여 덩칸이 유럽 대륙에서 경력을 쌓도록 하였다. 그 즉시 덩칸은 독일 관객들에게서 환영받았다. 그렇긴 해도 (덩칸의 작업에서 고대 세계가 구현되었음을 목격한) 로댕과 부르델 같은 소수의 예찬자를 빼놓으면 파리 사람들은 발레 뤼스의 첫 공연과 동시에 열린 덩칸의 공연이 1909년에 열리기까지 무심하였다. 1904년에 덩칸은 처음으로 러시아를 방문하였는데, 그 때 포킨, 디아길레프 그리고 러시아 무용계의 다른 지도자들이 덩칸을 구경하였다. 서방 세계로 되돌아오자마자 덩칸은 독일의 그뤼네발트에서 첫 무용학교를 열어 어린 여학생들에게 춤을 가르치면서 교습료는 자유로이 부담

하게 하였다. 1908년 덩칸은 1898년에 미국을 떠난 이래 처음으로 미국에 귀국하여 뉴욕의 메트로폴리탄 오페라 하우스에서 글룩의 《아울리스의 이피게니아 *Iphigenia in Aulis*》 공연을 성황리에 열어 귀국을 마무리지었다.

덩칸의 딸과 아들(모두 서출(庶出)임)은 1913년 자동차 사고로 모두 익사했는데, 이로 인해 덩칸의 생애와 예술은 회복할 수 없을 상처를 입었다. 초기 몇 년 동안 보였던 즐거운 서정성은 보다 침울한 정서 그리고 세상의 재난에 대한 높은 각성으로 대체되었다. 이 시기의 두 가지 유명한 춤 《마르세예즈 *Marseillaise*》(1915)도58와 《슬라브 행진곡 *Marche Slave*》(1916)은 역경에도 굴하지 않는 인간 정신의 약동을 생생하게 묘사하였다. 두 작품은 전제와 압제에 대한 역사적 투쟁, 즉 프랑스 혁명과 1905년의 러시아 봉기를 함축적으로 이야기한 것들이었으므로 사회적 저항의 춤으로 불렀다. 그러나 이에 그치지 않고 덩칸은 천사에 둘러싸인 처녀 마리아를 묘사한 작품 《아베 마리아》(1914)에서처럼 강한 것이 부드러운 것에 의해 어떻게 순화될 수 있는지 하는 것들도 춤의 소재로 삼았다.

꺾일 수 없는 이상주의자 덩칸은 1921년 (10월 혁명 후의) 소비에트 러시아에서 무용학교를 세워달라는 초청을 흔쾌히 수락하였다. 덩칸이 이 학교를 정기적으로 방문하였지만, 그럼에도 불구하고 학생들은 이르마(Irma)의 지도 아래 훌륭한 발전을 보였다. 이 이르마라는 여성은 이전에 그뤼네발트에서 배운 제자로서 덩칸이 맞아들인 여러 수양딸 가운데 한 사람이었다. 그들은 러시아와 해외에서 많은 공연을 하였다. 덩칸은 시인 세르게이 예세닌과 결혼하여 그로 하여금 서방 세계를 방문하도록 하였다. 예세닌 그리고 러시아와 덩칸이 맺은 인연은 보수적인 미국 관객들의 눈에 차지 않은 것이어서 미국 관객들은 덩칸을 볼셰비키주의자(옛 소련 공산당원—옮긴이)라고 딱지를 붙였다. 생애 마지막 해는 음주벽, 비만증(무용가로선 최대의 비극!) 그리고 음란 증세 등으로 타락해 버린 일년이라 전해진다. 1927년 교통사고로 스카프가 말려들어 사망하였다.

덩칸의 작업은 여섯 명의 나이 많은 제자들에 의해 전수되었다. 여섯 제자는 이르마, 안나(Anna), 마리아-테레자(Maria-Theresa), 리자(Lisa), 에리카(Erica) 그리고 마르고(Margot)로서, 이들은 모두 관객들 속에서 공연을 시작할 때 이사도라블들(Isadorables, Isadora와 프랑스 어 adorable를 합친 말로서, 이 프랑스

어는 사랑스러운 귀염둥이라는 의미를 지님―옮긴이)이란 별명을 얻었다. 덩칸의 기법과 안무를 가르치기 위하여 그들은 미국과 유럽에서 학교를 열었다. 덩칸의 기법에 대한 관심이 1940년대에 최고조에 달하였으나 그 후 시들해졌고, 1980년대에 들어와서는 보다 역사적인 견지에서 덩칸 르네상스가 일어나고 있는 듯하다.

초기 미국 무용가들의 삼총사 가운데 가장 나이가 적은 세인트 데니스는 풀러와 덩칸에 비해 미국 춤에 대해 보다 직접적으로 영향을 끼치는 길을 걸었다. 원래 루스 데니스라 이름이 지어졌던 세인트 데니스는 뉴저지에서 여성해방운동, 의상 개혁, 기독교 신학, 접신론(接神論, 업보와 재생에 관한 힌두 사상을 구현한 서양 종교 사상)을 요령있게 배합하는 선으로 나아갔다. 어릴 적에 데니스는 정서 및 정신 상태와 관련하여 몸짓과 움직임을 분석하는 프랑수아 델사르트의 체계에 기초한 수련을 쌓았다. 이 수련법은 당시 미국에서 선풍적인 인기를 끈 것인데, 미국에서 스테빈스(Genevieve Stebbins)에 의해 수련법은 치료법 형태로 바뀌었고, 수련법 자체에 대한 서적도 출간되었다. 데니스는 스테빈스의 강습을 1892년에 구경하였으며, 스테빈스의 훈련이 가진 역동적인 성질은 데니스 자신의 테크닉에서 토대로 작용하였다.

데니스는 그러나 곡예, 공중 발길질 그리고 스커트 춤 같은 보다 전통적인 양식으로 공연함으로써 무대 경력을 개시하였다. 발레와 스페인 춤을 공부한 데니스는 자신에게 예명(세인트―옮긴이)을 주어 익살맞게 '세례'를 내린 데이비드 벨라스코의 극단에서 여배우로 등장하였다. 전해 오는 이야기에 따르면, 이집트 여신의 상표 담배 광고에 게재된 수수께끼 같은 여신의 이미지가 데니스에게 춤의 소재로서 신비스런 동양(당시 서구에서 일대 유행을 일으켰던 동양)을 탐험해 보도록 자극함으로써 데니스의 예술적 인생행로를 변화시켰다고 한다. 동양으로 침투한 데니스가 처음 택한 곳은 이집트가 아니라 인도였다. 미국 코니 아일랜드에서 동인도 지방의 촌극에서 얻은 경험, 사진, 서적 등을 통하여 데니스는 들리브의 오페라 《라크메 *Lakmé*》에 나오는 음악에 맞춰 춤 《라다 *Radha*》(1906)도60를 창작하였다. 힌두의 용어로서 라다는 젖짜는 여자이자 크리슈나 왕의 애인이다. 데니스는 인간의 5감(感)을 이야기하는 제의(祭儀)를 축하하는 신전의 여신으로 변신하였다. 데니스의 안무가 비록 인도의 전통을 구실로 삼은 것은 아니었지만, 그 유연한 굴신과 황홀스런 소용돌이 회전은 당시에 동양적인

것이라면 무엇이든 사족을 못 쓰던 사교계 여성들을 비롯 당시 관객들에게 이루 말할 수도 없을 정도로 이국적인 것으로 보였다. 데니스가 만든 인도 춤에는 겉으로 보기에는 나긋나긋한 팔놀림으로 유명했던 《분향 The Incense》과 몸부림치며 돌진하는 뱀의 모습을 팔로 묘사한 《코브라》도 있다.

1906년 5월 데니스는 새 관객을 찾으러 대서양을 건넜다. 유럽에서 이전의 풀러와 덩칸처럼 데니스는 예술가들과 지식인들의 찬사를 받았다. 비엔나의 시인 후고 폰 호프만스탈은 특히 절친한 친구이자 제휴자가 되었다. 박물관에서 인도 예술과 민예품을 연구한 데니스는 몇 가지 새 춤을 만들었는데, 그 중에는 인도의 거리 무희를 연상시키는 여러 작품들 가운데 첫 작품이었던 《무희의 춤 The Nautch》(1908)도 있었다. 인도의 카탁 춤 양식을 여러 번 각색한 데서 비롯한 이 춤의 안무에서는 발목의 방울, 소용돌이식 회전 그리고 꾸불꾸불 비틀어

60, 61 세인트 데니스와 테드 숀은 다양한 문화권에서 영감을 끌어들였다. 1906년 데니스가 처음 공연한 작품 《라다》(왼쪽)는 힌두교의 진짜 사원무용을 고스란히 보여주었다기보다는 선정적인 느낌을 더 전달해 주었다고 생각된다. 데니스와 숀은 자신들이 창작한 고대 이집트의 《재탄생의 춤 Dance of Rebirth》 (1916)(오른쪽)을 2,500회 이상 추었다고 전해진다.

진 팔과 머리의 놀림새가 강조되는 율동적인 도약을 활용하였다. 후에 여러 번 손질된 이 춤에서는 인도말로 읊조려진 주문과 동냥소리가 섞였는데, 이 주문과 동냥소리를 관객들이 전혀 받아들이지 않은 것을 경멸하는 무용수의 정교한 마임이 그 다음에 뒤따랐다.

1909년 데니스는 미국으로 귀환하였다. 그 이듬해에 데니스는 이집트 춤을 창작한다는 오랜 숙원을 실현할 수 있게 되었다.*도61* 작품《이집타 *Egypta*》는 50명의 무용수와 음악담당자들을 기용한 본격적인 야심작으로서 이집타, 여신 이시스 및 궁정의 무희 역에서 데니스가 주도하였다. 대체로 이 작품이 인기를 끌지 못한 감이 있었을지라도, 이집타가 농부, 어부, 사제, 병사 등등의 다양한 활동을 마임으로 보여준 〈한낮의 춤〉은 따로 독립해서 아주 대중적 공감을 살 수 있는 부분으로 드러났다.

후에 파트너이자 남편이 된 숀(Ted Shawn, 1891-1972)과의 만남이 1914년에 이뤄진 것은 미국 춤을 위해 결정적인 사건이었다. 이전에 신학도였던 숀은 전시용 무도장 무용수로서 직업적인 춤 경력을 시작하였다. 데니스에게서 그는 마음에 드는 정신을 발견하였다. 그것은 두 사람 모두 춤이 종교적인 표현의 한 형식일 수 있는 동시에 인간 생활의 필수적인 일부일 수 있다는 믿음을 함께했기 때문이다. 이 목표를 달성하려고 숀은 평소의 포부와 사업가적 통찰력에 힘입어 춤예술의 가장 고매한 원칙에 충실한 학교 설립을 막후에서 지원하였다. 1915년 로스앤젤레스에서 창설된 이 학교는 이듬해에 데니숀(Denishawn) 학교라 명명되었는데, 이 명칭은 무도장 춤 경연대회에서 우승했을 때의 별칭에서 따온 것이었다.

데니숀 학교는 (맨발의) 발레, 양팔과 몸통을 자유로이 움직이는 과정, 종족 춤과 민속춤을 포함 풍부하게 다양한 교과를 학생들에게 제공하였다. 달크로즈의 율동 체조와 델사르트의 수련법이 포함되었음은 물론이다. 이들 교과는 다시 무용사와 철학(철학은 데니스가 가르쳤고, 데니스는 학생들을 자극하는 자신의 역량을 자랑하였음)을 보강하였다. 데니숀 학교는 확실히 그냥 실기 전파 의도만 가진 춤아카데미 이상의 수준이었다. 이 학교는 몸, 정신 그리고 영혼 사이의 조화를 계발해내는 데 바쳐진 일종의 유토피아였다.

1916년에 이 학교 소속의 모든 사람들은 캘리포니아 버클리의 노천 그리스 극장에서 열린 '이집트 · 그리스 · 인도의 춤판(A Dance Pageant of Egypt,

Greece and India)'에 참가하였다. 여기서 올려진 작품 가운데는 《흙의 사람들 *Tillers of the Soil*》이라는 이인무가 있었는데, 이 작품은 《이집타》에 나오는 〈한 낮의 춤〉을 연상시키며 그리고 여기서 데니스와 숀은 이집트 농촌 부부의 노동을 묘사하였다. 하루의 일이 거의 끝나갈 무렵 두 사람은 조용히 무대에서 사라지는데, 여자가 남자의 어깨에 머리를 얹고 퇴장한다. 이 부분은 노동과 사랑이라는 보편적 인간 현상에 대한 찬사로서 몇 년 동안 데니스와 숀은 이 부분을 공연하였다. 그리고 프로그램에는 숀이 만든 작품으로서 남성들만 출연하는 《전쟁춤 *Pyrrhic Dance*》도 들어 있었는데, 이 작품은 바로 1930년대에 활동할 숀의 남성무용단이 결성될 것임을 예고한 것이었다. 데니숀 학교 학생들 틈에서 처음으로 데뷔한 사람은 바로 마사 그레이엄이라 하는 젊은 무용가였는데, 그레이엄의 재능을 알아 본 사람은 숀이었다.

이 학교에서 무용수를 뽑은 데니숀 무용단은 고상한 이상과 쇼맨십을 결합하였다. 데니스와 숀은 이 무용단의 주역 무용수들이던 동시에 수석 안무자들이었다. 숀의 영향 아래 이전에 데니스가 활용했던 동양적 소재는(미국, 미국 원주민, 스페인, 북아메리카 등등의) 다른 나라와 다른 시대에로 넓혀졌고, 그리하여 데니숀 무용단은 절충주의 무용단이라는 평가가 나오게 하였다. 데니스의 초기 작품들과 마찬가지로 이 무용단이 발표한 춤들은 정통성을 갖춘 것들이 아니었다. 반면 이 춤들은 그 묘사 대상이 되는 문화권의 정확한 모양보다는 오히려 그 정신을 포착하는 데 목표를 두었다. 하지만 이 춤들은 종족춤들이 무대 위에서 드물던 시절에 미국 관객들에게 그 춤 양식을 미리 맛보게 하는 데 이바지하였다. 데니숀 무용단의 작품들 가운데 상당수는 풀러와 덩칸이 대부분 간과한 서술적 요소를 재도입하였다. 데니숀 무용단의 거창한 장치와 의상이 그 당시의 발레에 나오던 그런 장치 및 의상과 호각을 이루었을지언정, 그 목적은 본질상 보다 진지하며 정신적이었다. 즉 재미도 주면서 동시에 고양시키기를 목표로 삼았던 것이다.

그들의 작품 가운데 유명한 것에는 숀이 만든 아메리카 인디안의 솔로 《선더버드에 바치는 기도 *Invocation to the Thunderbird*》(1917)가 있는데, 이 춤은 깃털 머리 장식을 걸치고 추는 기우제를 기력이 왕성하게 묘사하였다. 1919년에 데니숀 학교에 입학한 와이드맨(Charles Weidman)은 재능있는 무용수이자 무언극 배우로서 숀이 안무한 《미국의 춤 *Danse Américaine*》(1923)을 독무로 추

었다. 이 작품은 나막신, (탭댄스의 징 박히지 않은) 소프트슈즈를 이용하며 기이한 모양으로 보이는 춤을 섞어 가면서 주사위를 던지고 야구를 하고 예쁜 소녀에게 구혼하는 등의 연기를 해서 와이드맨이 사람이 가득 들어찬 스테이지를 솜씨좋게 진짜처럼 창조한 그런 작품이었다. 숀의 대단한 성공을 거둔 아즈텍-톨텍(아즈텍보다 10세기 먼저 중부 멕시코에서 번성한 문명)의 무용극 《초치틀 *Xochitl*》(1920)의 절정 장면에서, 소녀 초치틀(마사 그레이엄 역)은 탐욕스런 제왕(숀 역)이 알력으로 타격을 입곤 하는 모습으로 등장할 그런 정도로 격렬한 리얼리즘을 동반하면서 제왕으로부터 자신의 정절을 지켰다. 동양풍에 대한 데니스의 취향은 경비를 넉넉히 들여 만든 작품 《일곱 문의 이슈타르 여신 *Ishtar of the Seven Gates*》(1923)(이슈타르는 바빌로니아, 아시리아의 사랑과 풍요의 여신—옮긴이)에서 절정에 달하였으며, 여기서 데니스는 자신의 애인을 개심시키기 위해 지하 세계로 내려가는 여신 역할을 하였다.

그러나 데니스와 숀이 전적으로 역할에 치중하고 환상적인 색채를 띤 춤에 몰두한 것만은 아니었다. 데니스는 자신이 '음악의 시각화(musical visualizations)'라 한 것을 창안했는데, 이것은 정서의 해석 혹은 해설에 의존하지 않고서도 음악곡의 구조를 반영하려는 시도를 말한다. 실험을 할 적마다 데니스는 도리스 험프리의 도움을 받았다. 이미 상당한 춤 수련을 쌓은 배경을 갖추고서 험프리는 1917년에 데니숀 학교에 입학하였다. 원래 험프리는 춤교사가 되려고 했으나, 데니스는 험프리로 하여금 자신의 재능을 무용수로서 그리고 안무가로서 이용하도록 권유했고, 이런 재능은 여러 작품들에 반영되었다. 이 가운데 가장 잘 알려진 것은 슈만의 《비상환상곡》에 맞추어 춘 《비상 *Soaring*》(1920)이었다. 한 독무자와 네 여성 무용수가 춘 이 군무에서는 풀러의 춤들을 연상시키는 식으로 물결과 구름이 변화하는 이미지들을 창조하기 위해 부풀은 대형 스카프를 색채 조명 아래서 이리저리 조작하는 방법이 활용되었다.

이 무용단의 음악 감독은 루이스 호스트(Louis Horst)로서, 그는 또한 반주자, 작곡자, 지휘자 그리고 편곡자로서 도움을 주었다. 그의 음악적 안목과 실험 의지는 처음에는 데니숀 무용단을 통해, 나중에는 그레이엄을 통해 미국 춤에 강한 영향을 끼쳤다. 그는 데니숀 무용단이 사용한 음악의 질을 개선했고, 또한 데니스와 숀이 미국의 작곡자들에게 신곡을 의뢰하도록 권유하였다.

아시아 순회공연을 비롯해 데니숀 무용단은 1910년대와 1920년대에 순회공

62 《운동예술의 몰파이》(1935) 같은 작품들에서 테드 숀과 그 남성 무용수 일행은 미국 관객들에게
춤이 혈기왕성한 미국 남성미를 추구하는 데 가치가 있는 것임을 입증해 보이려 애썼다.

연을 수없이 하였다. 공연 기회가 제한된 시기에는 보드빌을 갖고 순회공연을
했으며, 또 지그펠트 폴리즈 순회극단의 일원으로 참가하기도 했고, 루이존 스
타디움에서 콘서트를 열기도 하였다. 그러나 데니숀 무용단은 관객들에게 시대
와 지역이 다른 문화권의 춤을 일시적이나마 제공하고 또 진지하게 예술이라
자처하는 (발레와는 다른) 춤 형식을 보여 줌으로써 미국에서 관객층을 넓히려
고 애썼다.

　　재정상의 어려움과 데니스/숀 부부의 별거로 인해 이 무용단은 1930년대 초

에 마감하기에 이른다. 이 무용단은 자체 제작 작품을 통하여서뿐만 아니라 그레이엄, 험프리 그리고 와이드맨 등을 비롯하여 다음 세대의 미국 무용가들을 훈련시키고 그들에게 공연 경험을 쌓도록 해 줌으로써 미국 춤에 큰 흔적을 남겼다. 그 후에도 데니스와 숀은 춤 혁신 운동을 계속하였다. 데니스는 춤과 종교의 만남에 몸바쳐 헌신하였다. 그녀가 해낸 주요 사업은 교회에서 춤추었던 율동 종교 무용단(Rhythmic Choir)이었다. 숀이 새로 만든 무용단 테드 숀과 그 남성 무용수 일행(Ted Shawn and His Men Dancers)은 춤이 고도의 남성적인 활동임을 입증하는 데 몰두하였다. 이 무용단은 《노동 교향악 *Labor Symphony*》(1934)과 《운동예술의 몰파이 *Kinetic Molpai*》(1935) 도62 같은 작품들로 널리

63, 64 독일 현대무용의 개척자 두 사람. 이론가 겸 교육자로 잘 알려진 루돌프 라반(왼쪽)은 처음에는 적극적이며 혁신적인 공연자 겸 안무자로 출발하였다. 그의 제자 마리 뷔그만(오른쪽)은 정서의 밀도와 강하며 세찬 움직임을 강조하는 춤 스타일을 선호하여 당시 발레의 상투적인 예쁜 속성을 단숨에 일축해 버렸다.

65 라반은 훈련된 춤꾼이든 훈련받지 않은 문외한이든 아랑곳없이 그들이 조화롭게 어울려 함께 움직이는 체험을 제공하는 수단으로서 동작단을 개발하였다. 그의 제자 알브레히트 크누스트 (A. Knust. 오른쪽)가 춤 수련 집단을 지도하고 있다.

순회하였는데, 뒤의 작품《운동예술의 몰파이》는 부활과 찬양을 주제로 한 줄거리 없는 춤이었다. 남성들을 대상으로 한 숀의 안무에서는 힘과 왕성한 기력이 강조되었다. 노동의 동작, 전투 수련 그리고 원시 제의는 그에게 중요한 소재가 되었다. 숀의 무용단이 근거지로 삼은 매사추세츠의 농장 제이콥스 필로우 (Jacob's Pillow)는 춤교사 메어리 워싱턴 볼이 기획한 춤 제전에서 주최측 역할을 맡았는데, 그 때가 1940년이었다. 후에 숀은 미국의 춤 제전으로서는 최초이자 가장 오래 지속된 연례행사 제이콥스 필로우 춤 페스티벌(Jacob's Pillow Dance Festival)의 위원장직을 맡았다. 숀의 이상과 보조를 맞추면서 이 제전은 아직도 발레, 모던 댄스 및 종족춤을 선보이고 있다.

대서양 건너 중부 유럽에서는 또 다른 춤 혁명이 곧 들이닥칠 기세로 시작되고 있었다. 여기서 선두에 선 사람은 라반(Rudolf von Laban, 1879~1958)도 63으로서, 춤과 움직임에 대해 다면적으로 파고든 그의 작업 결과 표현춤 (Ausdrucktanz)이 발생했던 것이다. 라반이 감행한 개혁들 가운데 상당수는 당시 독일에서 선풍을 일으킨 체육 문화(physical culture)에 대한 관심에서 비롯되었다. 라반의 노력으로 춤 영역이 넓혀졌고, 레크리에이션과 교육 부문 그리고

치료 요법의 측면에서 춤의 중요성이 증대되었다. 오늘날 라반은 교육자, 이론가 그리고 자신의 이름을 따서 라바노테이션(Labanotation, 라반식 무보)이라 명명된 무보 체계의 창안자로서 잘 알려져 있다.

오스트리아-헝가리에서 태어난 그는 1900년에 예술을 공부하려고 파리로 갔다. 거기서 그는 춤에 대해 관심을 갖게 되었고 유럽과 북아프리카를 순회한 가무단에 가담하였다. 1910년에 그는 스위스의 아스코나에서 춤 학교를 세웠는데, 이 학교에서 그는 동작단(Bewegungschor)의 원형이라 할 만한 것을 개발해내었다. 이 동작단이란 훈련받은 노련한 무용수와 훈련받지 않은 무용수들이 모두 조화롭게 함께 춤출 수 있도록 하는 레크리에이션적인 춤 형식을 추구하는 집단을 의미한다.도65 제1차 세계대전 동안 그는 스위스 취리히에서 움직임의 기본 원리들을 더 파고들면서, 자신의 무보 체계를 발전시키면서 그리고 당시 반(反)예술을 부르짖은 예술 유파 다다이스트들의 전시회에 춤을 제공하면서 작업을 계속하였다.

오늘날 비록 라반의 작품들이 미미하게 알려졌을지언정, 그는 1920년대와 1930년대에 독일과 스위스에서 춤감독으로 활약하였다. 아카데미 발레의 틀을 거부하면서 그는 보다 광범위한 인간 동작을 살리는 춤형식을 개발하였다. 그것은 춤이 노동의 움직임과 같은 일상의 행동들을 반영하면서 당대의 삶에서 커나온다는 것이 그의 신념이었기 때문이다. 그의 새로운 춤형식에서 가장 중요한 인자는 움직임의 흐름으로서, 움직임의 흐름을 그는 일상생활에서의 움직임을 이해하는 데 있어서도 결정적인 것으로 간주하였다. 움직임의 성질과 그 동기들에 대한 분석 분야(이것을 그는 유키네틱스(Eukinetics)라 불렀음)는 그의 극장 스타일 작품을 풍요롭게 해주었다.

라반은 유럽의 많은 도시에다 학교를 세웠다. 그가 기른 제자들 중에서 가장 중요한 인물이라면 뷔그만(Mary Wigman, 1886-1973)도64과 요오스(Kurt Jooss, 1901년생)이다. 라반은 특히 독일에서 활약하였으며, 그의 안무 연구소는 처음에는 뷔르츠부르크를, 그리고 나중에는 베를린을 근거지로 삼았다. 그는 1927년과 1930년에 열린 전독일무용가총회(제1회와 제3회)에서 춤을 발표하였다. 나치당이 그의 작업을 금지한 후 1936년에 그는 독일을 떠났다. 그러나 그는 나치가 그의 동작단 개념을 대중선동을 위한 상징으로 왜곡시키는 것을 목격하지 못하고 떠났다. 1938년에 영국에 도착하여 라반은 여생을 거기서 보냈다. 그

의 제자 요오스와 레더(Sigurd Leeder)가 학교를 설립한 달링턴 홀에서 그는 교육과 연구의 터전을 찾았다. 그의 말년은 움직임의 이론적, 교육적, 실제적 양상들을 연구하는 데 바쳐졌다.

1910년 스위스 아스코나에서 처음에는 라반과 함께 연구한 뷔그만은 후에 라반을 회상하기를 제자들로 하여금 각자 나름의 길을 자유로이 찾아 가도록 용기를 주는 개방적 스승으로 평가하였다. 드레스덴과 헬레라우의 달크로즈 학교를 거쳐 뷔그만은 라반에게로 갔다. 달크로즈 학교에서 뷔그만은 율동체조로 통칭되던 음악적 동작 훈련 체계를 공부하였다. 라반은 뷔그만에게 이런 시도를 극장식 춤으로 넓혀 보도록 권유하였으며 그리고 뷔그만은 라반의 후원아래 1914년에 첫 안무 발표회를 열었다. 이 데뷔 발표회에 나온 작품들 중에는 《마녀의 춤 Witch Dance》이 있었다. 이 작품의 많은 부분에서 뷔그만은 앉은 자세로 연기하였고, 이것은 탈리오니의 공중을 비상하는 듯한 실피드의 모습과는 아주 달랐다. 뷔그만은 자기의 모습을 악마처럼 둔갑시키는 가면을 착용하였다. 탐욕스런, 갈퀴 같은 몸짓들과 무용수의 지면에 밀착된 몸의 둔중한 성격에서 발산되는 악마와 야수의 느낌은 당시 발레의 환상적인 산뜻함이나 덩칸이 강조한 조화 혹은 세인트 데니스의 신비스런 마력과는 아주 동떨어진 것이었다. 자신의 저서 『춤의 언어 Die Sprache des Tanzes』(1963)에서 뷔그만은 자신이 이 춤을 안무하면서 그동안 억눌려진 정서를 풀어 놓을 적에 처음에는 내심 놀랐었다고 고백하였다.

후에 발표한 많은 춤들에서 뷔그만은 많은 사람들이 극장에서나 실제 생활에서나 여간해서 부닥치기 어려운 소재들과 씨름하였다. 이런 소재들은 인간성의 어두운 측면, 전쟁의 참화, 어쩔 수 없이 나이를 먹고 늙어가는 일, 죽음의 돌이킬 수 없는 본성 등이다. 뷔그만의 춤 연작 《흔들거리는 풍경 Swinging Landscape》(1929)에서 따온 독무 〈밤의 모습 Face of Night〉은 일차대전에서 전사한 독일 병사들에게 바치는 헌사(獻辭)였다. 전사한 독일 병사들은 작품 《묘표(墓標) Totenmal》(1930)에서 보다 뚜렷하게 추념되었는데, 이 작품에서 여성 합창단들은 그들의 죽은 혈육을 오열하며 그리고 죽은 자들은 죽임을 당해 망각 속으로 사라지기 전에 잠시 되살아난다. 가면을 쓴 춤 《숙명의 노래 Song of Fate》(1935)는 어느 여성의 젊은 시절, 성숙기 그리고 노년기 모습을 묘사하였다.

그런 소재를 다룬 때문에 뷔그만은 종종 독일 표현주의 화가들과 연관지어

지기도 하는데, 표현주의 화가들은 강렬하면서도 때로는 유쾌하지 못한 정서들을 전달하려고 왜곡과 과장법을 사용하였다(뷔그만은 화가 에밀 놀데의 친구였다). 하지만 이러한 춤들은 뷔그만이 창작한 것들 가운데 일부분에 지나지 않는다. 태양이 내려 쪼이는 들판에 기대 누운 듯한 모습처럼 땅바닥에 누운 모습으로 시작하는 〈전원 *Pastorale*〉(《흔들거리는 풍경》에 나옴)에서 보듯이 뷔그만은 서정적인 풍의 작품에도 능하였다. 또한 뷔그만은 춤의 형식적인 측면들도 탐구하였다. 《의식의 몸짓 *Ceremonial Figure*》(1925)에 나오는 종 모양의 의상은 아이들의 훌라후프를 치마의 가장자리에 둘러 실을 박아 만든 것인데, 이 의상 때문에 뷔그만은 극히 제한된 범위 내에서만 움직여야 했으며, 그리고 더 나아가 거의 아무것도 보지 못하게 하는 밋밋한 가면을 착용하여 움직임의 범위를 더 제한하였다. 《공간의 형상 *Space Shape*》(1928)에서 뷔그만은 공간 속에서 형상들이 도드라지도록 하기 위해 빨간 비단과 회색 벨벳천으로 된 길고 가느다란 천 조각을 사용하여 한쪽 끝은 치마에 동여매이게 하고 또 한쪽 끝은 묵직한 막대기에 동여매이게 하였다.

뷔그만은 춤 반주곡들을 갖고서도 실험하였는데, 이는 달크로즈 학교 시절에서 시작되어 라반과 함께 연구할 동안에도 끈질기게 사로잡은 관심사였다. 플루트와 피아노 이외에도 뷔그만은 드럼과 공 같은 타악기를 종종 사용하였다. 가끔 대본에 따라 말을 하는 데 맞추어 추기도 하였다. 뷔그만은 기존의 음악, 그리고 춤을 뒷받침하려고 특별히 창작된 음악을 구분하였다. 때때로 뷔그만은 음악을 완전히 배제해 버리고선 침묵 속에서 춤을 추기도 하였다. 그러나 뷔그만은 글룩의 《오르페우스와 유리디체》(1947, 1961), 칼 오르프의 《카르미나 부라나 *Carmina Burana*》(1943, 1955) 그리고 스트라빈스키의 《봄의 제전》(1957)을 안무로 옮겼다.

1920년에 드레스덴에 세워진 뷔그만의 학교는 독일의 중요한 현대무용가를 많이 배출하였다. 그 가운데 몇 사람을 들어 보면 하냐 홀름(Hanya Holm), 이본느 게오르기(Yvonne Georgi), 그레트 팔루카(Gret Palucca), 막스 테르피스(Max Terpis), 마르가레테 발만(Margarethe Wallmann) 그리고 하랄트 크로이츠베르크(Harald Kreutzberg)가 들어진다. 1930~1933년에 미국에 세 번 순회공연을 하는 동안 뷔그만과 그 무용단은 열광적 환영을 받았으며 그리하여 독일의 현대무용이 미국에 이식되는 계기가 되었다. 뷔그만의 독일에서의 활동은 나치

66 처음 발표되었을 초창기에 이미 쿠르트 요오스의 《녹색의 테이블》(1932)은 이미 파리에서
국제무용사무국 주최로 열린 안무 경연 대회에서 상을 받았다. 오늘날에도 여전히 공연되는 이 작품은
전쟁의 황폐성을 고발한다는 그 취지를 전혀 잃지 않고 있다.

에 의해 중단될 수밖에 없었고, 나치는 뷔그만을 요주의 인물로 감시하고 학교를 강제로 접수해 버렸다. 1945년 뷔그만은 먼저 라이프치히에서 다음에는 서베를린에서 다시 학교를 열어 안무를 새로 시작하였다.

라반의 또 다른 제자 쿠르트 요오스는 1920년에 슈투트가르트에서 스승과 함께 연구하기 시작했고, 라반이 무보 체계를 개발해내는 데 도움을 주었다. 특히 에센에서 후에 요오스 발레단(Ballets Jooss)의 중핵을 이룰 무용단을 1928년에 창단하는 등 요오스는 독일의 여러 도시에서 발레 감독으로 활약하였다. 그의 안무에서는 아카데미 발레 테크닉(피루에트 같은 묘기와 프앵트는 제외됨)과 표현춤의 보다 자유로우며 보다 표현적인 움직임들이 혼합을 이루었다.

1932년에 그가 안무한 《녹색의 테이블 The Green Table》도66은 전쟁을 준열하게 고발한 작품이었다. 중세의 죽음의 춤이 주는 이미지에서 착상을 얻은 이 작품에서는 (요오스 자신이 연기한) 의인화된 죽음이 아주 지배하였는데, 이 죽음이라는 작자는 병사, 레지스탕스군, 노파, 사창가에 팔린 소녀 그리고 심지어 악당 같은 모리배 등 전쟁에 희생된 다양한 인간 군상을 모골이 송연한 행렬 속으로 끌어 들인다. 이 발레는 녹색의 베이즈천(당구대 위에 까는 천─옮긴이) 둘레에서 회담을 갖는 외교관들의 장면으로 시작되고 또 끝난다. 이 외교관들의 그로테스크하게 우스꽝스런, 가면 쓴 얼굴과 거만스러우며 거드름 떠는 꼬락서니들(조명과 탱고조의 빠른 음악이 곁들여짐)은 죽음의 약탈 행위와 대조를 이룬다.

이런 부류의 극명한 정치적 비판은 나치 치하의 사회에서 환영받을 수 없었다. 1933년에 요오스와 그 무용단은 영국으로 떠나지 않을 수 없었다. 요오스 발레단은 여러 나라를 순회하였다. 이때 그들이 내보인 레퍼토리는 유쾌한 분위기의 《옛 비엔나에서의 무도회 Ball in Old Vienna》(1932)로부터 한 소녀의 각성을 그린 《거대한 도시 The Big City》(1932)에 이르기까지 다양하였다. 그러나 《녹색의 테이블》이 대중적으로 가장 널리 알려진 작품이었다.

발레가 오랫동안 예술무용을 지배하던 때는 끝났다. 이제 더 이상 관객들은 무용수가 자신의 예술이 아름답건 고수준을 지향하건 그 어느 쪽으로 인정받을 수 있기에 앞서, 무조건 발끝으로 서야 한다고 믿지 않게 되었다. 덩칸, 세인트 데니스, 숀, 뷔그만 그리고 여타의 무용가들은 다른 춤 대안들이 충분히 가능할 수 있음을 입증하였다. 실험의 세월은 끝났고, 많은 변화가 차례를 기다리고 있

었다. 그렇지만, 앞에서 거론된 개척자들의 작업은 춤예술에서 일어날 새로운 방향들의 터전을 마련해 주었다.

67 발레 뤼스의《잠자는 공주》(1921) 제작 이면을 요정 이야기처럼 장난스럽게 묘사한 이 그림은
미술가 에드먼드 뒬락(Edmund Dulac)의 작품이다. 내용인즉 선량한 요정 박스트가 매혹적인 왕자
디아길레프를 잠자는 공주의 제단으로 인도하고 있다.

나에게 놀라움을!

새로운 춤 형식들이 탄생하고 있을 적에 발레라고 해서 정체해 있은 것은 아니었다. 포킨의 개혁을 불붙인 실험 정신은 전통 발레의 틀 내에서 작업하던 많은 안무가들을 감화시키면서 1920년대에 절정에 달하였다. 몇몇 안무가는 사교춤, 곡예, 체조 그리고 종족춤 등 다른 곳에서 따온 움직임들을 갖고 발레 어휘를 풍부히 하려고 애썼다. 또 다른 안무가들은 현대 생활에 토대를 둔 주제를 포함해서 춤의 소재를 혁신시키기 시작하였다. 여전히 몇몇 안무가는 설명적인 것에 덜 기대고 순수한 춤에 더 근접하는 유형의 안무를 발전시켰다.

1920년대의 혁신 가운데 가장 두드러진 것이라면 그것은 오히려 무대 디자인 분야에서 일어났다. 발레는 미술 부문에서의 전향적인 흐름들과 연계를 맺기 시작하였다. 발레 뤼스의 '러시아 시대'에 이미 전속 작곡가와 무대장치가를 쓰던 전통과 결별함으로써 그런 방향에로의 길이 마련되었다. 부분적으로는 풀러의 예에서 자극을 받아 현대공학을 활용함으로써 발레의 화려한 새 모습은 강화되었다. 조명은 더 능수능란해졌을 뿐더러 중요해졌으며, 영화 같은 신발명품들은 발레 무대에 더 높은 차원을 가미해 주었다.

무대 디자인이 주는 매력으로 말미암아 안무가들은 발레의 인간적 요소를 소홀히 하거나 중시하지 않기도 하였다. 춤꾼들은 그들의 모습을 감추는 의상을 거추장스레 느끼기도 하였고, 가면은 춤꾼들의 얼굴을 은폐하였다. 그리고 춤꾼들은 가끔 기계를 흉내내도록 요구받았는데, 기계가 그 속도감, 정교성 및 에너지 때문에 찬미받은 것이 당시 상황이었다. 이것은 춤꾼들에게 신에 버금가는 육체적 완성도를 요구하면서도 한편으로는 발레에 본질적인 인간성을 결코 부인하지 않았던 프티파의 고전주의에서 철저히 돌아선 것과 다름없었다. 프티파의 계율이 완전히 잊혀진 것은 아니었으되, 신고전주의 발레라는 양식은 명확성과 질서의 규칙을 해치는 법 없이 프티파의 형식주의에 새 관심을 부여하면서 동시에 그런 형식주의를 토대로 성립되었고 또 그런 형식주의를 확장시켰다.

러시아에서는 1917년 10월혁명 직후에 실험의 시대가 이어졌다. 황실과 연

계되었던 때문에 프티파의 발레는 냉대 속으로 떨어졌다. 과거의 향수에 젖은 관객들의 비위에 들어맞는 프티파 발레에 특징이던 요정 이야기 식의 주제는 현대 생활과 가치에 어울리기에는 낡아빠진 듯해 보였다. 10월혁명 이후의 안무가들은 이런 상황이 시정되길 희망하였다. 대중들에게 호소력 있는 동시에 이용가치가 있는 발레로 만들기 위해 안무가들은 또 다른 무대를 작품 무대의 대안으로서 찾아내었다. 이 대안으로 등장한 무대로는 카바레, 음악당, 서커스장, 옥외극장 같은 것들이 있다. 여러 안무가가 소규모의 '실내 발레(chamber ballet)' 그룹을 만들었는데, 이 그룹들은 기존의 대규모 무용단들에 비해 창작상의 자유가 더욱 많이 허용되도록 하였다.

러시아 발레의 실험적 전위 예술가들 가운데는 골레이조프스키(Kasian Goleizoysky, 1892-1970)와 로푸코프(Fyodor Lopukhov, 1886-1973)가 있었다. 최근에 이르기까지 자신들의 작품이 서방 세계에 알려진 러시아 전위 발레 예술가는 거의 없었다. 앞에 든 두 사람은 황실 발레학교의 소산이었다. 골레이조프스키의 실험 가운데 가장 대담한 것들은 1920년대에 행하여졌으며, 이 가운데 상당수는 그가 모스크바에 세운 실내 발레단과 함께 이뤄진 것이었다. 1922년에 국립 레닌그라드 오페라 발레 극장의 예술감독에 임명된 로푸코프는 대부분의 작업을 이 극장의 부속 무용단을 위해 하였다.

라반처럼 골레이조프스키도 움직임의 흐름이 춤의 본질적인 구성 요소라고 믿었다. 아카데미 발레 테크닉을 다시금 활성화시키기 위해 그는 폭스트롯 및 탱고 같은 대중적 사교춤, 곡예, 체조 따위에서 따온 요소들을 자신의 안무에 도입하였다. 춤꾼의 살을 노출시키는 의상과 어울리도록 그가 고안한 감아올리기 동작과 자세는 그가 배제해야 할 아무 이유도 없었음직한 강렬한 선정적인 맛을 작품에 부여하였다. 1923년에 있은 '절충적인 춤들'의 공연 항목에다 그는 파리에서 가져온 수치스런 악당춤을 끼워 넣었다.

재즈에 관심이 있었음으로 해서 그는 마이어홀드의 혼합 매체적인 연출작 《D.E.》(1924)의 춤 반주용으로 재즈음악을 사용하였다. 그의 여러 발레의 무대장치는 구성주의로 알려진 미술 운동의 멤버들이 디자인한 것인데, 구성주의는 전래의 착시 기법을 버리고 현대의 재료와 산업 과정을 활용하는 것을 옹호한 미술 유파이다. 《미소년 요셉 Joseph the Beautiful》(1924)에서 보리스 에르드만이 한 무대장치는 예를 들어 안무자가 무대의 서로 다른 차원들을 활용할 수 있

게 하는 연단, 발판, 층층대로 구성되었다. 요셉과 그 형제들에 관한 성경 이야기는 일련의 포즈로 전달되었고, 춤꾼들의 몸은 그들이 대표하는 인종들을 나타내기 위해 서로 다른 색깔로 칠해졌다. 그 인종들이란 유태인, 이집트인, 에티오피아인이었다.

아마도 자신의 직책 때문이었는지 로푸코프의 실험은 보다 덜 급진적이었다. 그는 우선적으로 음악과 춤 사이의 관계를 재검토하는 데 관심이 있었으며, 안무가들이 자신들의 발레 관현악곡을 응당 연구해서 안무에 악기의 색깔과 활력 같은 음악적 성질들을 반영하도록 해야 한다고 믿었다. 그는 발레의 연극적 동기를 보다 순수한 음악적 동기로 대체하고 싶어 하였다. 즉 춤은 음악에서 솟아나고 음악과 부합해야 한다는 것이다. 그의 생각은 『발레 교사의 길 Paths of a Balletmaster』(1925)이라는 저서로 발표되었다.

오직 한번 공연되었음에도 불구하고 발레《춤 교향악 Tanzsynfonia》(부제 : 우주의 장려함)(1923)은 그의 작품 중에서 가장 잘 알려진 것으로 되었는데, 아마도 그것은 이 작품이 20세기에 중요한 장르가 된 플롯 없는 발레의 선구적 작품이었기 때문일 것이다. 베토벤의《4번 교향곡》에 맞춰 춤춘 이 작품은 우주에서의 빛의 탄생, 자연의 깨어나기, 존재함의 희열 그리고 다른 거시적인 생각들을 상징하는 정교한 표제를 가졌음에도 실제적인 이야기는 하나도 전달되지 않았다. 로푸코프의 안무에서는 후에 소비에트 발레의 등록상표처럼 된 높이 들어 올리기 같은 곡예적 동작과 아카데미 발레 테크닉이 혼합을 보았다. 그가 기용한 젊은 배역진들 중에는 미래의 안무자 발란신과 레오니드 라브로프스키가 들어 있었다.

골레이조프스키와 로푸코프는 모두 소비에트(10월혁명 이후의 공산주의 소련—옮긴이)의 정치적인 발레 가운데 초기의 전형을 창조해내었다. 그들의 발레 가운데 두 가지는 거의 동일한 제목을 가졌는데, 이는 회오리바람을 세척제로 보는 착상에서 기인한다. 로푸코프의《붉은 회오리바람 Red Whirlwind》(1924)은 10월혁명의 성과를 찬미하였다. 보다 추상적인 제1막 혹은 제1과장에서 힘차게, 의욕적으로 움직인 일군의 춤꾼들은 보다 망설이며 도피적인 모습을 보이는 일군의 춤꾼들과 대립된다. 제2과장에서 도둑 그리고 음주꾼들과 같은 사회의 방종한 분자들은 노동자들에 의해 타도된다. 골레이조프스키의《회오리바람 The Whirlwind》(1927)은 왕 그리고 폭스트롯을 추는 퇴폐적 신하들에 대해 승리를

거두는 노동자들을 보여 주었다.

　서유럽에서 디아길레프는 1910년대말에 전위 실험의 시대로 나섰다. 점점 더 자주 그는 모더니스트들인 파리파의 화가들과 6인조로 알려진 작곡가들을 비롯 서유럽의 예술가들 동아리에서 함께 일할 사람들을 뽑기 시작하였다. 이는 부분적으로는 (일차대전과 10월혁명으로 인해 러시아 동료들과 단절되었기 때문에) 단순히 인원 조달상의 문제에서 기인하며 또 부분적으로는 관객들을 끌려는 욕망에서 기인하는데, 그러나 이는 또한 콕토에게 그가 내뱉은 유명한 명령투 '내가 놀라게 해라' 라는 말에 표명되었다시피 박진감 넘치는 모험을 추구하는 정신에서 발단되었다.

　이 새 시절에 잇달아 안정감이 상실되는 징후가 뚜렷하였는데, 그것은 새로움을 제공하는 자들(안무자들─옮긴이)이 자신들의 밑천을 끊임없이 쇄신시켜야 했기 때문이다. 박스트 그리고 브누아와는 달리 디아길레프가 새로 기용한 대부분의 무대장치가들과 작곡자들은 겨우 한, 두 작품만 손대었을 뿐이었다. 여기서 예외라면 화가 미하일 라리오노프(1881-1960)와 나탈리아 곤차로바(1881-1962)였다. 부부 사이인 이들은 일차대전 전에 러시아를 떠나기 전부터 러시아 전위예술을 주도하였다. 곤차로바가 입체파의 원리를 써서 화사하게 색칠한 농부 그림 장치는 여러 군데 사용되었는데, 그중에서도 포킨의 발레《황금의 수탉 Le Coq d'Or》(1914)도53과《불새》의 1926년 리바이벌 작품에 생기를 불어 넣었다. 라리오노프의 능력은 디아길레프가 그를 발레《광대 Le Chout》(1921)의 공동 안무자로 기용했으리 만큼 높이 평가받았다. 라리오노프가 그린 춤의 자세와 군집 스케치는 춤꾼 슬라빈스키(Taddeus Slavinsky)에 의해 춤으로 옮겨졌다.

　디아길레프와 함께 작업한 사람들 중에 또 자주 작업한 사람으로는 피카소가 있다. 1917년에 발레 뤼스와 처음 작업한 피카소의 입체파적 장치와 의상은 발레《퍼레이드 Parade》(1917),《삼각모자 Le Tricorne》(1919),《풀치넬라 Pulcinella》(1920) 그리고《콰드로 플라멩코 Cuadro Flamenco》(1920)에 등장하였고, 해변가를 뛰어가는 두 거인 같은 여자들의 휘장막은 발레《파란색의 기차》(1924)에서 사용되었다. 발레 뤼스의 무대에서 구체적으로 실현된 많은 예술 유파들 가운데 입체파는 아마 가장 끈질긴 유파였을 것이다. 그렇다고 해서 다른 유파들이 미미하였다는 것은 아니다. 미래파 화가 자코모 발라는 작품《불꽃 Fireworks》(1917)의 조명과 장치를 디자인하였는데, 이 작품은 결코 발레가 아

68-70 콕토가 착상하고 사티가 작곡한 마신의 작품 《퍼레이드》(1917)의 장치 디자인은 피카소가 맡았다. 피카소가 만든 휘장막(맨 위)에서 곡예사, 악사 그리고 광대들이 작품의 장터 장면을 예고해 주긴 하나 무대 위에서 벌어지는 실제 상황과는 별 연관이 없다. 세심하게 공들인 의상들 중에는 말(왼쪽 위)과 파리의 지배인을 위한 입체파 식의 구조물(오른쪽 위)도 들어 있었다.

니었고 같은 이름의 스트라빈스키의 곡을 반주로 쓴 가벼운 쇼였다. 초현실주의 화가 막스 에른스트와 호안 미로가 디자인하고 니진스카가 안무한 《로미오와 줄리엣》(1926)은 남녀가 비행기 속에서 눈이 맞아 도망가는 것으로 끝맺음하였다. 또 다른 초현실주의 미술가 키리코는 발란신의 작품 《무도회 Le Bal》(1929)에 자기의 그림에 가끔 등장한 원주 기둥과 조각상들을 만들어 주었다.

발레 뤼스의 러시아 시대의 베테랑이었던 스트라빈스키는 발레 뤼스를 위해 계속 작업하였다. 그 외에 발레 뤼스에 곡을 자주 제공한 사람으로는 소련 작곡가 프로코피에프와 프랑스의 6인조의 일원이었던 조르주 오릭이 있다.

어떻게 보면 전위예술가들과 발레 뤼스 사이에는 공생 관계가 형성되어 있었다. 그것은 모더니스트들이 디아길레프가 소중히 여긴 현대성과 새로움의 풍미를 발레에 부여한 한편 반면에 발레는 현대미술과 현대음악을 널리 퍼뜨리고 유행시킴으로써 보답했기 때문이다. 몇몇 사례에서 진정한 상호 자극이 결실로 맺어졌는데, 즉 발란신은 스트라빈스키가 《뮤즈를 인도하는 아폴로 Apollon Musagète》(1928년의 발레 작품)를 위해 작곡한 네오클래식 곡이 자신에게 동작들 사이의 가족적 관계 및 군더더기의 제거와 같은 안무 기술상 값진 가르침을 주었다고 진술한 바 있다.

물론 발레 뤼스가 하룻밤 사이에 현대 세계로 돌진한 것은 아니었다. 그런 과정은 보다 점진적으로 이뤄졌던 것이다. 포킨과 니진스키가 떠나자 디아길레프는 이미 1914년에 가담한 바 있는 청년 마신(Léonide Massine, 1896-1979)을 안무자로 단련시키는 일에 착수하였다. 마신의 첫 발레 《한밤의 태양 Le Soleil de Nuit》(1915)은 포킨이 《불새》, 《페트루시카》에서 활용했던 것과 유사한 러시아 민속의 요소를 활용하였다. 발레 뤼스의 새로운 정신은 마신의 《퍼레이드》도 68-70에서 처음으로 드러났는데, 이 작품의 이름은 박람회장 극장 안의 관객을 끌어내려고 극장 밖에서 펼쳐지는 촌극에서 따왔다. 에릭 사티에게 의뢰해서 지은 곡에서는 배의 고동소리, 비행기 엔진 소리 및 권총 소리 등 실제의 소음이 뒤섞였다. 무대장치를 맡은 피카소는 큼지막한 입체파 조각상을 걸친 춤꾼들이 연기한 뉴욕 지배인, 파리 지배인이라는 등장인물들을 등장시킬 것을 제안하였다. 말 같은 차림을 한 두 춤꾼은 제3의 지배인 역을 하였다. 이 작품의 또 다른 매력은 한 쌍의 곡예사를 등장시킨 데 있었다. 타이프라이터로 일하는 미국 소녀가 달리는 기차에 뛰어들고 타이타닉호와 함께 침몰하며, 불을 들이마시는 중

국 마술사(마신이 맡음)는 유흥장의 마술사를 흉내내어 달걀을 삼킨다.

마신의 가장 대중적인 발레 가운데 하나는 《환상의 가게 *La Boutique Fantasque*》(1919)로서 살아나는 인형 이야기를 요정처럼 그린 것이다. 마신과 힘이 넘쳐나는 로포코바(Lydia Lopokova, 1891-1981)는 캉캉춤을 추는 한 쌍의 인형 역을 하였고, 그들은 헤어지도록 위협을 받으면 그에 대항하는 연인들이었다. 마신은 자기 자식들이 한 쌍의 춤추는 푸들개의 음란한 익살에 눈을 돌리지 못하도록 점잖게 막는 미국인 부모를 포함, 앞에서 말한 그런 인간 유형들 이외에 각 민족의 전형적인 인간상에 어울리는 자세한 역들을 즐거이 안무하였다.

발레 뤼스가 일차대전 중에 스페인을 순회 공연하는 동안 마신은 스페인의 춤과 의상을 연구하였다. 이러한 탐색 노력은 《삼각모자》(1919)로 결실이 맺어 졌는데, 이 작품은 마신이 캐릭터 댄스를 만드는 데 비범한 재주를 가졌음을 보여주었다. 그와 함께 공동 작업을 한 사람들은 모두 스페인인들로서, 이 발레의 씨앗이 된 마누엘 파야의 곡은 안토니오 알라르콘의 소설 《삼각모자》에서 착상을 받았고, 피카소가 무대장치와 의상을 디자인하였다. 이 발레는 어느 방앗간 주인의 아름다운 마누라(카르사비나 역)를 꾀어내려 하는 늙고 음탕한 지방도지사의 시도가 결국 방앗간 주인(마신 역) 부부에 의해 좌절되고 만다는 줄거리로 전개된다. 방앗간 주인의 정열적인 파루카(farucca, 안달루시아 지방 집시의 춤 — 옮긴이)를 비롯해서 많은 스페인 춤이 등장하였다. 그리고 방앗간 주인은 운나쁜 도지사를 황소로 삼고 그와 모욕적인 한판의 투우를 펼친다. 이 작품은 마신의 가장 생명력이 긴 작품들 중의 하나였다.

1921년 마신이 발레 뤼스를 떠났을 때, 또 다시 발레 뤼스는 안무자 결핍 난에 직면하게 된다. 아마도 이에 따른 임시방편으로 디아길레프는 프티파의 《잠자는 숲 속의 미녀》를 다시 제목을 바꾸어 《잠자는 공주 *Sleeping Princess*》도67, 71로 리바이벌하기로 작정하였다. 디아길레프가 고전 발레와 이렇게 결합한 현상은 어느 정도 고전 발레에 대한 향수에 뿌리를 박고 있었다. 디아길레프는 발레 뤼스의 안무를 재건하기 위해 이전에 상트페테르부르크에서 발레 감독을 지냈던 세르게예프(Nicholas Sergeyev)를 안무자로 임명하였다. 이 작품에서 브리안차(《잠자는 숲 속의 미녀》에서 오로라 역을 맡은 인물)는 원래 체케티가 맡았던 사악한 요정 카라보스 역을 맡았다(이때 브리안차는 54살이었음—옮긴이). 디아길레프의 옛 친구 박스트는 무대장치와 의상을 디자인했고, 당시 소비에트 러시아에

서 활동중이던 니진스카는 이 발레의 안무를 보완하기 위해 파리로 되돌아 왔다.

그 사치스런 장치와 의상 그리고 당시에 새 스타로 출현하여 오로라 역을 맡은 스페시브체바(Olga Spessivtseva, 1891-1991)의 기용에도 불구하고 이 작품은 실패를 기록하였다. 모더니스트적인 작품들에 맛을 들인 많은 발레 뤼스의 팬들은 이 작품을 구식으로 평가했으며 거의 등을 돌렸던 것이다. 발레 뤼스가 유행시킨 단막 발레에 익숙한 관객들이 견뎌내기에는 이 5막짜리 발레가 너무 길었던 탓도 있었다. 클래식 춤의 장관을 제대로 알아차리기에는 역부족인 런던의 평론가들은 발레 뤼스가 마침내 예술적으로 탈진해 버린 것은 아닌지 의구심을 가졌다. 대단한 이윤이 남을 것으로 기대한 디아길레프의 꿈은 발레 뤼스가 적자로 활동을 멈추는 것과 때를 같이 하여 산산조각이 나버렸다.

그렇다고 하여 《잠자는 공주》가 송두리째 파멸적인 것은 아니었다. 이런 파국으로부터 디아길레프는 대중적 단막발레 《오로라의 결혼식 *Aurora's Wedding*》을 건져내었다. 보다 중요한 사실로서 디아길레프는 니진스카라는 안무가를 발견해내었는데, 니진스카의 발레 《결혼 *Les Noces*》(1923)도72은 오빠 니진스키가 《봄의 제전》에서 행한 실험들을 상기하며 되살려 내어야 하였다. 넉대의 피아노, 팀파니, 타악기 및 성악가들을 동원한 스트라빈스키의 곡에 맞춰 진행된 《결혼》은 러시아 농촌의 어느 결혼식을 재현한 것이었다. 그러나 이 작품은 일반적으로 민속적 소재와 연결되던 색채와 흥을 철저하게 배제하였다. 장중한 장치와 갈색 및 백색의 간소한 의상들(화가 나탈리아 곤차로바가 디자인함)은 결혼을 공동체의 생명을 지속시키는 수단으로 보아야 하는 필연성에 지배되는 세계를 묘사하였다. 신랑, 신부 그리고 양가 부모들은 개인으로서보다는 우주적 제의의 참여자들로 그려졌다.

춤꾼들의 군집에서 대칭을 강조하고 여성 춤꾼들이 도상(주로 기독교에서 쓰는 종교적 그림에 등장하는 인물상 따위의 그림을 가리키는 용어―옮긴이)의 인물들이 길게 늘어진 실루엣 모양으로 비치게끔 프앵트 자세를 취하게 함으로써 위에서 말한 추상적 성질을 드높였다. 등장인물들의 몸짓은 형식화를 이루게 처리되었으며, 그들 상호간의 행동은 대체로 엄정하게 통제되었다. 그러나 이 작품이 강한 정서적 충격파를 지녔음은 부인할 수 없다. 많은 움직임들(예컨대 여성 춤꾼들이 프앵트로 바닥을 찌르는 동작과 반복되는 묵직한 도약)에 담긴 가파른 힘은 생존하는 데 강인함과 지구력이 필수적인 세계, 뼈빠지게 힘든 노동이 쉴새없이

요구되는 세계를 연상시킨다.

　본질적으로 어느 특정 시대를 그린 것은 아닌 작품《결혼》에 이어 니진스카는 현대 생활을 소재로 두 가지 발레를 만들었다. (구어체로서 젊은 여자들에 대한 애칭으로 쓰이는) 암컷들을 의미하는 불어 단어를 제목으로 택한 작품《암사슴들 Les Biches》(1924)에서는 상류사회의 초대 파티에서 벌어지는 아주 애매한 짓거리들이 묘사된다. 여기에 나오는 수상한 인물들 중에는 자기들에게 보란 듯이 과시하는 억센 근육질의 선수들에 대해서보다는 자기들끼리 서로 더 많이 관심을 느끼는 두 명의 젊은 숙녀와 그리고 푸른색의 짧은 벨벳 튜닉과 흰 장갑을 착용하고서는 그 운동선수들 중의 한 사람과 듀엣을 추는 수수께끼 같은 소녀(아니면 이 소녀는 시중드는 사내 자식인지?)가 있다. 진주 목걸이를 두르고 담배물부리를 지닌 모습으로 니진스카가 파티의 여주인장 역을 맡아서 잃어버

71, 72 박스트는 가령 오로라 공주의 결혼 드레스(왼쪽)처럼《잠자는 공주》의 디자인을 위해
18세기의 패션 양식을 열심히 연구하였다. 이와는 정반대의 대조를 보인 것이 니진스카의《결혼》이다.
이 작품에서 곤차로바의 절제된 의상들(오른쪽)은 농민들의 질박한 힘과 강건함을 전달하려는
니진스카의 의도를 반영하였다.

린 청춘을 필사적으로 찾아 헤매는 여자처럼 보였다. 사회를 풍자하는 암시가 더러 있었음에도 불구하고, 프랑시스 풀랑이 음악을 제공하고 화가 마리 로랑생이 디자인을 맡은 작품《암사슴들》은 상류 사회 관객들에게서 환호받았다.

다리우스 미요의 음악에 따라 니진스카가 만든《파란색의 기차》(1924) 도 73 는 제목과는 달리 기차를 묘사한 것이 아니라 그 목적지, 즉 프랑스 도빌 지방의 상류층 휴양지를 묘사하였다. 유명한 디자이너 코코 샤넬이 지은 세련된 스포츠 웨어를 걸친 춤꾼들은 조각가 앙리 로랑이 디자인한 입체파 풍의 해변에서 여러 스포츠(수영, 테니스, 골프 등)에 몰두한다. 이 발레의 하이라이트는 발레 뤼스의 새 신참자인 영국의 춤꾼 돌린(Anton Dolin, 1904-1983. 본명 패츄릭 힐리케이)의 곡예적인 묘기였다. 니진스카는 당시 테니스 챔피언이던 실존 인물 수잔 렝글런을 그대로 본떠 테니스 시합꾼의 역을 더듬어 보여주었다.

1925년 니진스카는 때가 되자 발레 뤼스를 떠났으며, 디아길레프는 이번에는 마신과 또 객원 안무자로 발란신(Georges Balanchine, 1904-1983)을 대안으로 택하였다. 그 전해에 러시아를 떠난 발란신과 마신은 발레 뤼스의 마지막 몇 년간을 지배하였다. 상트페테르부르크 발레학교(이전의 황실 발레학교)를 졸업한 발란신은 로푸코프와 골레이조프스키의 우상파괴주의(아카데미 발레를 타파하는 풍조를 가리킴─옮긴이)에 감염되어 있었고, 로푸코프와 골레이조프스키의 영향력은 발란신이 관례적이지 않은 움직임에 강하게 기우는 성향에서 드러났다. 러시아에 있을 동안 발란신은 청년 발레(the Young Ballet)라는 단체를 만들었는데, 이 무용단의 멤버들(알렉산드라 다닐로바, 타마라 게바, 니콜라스 에피모프)은 그를 따라 서방 세계로 함께 갔다.

파리에서 발표된 발란신 발레의 최초 작품은 안데르센의 요정 이야기를 소재로 한 스트라빈스키의《꾀꼬리의 노래 Le Chant du Rossignol》(1925)를 리바이벌한 것이었다. 꾀꼬리의 역은 영국의 10대 춤꾼 마르코바(Alicia Markova, 1910년생)가 맡았는데, 마르코바의 이름은 러시아 식으로 바뀌어 보다 지루한 마르크스(Marks)로 불렸다. 1927년에 발란신은《암코양이 La Chatte》를 무대에 올렸는데, 이 작품은 프랑스의 작곡가 앙리 소게의 곡에 맞춰 이솝 우화를 모더니스트 식으로 각색한 것이었다. 이 작품의 무대장치와 의상을 구성주의 식으로 하기 위해 나움 가보와 안톤 페브스네르(가보와 페브스네르는 형제간임)에게

73 앙리 로랑(H. Laurens)이 만든 배경과 당시에 코코 샤넬(Coco Chanel)이 만들어 유행했던 해수욕복은 도빌의 세련된 사교계를 환기한 니진스카의 작품《파란색의 기차》(1924)를 관람하고 당시의 유행에 민감한 관객들에게서 공감을 샀다.

맡겼는데, 실제로 페브스네르가 디자인한 것은 어느 청년의 간청에 답하기를 자기의 고양이를 어느 여자에게 돌려주라고 한 아프로디테 여신의 조각상뿐이었다. 《암코양이》의 남성 주역 춤꾼은 당시 떠오르는 중이던 러시아의 젊은이 리파르(Serge Lifar, 1905-1986)로서, 당시의 그는 아직 비교적 틀이 잡히지 않은 상태였다. 발란신의 안무에는 그의 테크닉적 결함이 감춰져 있었을 뿐만 아니라 또한 그의 안무는 남성 춤꾼들이 짝을 지어 만든 전차(戰車)를 타고 리파르가 입장하는 장면처럼 깜짝 놀라운 아름다움의 이미지를 많이 창조해 내었다.

1927년 시즌에 제공된 마신의 주요 작품은 《강철의 춤 Le Pas d'Acier》으로서, 혁명 이후 소비에트 러시아에서의 생활을 묘사한 작품이었다. 이 작품의 뛰어난 점은 공장의 맥동치는 활력을 환기시킨 점이었다. 춤꾼들이 반복하는 기계 같은 동작들(헤엄치는 양팔, 쿵쿵 내딛는 양발 등)은 프로코피에프의 맥박치는

곡조, 게오르기 야쿨로프가 구성주의 식으로 장치한 것들로서 질주하는 바퀴와 번쩍이는 조명과 아주 잘 어울렸다. 여러 종류의 조명은 마신의 《송시(頌詩)Ode》에서 중요한 역할을 하였는데, 이 작품은 엘리자베타 여왕을 북극왕에 비유한 미하일 로모노소프의 18세기의 시에 바탕을 둔 것이었다. 여기서 디자인을 맡은 파벨 첼리초프는 1925년에 구경한 풀러의 작품 《바다》에서 착상을 얻은 듯하다. 환등기, 거울 그리고 봉우리가 트는 꽃을 저속 촬영 필름을 사용해서 마신과 첼리초프는 빛과 움직임의 스펙터클을 창조해내었다. 그리고 한 남자가 움직이는 광선과 더불어 이인무(듀엣)를 추었다. 또 다른 이인무에서는 가제천으로 된 기다란 천막이 춤꾼들을 별세계의 존재들로 나타나게 하면서 춤꾼들의 형태가 퍼지도록 하였다.

발란신이 스트라빈스키의 곡에 따라 1928년에 안무한 《뮤즈를 인도하는 아폴로》도 74에서는 아폴로 신(리파르가 맡음)의 탄생과 아폴로와 세 여신(시를 대표하는 칼리오페, 마임을 대표하는 폴리힘니아, 춤을 대표하는 테르프시코라)의 만남이 묘사되었다. 각 여신들은 각자가 대표하는 예술을 상징하는 솔로를 펼쳤다. 아폴로의 승락을 얻은 한 사람의 여신은 테르프시코라(알리스 니키티나가 맡음)로서, 아폴로와 함께 이인무를 추는 특권을 상으로 받았다. 이 작품은 고대의 조각상에 등장하는 신의 모습을 그리는 데 익숙한 관객들로 하여금 갈피를 못 잡게 만들었다. 이 발레는 신고전주의 양식으로 만든 발란신의 첫 작품이었다. 고전 발레에 단단히 토대를 두었음에도 불구하고 이 작품은 아카데미 발레 테크닉에다 아폴로가 류트를 연주할 적에 힘차게 팔을 흔드는 것이라든가 발바닥을 바닥에 완전히 대고 뮤즈와 춤춘다든가 테르프시코라가 우아하게 팔을 저으며 아폴로의 등에 기대는 자세를 취하는 수영 레슨을 한다든가 등등의 자세를 곁들였다. 그러나 이러한 동작들은 아카데미 발레 규칙을 위반함으로써 관객들에게 충격을 가하려 했던 것이 아니라 오히려 전통적 발레 어휘를 넓히려 했던 데에 그 의도가 있었다.

디아길레프 시대의 마지막 작품으로서 가장 걸출했던 것은 프로코피에프의 곡에 맞춰 1929년에 장착된 발란신의 《탕자 Le Fils prodigue》도 50로서, 바로 1929년은 디아길레프가 세상을 하직한 해였다. 성경에 나오는 이야기를 각색한 이 작품은 탕자가 반항심에서 집을 뛰쳐나가 아리따우나 의심스러운 바다의 요정 사이렌(반은 사람, 반은 새의 모습을 하고선, 아름다운 노랫소리로 뱃사람을 유혹하여 죽

74 발란신은 《뮤즈를 인도하는 아폴로》(1928)를 계기로 생애의 전환점을 이루었다. 그것은
스트라빈스키의 신고전주의적 영향이 그로 하여금 안무를 가장 현저한 본질적 요소들로 축약시킬 것을
가르쳐 주었기 때문이다. 이 취지를 고수하면서 그는 후에 매끈한 무대와 간단한 튜닉과 타이츠를
선호하여 여기서 보이는 초연 제작물의 환상적인 장치와 의상을 포기하였다.

음에 이르게 하는 요정−옮긴이)에 홀리고 사이렌의 추종자들이 탕자를 약탈하는 장면
으로 시작한다. 비참한 상태에 빠져 후회가 막심한 탕자는 몸을 끌며 집으로 돌아
와 아버지에게 용서를 구한다. 주역을 맡은 리파르는 집으로 돌아오는 장면을 마
임으로 절묘하게 해낸 덕분에 개인적으로 대성공을 거두었다. 이 탕자가 키가 휜
칠하고 냉담하게 요염한 사이렌과 함께 곡예하듯 결합하는 장면들 또한 관객들에
게 강한 인상을 남겼다. 사이렌 역은 두브로프스카(Felia Doubrovska)가 맡았다.

　　《탕자》와 《뮤즈를 인도하는 아폴로》, 이 두 작품은 발란신이 디아길레프를
위해 만든 유일한 작품으로서 지금도 살아 있다. 《뮤즈를 인도하는 아폴로》가

의상과 장치에서 비록 많은 변화를 입었고 그리하여 마침내는 껍질이 벗겨진 듯이 단순하게 되어버렸을지라도 안무 자체는 본질적으로 그대로 남아 있다. 이와 반대로 《탕자》는 본래 화가 조르주 루오가 디자인한 장치와 의상을 그대로 유지하고 있으며, 이 장치와 의상은 이 발레와 동일시되고 있다.

1920년에 발레 뤼스는 발레 쉬에두아(Ballets Suédois, 스웨덴 발레단)와의 경쟁 관계에 직면하게 되었는데, 이 발레 쉬에두아라는 것은 스웨덴의 거부 마레(Rolf de Maré, 1898-1964)가 스웨덴 왕립 발레단과 덴마크 왕립 발레단 출신의 춤꾼들을 모아 조직한 무용단이었다. 그러나 이 발레단은 겨우 1925년까지 존속했기에 발레 뤼스만큼 장수하지는 못하였다. 역시 스웨덴인으로서 발레 쉬에두아의 유일한 안무자였던 베를린(Jean Boerlin, 1893-1930)이 스무편 이상의 발레를 창작했을지라도, 오늘날 발레 쉬에두아는 그 안무자보다는 공동 작업자들 때문에 더 잘 알려져 있는 편이다. 이 발레단의 대본가, 디자이너 및 작곡가 중에는 파리에서 정상급의 창의력을 자랑하던 몇 사람이 있었는데, 그 면면을

75 콕토의 《에펠탑의 신랑 신부들》(1921)에서 결혼 피로연에 모인 기묘한 하객들과 만나기 위해 타조 한 마리(중앙)가 카메라에서 튀어 나오고 있다.

76 오스카 쉴레머의《3화음의 발레》(1922)가 함축한 매력의 상당 부분은 무용수의 인간성을 때때로 부인하는 듯해 보이는 낯선 의상들에서 기인하였다. 맨 왼쪽에 위협적인 자세의 공상 속의 인물은 《추상(抽象)》이다.

보면 시인으로서는 블레즈 상드라르, 폴 클로델, 장 콕토 그리고 리치오티 카누도, 작곡가로서는 오릭, 오네거, 미요, 콜 포터, 풀랑 그리고 사티, 미술가로서는 키리코, 페르낭 레제 그리고 프랑시스 피카비아 등이다.

　놀라운 일은 아니나, 발레 쉬에두아의 레퍼토리 가운데 많은 것들이 성격상 전위적인 것들이었으며, 스웨덴 민속춤에 바탕을 둔《단스길레 *Dansgille*》(1921) 같은 발레가 극히 대중적인 것이었다고 해도 그러하였다. 미술 디자인의 경우는 때때로 춤을 압도할 그 정도로 이 발레단의 작품들에서 유력한 요소의 구실을 하였다. 가장 주목할 만한 디자인 가운데 하나는《인간과 욕망 *L'Homme et son désir*》(1921)을 위해 앙드레 파가 창작한 것이었다. 달(月), 달의 반사광 그리고 검정 옷차림인 야밤의 시간들과 같은 상징적인 도상(圖像)들이 4층으로 된 무대를 뒤덮었다. 악기들(심벌즈, 종, 팬파이프)을 대표하는 춤꾼들은 환상적인 머리 장식과 가면을 걸쳤는데, 가면은 그들의 얼굴을 감춰주면서 추상적인 모습

을 부여하였다.

콕토에 의해 부르주아와 속물들에 대한 야유조의 찬사로서 착상된《에펠탑의 신랑 신부들 Les Mariés de la Tour Eiffel》(1921)도75은 프랑스혁명 기념일에 에펠탑의 테라스에서 열린 결혼 피로연을 묘사하였다. 한 사진사가 사진을 찍으려 애썼지만, 그의 카메라에서는 타조, 사자, 미역감는 미녀가 하나씩 튀어 나온다. 그러는 사이에 무대의 양쪽에 설치된 축음기는 빈정대듯 춤꾼들의 연기에 대해 그리스 합창단 식으로 이러쿵저러쿵 주석을 단다. 춤꾼들은 자기들로 하여금 프랑스 6인조의 다섯 멤버들(오리크, 오네게르, 미요, 풀랑크, 타이페르)의 시도를 통합한 음악을 듣기 곤란하게 만드는 정교한 의상과 가면 속에 갇혀 있었다.

20세기 초 많은 예술가들이 그러하였다시피 원시 문화에 대한 베를린의 관심은《천지창조 La Création du Monde》(1923)를 창작하는 원동력이 되었다. 아프리카의 천지창조 신화가 그 원천으로서, 이것은 미요의 재즈곡과 레제의 디자인에 반영되었는데, 그러나 이 작품의 안무는 아카데미 발레 테크닉에서 맴돌았다. 하지만 베를린은 죽마(竹馬) 위에서 움직이는 왜가리의 춤을 추는 것과 같은 약간의 독창적인 기법을 가미하였다.

발레 쉬에두아의 최종 작품은 다다이스트적인 발레《휴연(休演) Relâche》(1924)이었다. 이 발레에는 뚜렷이 식별할 만한 클래식 춤은 없었으며, 등장인물은 소방수, 우아한 숙녀 그리고 기다란 속옷을 드러내려고 어느 한 지점에서 잠옷들을 벗는 아홉 남자들이었다. (대본도 쓴) 피카비아가 디자인한 휘장막은 자동차 헤드라이트 행렬 위에 줄줄이 포개어져 있었고, 헤드라이트는 공연 중에 켜졌다 꺼졌다 하였다. 발레에 처음 활용된 르네 클레르의 영화《막간 Entracte》은 중간 휴식 때 틀어졌다. 다다 예술가들로서 서로 친한 것으로 잘 알려진 만 레이와 마르셀 뒤샹을 포함한 여러 예술가들의 모습을 찍어 무작위로 추출한 영상 이미지를 늘어놓은 이 영화는 장 베를린의 조롱섞인 장례식에서 절정에 달하는데, 영구차가 휑하니 가버리자 장례식은 우스꽝스런 추격판으로 돌변한다.

무대 디자인에 심혈을 기울인 발레 쉬에두아의 시도는 더 나아가 쉴레머(Oskar Schlemmer, 1888-1943)에 의해서도 계속되었다. 화가로 훈련을 받은 그는 춤에서 자기 최초의 실험을 1910년에 시작하였으며, 벌써 1916년에《3화음의 발레 Triadisches Ballett》도76 초안을 만들었다. 1921년에 그는 당시 바이마르에서 건축, 공예, 미술의 새로운 통일 상태를 창조해내기를 갈망하여 창설된 바우

142

하우스 학교에 교수진으로 참여하였다. 바우하우스의 후원을 받아 안무 작업을 계속한 그는 1922년에 《3화음의 발레》를 완성하였고, 1926년에는 《바우하우스의 춤 Bauhaus Dances》을 발표하였다. 1925-1929년 사이에 쉴레머는 뎃사우에 개설된 바우하우스 극장 워크숍을 지도했는데, 이 워크숍은 많은 실험작들의 원천이 되었다. 자기 미술에서뿐만 아니라 자기 안무에서 쉴레머는 우주의 이상화된 형식들을 재현하기를 목표로 삼았다. 《3화음의 발레》에서 춤꾼들은 개성이 상실된, 때로는 비인간화된 인물들로 출현한다. 얼굴은 하얀 분장이 짙게 떡칠되듯 칠해졌거나 아니면 가면으로 가려졌다. 양팔, 양다리 그리고 몸통은 담요 같은 것들로 꽁꽁 둘러쳐졌거나 완전히 변장한 모습이었다. 심지어 그들의 양손은 엄지손가락이 없는 벙어리장갑 속에 들어가 버렸다. 여자가 프앵트로 춤추고 있어도, 이것 역시 정서적 표현보다 양식화를 위한 수단으로 화하였다. 때때로 춤꾼들은 관절 마디가 분명한 인형들을 닮아 가며, 이는 단순하되 간혹 반복되는 움직임과 정서적 교류의 결핍에 따라 고조되어 작품의 성질을 드러낸다. 《3화음의 발레》에서 정서는 힌데미트의 무시무시한 듯한 곡조에 의해 울려 퍼진다. 이 작품이 무엇보다도 관심을 끌려고 한 것은 쉴레머가 디자인한 의상이었다. 여성 춤꾼들의 의상 가운데 많은 것들이 튀튀를 변형한 것들로서, 상체를 형체지우기 위해 위로 세워졌거나 은색의 철사줄로 휘감아진 지붕처럼 번득번득한 색깔이 칠해져 있었다. 다른 의상들은 장난감이나 민예품에서 착상을 받았다. 약간의 등장인물은 공상과학소설에 나오는 가공의 인물들처럼 비인간적 성질을 드러내었다. 예컨대 '추상(The Abstract)' 이라 불린 인물은 비대칭적으로 둘로 나눠진 두상을 가졌고, 한쪽 팔은 끝이 못으로 되고 다른 쪽 팔은 끝이 황금색의 곤봉으로 된다.

　　무대 디자인에 주력하던 당시의 풍조에 대응하여 안나 파블로바의 춤은 자신의 표현성, 개인적인 매력 그리고 능숙한 테크닉을 부각시켰다. 파블로바는 자기가 추던 레퍼토리 작품들의 상당수에서 발견된 평범한 안무와 진부한 주제를 극복하였다. 어디서 춤을 추든 파블로바의 춤은 관객의 주의를 사로잡았던 것이다.

　　파블로바는 황실 발레학교에서 가장 촉망받는 발레리나 가운데 한 사람으로 출발하였다. 1908년 러시아 국외에서 처음 모습을 드러내고, 1909-1911년 사이에는 발레 뤼스와 더불어 공연하였다. 1910년에 황실 발레단을 그만두고 결국 런던에 정착하였는데, 런던에서 러시아식의 이름을 가진 영국 소녀들이 주축이

된 무용단을 조직하였다. 그 후에 생의 나머지를 유럽, 북미, 남미, 아시아, 호주, 이집트 그리고 남아프리카를 순회하며 보냈다. 1915년에 파블로바는 영화 《포르티시의 벙어리 소녀》에 출연하여 어느 귀족에 의해 배신당하는 벙어리 소녀 역을 맡았다.

파블로바의 레퍼토리 가운데 가장 유명한 춤들은 자연의 이미지들에서 자극을 받은 솔로 작품으로서, 그 가운데 몇 점은 자기가 손수 안무한 것이었다. 《잠자리 *Dragonfly*》(1915), 《금영화 *California Poppy*》(1915), 그리고 가장 잘 알려진 작품으로서 포킨이 자기를 위해 1917년에 안무해 준 《빈사의 백조 *The Dying Swan*》도77가 그 작품들이다. 자신이 살아 있을 동안 《빈사의 백조》는 파블로바 자신의 분신으로 여겨졌으며, 임종하기 수분 전에 파블로바는 자기가 평소 걸쳤던 백조의 옷을 가져오라 했을 정도였다. 안무 자체야 믿기지 않을 정도로 간단하지마는 파블로바는 날아 보려고 마지막 안간힘을 써서 두 날개를 퍼득대는 모습을 연상시키는 팔 동작으로 미루어 볼 때 안무에다 이루 말할 수 없는 통절한 분위기를 투여하였다.

파블로바는 종족춤도 많이 공연하였으며, 이 가운데 상당수는 세계 각지를 여행하는 동안 현지인들로부터 직접 배운 것이었다. 러시아 춤 이외에 멕시코, 일본, 동인도의 춤도 추었다. 작품 《크리슈나와 라다 *Krishna and Radha*》(1923)에서 파블로바의 상대역을 맡은 우다이 샹카르(Uday Shankar)는 파블로바의 관심에 용기를 내어 자기 조국 인도에서 오랫동안 잊혀진 인도춤을 부활시켜 보려고 귀국하였다.

또한 파블로바는 황실 발레단의 레퍼토리를 발췌하거나 압축해서 발표하였다. 1916년에 뉴욕에서 《잠자는 숲 속의 미녀》를 50분간 길이로 각색하여 올렸다. 파블로바가 좋아하던 발레 가운데 하나는 《지젤》로서, 그것은 프티파에게서 이 작품의 역을 지도받은 탓에 스스로 이 작품과 직접 연관이 있다고 여겼기 때문이다. 제1막에서 해내는 미친 듯한 장면이 지닌 경악스러울 만큼의 격렬함이 지젤이 요정으로 등장할 때 제2막에서 조성되는 시적인 분위기와 두드러지게 대조를 이루게 만든 솜씨는 특기할 만하다. 파블로바가 남긴 가장 중요한 유산은 발레에 대한 사랑을 일깨웠다는 점과 수많은 춤꾼, 안무가 지망생들을 고무했다는 점에 있다. 이전의 탈리오니, 엘슬러처럼 파블로바도 자기가 방문한 나라의 테두리를 넘어 발레를 세계적 예술로 만들었다.

모든 실험주의 시대와 마찬가지로 1920년대는 지속적인 생명력을 가진 명작을 조금 산출한 반면에 이런저런 이유에서 살아남는 데 실패한 진지한 시도들을 훨씬 더 많이 양산하였다. 이런 시도의 결과로 나온 대부분의 작품들의 수명이 짧았음에도 불구하고 1920년대의 안무자들은 발레 제작과 향수의 방식에서 몇 가지 실질적 변화를 달성하였다. 이제 진지한 작가, 작곡가, 미술가들이 자신들의 재능을 발레에 바치는 일이 더 이상 비정상으로 비치지도 않게 되었으며, 예술가들 사이의 교류로 인해 발레만 득을 보는 것도 아니었다. 발레에 새로운 것이 도입되는 현상에 관객들은 익숙해졌으며, 작품에 전통적인 낌새가 보일라치면 실망스러움을 느낄 수도 있었다. 허용될 수 있는 사항의 범위를 넓혀 나감으로써 1920년대라는 시대는 발레가 성장하고 발전할 귀중한 소지를 마련해주었던 것이다.

77 자신의 독무 《빈사의 백조》를 찍은 이 사진에서 여실히 드러나다시피 안나 파블로바의 춤이 내포한 시(詩)는 안나가 어디서 공연하든 발레에 대한 애호심을 일깨웠다.

본격적인 현대무용의 등장

이미 1920년대 전에 데니숀 무용단은 인정을 받게 되었지만, 춤계 내의 지배력 측면에서나 예술적 측면에서나 인정받아 가는 도중에 데니숀 무용단의 지위를 둘러싸고 알력이 생겨나 난처하게 되었다. 고전적인 대칭 방향의 양쪽에 두 사람의 반항아가 자리잡고 있었으니, 한쪽에는 숀의 귀염을 받던 그레이엄(Martha Graham, 1894-1991), 한쪽에는 세인트 데니스의 귀염을 받던 험프리(Doris Humphrey, 1895-1958)가 있었다. 험프리와 긴밀하게 작업한 와이드맨(Charles Weidman, 1901-1975)도 반항적 행동에 가담하였다. 그들의 이탈은 역사적 중요성을 갖는데, 그것은 스스로들 데니숀 무용단을 떠나고 난 후에 그들이 오늘날 현대무용이라 부르는 극장춤 형식을 낳았기 때문이다.

1927년 무렵 '현대무용(modern dance)' 이라는 용어가 만들어졌을 때, 춤이 당대의(이 문맥에서는 1900년대 이후 시기를 지칭하므로 '현대의' 라는 뜻과 같음—옮긴이) 급선무와 마음가짐을 반영하여 마땅하다는 것이 현대무용을 지향하는 무용가들의 신념이었으므로 현대무용이라는 용어는 그들이 생각하는 춤을 나타내는 데 적격이었다. 그레이엄이 그리스 신화를 소재로 작품을 만들었을 경우들에서처럼 심지어 이들 무용가들이 다른 시대를 배경으로 작품을 했을 때조차 그들은 20세기의 관점에 바탕을 두고 소재를 다듬어 나갔다. 하지만 시간이 흐르자 '현대무용' 은 광범위한 원리와 테크닉을 아우르게 되었고, 몇몇 무용가가 원래의 현대무용가가 지향했던 목표와 동떨어지는 사례도 드물지 않았다. 오늘날에 와서 더 이상 현대무용이라는 용어는 현대 생활을 표현하는 일에만 전념하는 외골수적 입장을 의미하지 않는다.

그레이엄, 험프리 그리고 와이드맨은 데니숀에게 많은 공감을 샀던 신비스런 마력과 이국풍을 거부함으로써 시작하였다. 왜냐하면 그들은 춤이 단순히 오락을 제공하는 데 그치기보다는 응당 자극을 주고 도발하며 깨우침을 주어야 한다고 믿었기 때문이다. 그들은 (프로이트 이후의 시대에는 성의 문제를 비롯하여) 세상사람들이 직면하는 문제들과 맞닥뜨리고 싶어 하였다. 이들 무용가의

78 무용가 펄 프리무스는 흑인을 주제로 한, 힘이 넘쳐흐른 자신의 작품 주제를 위한 바탕으로 아프리카의 춤과 미국 서부 인디언의 춤을 활용하였다.

작품을 관객들은 때때로 추하며 음울하다고 느꼈다. 그렇다고 하여 이들 안무가들이 현실도피적인 무사안일에 탐닉한 것은 아니었다. 인간이 처한 조건에 대해 무용가들이 표한 관심은 서로 다른 방식으로 표명되었다. 그레이엄이 대체로 개인의 심리를 탐색하였다면, 험프리는 개인과 집단의 상호 관계에 많은 관심을 표명하였다. 와이드맨은 인간의 결함을 지적해내려고 해학과 풍자를 가장 잘 이용한 인물로 평가된다.

발레와 데니숀의 춤에서 데카당하며(decadent, 일반적으로 퇴폐적이라는 의미를 갖는데, 퇴락한 것을 일컫는 의미로도 쓰임-옮긴이) 인공적인 멋부림으로 간주되는 따위의 것들을 일소하기 위한 노력의 일환으로 그레이엄과 험프리는 움직임의 근본 원리들을 모색하였다. 이 두 사람은 자신들의 춤 테크닉에 기본이 된 이론들을 계발해내었다. 호흡이 인간에게서 갖는 근본 기능은 그레이엄에게 이완과 수축의 이론을 착상하도록 하였는데, 이 이론은 후에 여러 이론과 제휴하여 복잡한 조직으로 탈바꿈하였다. 가슴을 안으로 구부리고 등을 둥글게 굽히는 수축의 자세(contraction)는 춤꾼에게 자신의 중심을 향해 집중하도록 만든다. 수축의 자세는 공포, 비탄, 위축 또는 내향성을 암시하는 데 사용될 수 있을 것이다. 양쪽 허파에 공기를 채워 넣음으로써 가슴을 확장시키는 이완의 자세(release)는 확신, 수락 또는 황홀경을 의미할 수 있을 것이다. 서로 연결되어 사용될 경우, 이 두 가지 움직임은 서로의 효과를 드높여 주었다. 또한 이들 자세가 전달하는 정서 상태들도 미묘하게 다양해질 수 있었다. 이완과 수축의 원리는 인체의 다른 부위에 대해서도 적용될 수 있을 것이다. 자신의 춤 테크닉을 발전시켜나감에 따라 그레이엄은 자신의 춤에 보다 서정적인 차원을 부여하려고 (자연의 기본 형식의 하나인) 나선형과 같은 형체들을 첨가하였다.

험프리는 낙하와 회복(fall and recovery)의 이론을 공식으로 만들어 이것을 '두 가지 죽음 사이에 걸쳐진 궁형(弓形)의 호(弧)(arc between two deaths)'라 하였다. 두 가지 죽음의 한쪽 끝에는 중력에 대해 완전히 굴복하는 자세가, 또 다른 쪽의 끝에는 균형과 안정을 달성하는 자세가 위치한다. 험프리에게 있어이 양쪽 끝의 어느 쪽도 그 자체로는 관심을 끌지 못하였다. 즉 오히려 춤의 정서적, 육체적인 드라마는 중력과 관성에 대해 벌이는 춤꾼의 투쟁적인 몸부림 그리고 평형 상태를 저버릴 위험을 감수할 정도의 의지력에서 비롯한다.

세인트 데니스를 이미 자기들의 확고한 스타로 자부해온 무용단에서 자신

79 《원시적 성찬》(1931)을 비롯하여 마사 그레이엄의 초기 작품들은 안무, 장치 및 의상의 면에서
주도면밀하게 절제되었다. 그레이엄(흰옷)이 미국 남서부의 제의에 등장하는 중심인물 버진의 역을
해내고 있다.

의 야망이 실현될 전망이 설 수 없다고 믿었기 때문에 그레이엄은 1923년에 데니
슨으로부터 탈출을 감행하였다. 1926년에 자기 스스로 처음 가진 독자적인 춤 발
표회에 올려진 작품들이 비록 데니슨의 흔적(예컨대, 독무 《타나그라 *Tanagra*》
에서 데니슨이 애호한 장치였던 파도치는 휘장막을 등장시킨 장면이 있었음)을
안고 있었음에도 불구하고, 그레이엄은 곧 자기 자신의 창조적 목소리를 갖추기
시작하였다. 그레이엄의 음악감독이던 호스트(Louis Horst, 1884-1964)는 그레
이엄이 안무가로 자리잡을 때까지 스승으로서 봉사하였다. 그는 그레이엄의 초
기 작품들에서 음악을 많이 작곡했으며, 또 그레이엄이 (사뮈엘 바버, 아론 코플
랜드, 힌데미트 그리고 카를로 메노티 같은) 다른 현대 작곡가들에게도 곡을 의
뢰하도록 권유했으며 실제로 이들 작곡가들은 그레이엄을 위해 곡을 지었다. 그
리고 호스트는 사진을 통해 그레이엄에게 뷔그만의 예술을 소개해 주었다.

그레이엄이 만든 최초의 집단 무용으로서 중요한《이교도 *Heretic*》(1929)에서는 숱한 상황들에 그대로 적용될 수 있는 보편적인 표현에 의거하여 어느 개인을 무자비하게 내팽개치는 집단이 묘사된다. 이 작품은 많은 관객을 당황시킬 그 정도로 강인하며 충격적인 스타일로 펼쳐졌다. (불끈 쥔 두 주먹, 쿵하고 떨어지는 발뒤축, 춤꾼의 몸들로 벽을 쌓아 올리기와 같은) 단순하면서도 단호한 움직임들은 간소한 의상 그리고 춤꾼들의 의도적으로 매력적이지 못한 용모와 결합하여 데니숀의 이국적인 구경거리와는 전혀 다른 모습을 창조해 내었다.

그레이엄의 초기 작품들은 움직임과 의상에서 모두 단호하게 금욕적이었다. 이 시기를 후에 그레이엄 스스로 '기다란 모직 의상(long woolens)'의 시기라 불렀다. 그레이엄은 손수 의상을 디자인했고 아무 장치도 없이 춤을 만들었다. 솔로 작품《비가 *Lamentation*》(1930)에서는 직물의 성질들을 노련하게 이용하는 그레이엄의 솜씨가 잘 나타난다. 즉, 춤꾼이 착용한 팽팽한 저지천의 팽팽하고 긴 통을 통해 창출되는 각지고 팽팽한 선들에서 춤꾼의 비탄이 표현되었다. 그러나 그레이엄도 세월이 흐르면서 무대장치, 의상 및 조명을 더 많이 활용하기 시작하였다. 그와 자주 공동 작업을 한 사람은 일본계 미국인 디자이너 이사무 노구치로서, 그의 양식화된 장치는 그레이엄의 안무가 지닌 비사실적 양식에 잘 어울렸다.

비록 그레이엄의 레퍼토리가 매우 다기다양하다 할지언정 주요한 두 가지 주제가 작품에서 반복해서 나타난다. 그 첫번째는 미국인과 미국 인디언들의 체험에 바탕을 둔 주제이다. 미국의 남서부 지역을 방문한 후에 그레이엄은 성모 마리아를 찬미하는 제의를 감동적 형태로 재구성하는 데 있어 스페인의 기독교와 인디언 문화가 독특하게 혼합된 남서부 지역의 특성을 활용하여《원시적 성찬 *Primitive Mysteries*》(1931)도 79을 안무하였다. 3부로 구성된 이 작품의 형식은 성모 마리아의 생애에서 일어난 주요한 사건들을 연상시키는데, 예수의 탄생, 십자가에 못박힘, 그리고 성모 마리아의 몽소승천(蒙召昇天)이 그런 사건들이다. 단순하며 스타카토 식으로 탁탁 끊어지는 동작들은 춤꾼과 대지의 연결을 강조한다. 성모 마리아를 표상하는 흰옷 차림의 독무 춤꾼이 무대 한쪽에 있다. 중력의 위력을 이용하여 마루 바닥 동작(낙하, 앉기, 눕기, 무릎 꿇기 등등)을 개발하는 그레이엄의 작업은 날아다니는 듯한 환각을 창조하려는 발레의 시도와 정면으로 대립된 것이었다.

솔로 작품《개척지 *Frontier*》(1935년, 음악: 루이스 호스트)에서 여성이 공

간을 정복하는 것은 초기 미국 이주민들의 용기와 각오에 대한 은유였다. 이 춤에서 그레이엄은 무대장치를 처음 사용하였다. 노구치가 만든 간소한 무대장치는 위로 무한정 퍼져가는 브이(V)자 형체로 배열된 두 개의 줄과 울타리로 구획지어진 부분으로 구성되었다. 울타리는 춤꾼에게 '집터'를 마련해주며, 높이 차고 도약하는 춤꾼의 거침없는 전진 동작은 아기를 요람에서 흔들어 재우는 동작을 포함하여 보다 찬찬한 동작들과 번갈아 나타났다.

그레이엄이 초기에 세운 무용단은 모두 여성으로 구성되었다. 그런데 그레이엄이 처음으로 만든 남녀 혼성 이인무는 미국의 역사를 잘 다듬은 《미국의 기록 American Document》(1938)이었다. 성의 억압을 소재로 처리한 〈청교도 이야기 Puritan Episode〉 부분에서 그레이엄은 호킨스(Erik Hawkins, 1909년생)와 함께 추었는데, 호킨스는 이전에는 발레 춤꾼이었다가 그레이엄의 남편이 되었고 또 수년간 그레이엄의 파트너로서 그리고 주역 남성 춤꾼으로서 봉사하였다.

미국을 소재로 한 그레이엄의 작품 가운데 가장 유명한 것은 《애팔래치아의 봄 Appalachian Spring》(1944)도80으로서, 이 작품의 곡을 작곡한 아론 코플랜드는 이 곡 때문에 퓰리처상을 수상하였다. 비록 이 작품이 미국의 초창기 역사에 초점을 맞추고 있다 할지라도, 앞서 《개척지》에서 보이던 개척 정신보다는 오히려 미국 특유의 정신을 찬미하였다. 남편(호킨스가 맡음)과 그의 신부(그레이엄이 맡음)는 자신들의 새 집에 정착했는데, 노구치가 양식적으로 처리한 집의 골조가 묘사하는 새 집은 사실적이지 않고 암시적으로 처리되었다. (경험이 없어 두려움과 공포가 드리워지긴 했어도) 이 젊은 부부의 충만한 젊음은 어느 선구자적인 여성(메이 오도넬이 맡음)의 침착함과 대조를 이루며, 그런 한편 신앙 부흥 운동자(머스 커닝햄이 맡음)와 그의 여성 추종자 네 명은 미국의 반석이던 종교적 확신을 상징하였다.

그레이엄 작품의 두번째 주요한 흐름은 그리스 신화로서, 이 작업은 1940년대에 나타나기 시작하였다. 그레이엄은 신화와 신화 속의 등장인물을 (낭만주의 발레나 데니숀이 가졌을) 역사적인 관심이나 화려한 색깔 때문에 활용한 것은 아니었고, 오히려 그런 것들을 인간의 체험 특히 여성의 체험을 보여주는 도상으로 활용하였다. 이들 작품은 인간이라면 모두가 느껴왔던 정서들(질투심, 공포심, 죄의식, 번민, 자신에 대한 회의)을 들이 밀었다.

작품 《심장의 동굴 Cave of the Heart》(1946)은 원래 제목이 《뱀의 심장

80 《애팔래치아의 봄》(1944)에 나오는 즐거운 한 순간에 신부(그레이엄)와
남편(에릭 호킨스 Erick Hawkins)이 함께 추고 있다.

Serpent Heart》으로서 주인공 메데아의 동작 모티브의 정곡을 찌르는 제목이다.
노베르의 작품 《메데아와 제이슨》에서와 마찬가지로 이 작품은 삼각관계로 애
태우는 메데아가 질투심에 못 이겨 제이슨과 자신의 연적을 모두 죽이도록 하는
심리에 초점을 맞춘다. 뱀의 뒤트는 모양과 또아리틀기 등 뱀의 구불구불한 속
성이 동작으로 환기된다. 반복되는 이미지를 통해 메데아는 바닥에 배를 대고
기어가는 뱀처럼 무릎을 꿇고 무대 바닥을 가로 지른다. 뱀이 갖는 은유는 그렇
게 메데아가 증오심에 굴복함으로써 인간 이하가 되었다는 사실을 내포한다.

　《야간 여행 *Night Journey*》(1947)도81은 여성의 견지에서 또 다른 그리스 신
화를 재현하였다. 이 작품은 자신이 스스로 목을 조르는 데 쓸 밧줄을 이오카스테
가 응시하는 것으로 시작한다. 어느 장면에서 이오카스테는 오이디푸스의 의기양
양한 도착, 맹인 예언자 티레시아스의 경고가 무시된 일, 자신과 오이디푸스의 결
혼, 그리고 마지막으로 자기가 아내인 동시에 어머니인 사실을 회상한다. (노구치
가 디자인한) 뼈처럼 생긴 부부용 침대 위에서 이오카스테 부부가 추는 이인무에
서는 이 두 사람의 부부관계가 지닌 이중적 성격이 암시된다. 즉, 이오카스테의 애

81　그레이엄의 《야간 여행》(1947)에서 이오카스테(그레이엄)와 오이디푸스(버트램 로스 Bertram Ross)가
아무 것도 모르는 채 근친상간의 사랑에 빠져듦에 따라 탯줄을 상징하는 줄에 묶인다.
이사무 노구치가 디자인한 그들의 침대는 인간의 뼈 아니면 고문 도구를 암시한다(옆면).

무는 어머니의 아기 어르기를 반영하고, 성애(性愛) 시에 두 사람을 묶는 밧줄 또한 태줄을 상징하며, 끝내 밧줄은 이오카스테가 파멸하는 도구로 변신한다.

사랑의 찬가인 《천사들의 놀이 *Diversion of Angels*》(1948)에서 서정풍의 감수성을 드러내긴 했지만, 그리고 《영혼은 저마다의 곡예를 즐긴다 *Every Soul is a Circus*》(1939)에서 익살을 만들어 낼 수 있음이 입증되긴 했지만, 그레이엄은 영혼의 보다 어두운 곳을 집요하게 파고든 작품들로 제일 잘 알려져 있다. 개인의 내면 상황을 탐구한 《세상에 드리는 서한 *Letter to the World*》(1940)은 에밀리 디킨스의 생애와 작품에 바탕을 둔 작품이었다. 한 사람의 춤꾼과 또 한 사람의 여배우--춤꾼(이 여배우는 이 시인의 싯귀를 낭송한다), 두 사람의 연기자가 이 미국 시인을 재현한다. 자기 시에서 드러나는 디킨스의 삶에 대한 엄청난 욕구를 책무의 상징, 심지어 죽음의 상징일 무정한 선조가 일궈 주고 심지어 좌절시킨다. 하지만 마지막에 가서 이 시인은 예술에 대한 자신의 믿음을 재확인한다.

목적상으로는 유사하나 형식상으로 더 혁신적인 작품은 《죽음과 황홀

Deaths and Entrances》(1943)로서, 브론테의 세 자매에게서 착상을 얻은 작품이다. 여기서 순차적인 시간은 완전히 배제된다. 큰 언니(그레이엄)는 제임스 조이스와 마르셀 프루스트의 문학적 기법을 연상시키는 방식으로써 물건들이 계기를 이루는 일련의 회상 장면들을 통해 다시 과거를 심방한다. 이 세 소녀는 어린시절을 재현해 보인다. 주역의 두 남성, 음울한 애인(호킨스)과 시적인 애인(커닝햄)은 언니의 애인인 한 인물의 두 측면임직하다. 그레이엄은 호킨스의 강인하며 압도적인 움직임 스타일을 커닝햄의 보다 쾌활한 성격과 대조시켜 서로 다른 개성의 자국을 암시하였다.

1958년에 다시 그레이엄은 저녁 내내 계속된《클뤼템네스트라 *Clytemnestra*》도1를 만들기 위해 그리스 신화로 복귀하였다. 격렬하며 때로는 난해한 이 작품에서 저승에서의 평화를 찾지 못하는 팔자 사나운 그리스 여왕은 자신의 죄악을 인정하려고 애쓰면서 자신의 일생을 회고한다. 의식의 흐름이라는 방식으로 회상되는 일련의 이미지를 통해 트로이 전쟁의 원인을 제공할 만큼 미인이던 여동생 헬레나를 다시 만난다. 남편 아가멤논은 스스로 딸들을 전쟁을 위해 바치기로 작정한 때문에 클뤼템네스트라의 미움을 산다. 아들 오레스테이아는 아버지를 살해한 어머니를 앙갚음으로 죽여야 하는 운명에 빠진다. 클뤼템네스트라의 가슴 속에서 사건들의 관계가 선명하게 드러나자, 클뤼템네스트라는 각성하기에 이른다. 궁극적 목표로서 정서적 계시와 더불어 작품은 제의(祭儀)의 무시간적인 속성과 함께 전개된다.

1969년에 그레이엄은 출연하는 일을 그만두었으나 자기 무용단을 위해 새 작품을 안무하는 일은 계속하였다. 그레이엄의 춤 기법은 전 세계로 전수되었으며, 그레이엄의 무용단 말고 중요하게 두 무용단이 그레이엄의 기법을 안무의 기본으로 사용하였다. 1963년에 이스라엘의 텔아비브에서 바체바 무용단(Batsheva Dance Company)이 그레이엄을 예술 자문역으로 모시고 창설되었다. 그리고 런던 현대무용단(London Contemporary Dance Theatre)은 1967년에 미국의 무용가 로버트 코핸(전 그레이엄 무용단원)을 예술 감독으로 임명하고 창설되었다. 이 두 무용단은 다른 안무가들뿐만 아니라 그레이엄이 만든 작품들을 공연하고 있다.

움직임에 대한 험프리의 접근 과정은 그레이엄의 관점과는 사뭇 달랐다. 스스로 '내면에서 밖으로 나가는' 움직임이라 불렀던 정서적 표현과 동작 사이의

유대를 험프리도 믿었지만, 험프리는 동시에 안무 기술을 보다 객관적으로 분석하였으며, 이에 관한 분석 결과는 사후에 출간된 저서 『춤 제작 기술 교본 *The Art of Marking Dances*』(1958)으로 정리되었다. 특정한 등장인물이나 사건을 묘사하는 일로 시종한 것은 아니라는 의미에서 험프리는 자주 추상적인 작업을 하였다. 험프리의 춤은 인간의 상황에 대한 메타포(은유)였다. 험프리는 자신의 생각을 상징적으로 요약하기보다는 오히려 움직임들로 드러내기를 더 선호하였다. 예컨대 민주주의라는 개념은 적백청(赤白青) 3색기와 더불어 등장하는 여성(자유의 여신을 의미함─옮긴이)에 의해서보다는 네 가지의 다른 테마를 통합하는 푸가곡에 의해 확실하게 전달된다고 믿었다.

험프리의 작품이 취할 새로운 방향은 자신과 와이드맨이 1928년에 데니숀무용단을 떠난 후에 독자적으로 발표한 첫 무대에서 드러났다. 《색채의 하모니 *Color Harmony*》(1928)에서 예술적 예지를 대변하는 은색의 인물(와이드맨)이 스펙트럼의 뒤섞어진 색깔들을 조화로운 디자인으로 엮는다. 음악의 구조를 단순히 반영하려고 애썼던 세인트 데니스의 음악의 시각화와는 달리 험프리의 안무는 언제나 심층의 생각에서 뻗어 나왔다.

《물의 연구 *Water Study*》(1928)는 자연스런 호흡 동작을 위해 험프리 자신이 이른바 음악의 '대뇌(cerebral)' 리듬이라 불렀던 것을 타기한 실험작이었다. 덩칸의 많은 춤들처럼 이 작품은 자연 현상의 관찰에서 착상되었다. 자신들의 호흡 소리에 의해서만 깨어지는 정적 속에서 무릎을 꿇은 춤꾼들이 파도의 솟구침을 모방하여 등을 아치 모양으로 휘게 한다. 산산이 부서져서 가라앉는 거대한 물의 무리들처럼 서로 만나고 흩어지면서 춤꾼들은 일어서서 함께 달려간다.

험프리의 《동작 드라마 *Drama of Motion*》(1930)는 음악을 배제하고 주제를 발생시키는 구도, 리듬 및 역학과 같은 형식적 요소들에 집중함으로써 춤을 독자적 예술로 확립시켜 보려 한 시도였다. 험프리 자신이 당시의 많은 현대무용가들의 작품을 휩쓸던 가상적 감정 부리기와 '자기표현' 과는 정면으로 대립되는 시도로서 이 작품을 내세웠지만, 자신의 가장 잘 알려진 춤의 하나인 《셰이커 교도들 *The Shakers*》(1931)도82은 정작 정서를 묘사하는 것에로 되돌아 가버렸다. 이 작품은 셰이커 교도들의 종교적 수행에서 착상을 얻었다. 셰이커교란 교도들에게 독신을 요구하는 기독교의 일파인데, 이 작품은 남성과 여성을 분리시키고 전율하는 동작을 안무에 섞어 넣음으로써 셰이커 교도들의 의례를 보여

주었다. 서로 만날 적에 남성과 여성이 몸을 떠는 것은 죄를 씻김질하겠다는 염원의 표현이자 성적 충동의 억제를 암시한다.

《새로운 춤 3부작 New Dance Trilogy》은 험프리의 현대 사회에 대한 비판과 미래에 대한 시각을 나타내었다. 이 3부작이 함께 공연된 적이 전혀 없었을지라도, 그 주제의 일관성으로 인해 통합된 것이나 마찬가지였다. 또한 이 3부작의 춤은 모두 웰링포드 리거의 곡에 맞춰 진행되었다. 그 가운데 《극장의 작품 Theatre Piece》(1936)은 모두들 이기적 목표를 추구하는 공동체의 다양한 구성원들(사업가, 여성 노동자, 운동선수, 배우) 사이에 발칙한 경쟁 관계가 지배하는 현대 사회를 묘사하였다. 《나의 고된 시련으로 With My Red Fires》(1936)에서는 두 연인이 권위의 부정적 측면을 대변하는 완강한 마트리아크(Matriarch, 위엄있는 노부인—옮긴이)를 물리친다. 그 가운데 실제로 가장 먼저 창작된 《새로운 춤 New Dance》은 개인이 자신의 정체성(아이덴티티)을 상실하는 법 없이 집단과 잘 어울려 일할 수 있는 이상 세계를 묘사하였다. 이 작품의 근본 취지는 순수한 춤을 매개로 제시되었다. 즉 독무자와 군무자는 서로 조화를 이루어 관계를 맺으며, 《변주부와 결말부》에서 개인들은 간단한 독무를 추기 위해 앞으로 전진하고 그러고나서 다시 집단으로 복귀한다.

1940년대에 험프리는 이전에 자신의 제자였던 리몽(José Limón, 1908-1972)과 함께 집중적으로 작업을 하기 시작하면서 리몽의 솜씨가 춤꾼으로서 동시에 안무가로서 적절하도록 다듬어 주었다. 연기 생활에서 은퇴하고 난 이후 험프리는 호세 리몽 무용단의 예술 감독으로 활동하면서 여러 작품을 창작해 주었다. 코플랜드의 음악에 맞춰 추어진 《대지에서의 나날 Day on Earth》(1947)은 삶에 대한 간략하되 풍부한 알레고리였다. 어느 남자(리몽)가 첫사랑인 어느 소녀와의 목가적인 사건 때문에 노동에 지장을 받는다. 두번째의 여성이 자기 아내가 되고, 그들은 아기를 갖는다. 자신의 삶을 꾸리기 위해 아이가 떠나자 아내는 슬픔에 빠지고 잠시 원기를 회복하여 일을 하고서는 남편이 노동에서 위안을 찾도록 내버려 두고 몸져눕는다. 마침내 자식이 되돌아오고, 세 사람은 바닥에 누워 자기들 위로 천을 끌어 덮는다.

험프리의 춤 테크닉은 리몽과 그의 무용단에서 약간 수정된 상태로 적용되었다. 리몽의 가장 유명한 작품인 《무어인의 파반느 The Moor's Pavane》(1949)도83는 셰익스피어의 오델로 이야기를 압축한 것이었다. 이 작품에는 오직 네

82 도리스 험프리(중앙)가 만든《셰이커 교도들》(1931)에 등장하는 제의의 춤에서는 종교적인
엑스터시와 성의 억압이 동시에 분출되었다. 이 작품에서 험프리는 원로 여성이라는 중심역을 맡았다.

사람의 등장인물(리몽이 맡은 오델로, 그의 신부로서 결백하며 믿음직스런 데
스데모나, 데스데모나의 부정을 빗대어 말함으로써 결국 오델로로 하여금 데스
데모나를 죽이게 만드는 의뭉한 이아고, 이아고의 마누라이자 앞잡이인 에밀리
아)만 나온다. 춤 동작은 형식으로 굳어진 궁정춤의 틀 내에서 펼쳐지며, 등장
인물들의 강한 열정과 춤 동작의 억제된 듯한 느낌은 예리하게 대조를 이룬다.
이 작품의 가장 주목할 만한 이미지들 가운데 한 부분에서 이아고는 눈에 독을
퍼부으면서 우유부단한 오델로의 등에 거머리처럼 들러붙는다.

　　와이드맨의 보다 가벼운 분위기는 심각하며 약간 음울한 현대무용의 세계
에서 사뭇 환영받을 만하였다. 천부적인 마임 예술가로서 그는 이전의 팬터마임
보다 덜 축어적(逐語的)이어서 더 춤 같은 이른바 활동예술적 무언극(kinetic
pantomime)을 발명하였다.《어머니의 심정에서 On My Mother's Side》(1940)와

83 호세 리몽의 작품《무어인의 파반느》
(1949)에서 보이는 정태적(靜態的)인
형식성은 약탈자 이아고(루카스 호빙Lucas
Hoving)와 에밀리아(폴린 코너 Pauline
Koner)가 바라 볼 동안에 데스데모나
(맨 오른쪽의 베티 존스 Betty Jones)에게
절하는 오델로(맨 왼쪽의 리몽)의 격한
정열과 대조를 이룬다.

《그리고 아버지는 소방수이셨지 And Daddy was a Fireman》(1943) 같은 자전
적 작품과 문예 작품에서 주제를 선택한 작품들에서 대본을 말로 하는 방법을
활용하였다. 《행복한 위선자 The Happy Hypocrite》(1931)는 성자의 가면을 벗어
던짐으로써 개심하게 된 난봉꾼 조지 헬 경에 대한 막스 비어봄의 재치있는 이
야기를 옮긴 것이다. 《캉디드 Candide》(1933)는 볼테르의 풍자 문학에 바탕을
둔 것이었으며, 한편 《우리 시대를 위한 우화 Fables for Our Time》(1947)는 〈정
원의 일각수(一角獸)〉 같은 삽화에 나오는 제임스 서버의 우울한 해학을 포착한
것이었는데, 〈정원의 일각수〉에서는 어느 사나이가 마누라에게 신비스런 짐승
을 두 눈으로 똑똑이 보았다고 믿게 하려고 애를 쓴다.

그가 가장 사랑한 작품 중의 하나였던 《흔들대는 불빛 Flickers》(1941)도85
은 무성영화에 잘 등장하던 주제를 따뜻하게 모방한 풍자시였다. 〈뜨거운 심장
Hearts Aflame〉에서 저당권으로 무장한 악한들이 어느 농부와 딸을 위협한다.
〈죄악의 대가 Wages of Sin〉에 등장하는 탕녀는 사랑에 사로잡힌 희생자를 박박
할퀴면서 나병을 옮긴다. 루돌프 발렌티노 같은 지독한 호색한은 어린 계집애를
〈사막의 화원 Flowers of the Desert〉 안으로 유괴한다. 〈용맹스런 마음 Hearts

Courageous〉은 인디언들에게 포위된 서부 개척 가정을 묘사한다.

코믹한 작품으로 이름이 잘 알려졌을지라도 와이드맨 역시 심각한 면이 있었다. 작품《사형(私刑)의 마을 *Lynchtown*》(1936)은 뽑혀진 희생자의 파멸을 갈망하는 폭도들의 분별없는 만행을 묘사하였다. 그 당시에 실제로 무대 밖에서 폭력이 자행되었기 때문에 이 작품의 파급력은 작지 않았다.

추구한 목표에서 상당한 유사성이 있었음에도 불구하고, 그레이엄의 춤꾼들과 험프리-와이드맨 그룹 사이에는 어느 정도 경쟁 상태가 존재하였다. 그러나 그들은 미국 버몬트주의 베닝튼 칼리지(Bennington College)에 마사 힐(Martha Hill)이 1934년에 세운 베닝튼 춤학교(Bennington School of the Dance)

84, 85 (왼쪽) 캐서린 던햄의《열대지방의 레뷰춤》은 관객들에게 재즈춤을 비롯《라라 통가 *Rara Tonga*》(1942)와 같은 원시적인 제의의 레크리에이션 춤에 이르기까지 흑인들의 매우 다양한 춤을 폭넓게 보여주었다. 사진의 중앙에 던햄이 보인다. (오른쪽) 무성영화를 익살스레 모방한《흔들대는 불빛》(1941)에서 도저히 당해낼 수 없는 우두머리로 나온 와이드맨이 꾐에 넘어간 여자(베아트리스 세클러 Beatrice Seckler)를 벽에다 들어 올리며 춤추고 있다.

에서 공통 함수를 찾았다. 1942년까지 매년 열린 여름철 워크숍과 관련 제전에서 그레이엄, 험프리, 와이드맨, 하냐 홀름(뉴욕의 뷔그만 학교 교장) 및 다른 무용가들은 자기들의 테크닉을 가르치고 신작을 안무할 기회를 가졌다. 《나의 고된 시련으로》, 《세상에 드리는 서한》 그리고 《죽음과 황홀》은 모두 베닝튼에서 창작된 것들이다. 『뉴욕타임스』의 춤 비평가 존 마틴(미국의 주요 일간지에 춤 비평가로 임명된 최초의 인물)은 무용사와 비평을 가르쳤고, 한편 루이스 호스트는 춤, 음악, 작곡을 가르쳤다. 대학이나 대학교의 신생들이 학생들로 많이 재학하였고, 그들은 거기서 배운 것을 미국 전역에 퍼뜨렸다.

몇몇 안무가들은 그레이엄, 험프리 혹은 와이드맨보다 현대적 삶과의 관련성을 더욱 깊게 추구하였다. 또 몇 사람은 당시의 정치적 사건을 소재의 바탕으로 삼았다. 공산주의자들의 고상한 이상은 에디트 시갈의 《적화(赤化) 지역 The Belt Goes Red》(1930)에 자극을 주었다. 이 작품에서는 하얀색 차림의 노동자들이 일관 작업 행렬을 이루어 검정색 차림의 춤꾼들로 '기계'를 만들고 빨간 깃발들로 그 기계를 에워쌌다. 시갈의 무용단은 노동자춤연맹(Workers' Dance League)에 소속하였던바, 이 연맹은 1933년에 춤을 통하여 정치적 실천을 목표로 결성된 무용 단체들의 협의체였다. 여기에 가맹한 단체들은 정치 집회와 노조 회합에서 종종 공연했는데, 그것은 이 단체들이 새 청중들에게 자기들의 메시지를 전달하기를 원하였기 때문이다.

노동자춤연맹에 소속된 또 다른 단체로는 1934년에 결성되어 춤 교육과 공연을 동시에 수행한 뉴 댄스 그룹(New Dance Group)이 있다. 누구에게나 와닿는 춤을 만든다는 목표를 달성하기 위하여 이 단체는 아주 저렴한 교습료를 받고 춤 교실을 열었으며, 기아(굶주림), 실업 그리고 전쟁과 같이 보편적인 관심을 끄는 문제들을 토대로 극장식 작품을 만들었다. 이 단체의 리더로는 그레이엄 무용단의 세 춤꾼 더들리(Jane Dudley), 매슬로우(Sophie Maslow), 소콜로우(Anna Sokolow) 그리고 험프리-와이드맨 무용단의 베일즈(William Bales)가 있었다. 1940년대에 이 단체의 초점은 미국의 민속적 소재로 옮겨 갔으며, 그리하여 매슬로우의 《통속어 Folksay》(1942)같은 작품들을 만들기 시작하였다. 매슬로우의 이 작품은 미국 농촌의 다정한 삶의 분위기를 재창조하기 위해 교묘하게 느슨해진 춤 스타일, 민요, 칼 샌드버그의 텍스트를 활용하였다.

미국을 소재로 한 사람으로는 타미리스(Helen Tamiris, 1905-1966)도 있는

데, 그녀는 발레와 뮤지컬 코메디를 한 전력이 있었다. 타미리스 역시 사회 참여를 이상으로 삼고 또한 보다 광범위한 관객들에게 춤을 제공하고 싶어 하였다. 타미리스가 가장 잘 알려지게 한 작품은 《흑인 영가 *Negro Spirituals*》로서, 1928년부터 1942년 사이에 만든 연작 춤이었다. 미국 흑인들이 겪는 체험의 서로 다른 측면들이 《나의 고통 그 누가 알랴 *Nobody Knows the Trouble I See*》에서 나타나는 피로와 황량함으로부터 〈여호수아, 여리고의 싸움에 능하시니 *Joshua Fit de Battle ob Jericho*〉의 정력적인 활기에 이르기까지 이들 춤과 노래에서 표현되었다. 한편 〈모세 내려가시니 *Go Down Moses*〉의 힘과 열망은 〈판자 위의 녀석, 릴 칠른 *Git on Board, Lil' Chillun*〉의 미친 듯한 환호와 대조를 이룬다.

타미리스가 흑인 저항 가요에 맞춰 만든 《형제들이여 얼마나 오랫동안? *How Long Brethren?*》(1937)은 미연방 춤 진흥사업(the Federal Dance Project)에 따라 제작되었다. 미연방 춤 진흥사업은 1929년에 발생한 대공황으로 인해 엄청나게 야기된 실업을 완화하기 위한 노력의 일환으로 고용촉진국에 의해 1935년부터 시행된 사업이다. 이 사업은 미국 역사상 최초로 춤 작품 창작에 공공 기금이 사용된 사례로 남아 있다. 뉴욕과 시카고에서 이 진흥사업은 가장 활발하게 펼쳐졌는데, 참여자들로는 험프리, 와이드맨, 페이지(Ruth Page) 그리고 던햄(Katherine Dunham)을 들 수 있다.

그레이엄 무용단과 뉴 댄스 스룹의 멤버였던 안나 소콜로우(1910-2000)의 초기 작품들은 정치적, 사회적 의식으로써 관객들에게 공감을 주었다. 이를테면 《죄 없는 사람들의 살륙 *Slaughter of Innocents*》(1937)은 당시의 스페인 내란에서 영감을 받았다. 작품들이 당대의 삶과 연관을 가졌을지라도 소콜로우는 1950년대에 이르러 소외와 고독을 주제로 초점을 옮겼다. 《방 *Rooms*》(1955)에서 춤꾼들은 함께 무대 위에 있을 때에도 심지어 서로 혼자인 것처럼 보인다. 그들은 서로 눈길을 교환하지 않는다. 반복되는 동작들은 충동과 맞닿아 있다. 한 남자가 안절부절 어쩔 줄을 모른다. 한 여자가 성적 욕구 불만을 몸짓을 섞어가며 해댄다. 세 여자는 자기도취적 생각에 몰두해 있다. 다른 한 남자가 눈에 안 보이는 악마들을 피해 달아난다. 20세기를 보는 소콜로우의 눈은 주로 어둡고 염세주의적이다. 소콜로우는 대도시의 빌딩 숲 안에서 인간이 직면하는 절망감을 포착하였다.

대부분의 작품을 캘리포니아에서 만든 호튼(Lester Horton, 1906-1953)은 애당초 미국의 춤과 관습에서 영감을 얻었으나 관심을 다른 문화권까지 포괄할

만큼 넓었다. 1932년에 로스앤젤레스에서 창설된 그의 무용단은 백인뿐 아니라 흑인, 남미와 아시아의 춤꾼들을 기용한 최초의 무용단들 가운데 하나였다. 그는 종족춤 형식을 각색한 움직임을 수용하고 몸이 복잡다단하면서도 유연하게 움직이도록 훈련하는 춤 기법을 개발하였다. 완벽한 극장 전문가이던 그는 가끔 음악을 작곡하였고 또 자기 무용단을 위해 의상과 무대장치도 만들었다. 연극에 기운 그의 취향은 《여보, 당신 *The Beloved*》(1948)에서 입증되는데, 이 작품은 마누라를 죽인 어느 남자의 산인한 이야기이다.

1930년대와 1940년대에 흑인들의 춤은 진지하게 고려할 만한 가치가 있는 예술 형식으로 인식되었다. 이런 방향의 운동을 주도한 두 사람을 꼽는다면, 던햄(1912년생)과 프리무스(Pearl Primus, 1919-1994)도78로서, 두 사람 모두 인류학으로 박사학위를 받았고 또 아프리카와 카리브해 안의 나라들에서 현장조사를 하였다. 두 사람은 학자였을 뿐더러 매력적 연기자, 창조적 예술가였으며 그리고 각자 연구한 것을 자극적인 극장식 작품의 바탕으로 활용하였다.

그레이엄처럼 던햄은 제의(the ritual)에 특히 관심을 가져 여러 작품의 주제로 활용하였다. 처음에 미연방 춤 진흥사업에 따라 만든 《라그이야 *L'Ag'ya*》(1938)는 마르티니크 섬에서 벌어지는 사랑의 삼각관계를 묘사하였다. 서로 경쟁하는 구혼자들은 노래와 북치기가 반주로 따르는 리듬 형식으로 전통적 결투를 벌임으로써 갈등을 해결해 버린다. 《통과의례 *Rites of Passage*》(1941)에서는 젊은이가 성인으로 되는 성년식과 젊은 한 쌍의 구혼이 재현되었다. 색깔이 화려하며 생기가 넘치는 던햄의 의상이 동원된 작품은 새 관객들에게 흑인의 춤을 소개했는데, 이들 작품은 1943년에 만든 《열대지방의 레뷰춤 *Tropical Revue*》도84처럼 대중적 프로그램에서 발표되었다. 던햄은 또한 자기만의 테크닉을 개발하였다. 이 테크닉은 미국의 많은 춤 형식들의 특징이기도 한 인체 각 부위의 고립(즉, 서로 독립된 인체 부위들의 움직임)에 토대를 두었다.

무용가로서 1943년에 데뷔한 프리무스는 던햄보다는 덜 매혹적인 공연 이미지를 개발하였다. 프리무스의 감동적인 춤들은 가끔 흑인들의 산전수전에서 착상을 얻은 것들로서, 예컨대 《고생 블루스 *Hard Time Blues*》(1943)는 미국의 물납(物納) 소작인들(노예제도 폐지 후에 미국 남부 지역에 생긴 제도가 물납 소작제임 — 옮긴이)의 기진맥진하는 삶을 준열하게 고발하였다. 던햄처럼 프리무스도 서아프리카 지방의 인사 춤인 《퐁가 *Fonga*》(1949) 같은 작품에서 아프리카와 카리

브해 연안의 춤과 제의를 재창조하였다.

라 메리(본명: Russell Meriwether Hughes, 1898-1988)는 아시아, 아프리카, 스페인, 남미에서 종족춤을 공부하고 공연하였다. 그녀는 토착민들만이 포착할 수 있는 뉘앙스들이 몇 가지 있다고 알고 있었지만 그럼에도 불구하고 가능하면 그런 춤들을 정확하고 근거가 있게 해내려고 애썼다. 라 메리의 연구는 저서 『인도춤의 몸짓 언어 *The Gesture Language of the Hindu Dance*』(1941)와 『스페인 춤 *Spanish Dancing*』(1948)으로 발표되었다. 1940년에 그녀와 세인트 데니스는 뉴욕에서 나티야(인도춤) 학교(the School of Natya)를 열었다. 후에 이 학교는 1942년부터 1956년까지 명맥을 이은 종족춤센터(Ethnologic Dance Center)에 흡수되었다. 라 메리가 한 춤들 중에서 가장 성공적이었던 것은 《백조의 호수》를 인도의 춤 움직임으로 옮긴 것으로서, 1944년에 안무되었다. 발레의 음악과 줄거리를 유지하되 라 메리는 백조의 여왕(함사 라니)이 마법에 걸리게 된 연유를 설명하는 서주부와 왕자와 마법사 사이의 춤 결투 장면을 덧붙였다.

던햄, 프리무스 및 라 메리의 노력은 종족춤의 가치와 원형을 확립하는 데 도움이 되었다. 정통 춤 형식들의 풍요로움을 입증함으로써 그들은 다른 무용가들과 관객들이 종족춤을 새삼 유의하면서 관람하고 연구하도록 자극을 주었다.

1930년대와 1940년대의 현대무용은 정말이지 그 이름에 어긋나지 않았다. 당시의 현대무용은 현대 세계의 복잡다단함과 모순들 가운데 많은 것을 형상화하였다. 현대무용은 개혁자적 열의로써 이상 세계를 전망하고 제시하였다. 그러나 현대무용은 삶의 가혹한 현실에 정면으로 대응하였고, 또한 서정적 분위기와 해학의 여지도 발견하였다. 현대무용은 미국의 유산을 표출하려고 모색하였으며, 또한 미국의 다민족적 성격을 인식하고 이를 춤을 통해 전달하려고 노력하였다. 그러나 특징과 목적이 다양함에도 불구하고 현대무용은 테크닉을 순전히 장식적으로 전시하는 따위와는 대립되면서 춤을 통해 감정을 표현하는 일에 중점을 두었다는 사실에 근거하여 통일성을 보였다.

아마도 혁신이라는 이념과 밀접하게 연관된 때문에 '현대무용' 이라는 용어는 존속되어 왔을 것이다. 확실히 1930년대와 1940년대는 어떤 생각을 표현할 수 있거나 어떤 이야기를 짜맞출 수 있는 새로운 방법, 새로운 소재, 새로운 동작 방식을 소개해준 시기였다. 이러한 개혁들은 현대무용과 발레 양쪽 모두에서 미래에 나타날 성과를 위한 토대를 제공해 주었다.

발레의 중심지 이동

1929년에 디아길레프, 1931년에는 파블로바가 세상을 뜨고 나자 서구 발레의 독점국이었던 러시아의 지위는 위축되기 시작하였다. 비록 발레 뤼스의 전통이 이어지고는 있었으나 각국을 대표하는 강력한 발레단들이 1930년대와 1940년대에 영국, 프랑스, 미국에서 새롭게 솟아올랐다. 하지만 이러한 발레단들의 배후에는 어느 정도 러시아 발레의 전통이 도사려 있었다. 영국의 주요 발레단들의 창설자들이었던 마리 램버트(Marie Rambert)와 니네트 발루아는 모두 이전에 발레 뤼스의 단원들이었으며, 마찬가지로 당시 영국의 최고 춤꾼이었던 알리시아 마르코바와 안톤 돌린도 발레 뤼스의 단원들이었던 바 있다. 19세기 말에 기울어졌던 파리 오페라좌 발레단은 발레 뤼스 최후의 남성 스타였던 리파르에 의해 새로운 힘과 방향을 부여받았다. 미국에서 발란신은 러시아 전통의 춤 어휘와 교육법에 바탕을 둔 미국식 발레를 개발하는 데 전념하였다.

디아길레프가 사망하자 해체되어버린 발레 뤼스는 20년간 서구 발레의 길잡이였으며, 또한 그 명성과 유산은 두 개의 경쟁 무용단에 의해 마침내는 필요한 것으로 수용되었다. 그 첫번째 무용단이 1932년에 모습을 드러낸 발레 뤼스 드 몬테카를로(Ballets Russes de Monte-Carlo)였다. 이 무용단은 그 후에 이어서 여러 다른 이름으로 등장했는데 원조 발레 뤼스(Original Ballet Russe)라는 것도 그 가운데 한 이름이다. 그러나 여기서는 편의상 그 책임자였던 바실리 드 바질 대장(Wassily de Basil, 1888-1951, 러시아 코사크 기병대의 장성을 역임하고 후에 발레 뤼스 드 몬테카를로를 창설하고 1939-1948년에 원조 발레 뤼스의 감독을 맡음—옮긴이)의 이름을 따서 드 바질 발레 뤼스(De Basil Ballets Russes)로 부르기로 하겠다. 그 두번째 무용단은 발레 뤼스 드 몬테카를로(Ballet Russe de Monte-Carlo)로 가장 잘 알려진 무용단이다. 든햄(Sergei Denham, 1897-1970)이 감독을 맡아 1938년에 첫 공연을 가진 무용단이다.

86 높이 날아가려고 하는 이카루스의 팔자 사나운 시도를 이야기로 옮긴 《이카루스》(1935)에서의 리파르. 여기서 리파르는 발레 음악에 대한 실험적인 접근을 시도하였다. 즉 악보를 꼬치꼬치 따라 가는 시도는 전혀 눈에 띄지 않았으며, 대신에 타악기로 무용수의 움직임을 따라가도록 작곡된 리듬을 연주하였다.

이 두 무용단에 관계한 인물들은 아주 많이 중복되었다. 마신, 니진스키 그리고 발란신은 두 무용단을 위해 새 발레를 안무하였으며, 또한 마르코바, 리파르, 다닐로바(Alexandra Danilova, 1903-1997), 에글레프스키 그리고 유스케비치(Igor Youskevitch)는 두 무용단에서 출연하였다. 두 무용단의 레퍼토리는 포킨의 《레 실피드》, 《페트루시카》 및 《셰헤라자데》, 니진스키의 《목신의 오후》, 마신의 《삼각 모자》처럼 디아길레프 시대 이래의 인기 발레들을 중심으로 하였다.

드 바질 발레 뤼스의 첫 걷습 안무사였던 발란신은 내중적으로 '베이비 발레리나들'로 알려지게 된 세 사람의 틴에이지 춤꾼들을 기용하였다. 당시 이리나 바로노바(1919년생)와 타마라 투마노바(1919-1996)는 열세 살 먹었고, 타치야나 리부신스카야(1917년생)는 열여섯 살 먹었다. 투마노바는 발란신의 작품 《코티용 Cotillon》(1932)에서 소녀 역을 맡았는데, 이 작품은 무도회에 참가한 젊은이들을 유쾌하게 그린 그림이다(코티용은 무도회 마지막에 모두가 참가하는 춤 또는 일종의 파란돌을 의미하는 불어임-옮긴이). 이 작품에서 흡혈귀 같은 검은 장갑의 여인과 남자가 만나는 〈운명의 손〉 이인무가 펼쳐지면서 불가사의한 분위기가 찾아든다.

드 바질 발레 뤼스를 발란신이 1933년에 떠나자 마신이 그 역할을 이었다. 드 바질 무용단에서 마신이 한 작품은 그가 후에 든햄의 발레 뤼스에서 만든 작품이나 별 대차 없었다. 비평가들은 마신의 작품을 두 가지 유형으로 분류한다. 하나는 《환상의 가게》와 《삼각 모자》의 맥을 잇는 캐릭터 발레이며, 또 하나는 교향곡 발레(symphonic ballet)이다. 첫번째 유형에 드는 것은 《아름다운 다뉴브강 Le Beau Danube》(드 바질 무용단, 1933)과 《파리의 즐거움 Gaité Parisienne》(든햄 무용단, 1938)도87으로서, 두 작품 모두 매력적인 다닐로바의 재능을 유감없이 보여주었으며 주제는 허망한 로맨스에 관한 것이었다. 아름다운 다뉴브강에서 길거리의 무희 역을 맡은 다닐로바는 이전에 애인이던 멋진 기병(마신)과 회상조의 왈츠를 추었다. 당시 관객들에게서 특히 사랑을 받은 《파리의 즐거움》은 다닐로바가 장갑 파는 여자로서 어느 남작(다닐로바의 오랜 파트너였던 프레드릭 프랭클린이 맡음)과 사랑에 빠지는 모습을 그렸다. 마신은 파리의 희열에 도취하는 괴짜 페루인 역을 맡았다. 작품의 끝마무리는 오펜바하의 여러 희가극에서 따온 곡조들을 메들리로 섞어 만든 빛나는 부분으로 장식되었다.

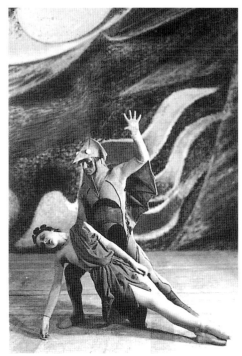

87. 88 대체로 마신의 작품들은《파리의 즐거움》(왼쪽)과《예감》(오른쪽)처럼 캐릭터 발레로
분류된다. 다닐로바의 풍만한 몸매와 넘치는 듯한 기쁨은《파리의 즐거움》에 대단한 성공을 안겨
주었다. 사진에서 그녀의 파트너는 영국 무용수 프레드릭 프랭클린(F. Franklin)이다.《예감》의 추상적인
세계에서 운명의 손에 쥐여진 '베이비 발레리나' 이리나 바로노바(Irina Baronova)가 정염의 역을
재현하고 있다.

이와 성격상 비슷한 것이 작품《유니온 퍼시픽 철도》(드 바질 무용단, 1934)
로서 몇몇 평자들은 받아들이기 곤란한 작품으로 비웃었다. 러시아 사람들의 눈
으로 미국을 묘사한 이 작품은 역사적인 사건, 즉 아일랜드 노동자들과 중국 노
동자들이 유니온 퍼시픽 철도 노선을 부설할 적에 벌이는 경쟁적 양상을 축으로
하였다. 이 작품에는 고급 매춘부 레디 게이(유지니아 델라로바가 맡음)와 마
신이 연기한 술집 주인 등과 같이 성격 묘사를 재치있게 한 부분이 나오며, 투마
노바는 멕시코의 모자 춤을 프앵트로 펼쳐 보였다.

전적으로 성공한 실험은 아니었지만 적어도 참신하긴 하였던 마신의 교향
곡 발레는 유명한 작곡가들의 교향곡을 사용하였다는 점에서 로푸코프의 춤 교
향악(Tanzsynfonia)과 흡사하였다. 대개 마신은 이들 교향곡 발레에 사랑, 불운

89 살바도르 달리가 디자인을 맡은 마신의 《박카스제》(1939)가 초현실주의 식으로 던지는 경악스런 장면 중의 하나로서 물고기의 머리를 한 무용수가 들고 나온다. 바그너의 《탄호이저》에서 따온 음악에 맞춘 이 발레는 미치광이 루트비히 2세의 환각을 묘사하였다.

과 같은 추상적 성질에 바탕을 둔 거창한 주제를 투입하였다. 여기서 예외라면 베를리오즈의 대본을 마신이 충실히 따른 《환상 교향곡 Symphonie Fantastique》 (드 바질 무용단, 1936)이다. 아편에 중독된 어느 젊은 음악가의 꿈에 손에 잡히지 않는 애인이 마침내 그에게 마귀의 잔치에 나오는 마귀로 등장한다. 이른바 '위대한 음악' 을 춤에 활용하는 것을 많은 사람들이 그 때만 해도 안될 일로 생각한 때문에 교향곡 발레는 많은 논란거리가 되었다. 사람들이 생각하기에 교향곡은 그 자체로 완결된 것이므로 더 이상 춤으로 설명될 필요가 없었던 것이다.

마신이 교향곡 발레들에서 높이 찬사를 받은 부분이었던 춤꾼 집단을 천진난만하게 다루는 솜씨는 무용가 니나 베르치니나(Nina Verchinina)와의 교분 덕택이었다. 베르치니나는 라반의 메소드를 연구해서 중부 유럽의 현대무용과 접목시켰다. 차이코프스키의 《5번 교향곡》에 맞춘 마신의 첫 교향곡 발레 《예감 Les Présages》(드 바질 무용단, 1933년, 운명에 맞서는 인간의 투쟁을 알레고리

90 완전히 미국 스타일로서 손뼉치기와 방문자가 잇따르는 스퀘어 댄스가 아그네스 드 밀의 작품 《로데오》(1942)의 경과부의 한 장면을 보여주고 있다(옆면).

로 옮긴 작품)도88에서 베르치니나는 의인화된 행동이라는 인물의 역을 창조하였다. 바로노바와 리아부신스카는 각기 정열과 경박의 역으로 찬사를 받았다. 작품 《코레아르티움 *Choreartium*》(드 바질 무용단, 1933)(4장으로 된 발레-옮긴이)의 음산한 제2악장도 베르치니나가 맡았다. 이 작품은 브람스의 《4번 교향곡》의 여러 가지로 변하는 분위기를 그대로 반영하려고 애썼지만 상징주의에는 보다 덜 의존하였다. 든햄 무용단을 위해 마신은 베토벤의 《7번 교향곡》을 안무했는데(1938), 예수의 수난을 빗대어 암시한 제2악장에 비판이 쏟아졌다. 또 든햄 무용단을 위해 만든 《적과 흑 *Rouge et Noir*》(1939)은 쇼스타코비치의 《1번 교향곡》에 따라 만든 것으로서 춤꾼들의 의상 색깔을 알레고리적 의미에 맞추어 배열하였다.

작품 《박카스제 *Bacchanale*》(1939)도89는 위의 어떤 유형으로도 분류되지

않는 작품이다. 초현실주의를 파고 든 이 작품을 만들 적에 화가 달리의 장치에서 도움을 받았다. 바그너의 《탄호이저》에 나오는 음악 〈비너스의 산〉에 맞춰 진행되는 이 작품은 바바리아의 미치광이 루트비히 2세 황제의 환상을 묘사하였다. 등장 배역 가운데는 물고기 머리 모양을 한 여성, 춤추는 우산으로 표현되는 죽음의 기사 그리고 마누라의 육체적 학대를 기꺼이 감내하는 실존 인물 레오폴트 자허-마조흐가 등장한다.

마신이 떠나자 포킨이 전설적인 비이올린 주자를 묘사한 작품 《파가니니 Paganini》(1939)를 포함해서 새 작품을 몇 편 만들고 기존 작품들을 개작하면서 드 바질 무용단에 동참하였다. 무용가 리신(David Lichine, 1910-1972)은 드 바질 무용단의 가장 대중적인 작품들 중의 하나인 《졸업 무도회 Graduation Ball》(1940)를 창작했는데, 이 작품에서 곧 사회에 진출할 교양학교 재학 아가씨들과 사관생도들은 황홀과 당혹이 뒤섞이는 속에서 미팅을 갖는다.

든햄 무용단과 드 바질의 무용단, 이 두 경쟁자는 런던에서 동시에 시즌을 가진 1938년 여름 이후 각기 독자적 영토를 확보하였다. 든햄 무용단은 미국과 캐나다를 순회 공연하였으며, 그러는 동안 드 바질 무용단은 유럽, 호주, 남미를 순회하였다. 두 무용단 모두 디아길레프의 발레 뤼스 출신인 러시아 춤꾼들과 폴란드 춤꾼들 가운데 정예분자들이 처음으로 공증한 러시아의 비법을 유지하려고 노력하였다. 그러나 시간이 흐르자 두 무용단에는 영국, 미국, 캐나다, 호주 출신의 춤꾼들이 많이 기용되었으며, 이 춤꾼들은 처음부터 러시아식의 예명으로 본명을 가리려고 애썼다.

든햄 무용단이 올린 가장 성공적인 발레 가운데 하나는 미국 안무가 드 밀(Agnes De Mille, 1905-1993)의 작품 《로데오 Rodeo》(1942)도 90였다. 아론 코플랜드의 곡에 맞춰 진행된 이 작품은 카우보이들의 솜씨를 흉내내려고 애쓰나 허탕을 치고 말지만 결국 몸단장을 하고서는 남자를 얻는 목장 소녀(카우걸)의 이야기를 전해 준다. 묘사되는 등장인물들에 보다 잘 어울리는 보다 비형식적인 유형의 동작을 위하여 작품 《로데오》는 발레 춤꾼들의 전통적인 곡예 자태를 배제하였다. 카우보이들은 열심히 야생마를 때리고 올가미를 빙빙 돌린다. 아가씨들은 장난치고 시시덕거리며 또 남의 눈을 피해 스타킹과 허리춤을 여민다. 외부 내방자로 가담자 숫자가 채워지는 힘찬 스퀘어 댄스가 지방색을 조성한다. 드 밀은 발란신이 《뮤즈를 인도하는 아폴로》에서 그렇게 했던 것처럼 발레에서

수용가능한 것들의 범위를 넓히면서 앞의 그러한 동작들을 춤으로 변환시켰다.

발란신은 1944-1946년 사이에 든햄 무용단의 상임 안무가로 일하였다. 이 무용단을 위해 그가 새로 만든 작품들에는 스트라빈스키의 곡에 맞춘 순수한 춤 작품인《춤의 합주 *Danses Concertantes*》(1944)와 불가사의하며 사람을 유인하는 몽유병자와 사랑에 빠지는 어느 시인의 도깨비 이야기를 그려 후에《몽유병자 *La Sonnambula*》로 제목이 바뀐《한밤의 그림자 *Night Shadow*》(1946)가 있다.

그가 이 무용단을 사임하고 난 후에 미국의 여러 안무자들이 작품 제작을 맡았다. 그 가운데 든햄 무용단을 위해 작업한 최초의 현대무용가인 베티스 (Valerie Bettis)(1920-1982)가 있었다. 베티스의《버지니아 선집 *Virginia Sampler*》(1947)은 버지니아주의 초창기 역사를 묘사하는 디베르티스망이었다. 하지만 춤꾼들은 베티스의 스타일을 소화하지 못했고 작품도 성공하지 못하였다. 페이지(Ruth Page, 1899-1991)는 1938년에 벤틀리 스톤과 합작으로 제작한 대중적인 작품《프랭키와 조니 *Frankie and Johnny*》를 다시 무대에 올렸다. 자기의 뚜쟁이를 살해한 어느 창녀의 아이로니컬한 이야기를 그린 이 작품에는 육군 위문단의 제복을 걸친 네 명의 가수가 반주를 맡았다. 보리스(Ruthanna

91 프레드릭 애슈턴의 첫번째 발레《패션 유행의 비극 *A Tragedy of Fashion*》 (1926)은 어느 부인복 재단사의 시행착오를 재미있게 묘사한다. 애슈턴이 맡은 재단사 상대역으로 마리 램버트가 재단사의 마네킹 가운데 하나로 등장하였다.

Boris)의 이인무《두 사람의 서커스 *Cirque de Deux*》(1947)는 고전 발레 춤꾼들의 허세를 해학적으로 풍자하였다.

범세계적 성격과 연중 계속되던 순회공연으로 특징지어진 드 바질과 든햄의 두 발레 뤼스 무용단과는 대조적으로 여러 무용단들이 자기 나라를 대표하면서 발전하기 시작하였다. 영국에서는 마리 램버트(1888-1982)와 제자들이 애슈턴(Frederic Ashton, 1904-1988)이 만든 최초의 발레《패션 유행의 비극 *A Tragedy of Fashion*》(1926)도91을 포함해서 1920년대 중엽에 소규모의 발레를 선보이기 시작하였다. 이 그룹은 결국 직업 무용단 발레 램버트(Ballet Rambert)로 성장하였다. 니네트 드 발루아(Ninette de Valois, 1898년생)는 평소에 영국식의 발레단을 세우고 싶어 했는데, 1926년에 런던에서 학교를 열었다. 올드 빅 씨어터(Old Vic Theatre)의 매니저였던 릴리언 베일리스의 후원으로 그녀는 후에 새들러스 웰스 발레단(Sadler's Wells Ballet)으로 알려지게 된 무용단을 세웠다.

발레 램버트와 새들러스 웰스 발레단은 모두 1930년에 비평가들인 아놀드 해스켈과 필립 리차드슨이 결성한 카마르고 연구회(the Camargo Society)의 후원으로 혜택을 입었다. 카마르고 연구회 자체는 무용단이 아니었다. 예약 관객들에게 이 연구회가 공연 시즌마다 제공한 작품들은 램버트와 드 발루아의 무용단에서 춤꾼들을 끌어다 썼다. 경제학자 케인스와 그의 아내이자 발레리나였던 뤼디아 로포코바, 작곡가 에드윈 에반스와 콘스탄트 람버트 그리고 램버트와 드 발루아가 이 연구회의 관리위원회에 참여하였다.

카마르고 연구회는 성장 중에 있던 영국 발레를 후원하였고, 그 때는 결정적인 시기였다. 그 어느 애송이 단체도 홀로 해볼 엄두도 못내던 보다 큰 규모의 작품을 카마르고 연구회는 할 수 있도록 여건을 만들어 주었으며, 그리고 애슈턴 같은 애송이 영국 안무가들이 저명한 작곡가들 및 무대장치가들과 더불어 일해 볼 용기를 주었다. 최고급 무용가들이 객원 예술가로 기용되었는데, 그 중에는 안톤 돌린, 로포코바 그리고 스페시브체바가 있었다.

카마르고 연구회가 만든 작품들 가운데 가장 특기할 만한 작품으로는 애슈턴의《파사드 *Façade*》(1931)(파사드는 건물의 정면, 사물의 겉모습을 의미함—옮긴이)와 드 발루아의《욥 *Job*》(1931)이 손꼽힌다. 작품《파사드》는 윌리엄 왈튼의 곡과 에디트 시트웰의 시에 맞춰 추어졌는데, 이 시는 원래 시트웰 가족의 '오락거리'로 지어진 것이었다. 대중적인 춤들을 희화화하려는 의도로 만들어진 이

작품에는 젖짜는 처녀로 분한 로포코바의 요들송, 간단한 옷차림을 한 마르코바의 폴카춤, 그리고 애슈턴이 위축된 정부 로포코바에 대해 남미출신의 아첨쟁이 애인 역을 맡은 파사도블 탱고춤이 등장하였다. 이에 비해 작품《욥》의 분위기는 사뭇 달랐다. 이 작품은 낭만주의 시대 시인 윌리엄 블레이크가 형상화한 욥의 고난에 대한 성경 이야기에 바탕을 두었으며, 블레이크의 형상화에서 영감을 받아 구엔 래버랫이 장치를 완성하였다. 본 윌리엄스가 곡을 지은 이 작품에서 안톤 돌린은 사탄의 장엄한 역을 맡았는데, 어느 한 순간 사탄은 하늘과 대지를 상징적으로 떼어놓는 계단에서 곤두박질하며 미끄러졌다.

카마르고 연구회는 1934년에 해체되면서 발루아 무용단에게 발레 작품들을 넘겨주었다. 그 당시 발루아 무용단은 램버트의 무용단에 비해 더 안정된 재정적 뒷받침을 확보하고 있었다. 하지만, 램버트가 여는 춤 클래스와 일요일 밤의 공연(정기적인 공연)은 그 때 막 싹이 트는 춤꾼들과 안무자들의 재능을 키워나가는 중이었다. 이 클래스를 거친 가장 유명한 학생들 가운데 한 사람으로 앤터니 튜더(Antony Tudor, 1909-1987)가 들어지는데, 그의 가장 잘 알려진 발레《백합의 화원 *Jardin aux Lilas*》(1936)도92은 램버트 발레단을 위해 창작된 것이었다. 이 발레는 움직임을 통해 미묘한 심리적 뉘앙스를 표현하는 튜더의 능력을 처음으로 드러낸 작품이다. 사랑하지도 않는 남자와 약혼을 한 여주인공 캐롤린을 축하하는 가든파티의 장면이 펼쳐진다. 축하 손님들 가운데는 캐롤린의 애인 그리고 캐롤린이 방금 약혼한 약혼자의 전처가 보인다. 4인무가 그려내는 감정의 소용돌이는 전통적인 발레 어휘로 짜맞춰지는 표현적인 몸짓(프앵트로 쉴새없이 직립하기, 한쪽 손을 이마에 갖다대기)을 통해 전달되었다. 음악이 절정에 이를수록 연기는 차가와지며, 캐롤린은 가만히 정지한 군상들 사이를 마치 도피처를 찾는 것처럼 더듬으면서 움직여 나간다. 그러나 캐롤린은 성공하지 못하고, 약혼자는 캐롤린을 길들인다.

튜더가 비록 새들러스 웰스 발레단과 짧은 기간 동안 함께 춤추었다고 할지언정, 이 발레단의 제한된 예산으로는 튜더에게 안무를 의뢰할 만한 형편이 못되었다. 자신의 무용단을 만들려고 튜더는 떠났으며, 그리하여 1940년에 튜더는 새로 조직된 발레 씨어터(Ballet Theatre)에 가담하기 위해 미국으로 이민하였다. 새들러스 웰스 발레단의 수석 안무가들이었던 니네트 드 발루아와 애슈턴은 이 바람에 영국 발레의 기틀을 세우는 선도자가 되었다. 마르코바를 첫 프리마

92 튜더의 《백합의 화원》(1936)의 한 장면. 자신들의 이기적인 결혼 언저리에서 캐롤린(모드 로이드)과
약혼자(튜더, 중앙)는 자신들의 이전 연인들(맨 왼쪽의 휴 렝, 맨 오른쪽의 페기 반 프라)에 대해 타오르는
후회스런 마음을 억누르지 못한다.

발레리나로 기용하면서 드 발루아와 애슈턴은 《백조의 호수》,《지젤》처럼 새로
운 작업의 영향을 받은 고전 클래식 작품들에 바탕을 두고 레퍼토리를 개발하기
시작하였던 것이다.도95

　　이 당시의 드 발루아가 최대의 성공을 거둔 발레라 한다면 《난봉꾼의 말로
The Rake's Progress》(1935)로서, 이 작품은 주색에 빠진 어느 방탕자가 도박에
다 유흥으로 가산을 탕진하고 채무자 감옥에 갇히고 정신 병원에서 최후를 맞는
다는 내용의 윌리엄 호가스의 연작 그림을 재생한 것이었다. 영국의 춤꾼 고어
(Walter Gore)는 방탕자 역을 맡았고, 이 방탕자가 배반한 소녀의 역은 마르코
바가 맡았다. 영국 미술가 렉스 휘슬러는 호가스의 그림을 본떠 의상과 장치를
디자인하였다.

1935년에 마르코바가 떠나자 아주 나이가 어렸던 마고트 폰테인(Margot Fonteyn, 1919-1991)이 마르코바의 역들을 맡기 시작하였다. 그 다음 수년간 폰테인은 애슈턴과 상대하는 뮤즈로 되었으며, 그리고 애슈턴의 수많은 발레들에서 주요한 역들을 창조해내었다. 폰테인과 애슈턴이 합심해서 이룬 최초의 성공작은《유령 Apparitions》(1936)이었는데, 얻을 수 없는 어느 여인의 환영에 사로잡힌 어떤 시인의 주변을 맴도는 아주 낭만주의적인 작품이었다. 패션계에서 『보그』잡지에 실린 사진으로 자기 위치를 확고히 했던 세실 비튼이 이 작품의 장치와 의상의 디자인을 맡았다. 시인의 역은 오스트레일리아 출신의 젊은 춤꾼 헬프맨(Robert Helpmann, 1909-1986)이 맡았으며, 후에 그는 연극적 재능으로 유명해졌다.

《유령》다음에 이어진 작품이《어느 결혼식 부케 A Wedding Bouquet》

93, 94 1940년대에 나온 영국의 유명한 두 발레. (왼쪽) 헬프맨의《햄릿》(1942)은 원래 연극에 담긴 프로이트적 의미를 강조하였다. 특히 햄릿(헬프맨)과 그의 어머니 거트루드(셀리아 프랑카) 사이의 관계를 통해 그런 의미가 강조되었다. (오른쪽) 애슈턴의《교향적 변주곡》(1946)은 마고트 폰테인을 스타로 부각시켰다. 이 작품은 절대적인 순수성으로써 춤추어져야 하는 줄거리 없는 발레이다.

(1937)로서 미국 작가 게르트루드 스타인이 구술한 대본을 사용한 것이었다. 이 작품에서 애슈턴이 재치있게 묘사하여 기용한 등장인물을 들자면 딱딱한 하녀인 웹스터(드 발루아가 맡음), 입담좋은 신랑(헬프맨이 맡음) 그리고 그의 이전 애인 줄리아(폰테인이 맡음)이다. 줄리아가 데리고 다니는 작은 개 페프(줄리아 파론이 맡음)는 그 대본 작가 스타인이 실제로 길렀던 멕시코산 테리어종에서 착상을 받은 것이었다.

1942년 헬프맨은 《햄릿》도93을 안무하였다. 이 작품은 햄릿의 죽음으로 시작하여 연극 《햄릿》에서 일어난 여러 사건을 회상하는 식으로 보여 주었다. 등장인물들은 햄릿의 환각에 의해 출현하는데, 그 연극 작품을 이렇게 프로이트 식으로 해석하는 중에 묘령의 오펠리아(폰테인이 맡음)는 햄릿의 어머니 거트루드와 뒤섞이곤 한다. 헬프맨의 연기자로서의 재능은 그로 하여금 햄릿의 해석 자로서 적격임을 말해 주었다.

1946년까지 새들러스 웰스 발레단은 코벤트 가든에서 로열 오페라 하우스가 재개장할 적에 초빙받을 정도로 충분한 명성을 획득하였다. 이 코벤트 가든은 이차대전 동안 댄스홀로 사용되었다. 로열 오페라 하우스의 재개장을 기념하여 이 발레단은 프티파의 《잠자는 숲 속의 미녀》도95를 영국의 디자이너 올리버 메슬이 만든 장치와 의상을 곁들여 새로 만들어 상연하였다(1939년에 초연함). 폰테인과 헬프맨이 주역을 추었고, 애슈턴과 드 발루아는 부수적인 안무를 제공하였다. 이 발레는 새들러스 웰스 발레단의 특징을 드러낸 작품이 되었으며 아직도 새들러스 웰스 발레단과 아주 동일시되는 작품으로 존재하고 있다.

프랑크의 《교향적 변주곡 Symphonic Variations》도94을 아무런 플롯 설정도 없이 능란하게 만든 애슈턴의 작품 역시 1946년에 창작되었다. 사람을 교묘하게 현혹시킬 만한 단순성을 갖춘 이 작품에서는 침착한 명증성을 견지해야 하는 여섯 춤꾼들에게 고도의 순수한 기교성이 요구되었다. 주역 캐스트는 폰테인과 섬스(Michael Somes, 1917년생)가 맡았고, 섬스는 수년간 폰테인의 상대역이 되었다.

그 때 유럽 대륙에서는 파리 오페라좌가 리파르에 의해 재기의 활력을 회복하고 있었는데, 리파르는 1929년에 파리 오페라좌의 발레 감독에 임명된 바 있다. 자신이 춤꾼으로서 최고 절정에 달한 1930년대에 리파르는 남성 춤꾼들이 파리 오페라좌에서 중요한 위치를 확보하는 데 있어 도움을 주었다. 그가 1932

95 후에 영국 새들러스 웰스 발레단의 간판 작품으로 된《잠자는 숲 속의 미녀》는 이 발레단에 의해
1939년에 처음 공연되었다. 다음 세대들에게 표준이 될 오로라 공주의 빛나는 역을 해내는
폰테인(중앙)이 〈장미의 아다지오〉를 펼치고 있다.

년에 새롭게 안무한《지젤》은 알브레히트의 역이 지젤의 역에 못지않은 중요성
을 갖도록 확장시켰다. 참고로 지젤의 역은 이 역의 가장 탁월한 해석자들 가운
데 한 사람이었던 스페시브체바가 맡았다. 리파르는 또한 안무에 대해 혁신적
생각을 가졌고, 이를 자신의 저서 『안무가 선언』(1935)에서 개진하였다. 작품
《이카루스 *Icare*》(1935)도86는 춤은 음악이 부여하는 리듬을 따르기보다는 오히
려 춤 자체의 리듬에서 비롯하여 마땅하다는 그의 이론을 입증하였다. 이를 달
성하려고 리파르는 먼저 춤을 안무하였고 그 다음에 작곡가 사이페르(J. E.
Szyfer)가 춤의 리듬을 곡의 바탕으로 사용하였다. 이 발레의 줄거리는 고대 그
리스의 이카루스(리파르 역) 신화에 토대를 두었다. 이카루스의 아버지 대달루
스는 자식에게 인공 날개 한 쌍을 만들어 준다. 아버지의 명을 어기고 이카루스

는 태양에 너무 가까이 날아가고 그리하여 날개의 초가 녹아내리고 이카루스는 죽음으로 돌진한다.

파리 오페라좌의 제약이 지나치게 심하다는 것을 감지한 프랑스의 젊은 안무가 롤랑 프티(Roland Petit, 1924년생)는 파리 오페라좌를 박차고 나와 먼저 샹젤리제 발레단(Ballets des Champs-Elysées)을 그리고 다음에는 파리 발레단(Ballets de Paris)을 각각 1945년과 1948년에 결성하는 작업에 착수하였다. 클래식 테크닉과 재즈춤을 혼용하는 그의 발레는 그 연극 감긱뿐만 아니라 우아한 세련미 때문에 유명하였다. 작가 콕토가 아이디어를 제공한 《젊은이와 죽음 Le Jeune homme et la mort》(1946)은 여자 친구와의 격한 만남 뒤에 자기 다락방에서 목을 매단 어느 예술 청년의 불상사를 바하의 고상한 곡 《C 단조의 파사칼리아》와 나란히 펼쳐 놓아 당시로서는 충격으로 받아들여졌다. 작품에서 그 여자 친구는 가면을 쓰고 죽음의 화신으로 되찾아 온다. 실제로 이 발레는 재즈 음악에 맞춰 리허설하였으며, 바하의 음악은 의상 리허설이 있기 전에는 사용되지도 않았다. 예술 청년 역을 맡은 바빌레(Jean Babilée, 1923년생)는 많은 찬사를 받았다. 비제의 오페라를 발레로 옮긴 프티의 작품 《카르멘》(1949)에서 카르멘의 역은 어김없이 프티의 마누라 르네 장메르(René Jeanmaire, 애칭은 지지(Zizi)였음)와 동일시되었는데, 지지의 쇼트 커트한 머리와 긴 다리는 주인공의 이미지와 부합하였다. 카르멘 이야기에서 특히 성과 폭력을 강조한 이 발레에는 카르멘과 불길한 애인 돈 호세(프티 역)가 상당히 길게 펼친 침실 장면도 등장하였다.

당시 유럽에서의 발레가 연극으로 기우는 성향을 강하게 드러내었을지라도, 미국의 발레는 발란신의 영향 때문에 전혀 다른 길을 개척하기 시작하였다. 발란신은 자기의 으뜸가는 지원자였던 학자이자 예술후원자 커스타인(Lincoln Kirstein)의 초청으로 1933년에 미국으로 건너 왔다. 훌륭한 춤 훈련의 필요성을 간파하고 발란신은 미국 발레학교(School of American Ballet)를 설립하였는데, 이 학교는 이 다음에 그가 연달아 세운 발레단들(아메리칸 발레단, 아메리칸 발레 순회단, 발레 소사이어티 그리고 1948년에 창설되어 지금도 명맥을 유지하는 뉴욕시티 발레단)의 춤꾼 공급원이 되었다.

미국에서 발란신이 발표한 작업은 엄청 다양하였다. 그는 고전 발레를 새롭게 안무해 자신의 해석본으로 정착시켰는데, 이 점에서 유명한 것은 《백조의 호

178

수》(1951)와 《호두까기 인형》(1954)을 각각 단막으로 처리한 것이다. 그리고 《한여름 밤의 꿈》(1962)처럼 전래의 스토리에 충실한 발레, 《비엔나의 왈츠 *Vienna Waltzes*》(1977) 같은 풍부한 스펙터클물도 유명하다. 하지만 발란신이 가장 유명해진 요인은 플롯을 배제한 자신의 네오클래식 발레 때문이었다. 이들 네오클래식 발레들 가운데 많은 작품들은 마치 관객의 관람 초점을 춤에다 집중시키는 데에 방해가 되는 모든 것을 배제하려는 기세로 아무 장치도 쓰지 않고 간단한 타이츠와 레오타드(소매없는 타이츠—옮긴이)만으로 진행되었다. 이런 장르의 발레 가운데 가장 유명한 작품 《바로코 협주곡 *Concerto Barocco*》(1941)이 있다. 이 작품은 원래 바로코의 장식을 암시하는 의상으로 추어졌다. 그리고 《네 가지 기질 *The Four Temperaments*》(1946), 《아공 *Agon*》(1946)도98, 《에피소드 *Episodes*》(1959)도 그에 해당한다.

　발란신에게 있어 음악은 춤을 위한 제1의 동기였는데(발란신은 음악을 춤을 위한 밑바탕이라 하였다), 음악의 제반 요소들(리듬, 악절, 음질)을 발란신은 안무에서 착상의 불꽃을 피우는 데 사용하였다. 하지만 그는 마신이 교향곡 발레 작품들에서 했던 따위로서 음악에다 상징적이거나 연극적인 표제를 겹쳐 놓는 방식을 쓰진 않았다. 그리고 발란신의 안무는 음악의 모든 모양새를 그대로 모방하려는 시도는 전혀 동원하지 않은 채 음악의 구조를 반영하였다. 발란신은 스트라빈스키와 작업을 계속하였으며, 두 사람의 합작으로 《오르페우스 *Orpheus*》(1948년작으로서 고대 그리스 신화를 다시 이야기해 본 작품), 플롯이 없는 작품 《아공》이 나왔다. 두 작품 모두 작품 《아폴로》와 더불어 그리스 신화 3부작으로 계획된 것이었다.

　미국의 토양에 바탕을 두고 발란신이 만든 최초의 작품이던 《세레나데 *Serenade*》(아메리칸 발레단, 1935)도97는 발란신의 작품 속에서 형식적 가치가 정서적 성질과 잘 공존할 수 있는 방법을 과시하였다. 차이코프스키의 《현악 오케스트라를 위한 C조의 세레나데》에 맞춰 진행된 이 발레의 거의 모든 부분은 순수한 춤으로 간주될 수 있지만서도 그러나 마무리 부분의 〈엘레지〉에서 줄거리의 테두리는 특정한 등장인물이나 사건으로 구체화되는 법 없이 형체를 갖추기 시작한다. 어느 소녀가 바닥에 쓰러지고 어느 남자가 이 소녀에게 접근하는데, 이 남자 바로 뒤에서 가까이 걷는 제2의 소녀가 남자의 눈을 가리고 있다. 남자가 쓰러진 소녀를 일으켜 세우고, 둘은 함께 춘다. 그 때 소녀는 원래의 자

96, 97 1930년대의 발란신의 발레. (왼쪽) 《일곱 가지의 대죄악 *The Seven Deadly Sins*》 (음악: 쿠르트 바일)에 나오는 〈1933년도의 발레들〉에서 불운한 여주인공 안나의 두 가지 역은 무용수 로슈(Tilly Losch, 왼쪽)와 가수 레냐(Lotte Lenya, 오른쪽)가 맡았다. (오른쪽)《세레나데》의 초연에서 여성들은 지금의 리바이벌작에서 흔히 푸른색의 긴 튀튀를 입는 것과는 달리 짧은 튜닉을 걸쳤다. 그러나 보셀러(Heldi Vosseler, 맨 앞), 라스키(Charles Laskey) 그리고 드 리바스(Flena de Rivas)가 취하는 이 포즈는 전혀 변하지 않았다.

세를 회복하며, 남자의 눈은 다시 감겨져 어디론가 이끌려 간다. 세 명의 남자들에 의해 높이 치켜들어진 소녀는 호위병 같은 집단에 의해 옮겨진다.

《네 가지 기질》(발레 소사이어티, 1946)도 이와 유사하게 결코 명확한 성격으로 처리되지 않은 정서의 메아리를 간직하였다. 힌데미트의 곡과 (이 곡의 주제에 따른 변주곡에 맞춰 추어진 세 개의 이인무가 앞장선) 대조적인 네 부분들은 고대의 네 가지 인간 기질론이 설명했던 상이한 기질들을 환기해 준다. 우울한 독무를 추는 인간의 느리며 무거운 움직임은 시무룩한 성향을 시사한다. 다혈질의 한 쌍은 보다 활기차며, 빠르고 밝은 사위를 펼친다. 점액질의 인간이 하는 독무의 느슨하면서도 겉보기에는 별 목적도 없는 성질은 냉랭한 나태의 상태

98 스트라빈스키와 합동으로 발란신이 만든 걸작 가운데는 《아공》도 들어 있다. 이 작품은 1957년에 뉴욕 시티 발레단을 위해 안무한 줄거리 없는 발레이다. 초연 이후에 꽤 시간이 지난 이 공연에서 수잔 패럴과 피터 마틴스가 중심의 한 쌍을 이루고 있다(옆면).

를 암시하며, 반면에 담즙질의 여성은 허공을 내지르면서 발을 높이 걷어차고 양팔로 격하게 동그라미를 만든다(옛날에는 담즙이 짜증과 화를 내게 하는 원인으로 간주되었음 – 옮긴이).

비록 발란신의 안무와 그 춤꾼들이 1960년대까지에는 충분히 기계적이며 냉랭한 것으로 간주되긴 했지만, 사람들의 취향은 변하여 그의 요청대로 되기 시작하고 1983년에 발란신이 죽을 시기에 이르러서는 대가로 인식되었다. 미국 발레에 대해 그가 남긴 흔적은 그를 모방하는 무리들이 나타날 정도로 대단한 것이었으며, 많은 안무가들은 발란신의 전면적인 영향력을 벗어나기란 힘들다는 것을 알아차렸다.

뉴욕의 발레 씨어터의 접근 방법은 그 명칭이 함축하다시피 매우 달랐다. 유럽의 발레 씨어터처럼 이 발레 씨어터도 발레의 연극적 요소를 강조하였다. 1940년에 첫 공연을 가진 이 단체는 무용가 체이스(Lucia Chase, 1897-1986)와

플레즌트(Richard Pleasant, 1906-1961)에 의해 결성되었고, 플레즌트가 첫 매니저를 맡았다. 그들은 단 하나의 예술적 시각에 예속되기보다는 다양하며 다재다능한 역량을 보일 만한 단체를 원하였으며, 이 목표를 이루기 위하여 그들은 레퍼토리 작업에 이바지할 수많은 다른 안무자들을 초빙한 바 있다. 애슈턴, 발란신, 드 밀, 돌린, 포킨, 마신, 니진스카 그리고 튜더는 모두 이 발레단을 위해 창작해 주었다.

이 발레단이 미국에서 창작한 작품들 중의 하나는 원래 로링(Eugene Loring)이 1938년에 발레 순회단을 위해 창작한 《애송이 빌리 *Billy the Kid* 》도 *100*였다. (앞서도 잠시 언급되었지만, 발레 순회단은 커스타인이 미국의 발레 재능을 펼쳐 보이는 진열장으로 세운 단체였다) 작품 《애송이 빌리》는 미국 서부 지방에 대한 전설적인 이야기를 내용으로 한 작품이다. 무법자 윌리암 보니는 인정많은 인물로 묘사되었다. 자기 어머니가 우연히 살해당하면서 보니는 범

99 튜더의 《불의 기둥》에서 노라 케이(오른쪽에서 두번째)가 성적으로 억압당한 여성의 모습을 설득력 있게 창조하였다. 또 다른 등장인물로서는 (왼쪽에서 오른쪽으로) 케이의 여동생 역으로 라이언(Annabelle Lyon), 구혼자 역으로 튜더, 언니 역으로 루시아 체이스 그리고 유혹자 역으로 휴 렝(Hugh Laing)이 나왔다.

100 유진 로링의 《애송이 빌리》(1938)에서 젊은 무법자 애송이 빌리(프레드 다니엘리 Fred Danieli, 중앙)가 보안관 팻 가렛(루 크리스텐센 Lew Christensen, 왼쪽)이 제안한 우정을 거절하고 있다.

죄자로 돌변하며, 빌리에 의해 희생된 사람들은 다양하게 다른 모습으로 가장한 동일인이 예외없이 역을 해내었다. 그리고 희생자들을 나타내는 이 사람은 네메시스(응보와 보복의 여신―옮긴이)의 의도를 대변한다. 로링의 안무는 말타기 및 카드놀이 따위와 같은 일상적인 실제 동작을 양식화시킨 것이었으며, 그리하여 빌리가 죽기 전에 잠시 불붙이는 실제의 담배처럼 자연주의적인 감촉이 안무에 곁들여졌다. 하지만 꿈 속에 나타나는 빌리의 멕시코 애인은 프앵트로 추었다. 상징주의와 로망스의 분위기가 물씬 풍기는 이 작품(개척자들이 서부로 향해 진군하는 행진으로 시작되고 마무리된다) 《애송이 빌리》는 드 밀의 작품 《로데오》(1950년에 발레 씨어터는 이 작품을 입수하였고, 이 작품은 실존 인물을 떠올리게 한다)에 스민 따뜻함과 직설적 특성과는 심한 대조를 이루었다.

튜더를 뉴욕의 발레 씨어터의 일원으로 영입한 사실은 다소 논란의 여지가 있을지라도 발레 씨어터 최대 성과였다. 그것은 튜더가 발레에서 심리적 뉘앙스 표현을 지속적으로 발전시키면서 대부분의 경력을 이 단체를 위해 바쳤기 때문

이다.《불의 기둥 *Pillar of Fire*》(1942) 도99은 성적 억압에 대한 연구작이었다. 매력도 없고 고독을 씹는 하가(노라 케이 역)는 죄악과 죄책감을 찾아낸다는 목적에서만 사랑이 없는 일에 덤벼든다. 그러나 결국 참된 사랑이 하가를 치유해 준다. 튜더의《백합의 화원》에서와 마찬가지로(이 작품은 발레 씨어터를 위해 1940년에 상연됨) 정신 상태나 심지어 성격의 특성마저 몸짓에 의해 제시되었는데, 이를 테면 하가가 옷의 숨막힐 듯이 높은 칼라를 세게 끌어당기는 방법이라든지 딱딱한 언니가 하가의 스커트를 자기 쪽으로 잡아당기는 방법 따위가 그것을 말해 준다.

세상을 보다 쾌활하게 바라보는 시각은 미국의 젊은 안무가 로빈스(Jerome Robbins, 1918-1998)가 해안에 상륙한 세 사람의 선원을 유쾌하게 이야기한 작품《순진한 것들 *Fancy Free*》(1944) 도101에서 나타났다. 이 세 사람의 삼총사는 발레에 노상 나오는 귀족풍의 왕자들처럼 행동하기는커녕 껌을 씹고 맥주잔을 우아하게 다루기보다는 역겹게 내려놓는다. 그들은 우연히 만난 두 소녀를 손에 넣을 심산으로 춤 시합을 벌인다. 첫번째 선원(해롤드 랑 역)은 스플릿(두 다리를 180도로 벌리고 앉기—옮긴이), 도약, 회전 동작을 가볍게 해치우면서 곡예를 가볍게 펼친다. 두번째 선원(존 크리자 역)은 몽상적이고 낭만적이다. 세번째 선원(제롬 로빈스 역)은 외설적인 룸바 박자에 맞춰 엉덩이를 흔들어 댄다. 이 시합은 마침내 싸움으로 번지고 소녀들은 황급히 달아나 버린다. 화해를 청하면서 선원들은 자기들의 우정을 맹세하는데 또 다른 소녀가 어슬렁거릴 때까지 발레, 재즈 및 실제의 동작을 섞는 로빈스의 솜씨는 자신만만했을 뿐더러 친근감을 주는 것이었고, 곡을 작곡한 레너드 번스타인과 그가 발레를 확대하여 아주 성공을 거둔 희곡 뮤지컬인《방탕한 생활 *On the Town*》(1945)을 만든 데서는 더욱 그러하였다.《순진한 것들》은 진짜 같은 느낌을 주며, 비록 이 작품에 나오는 여성들의 패션이 그 창작 당시였던 이차대전 시기에 뿌리박고 있을지언정 오늘날에도 신선한 면모를 드러낸다. 드 밀의《로데오》처럼 이 작품은 코메디 뮤지컬이나 레뷰와는 대립되는 것으로서의 '진지한' 발레에서 받아들여질 수 있는 움직임의 범위를 확장시키는 데 도움을 주었다.

발레 씨어터와 그 유사 단체들이 대부분 비록 대도시 지역에서 설립되었다고 할지라도 고급의 발레단체 몇 개는 보다 규모가 작은 도시에서 결성되었다. 크리스텐센 형제의 지도하에 성장한 샌프란시스코 발레단(The San Fransisco

101 천하태평한 세 선원(왼쪽에서 오른쪽으로 제롬 로빈슨(Jerome Robbins), 존 크리자(John Kriza), 마이클 키드(Michael Kidd)이 로빈스의 작품 《순진한 것들》(1944) 속의 어느 도시에서 하룻밤을 즐기고 있다.

102 뮤지컬 《방탕한 생활》(1936)을 위해 발란신이 안무한 〈10번가의 대학살〉은 작품의 줄거리에서 없어서는 안 될 부분으로 지목된다. 여기서 스트립 쇼 걸(타마라 게바 Tamara Geva)이 애인인 탭 댄서(레이 볼거 Ray Bolger)가 갱(조지 처치 George Church)의 저항을 받아 넘기는 것을 바라보고 있다.

Ballet)은 1940년에 미국에서 최초로 《백조의 호수》 전막을 상연하였다(1902년 생인 형 윌리엄 크리스텐센(William Christensen)은 1938년 감독직에 임명되었고, 1909–1984년에 생존하고 이전에 발란신 무용단의 단원이었던 동생 루 크리스텐센(Lew Christensen)이 1952년에 이를 이어받았다). 준직업 단체로서 1938년에 출발한 캐나다의 한 단체는 1953년에 영국 왕실의 윤허를 받는 캐나다 최초의 단체가 되었는데, 바로 로열 위니펙 발레단(Royal Winnipeg Ballet)이다.

그러나 이 당시의 많은 무용가들과 안무가들에 대해 취업 기회란 아주 적었다. 주요 발레단과 현대무용단은 아직도 형성되는 단계에 처해 있었던 것이다. 코메디 뮤지컬과 영화가 체험뿐만 아니라 재정적 보상을 가능하게 하면서 주요한 흥행 사업 배출구로 되고 있었다. 비록 몇몇 인사들이 이런 배출구를 그 상업주의를 근거로 경멸하고 진지한 예술(여기서는 고급예술―옮긴이)이 추구하는 바에 비해 열등한 것으로 간주했을지라도, 코메디 뮤지컬과 영화 두 분야는 상호 작용을 통하여 궁극적으로는 양쪽에 이득을 가져다주었다. 뮤지컬 극장에 발레 안무자와 현대무용 안무자가 흘러들어 옴으로써 춤꾼들에게는 고도의 숙달도가 요구되었고, 그런 결과 안무에서는 초창기의 정교한 춤과 판에 박힌 것들보다 더 복잡한 것이 나타나게 되었다. 뮤지컬 진행의 일반적인 틀 속에서 춤은 더 중요해졌다. 그러자 안무자들도 덕을 보았는데, 왜냐하면 그들의 작업이 더욱 많은 사람들에게 소개되었고 또한 그들도 호소력을 넓힐 방도를 터득하였기 때문이다.

뮤지컬극이나 영화를 위해 작업을 한 안무가들 가운데는 발란신, 드 밀, 포킨, 홀름, 호튼, 험프리, 타미리스, 로빈스 그리고 와이드맨이 눈에 띈다. 이 중에서 몇 사람은 그 작업으로 상을 수상하였다. 예컨대 타미리스는 작품 《아슬아슬한 통과 Touch and Go》(1949)로 앙투아네트 페리상(일명 토니상)을 수상하였고, 한편 홀름은 《케이트, 키스 미 Kiss Me, Kate》(1948)로 뉴욕 연극비평가상을 수상하였는데, 이 작품은 의회도서관 당국에 의해 저작권을 인정받은 최초의 안무 작품이 되었다. 제롬 로빈스가 안무하고 감독한 《웨스트 사이드 스토리 West Side Story》(1962)의 영화도 로빈스에게 두 부문의 아카데미상을 안겨다주었다.

발란신은 작품 《원기발랄 On Your Toes》(1936)도102을 통해 뉴욕의 흥행가 브로드웨이에 안무라는 단어를 사용할 수 있도록 소개해 주었다. 뮤지컬에 등장

하는 초창기의 거의 모든 춤들(뮤지컬과는 별도로 상연물로 존재하였음)과는 달리 그의 발레는 뮤지컬의 플롯에 완전히 통합되었으며 이 플롯은 러시아 발레의 온실 같은 세계에 어느 음악 교수가 입문하는 것을 묘사한 것이었다. 〈제노비아 공주〉의 발레는 발레《세헤라자데》를 풍자한 것이었다. 〈10번가의 살륙〉에서는 탭댄서와 스트리퍼 사이의 음울한 사랑 이야기가 펼쳐지면서 발레와 탭댄싱이 결합되었다. 뮤지컬《오클라호마! *Oklahoma!*》(1943)도103에서 드 밀이 역사를 창조하는 희망찬 발레로 만든 〈로리는 결심하였다〉는 자기를 친목회에 데리고 갈 남자를 선택하는 데 있어 여주인공(로리)이 겪는 주저스러움과 의구심을 전달함으로써 플롯을 진전시켰다. 홀름은 극의 진행에서 춤이 매끈하게 구사되도록 하는 비결을 갖고 있었는데, 홀름이 만든 춤은 전혀 일부러 고안한 것처럼 보이지 않았다.《케이트, 키스 미》의 개시부인 〈또 하나의 개막〉〈또 하나의 쇼〉에서 배우들과 춤꾼들은 마치 공연을 준비하는 것처럼 위밍업을 하고 각자의 맡은 부분을 해대고 마구 뛰어 다님으로써 높은 활기를 배출하면서 무대 뒤켠에 위치한다.

영국의 영화《분홍신 *The Red Shoes*》(1948)은 유럽과 미국 양쪽에서 발레에 대한 관심을 자극하였다. 헬프맨이 안무한 그 간판 발레가 먼저 착상되었으며 후에 약간 멜로드라마적인 줄거리가 이 발레를 중심으로 작성되었다. 이 두 요소(발레와 줄거리)는 서로 나란히 진행된다. 안데르센의 요정 이야기《분홍신》에서 어느 소녀가 교회에 가는 대신 춤추었다고 해서 벌을 받는데, 극에서는 어느 발레리나(모이라 쉬어러 역)가 발레 직업과 결혼 사이에서 결정을 내릴 수 없어 자살한다. 이 발레는 영화의 착각 기법을 많이 활용하였다. 이를 테면 사악한 신발장이(마신 역)가 소녀에게 제공한 분홍신이 소녀의 발에 신겨진 채로 요상하게 픽하고 터져 버린다. 떠내려가는 신문지가 남성 춤꾼으로 화한다. 그리고 발레리나가 허공을 통과하여 사뿐히 가라앉는다.

탭댄싱, 발레, 볼룸(무도)을 독특하게 섞는 아스테어(Fred Astaire, 1899-1987)의 솜씨는 아직도 무용가들과 안무가들에 의해 그가 출연한 영화를 소재로 연구되고 있다.도104 그의 춤이 갖는 품격은 발레의 전통을 회상시키지만, 그가 해낸 등장인물들은 그 민첩한 보통 이상의 발짓에도 불구하고 영락없이 있을 법하고 일상적인 인물들로 보인다. 그가 진저 로저스(Ginger Rogers, 1911년생)와 함께 만든 영화들에서 춤은 가끔 플롯을 진전시키는 데에 도움을 준다.

103 뮤지컬《오클라호마!》(1943)에서 아그네스 드 밀은 여주인공 로리(클레어 파시 Claire Pasch)가 약혼자 컬리(필립 쿡 Philip Cook)에게서 느끼는 사랑의 감정을 명료하게 밝혀냄으로써 줄거리를 전개하는 발레를 꿈꾸었다.

104 실크햇과 연미복을 걸친 나긋나긋한 성격의 프레드 아스테어는 지금도 전 세계를 통하여 춤 애호가들에게 남성적 품위와 우아미의 화신으로 되고 있다. 사진은《실크햇 Top Hat》(1935)에 등장한 그의 모습.

《즐거운 이혼녀 Gay Divorcee》(1934)에 나오는 〈밤과 낮〉의 이인무에서 아스테어는 로저스가 자기에게 품은 의구심을 매혹적으로 극복하였다. 하지만 이들 영화에 등장하는 춤들 가운데 몇 가지는 쇼 속의 쇼로 제시되었는데, 예컨대 영화 《선단을 따르라 Follow the Fleet》(1936)에서 몬테카를로의 불운한 두 도박사에 관한 미니 드라마로 나온 부분 〈음악과 춤으로 방향을 바꾸세〉가 그러하다.

　　기력이 왕성하며 매우 미국적이었던 진 켈리(Gene Kelly, 1912-1996) 역시 자신의 뮤지컬과 영화에서 발레, 탭댄싱, 재즈, 볼룸 체조를 결합하였고, 그는 연기하였을 뿐 아니라 안무와 감독도 하곤 하였다. 그가 만든 가장 훌륭한 작품들에서 춤은 극과 잘 균형을 이루었으며 그리고 종종 극적 상황을 밝히는 데 도움을 주었다. 영화《파리의 아메리카인》(1951)에 나오는 간판 발레로서 거시윈의 교향시에 맞춰 추어진 발레에서 켈리가 맡은 등장인물은 반 고흐, 뒤피, 툴루즈-로트레크 등등의 화가들이 본 그대로의 상상적인 파리를 통과하면서 잃어버린 사랑을 찾아나가는 꿈을 꾼다. 유성 영화를 소개하려는 할리우드의 노력을 배경으로 설정된 사랑 이야기《비 속에서의 노래 Singing in the Rain》(1952)는

영화 속에서 춤출 공간을 열어젖히는 켈리의 솜씨를 잘 보여 주었다. 이 방 저 방에서 튀어 나오는 춤꾼들 다음에 〈안녕〉이 이어지며, 그런 한편 타이틀 송에서 켈리는 비가 쏟아지는 거리를 내려가며 유쾌하게 춤을 춘다.

소비에트 러시아는 이 당시에 보다 단호한 목표들을 겨냥하였다. 이때 결성되어 오늘까지 그 이름이 전해지는 두 주요 발레단(상트페테르부르크에 위치한 키로프 발레단, 모스크바에 위치한 볼쇼이 발레단)은 연극적 경향을 고무하였으며, 이는 1920년대와 1930년대에 정치적 목적에 이용되었다. 몇몇 발레는 솔직히 말해 선전적이었다. 볼쇼이 발레단이 올린 《붉은 양귀비 *The Red Poppy*》(1927)는 이런 선전적 유형의 발레로서는 최초의 사례들 중의 하나에 해당한다. 현대 중국의 어느 항구를 배경으로 하여 이 작품의 여주인공은 중국 부두 노동자들의 고통을 척결하는 임무를 띤 소련 선박의 선장과 사랑에 빠지는 중국의 아름다운 무희이다. 이 여주인공의 질투심 많은 주인이 선장을 죽이려고 할 적에 여주인공이 대신 해를 입고 죽는다. 안무는 공동 협력으로 이루어졌으며, 주

역을 맡은 여자 발레리나 겔처(Yekaterina Geltzer)의 공헌도 무시할 수 없다.

하지만 점점 안무가들은 덜 확연한 정치적인 내용의 발레로 되돌아가기 시작했는데, 비록 대부분의 작품들이 선명한 도덕률을 견지했을지라도 마찬가지였다. 자하로프(Rostislav Zakharov)의 발레 《바흐치사라이의 샘 *The Fountain of Bakhchisarai*》(볼쇼이 발레단, 1934) 도105는 푸슈킨의 시를 저본으로 하였다. 기레이 왕은 폴란드의 귀족 처녀 마리아(갈리나 울라노바 역)를 납치하며, 이 왕온 성을 공격하던 중에 이 소녀의 애인을 살해하였나. 이번에는 마리아가 왕의 이전 애첩에 의해 살해된다. 그러나 다른 마누라를 얻어 자신을 위로한다든지 전투로 아픔을 잊는다든지 하기는커녕 왕은 마리아를 추념하여 세운 우물 옆에서 통곡을 한다. 사랑이 야만인에게 기품을 심어 주었다.

당시에 절묘한 솜씨로 소비에트에서 가장 유명한 발레리나가 되었던 울라노바(Galina Ulanova, 1910-1998)는 이 발레를 자기 이력의 전환점으로 간주하였다. 그것은 자기가 맡은 역들을 깊이 있게 그리고 세세하게 분석하면서 스타니슬랍스키 메소드를 자신의 역들에 적용하기 시작하였기 때문이다. 라브로프스키(Leonid Lavrovsky)의 《로미오와 줄리엣》(키로프 발레단, 1940)에서 자신이 줄리엣의 역을 통해 내린 강력한 확신에서 울라노바는 자신의 역과 동일시되기에 이르렀다. 서방권에서는 처음에는 영화를 통해 구경한 《로미오와 줄리엣》의 라브로프스키 해석본은 그 방대한 캐스트진의 각자가 행하는 강한 연기로 인해 유명해졌으며, 비록 몇몇 사람이 이 작품의 안무에 불만을 표했을지라도 그러하다. 프로코피에프의 곡은 더욱 광범위하게 수용되어 이 작품의 여러 다른 해석본에서도 사용된 바 있다.

1950년대까지 발레는 참으로 국제적인 예술로 화하는 도정에 있었다. 낭만주의 시대의 파리 혹은 프티파 전성기 때의 상트페테르부르크(지금의 레닌그라드−옮긴이)처럼 세계 춤계의 중심지로 자처할 도시는 없어졌다. 춤꾼들과 안무가들은 더 이상 러시아의 이름 밑에 국적을 감출 필요도 없게 되었다. 반대로 그들은 춤을 통하여 자기 나라의 유산을 표현하는 데 자부심을 가졌다. 기회는 커나가고 있었다. 몇몇 주요 무용단체들의 기반은 닦여졌으며, 잘 훈련된 춤꾼들은 뮤지컬과 영화에서도 요구되고 있었다. 확산의 시대가 시작된 것이다. 발레가 어떠해야 한다고 하는 데에 대하여 이제 더 이상 하나의 주도적인 개념이 지배하는 것도 이어질 수 없었다. 각 안무가들은 자기만의 추종자와 비방자는 물

론 자기만의 아이디어를 가졌다. 각자는 점차 요지경처럼 되어 가는 춤의 세계
에 자기만의 시각으로 이바지하게 된 것이다.

105 자하로프의 《바흐치사라이의 샘》(1934)에서 소련의 발레리나 울라노바가 아름다우면서도
애국심 강한 마리아 역을 하고 있고, 그 옆에서 기레이(Girei) 한(汗)(표트르 구세프 Pyotr Gusev)이
헛된 사랑을 애원하고 있다.

현대무용 형식의 변형

현대무용의 세계에 새 혁명이 임박하였다. 1950년대에 일군의 많은 안무가들이 춤의 본질에 대해 의문을 던지기 시작하였다. 비록 현대무용가들이 새 춤 테크닉과 소재를 도입했을지라도 대체로 그들은 발레에 의해 먼저 확립되었던 형식의 가치를 유지하였다. 안무가의 솜씨에 척도를 제공한 잘 규정된 원리를 안무는 갖고 있는 것으로 믿어졌다. 음악과 디자인 장치는 안무가의 의도를 잘 뒷받침하였고, 여러 분야의 예술적 공동 작업도 매끈한 하나의 전체로 작품의 제반 요소들을 잘 엮어내는 솜씨좋은 쟁이 한 사람의 작업 과정이 되었다. 특수한 춤 테크닉들에서도 춤꾼은 고도의 기량을 가져야 마땅하다는 믿음 속에는 쟁이 같은 노련한 솜씨도 이상(理想)으로서 통용되었다. 무대의 전체 그림은 프로시니엄 무대(정면 액자 무대)로 틀지어진 움직이는 그림과 흡사하게 되곤 하였다. 안무자들은 관객이 바라보는 것을 선별해내고 서로 다른 연기자들에, 혹은 무대의 서로 다른 영역에 초점을 맞추면서 화가의 역할도 해내었다.

이러한 예감은 커닝햄(Merce Cunningham), 니콜라이(Alwin Nikolais), 테일러(Paul Taylor) 그리고 1960년대와 1970년대에 그들을 이은 안무자들의 작품에서 폭발하였다. 이 사람들이 가진 새로운 춤 개념의 발전에 있어 결정적 계기는 춤은 필히 줄거리를 읊거나 정서를 표출해야 한다는 관념을 폐기한 데서 이루어졌다. 비록 이 점이 그 자체로는 급진적인 생각이기는 힘들지라도(왜냐면 이미 발란신 같은 발레 안무가들이 한편으로는 전통적인 형식 구조를 견지하면서 한편으로는 서술조의 이야기를 버렸기 때문이다), 이들 안무가들이 춤에서 과감하게 형식 실험을 함에 있어 이야기를 배제하는 방법을 발판으로 활용하였음은 사실이다.

이전에 그레이엄 무용단원이던 커닝햄(1919년생, 그는 그레이엄의《애팔래치아의 봄》에서 부흥운동자의 역을 맡았다)은 1940년대 초에 안무를 시작하였다. 처음부터 그는 자신의 생각을 다듬는 데 도움을 준 전위 작곡가 존 케이지(John Cage)와 함께 자주 공동 작업을 하였다. 커닝햄의 작품들에서 안무, 음악

106 자신이 안무한《트리오 에이》(1966)에서의 이본 라이너. 이 작품은 현대무용 레퍼토리 가운데 가장 영향력 있는 작품들 중의 하나에 속한다.

그리고 장치는 각기 독립된 실체로 취급된다. 음악이 안무와 똑같은 길이의 시간을 점유하고 장치가 안무와 똑같은 길이의 공간을 점유할지라도 음악도 시간도 춤과는 하등의 관계를 맺지 말아야 하는 것이다.

커닝햄은 각각의 춤은 잘 정해진 시작, 중간, 끝을 갖는다는 생각과 같이 훌륭한 춤 구성이라는 전통적 원리에서 춤을 해방시켰다. '어떤 무엇이든지 간에 그 어떤 무엇이라도 뒤따를 수 있다'는 그의 신념은 춤의 절(the sections of a dance)처럼 보다 큰 규모의 조직 단위체와 동작구(movement phrases, 문법에서 말하는 문장과 유사한 것)처럼 보다 작은 규모의 조직 단위체에 적용된다. 발레와 현대무용의 보다 전통적으로 구조지어진 형식들과는 달리 커닝햄의 안무는 절정의 순간에 맞추어 짜여진 논리적 동작 진행 방식에 좌우되지 않는다. 게다가 그는 작품의 어떤 부분을 다른 부분보다 더 중요한 것으로 제시하지도 않는다. 《백조의 호수》의 〈흑조의 이인무〉와 같이 대단히 촉망받는 부분에 버금가는 것을 내세우지도 않는다. 커닝햄은 움직임의 부재(不在)뿐만 아니라 정지(停止)를 용의주도하게 선택해서 활용하는 법도 탐색하였다.

무대 공간의 활용도 커닝햄의 안무에서 변화를 일으켰다. 전통적으로 독무자들이 탐냈던 '앞과 중앙'의 지점이 그의 작품들에서는 더 이상 존재하지 않는다. 무대의 어느 장소에서나 춤은 발생할 수 있는 것이다. 춤이 정면의 방향을 취할 필요는 없으며, 심지어 춤은 어느 각도에서나 관람될 수 있는 것이다. (커닝햄 자신의 스튜디오에서 펼쳐진 많은 공연들에서 예컨대 관객들은 L자 모양으로 착석하였다) 관객의 초점은 결코 특정한 지점을 향해 고정되지 않는다. 즉 관객이 활동의 수많은 중심들 중에서 결정을 내려야 하는 경우가 자주 있게 된다.도107, 108

안무 과정에 대해 관심을 가짐으로써 커닝햄은 미규정성(未規定性, indeterminacy)과 우연(chance)이라는 관념들을 탐색하도록 유도받았다. 미규정성이라는 말은 작품 속의 일정한 요소들이 공연에 따라서 변할 수 있도록 허용되는 것을 의미한다. 《세 사람의 무용단과 독무자를 위한 열 여섯 편의 춤 Sixteen Dances for Soloist and Company of Three》(1951년, 미규정성을 활용한 커닝햄 최초의 작품)에서 변수는 춤의 절들이 소속되는 질서이다. 작품 《야외의 춤 Field Dances》(1963)은 각각의 춤꾼들에게 비교적 간단한 일련의 동작을 부

107 《7중주 Septet》(1953)에서 자기 무용단과 공연 중인 머스 커닝햄(맨 앞). 이 작품은 그 안무가 에릭 사티의 악보와 밀접한 상관성을 지닌 때문에 오늘날 커닝햄의 특성을 잘 드러내지 않은 작품으로 간주된다.

여했고, 이들 동작을 춤꾼은 (마음대로 등·퇴장하면서) 몇번이고 아무러한 순
서로 행할 수 있었다. 음악, 장치 그리고 의상도 역시 미규정적일 수 있다. 즉 작
품《스토리 *Story*》(1963)에서 춤꾼들은 현대미술가이자 *서기서* 디자이너 역할을
한 로버트 로센버그가 수집한 의상 견본 묶음철에서 자신들이 걸쳤음직한 것들
을 골랐다. 로센버그는 매 공연마다 새 장치를 조립해내기 위해 극장에서 발견
된 소재들을 사용하였다.

　　커닝햄은 미규정적인 춤과 고정된(정해진) 춤의 구성 요소들을 선택하기
위해 우연이라는 절차를 사용하였다.《우연에 의한 모음집 *Suite by Chance*》
(1953년, 우연의 절차에 따라 전체 춤이 창작된 커닝햄 최초의 작품)을 안무함
에 있어 그는 공간, 시간, 위치와 같은 요소들을 도표로 만들고 동전을 던져 결
정하여 움직임의 연결부를 결합해 나갔다. 작품《캔필드 *Canfield*》(1969)는 각
각의 다른 놀이 카드에다 움직임의 다른 양상들을 할당함으로써 창작된 작품이
다. 미규정성과 우연은 즉흥과 혼동되지 말아야 하는데, 그것은 이미 공연 전에
안무가 고안되고 연습되어지기 때문이다. 예컨대《우연에 의한 모음집》에서 움

직임의 연결부는 수많은 다른 조합을 통해서도 공연될 수 있으리 만치 용의주도하게 고안되어야 하였다.

안무에 이런 식으로 접근한 결과는 물론 무작위적이며 자의적이다. 커닝햄 무용단의 이전 단원이던 폴 테일러는 자기가 작품 《동전 춤 Dime A Dance》(1953)의 모든 절을 익혔지만 자기 순서가 돌아오지 않아 이 작품의 일주일 동안의 공연에서 춤춘 적은 전혀 없었다고 회고한다. 하지만 커닝햄은 무작위성과 자의성이 실제 인간 삶의 조건이기 때문에 긍정적인 성질로 보았다. 그는 직접성(과거나 미래보다는 현재의 순간)을 가치있게 평가하며, 그리고 결과보다 과정에 더 관심을 가졌다. 커닝햄은 모든 위험과 예측불가능성을 무릅쓰고 목전(目前)의 작업을 통한 도전을 즐겼다.

커닝햄의 이벤트(event) 작업은 자신의 무용단이 수많은 다른 공간에서도 공연하는 것을 가능하게 만들기 위해 1964년에 창안되었다. 그의 이벤트들은 춤과 새 소재들에서 차용한 것을 가능하게 만들기 위해 1964년에 창안되었다. 그의 이벤트들은 춤과 새로운 소재들에서 차용한 것, 완전한 춤 작품을 재조립한 것으로 이루어져 중간 휴식도 없이 진행되었다. 최초의 이벤트는 박물관과 경기

109 알빈 니콜라이의 《가면, 버팀목 그리고 이동체》(1953)의 〈누메논〉부분에서 팽팽하게 뻗은 자루 속에 갇힌 세 무용수들이 변화무쌍한 형체들을 취하고 있다.

장에서 펼쳐졌다. 다른 이벤트들은 (예컨대 베니스의 산마르코 광장에서처럼) 실외에서 혹은 자신의 맨해튼 스튜디오에서 펼쳐졌다. 프로그램에도 명기되지 않은 춤을 관객이 식별해내도록 요구하지도 않았다. 관객은 단순히 춤을 즐기도록 초대받았을 뿐이다.

커닝햄의 최우선적인 관심사는 관객에게 스토리를 전달하려는 데 있지도 않으며, 설령 이야기의 싹이 그의 창의력에 박차를 가할지라도 그러하다. 하지만 그의 작품들이라고 해서 무조건 정서의 메아리가 결여되었다는 것은 아니며, 몇몇 작품은 관객들로 하여금 강하게 그 무엇을 연상시킨다. 이런 면에서 자주 거론되는 사례가 《겨울 가지 Winterbranch》(1964)인데, 이 작품은 핵전쟁, 강제 수용소 및 선박의 침몰 같은 이미지들을 불러 일으켰다. 커닝햄은 디자이너 로센버그에게 심야의 도로에서 보듯 자동차 헤드라이트 효과를 줄 만한 조명이나 암흑 속에서 형체를 왜곡시키는 플래쉬 라이트를 디자인해 주도록 요구하였다.

108 머스 커닝햄의 《통로 / 삽입구(Channels / Inserts)》(1981)에서 무대 위의 여러 지점이 동시에 주목받는 장소로 화하고 있다(옆면).

그 결과 작품 분위기는 황량하고 억압적이며 음울하였다. 춤꾼들은 천천히 신중하게 움직이며 가끔 여기서 저곳으로 몸을 질질 끌며 무대 바닥에 밀착되었다. 그러나 커닝햄은 어떠한 작품에서도 자신의 의도를 여간해서 설명하는 법이 없지만, 오히려 관람자에게 스스로의 뜻대로 해석하도록 내버려 둔다.

오랫동안 커닝햄은 전위 미술가들 및 음악가들과 연계를 맺어 왔다. 커닝햄과 가장 빈번하게 공동작업을 한 음악가 케이지는 자신의 우연과 미규정성의 기법을 기닝햄이 발진시키도록 도움을 주었다. 커닝햄은 일 브라운, 모든 펠드맨, 도시 이치야나기, 고든 무마, 데이비드 튜더, 크리스천 울프 등과 같은 작곡가들과도 더불어 작업하였다. 재스퍼 존스, 로버트 로셴버그 및 마크 랭카스터 같은 미술가들은 커닝햄을 위해 많은 작품들을 디자인하였다. 앤디 워홀, 프랭크 스텔라 및 모리스 그레이브스도 디자인의 면에서 도움을 주었다. 영화제작자 찰스 아틀라스와 공동으로 작업하면서 커닝햄은 비디오테이프에서 춤이 갖는 창조적 잠재력을 탐색한 최초의 안무가가 되었다. 비디오를 위한 커닝햄 최초의 작품은 《웨스트베스 Westbeth》(1974)였다. 한평생 동안 커닝햄은 20세기의 가장 혁신적이며 영향력이 큰 안무가의 한 사람으로 인정받았다.

커닝햄과 달리 니콜라이(1910-1993)는 대체로 자기 작품의 장치가와 작곡가를 겸하였으며, 여러 매체를 복합적으로 활용한 멀티미디어(multi-media) 공연물에서 그는 춤, 음악, 디자인을 정확하게 통합하였다. 반주자, 인형극 기술자, 무대 기술자로서 그가 젊었을 때에 쌓았던 경험은 부분적으로나마 그로 하여금 춤에 입문케 하는 요인이 되었다. 비록 베닝튼 스쿨에서 춤을 공부했고 하냐 홀름의 조수로서 일정 기간 일했다고 할지라도 그는 자신이 현대무용에서 자아에 집착하는 편견이라 판단한 것에 대해서는 반기를 들었다. 니콜라이 자신의 세계관은 우주적 관점을 취하였다.

뉴욕의 헨리 스트리트 플레이하우스에서 즉흥 수업을 가르칠 때인 1950년대 초에 그는 자신의 생각을 실천에 옮기기 시작하였다. (그는 이 플레이하우스에서 전체 지도를 맡았었다.) 그의 초기 실험작들 가운데 하나는 《가면, 버팀목 그리고 이동체 Masks, Props and Mobiles》(1953)도109로서, 이 작품을 비평가들은 춤꾼들의 몸을 감추거나 변형시킨 의상을 썼다는 이유로 춤으로 인정하길 거부하였다. 이를 테면 〈누메논〉이라는 제목이 붙은 장에서 춤꾼들은 그들의 움직임에 따라 여러 형체로 뻗쳐지는 가방 속에 완전히 가두어졌다. 그러나 니콜라

이는 그러한 의상, 가면 및 버팀목이 춤꾼들로 하여금 순전히 개성적인 것 또는 심지어 인간적인 것을 초월하도록 도움을 준다고 믿었다. 그는 "나는 사람들이 자기 자신보다는 물체들과 동일해질 수 있기를 원했으며, 우리는 공간 속에서 충분히 위치해 있을 정도로 오랫동안 자신을 향한 생각(our navel contemplations)을 단념해야 한다"고 피력한 바 있다.

가끔 그는 자신의 춤 세계에서 인간의 존재가 지배하지 않는다 하여 비인간화를 추구한다는 혐의를 받곤 한다. 쉴레머(Oskar Schlemmer)의 《3화음 발레 *Triadic Ballet*》에서처럼 춤꾼들의 몸은 종종 의상, 분장, 버팀목 혹은 조명에 의해 변질되거나 감춰진다. 관객들을 인간적 관심사를 넘어 선 세계로 이전시킨다는 목표를 달성한 점에서 니콜라이는 대단한 성공을 거두었다. 그의 작품에 등장한 춤꾼들이 비록 현미경 속의 유기체나 연못 바닥의 생물체를 염두에 두라고 외쳐 왔을지라도 아주 빈번하게 그들은 외계의 생명체와 흡사하게 비췄다. 그들은 낭만주의 발레의 요정과 공기의 정처럼 준인간적인 피조물들보다 우리 인간이라는 종에서 훨씬 동떨어진 것으로 보였는데, 그것은 니콜라이의 시각이 공상 작품에 의해서뿐만 아니라 과학에 의해 주조되었기 때문이다. 그는 또한 자신의 작품을 비구상 예술에 견주기도 했는데, 비구상 예술이란 실제의 대상물을 재현하기를 목표로 삼지 않고 그 대신 관객의 관심을 (형체, 색채, 질감, 공간, 시간처럼) 작품의 실체

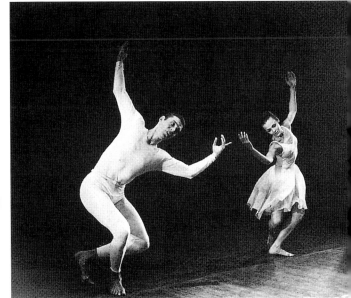

110 작품《후광》(1962)에서 폴 테일러(왼쪽)는 사랑과 광명이 가득한 즐거운 세계를 창조하였다.

로 이끌어 들이면서 그런 실체가 작품의 초점으로 되는 예술을 말한다.

1953년에 니콜라이는 안무에 전력투구하기 위해 공연 실무에서 은퇴하였다. 그는 또한 테이프 녹음음악과 전자음악으로 실험하였으며, (금세기 초에 로이 풀러가 했다시피) 슬라이드에 색깔을 물들였고 의상, 버팀목, 장치 및 조명을 고안하였다. 작품《만화경 *Kaleidoscope*》(1955)에서 그는 인체를 늘이기 위해 버팀목을 사용하였는데, 이 작품은 원반, 극(極), 노(櫓), 테, 띠, 곳 등등의 제목이 붙은 징들로 나누어 구성되었다. 작품《프리즘 *Prism*》(1956)은 그기 움직이는 인물상들의 모양을 변화시키기 위해 의도적으로 조명을 사용한 첫번째 사례를 기록하였으며 또 여기서 그는 전작음악 곡을 처음 사용하였다. 니콜라이는 또한 구조를 갖고서도 실험하였다.《만화경》은 표면적으로는 별 연관이 없어 보이는 일련의 사건을 하나씩 제시하였고, 그런 한편《프리즘》은 소리와 모션의 풍부한 질감을 창조하면서 장면을 서로 중첩시켰다. 니콜라이는 움직임(movement)보다 모션(motion)이라는 단어를 더 좋아하였는데 그것은 모션이 완결된 행동을 시사하기보다는 오히려 진행중인 과정을 시사하기 때문이다.

비록 극의 요소를 간과하였다고 해서 포킨이 니콜라이를 비난할지는 몰라도, 니콜라이는 '추상(抽象)에서도 정서는 제거되지 않는다'는 신념을 가졌었다. 니콜라이의 작품들은 인류가 아직 자연력의 권능에 경외심을 갖던 원시시대로부터 제의(祭儀, rituals)를 불러낸다. 그는 춤꾼들이 어떤 (등장인물의―옮긴이) 역을 해내거나 정서를 표출하도록 요구하지 않는다. 자기 춤꾼들에게 니콜라이가 권유하는 가장 유명한 말은 '이모션(emotion, 정서)이 아니라 모션(motion)'이었다. 그러나 춤꾼들의 모션은 정서적인 면을 함축한 이미지들을 설정하는 데에 도움을 준다. 비평가들은 그의 작품들이 빈번하게 대파멸의 이미지로 끝맺음한다고 지적하였다.《탑 *Tower*》(1965)에서 그의 춤꾼들은 수 미터나 되는 알루미늄으로 탑을 세우고 동시에 깃발로 탑을 장식하지만 그러나 탑은 폭발하여 비틀거린다. 작품《텐트 *Tent*》(1968)에서 실제의 텐트가 중심 역할을 하였다. 의식 절차에 따라 텐트를 춤꾼들이 세우며, 텐트는 춤꾼들에게 의상과 장치로서 쓸모가 있지만, 결국 춤꾼들을 덮치고 만다. 니콜라이의 작품들은 이미지들을 축적해나감으로써 핵심을 만든다. 각 작품들의 전체는 그 부분들의 합 이상의 것인 것이다. 커닝햄의 작품들처럼 니콜라이의 작품들도 의미를 진술하기보다는 암시한다. 즉 안무자는 어떤 메시지를 강요하려고 안간힘을 쓰지는 않으며, 관객

이 작품 해석에서 차지할 여지를 남긴다.

커닝햄과 니콜라이가 춤의 구성 인자로 간주한 움직임은 폴 테일러(1930년 생)의 초기작이면서 급진적 작품들의 하나인 《듀엣 *Duet*》(1957)에서 단호하게 부인되었다. 작품 《듀엣》에서 테일러와 그의 피아니스트는 존 케이지의 무악보 (non-score) 곡이 반주를 맞추는 춤이 진행될 동안 꼼짝도 않고 있었다. 〈일곱 가지의 새로운 춤〉이라는 제목이 붙은 같은 프로그램에서 제시된 《서사시 *Epic*》 에서 사무복을 걸친 테일러는 시보(時報)를 알리는 녹음 소리에 맞추어 무대를 가로 질러 천천히 움직여나갔다. 『댄스 업저버』지(1957년 11월호)에 루이스 호스트(L. Horst)가 이 프로그램을 소개한 란은 빈칸으로 남겨져 있었다.

후에 테일러는 자신이 걷기, 뛰기, 앉기와 같은 일상적 움직임을 활용하면서 자신의 초창기 춤에서 '근본으로 회귀'하기를 원했다고 하는 다분히 객관적으로는 덩칸을 회상시키는 진술을 하였다. 하지만 자연적인 움직임을 예술의 재료로 변형시키려는 목적을 가진 덩칸과는 달리 테일러는 가끔 (미술에서 말하는 이른바─옮긴이) 오브제 트루베(objets trouvés, 예술품으로 만들어지지 않은 일상품을 예술품으로 격상시킬 만큼 재발견한 결과로서, 재인식된 물건─옮긴이)에 해당하는 움직임을 자신의 춤 속에 심어둔다. 작품 《상실, 발견 그리고 상실 *Lost, Found and Lost*》(1982)(〈일곱 가지 새로운 춤〉 프로그램에서 따온 소재에 바탕을 둔 작품) 에서 꼬리를 이은 듯한 춤꾼들은 마치 전화박스에서 차례를 기다리는 사람들 모양으로 한 줄로 무대 옆으로 움직여 나간다. 작품 《산책길 *Esplanade*》(1975)에 등장하는 춤꾼들은 바하의 바이올린 이중 협주곡 가운데 두 곡의 반주에 맞춰 걷고, 뛰고, 도약하고, 미끄러지며 그리고 쓰러진다.

역설적인 말이지마는 테일러의 가장 급진적인 실험들은 그가 《클뤼템네스트라》에서 악당 애기스투스와 같은 역들을 창조하면서 그레이엄 무용단원으로 활약하고 있을 동안에 이뤄졌다. 그는 험프리, 와이드맨, 리몽, 소콜로우 및 로빈스뿐만 아니라 그레이엄의 무용단에 소속했던 만큼 폭넓은 경험을 쌓았다. 그의 작품의 범위는 그의 경력 배경만큼이나 다채롭다. 종잡을 수 없는 기질의 추세는 인간 본성의 어두운 측면에 대한 탐색과, 때로는 대파멸 경고의 계시에 대한 순간적 각성과 번갈아 나타나거나 공존한다. 여태까지 그의 가장 대중적인 작품들은 서정적 움직임으로 흥취를 발산하는 플롯없는 소품들이다. 이런 부류의 작품들 가운데 가장 먼저 나타난 것은 《후광 *Aureole*》(1962) 도*110*으로서, 핸

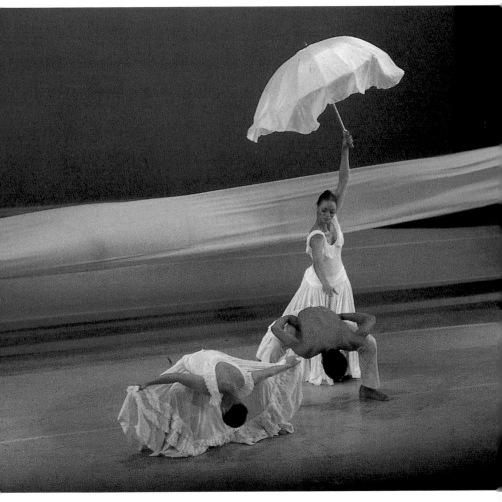

111 흑인 영가에서 심오하게 느껴지는 종교적인 믿음은 앨빈 에일리의 작품《계시》(1960)에서
극장식 양식으로 구현되었다. 사진의 장면에는 세례식과 영혼의 정화 의식 이미지가 물을 상징하는
기다란 흰색 리본으로 강화된다.

112 폴 테일러의《아덴의 궁전》(1981)에서 민첩하며 원기왕성한 남성들과 발놀림이 빠른 여성들이
해학과 서정성을 발산하면서 뛰어다닌다(옆면).

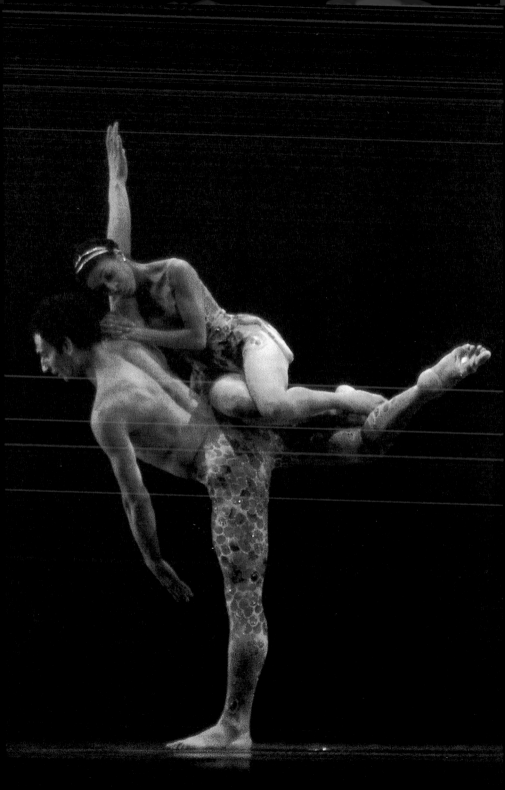

델의 곡에 맞춰 진행된 이 작품은 오늘날 많은 발레단들이 공연한다. 이런 부류에 속하는 또 다른 작품들로는 《점잔빼기 Airs》(1978)와 《아덴의 궁전 Arden Court》 (1981) 도112도 있다. 이런 경쾌한 성격의 춤들은 현대무용이 광범위한 관객층에 접근할 수 있도록 하였던 것이다.

또 다른 대중적 작품 《세 개의 비문 Three Epitaphs》(1956)은 얼굴이 없고 기기묘묘하되 이상하게 매력을 끄는 유인원 집단들(로센버그가 디자인한 머리부터 발끝까지 싣은 회색조의 유니타드를 착용하고 거울 조각으로 치장하였음)의 심술궂은 광대짓을 묘사한다. 이와 똑같이 인물 성격이 불분명하기로는 작품 《분열된 왕국 Cloven Kingdom》(1976)에 우아한 차림으로 등장한 신사 숙녀들도 마찬가지인데, 그들은 동물적 본성을 밀림의 북소리에 맞추어 드러낸다. 작품 《곤충과 영웅 Insects and Heroes》(1961)에 나오는 무시무시하며 아주 큼지막한 곤충은 위협적이라기보다는 더욱 탐욕적인 존재로 판명난다. 우리들의 예상을 교묘하게 뒤엎으면서 테일러는 현상과 진실 사이의 간극(틈새)을 자주 활용하였다. 아마도 시각의 미덥지 못한 성질을 가장 강력하게 드러낸 테일러의 작품은 《저마다의 장소 Private Domain》(1969)일 텐데, 여기서 알렉스 카츠가 만든 장치의 4각형 판넬이 무대의 여러 부분을 가렸으며 그런 결과 각 관람자의 춤에 대한 관점은 공연장에서의 좌석 위치에 따라 다양하게 변하였을 것이다. 많은 비평가들이 이 작품의 관람 시에 수반되는 관음증적(觀淫症的, voyeuristic) 성질, 그리고 감춰진 것과 보여질 수 있는 것 사이의 심리적인 상호 작용을 지적한 바 있다.

1980년 테일러는 발레 《봄의 제전》(그는 이 작품 공연을 하면서 부제를 〈연습작〉이라 붙였음)을 자기 나름대로 해석해서 창작하였다. 스트라빈스키의 곡을 두 대의 피아노로 줄인 편곡에 맞춰 추어진 이 작품은 여러 층위의 의미를 함축하였던 바, 악당들과 유괴된 아이가 등장하는 탐정 이야기, 연습작, 그리고 니진스키의 발레를 연상시키는 장면들(아이를 빼앗긴 어미의 춤은 본래 《봄의 제전》에 나오는 희생양의 처녀의 춤과 짝을 이루며, 한편 춤꾼들의 발구르기 및 무딘 도약은 원래 《봄의 제전》에서 부족민들이 행하는 춤을 연상시킴)이 그런 의미 층들에 해당한다. 테일러는 독창적인 동시에 과거의 유산에 충실한 작품을 창작해내는 데 성공하였다. 스트라빈스키의 곡을 재생해내는 다른 작품들과는 달리 이 작품은 참신하면서 활기에 넘치는 듯해 보였다.

커닝햄, 니콜라이 및 테일러의 실험 작업들은 더욱 확장되었고, 또 1960년

대와 1970년대에 활약한 트리샤 브라운(Trisha Brown), 루신다 차일즈(Lucinda Childs, 1940년생), 로라 딘(Laura Dean, 1945년생), 더글러스 딘(Douglas Dunn, 1942년생), 사이먼 포티(Simone Forti, 1935년생), 데이비드 고든(David Gordon), 케네스 킹(Kenneth King), 메레디스 몽크(Meredith Monk, 1943년생), 스티브 팩스턴(Steve Paxton, 1939년생), 이본 라이너(Yvonne Rainer, 1934년생), 트라일라 타프(Twyla Tharp, 1942년생) 등을 비롯한 수많은 젊은 안무가들에 의해 그런 실험이 취할 수 있는 논리적인 극단으로까지 연장되곤 하였다. 이들 중에서 많은 사람은 커닝햄의 제자들이었으며, 그리고 여러 사람은 커닝햄의 춤 스튜디오에서 진행된 로버트 딘(Robert Dunn)의 자유분방한 춤 안무(composition) 강좌에 참여하였다. 1962년에 로버트 딘은 뉴욕의 저드슨 메모리얼 처치(Judson Memorial Church)에서 제1차 발표회를 열었는데, 이 저드슨 메모리얼 처치는 그 후에 예술가들과 지성인들의 활동 중심지가 되었을 뿐만 아니라 저드슨 댄스 씨어터로 알려진 집단의 본거지가 되었다. 바로 이 당시는 제반 예술 분야들 사이에서 상호 교배 작업이 아주 활발히 진행되던 시기였던 것이다. 저드슨 댄스 씨어터의 공연자들과 안무자들 중에는 춤 수련을 쌓아 보지도 않은 미술가, 작곡가, 문인, 영화제작자들이 다수 포함되어 있었다. 그 가운데서도 특히 손꼽을 만한 인물들로는 미술가 로센버그와 로버트 모리스 그리고 작곡가 존 허버트 맥도웰이 있었다. 아울러 많은 무용가들이 해프닝(happening)에 참여하였고, 또한 여타의 무용가들은 혼합 매체예술 이벤트나 퍼포먼스(performance)에 참여하였다.

　비록 이들 안무가들이 '포스트모던(post-modern)' 무용가들이라는 특수한 규정 명칭 아래 무리를 지우곤 했을지언정 자기들의 생각과 목표는 실질적으로 아주 다양하였다. 그들 가운데 대부분의 사람들이 공통적으로 가졌던 바는 춤을 그 본질적 요소로 환원시키려는 강력한 욕구였다. 그리하여 그 이전의 무수한 춤들에서 역할 수행이나 환상적인 의상 및 장치 같은 순전히 장식적 기능을 하는 극장식 양식에서의 술수 따위에 의해 흐려졌던 춤의 형식적 자질을 그들은 강조하였다. 이들 안무가들은 발레의 이쁜 속성이나 초기 현대무용가들의 영혼 추적 경향도 활용하지 않았다. 그들의 엄정한 관점으로 인해 이전에 극장식 춤들과 불가피하게 연결되었음직한 많은 성질들마저 부인되었다. 어느 유명한 선언서에서 이본 라이너는 다음과 같이 선언하였다.

113　로버트 노스의 《트로이 게임》(1974, 이 사진은 할렘 무용단(Dance Theatre of Harlem)의 공연작)에서 남성들로만 구성된 배역진들이 경쾌한 운동 시합에 열중하고 있다(뒷면).

"스펙터클 능란한 솜씨 왜곡 마술 및 착각 유도 스타 이미지의 매력과 초월성 과장된 것 과장되지 않은 것 잡동사니 이미저리 공연자나 관람자의 참여 양식 진치기 속임수에 의거 관람자를 유혹하기 절충주의 움직이기나 움직여지기 따위를 단호히 거부하라!"

라이너와 그의 동료들이 작업을 벌이던 것과는 별도로 최소한의 것으로 압축된 새로운 개념의 극장식 춤이 모색되고 있었다. 즉 공연 장소로 지정된 공간에서 움직이는 어떤 사람(혹은 어떤 사람들)이 그런 최소한의 요소로 등장한다. 춤꾼이 꼭 춤추어야 할 필요성이 없는 것은 말할 나위도 없다. 이미 커닝햄과 테일러가 보여 주었듯, 가만히 요지부동을 취하는 것(stillness)은 안무에서의 선택 사항의 하나로서 타당하며 가치있는 것이 되었다. 커닝햄의 이벤트 작품들에서와 마찬가지로 공연 공간이 굳이 프로시니엄 무대일 필요도 없었다. 결국 공연 장소는 어디라도 가능할 수 있을 것이다. 튀튀나 그레이엄의 청교도적 시기의 '길다란 모직 의상' 대신에 이들 새 춤꾼들은 스웨트 같은 수수한 생활복을 (그것들이 세련되기도 훨씬 전에) 착용해서 등장하였고 외출복도 착용하였다. 프앵트 신발은커녕 운동화가 그들이 좋아하는 신발 유형이었다.

이들 안무가들의 직업이 비록 극도로 복잡하며 그리고 변화와 발전을 거듭했을지라도, 일반적인 지적은 어느 정도 가능하다. 많은 안무가들은 춤은 특수한 테크닉의 숙달을 요구한다는 생각을 거부하였다. 테크닉 대신에 일상 동작들이 몇몇 춤들에서 원재료가 되었다. 즉 스티브 팩스턴의 《만족스런 연인 *Satisfyin Lover*》(1967)에서 연기자들은 주어진 지시를 따르면서 그냥 무대 바닥을 가로 질러 걷는다. 일상 행동들을 대량으로 접합시킨 작품들도 있는바, 예컨대 케네스 킹은 독서를 하며 탁자에 앉았다가 꽃병에 물을 준다(작품 《타임 캡슐 *Time Capsule*》, 1974). 그러한 움직임들은 움직임들의 맥락에 따라 관심을 끌고 가치를 획득하였다.

저드슨 댄스 씨어터의 자유분방한 분위기 속에서 춤 테크닉의 결핍은 공연이나 심지어 안무에 대해 하등의 결격 사유가 되지 않았다. 몇몇 안무가들은 의도적으로 작품에다 훈련되지 않은 공연자들을 기용하였다. 그리하여 그들은 고도로 훈련된 춤꾼들의 한결 잘 예상될 수 있는 반응보다는 접근상의 참신함이나

114, 115 (옆면 위) 작품 《슈의 다리 *Sue's Leg*》(1975)에서 자신의 무용단과 함께 추면서 트와일러 타프(오른쪽)는 발레, 현대무용 및 재즈 등등이 섞인 테크닉을 끌어내었다. (옆면 아래) 로라 딘의 작품에서 급회전(스피닝)은 상표처럼 되었다. 사진은 작품 《노래 *Song*》(1976)의 한 장면.

자연스러움을 더 선호하였다. 로셴버그는 롤러 스케이트를 타는 두 남자와 프앵트 신발을 신은 한 여자를 위한 삼중주로서 춤 작품《펠리칸 *Pelican*》(1963)을 창작하고 직접 춤도 추었다. 데보라 헤이(Deborah Hay, 1941년생)는 자신의 춤들에서 점차로 움직임을 간소하게 하였고, 그리하여 누구든지 그 춤들을 연기해낼 수 있었다. 명상과 민속춤의 요소들을 결합하면서 헤이의 춤들은 관객을 그다지 필요로 하지 않게 되고 춤꾼들은 주로 자신들의 즐거움과 편의를 위해 공연을 행하는 선에까지 진전되있다.

그렇지만 이본 라이너의 발전가능성이 있은 시험작《트리오 에이 *Trio A*》(1966)도*106*가 입증하였듯이 움직임은 흥미롭기를 중지하거나 그 자체로 도전적이기를 중지하는 법 없이도 자체의 장식 가운데 상당 부분을 벗어 버릴 수 있었다. 애당초에《정신이 육체-제1부 *The Mind Is a Muscle, Part 1*》라는 제목 아래 동시에 진행된 3편의 솔로로 공연된 이 작품은 똑같이 강조된 움직임들의 연속적 흐름을 통해 진행되었다. 클라이맥스도 없었고, 공연자들도 자신의 노고를 구태여 감출 시도를 하지 않았다. 다시 말해《잠자는 숲 속의 미녀》에서 발레리나가 해냄직한 의기양양한 아라베스크 포즈를 일격에 밀쳐 버리기는커녕 공연자는 의도적으로 관객으로 하여금 한쪽 다리로 균형을 취해서 설 적의 어려움을 감지할 수 있도록 하였다. 공연자는 결코 관객을 똑바로 쳐다보지도 않았고, 프앵트로 서지도 않았으며, 대부분의 발레와 현대무용가들이 취하는 자세 즉 고도의 에너지가 투여되면서 끌어당겨진 자세를 전혀 취하지도 않았다.《트리오 에이》를 펼친 연기자들 중에는 춤꾼들뿐 아니라 비(非)무용가를 비롯 여러 유형의 몸매를 가진 공연자들이 포함되었다. 말하자면 이 작품은 발레에서 요구되곤 하는 것과는 달리 작품의 효율을 달성하는 데 필요한 이상적 체격을 강요하지 않았다. 그러나 표면적으로는 느슨한 편이었음에도 불구하고 이 작품은 연기자들에게 지성과 노력을 요구하였다.

트와일라 타프의 안무에서는《트리오 에이》의 긴장되지 않은 신체 자세가 팔과 다리의 격한 상태와 철저히 대조를 이루곤 하는 몸통의 태연자약한 자세로 변모한다. 발레, 현대무용, 탭댄싱, 재즈, 사교춤, 체조가 절충되어 혼합된 타프의 테크닉은 발레의 커다란 도약과 다수의 피루에트에 필적하는 새로운 유형의 능수능란함을 대변한다.도*114* 공연자들이 양손은 전혀 사용하지 않으면서도 서로 교대로 상대방의 체중을 떠맡는 식의 접촉에 의한 즉흥이라는 스티브 팩스턴

의 테크닉에서는 고도의 균형 감각과 상대 연기자들과의 소통(疏通) 능력이 요구된다. 이와 유사하게 트리샤 브라운의 작품 《낙하하는 듀엣 *Falling Duet*》(1968)은 두 공연자들이 떨어지면서 서로 붙잡고 회전 동작들을 취할 적에 기민함, 정교함 그리고 훌륭한 반사작용을 요구한다.

커닝햄과 니콜라이가 줄거리 나열이나 자기표현 따위를 해야 할 필요성으로부터 해방시키자 60년대의 안무가들은 춤을 착안하고 구성함에 있어 새 접근 방안을 탐색하기 시작하였다. 커닝햄처럼 이들 대부분의 안무가들은 안무의 산물(춤 작품-옮긴이)보다는 과정에 더 관심을 보여 왔다. 미국의 서부 해안 지방에서 활약한 안무가 안나 핼프린(Anna Halprin, 1920년 출생)의 영향력도 컸었는데, 핼프린의 춤은 놀이, 일상적 업무 및 즉흥에 바탕을 두었다. 핼프린의 생각을 미국 동부 지방으로 전파한 사이먼 포티는 놀이나 일상 업무의 규칙들에 버금가는 규칙들이 움직임의 구조를 규정짓되 문제들에 대해 각각의 해결 방안을 허용하는 작품들을 창작하였다. 작품 《허들 *Huddle*》(1961)에서는 여섯 내지 일곱 사람들이 상대방의 허리와 어깨를 양팔로 둘러싸서 돔(dome) 형태의 덩어리를 만들었다. 이 덩어리의 구성원 각자는 자신을 둘러싼 덩어리에서 멋대로 벗어나 기어 올라갔다.

여러 안무가들은 춤 구성의 방안으로서 반복 수법을 갖고 실험하였다. 1971년의 솔로 작품에서 소개된 트리샤 브라운의 집적(集積, accumulations) 체계는 마치 사슬에다 고리를 덧붙이는 것처럼 춤을 지어 나갔다. 각각의 움직임은 새 고리로 되고, 하나의 움직임이 추가될 적마다 그 때까지 형성된 전체 연결부는 처음부터 다시 반복되었다. 후반부의 변형 부위들에서 공연자는 서서히 회전하여 마침내 360도로 완전히 한번 돌았다. 혹은 움직임들이 가끔 다른 자세들(벽에 기대서기)을 취하는 집단에 의해 행사되기도 하였고, 혹은 춤이 약간 연쇄 편지(행운의 편지, chain letter) 식으로 각기 반복되는 동작절의 처음부터 움직임을 제거함으로써 춤은 으스러졌다. 루신다 차일즈의 춤들은 미묘하면서도 가끔 포착하기 어려운 변화들에 의해 변조된 동작절들을 통해 진행되면서 놀라우리 만치 복잡다단한 기하학적 바닥 무늬(floor-patterns)를 그려나간다. 많은 관람자들은 로라 딘의 작품들에서 민속 축제 및 제의와 유사한 점을 확인할 수 있었다. 특히 딘이 사용한 급회전은 중동 지방의 빙빙 도는 탁발승의 급회전과 비교되곤 한다. 딘의 춤에 등장하는 장시간의 반복은 바로 장시간에 걸쳐 이

뤄지기 때문에 미량의 변화로도 과중한 의미를 획득하게 한다.도115

알빈 니콜라이처럼 메레디스 몽크도 다방면의 재주꾼으로서, 안무를 할 뿐더러 음악과 대본을 손수 짓는다. 그녀는 명목상으로는 저드슨 그룹의 일원이며, 그리고 저드슨 그룹과 실험 욕구라든지 비인습적 움직임, 비인습적 구조 및 혼합 매체의 활용 측면에서 생각을 같이 한다. 하지만 그녀는 상징성과 거나한 스펙터클에 관심을 보인다는 점에서 저드슨 그룹과 다르며, 그리고 그녀의 작품들은 형식주의에 우위를 두는 것과는 판이한 차이가 나는 극석 의노(dramatic intent)를 강하게 드러낸다. 그러나 몽크의 작품들은《백조의 호수》와 같은 전통적인 작품들에서 활용된 유형의 인과적 서술 구조를 따르지 않는다. 플래쉬백으로써 사건들의 시간적 흐름을 깨뜨리는 그레이엄의 방법을 더욱 밀고 나가면서 몽크는 아마 처음에는 자의적이거나 우발적인 것으로 보일 지리멸렬하거나 일관성이 없는 방식으로 이미지와 사건들을 제시하였다. 관객이 관람해 나감에 따라 의미들은 서서히 떠올랐다.

몽크의 작품《배 Vessel》(1971)는 잔다르크의 이야기에서 착상을 받은 것이다. 작품은 하룻밤 사이에 세 곳의 다른 장소에서 펼쳐졌다. 첫 장소는 몽크 자신의 고미다락방으로서, 거기서 검게 차려 입은 연기자들이 자신들이 수행할 등장인물로 나타나면서 교대로 출현한다. 왕, 미치광이 여자, 마법사 등등이 그들이 수행할 역이다. 더 퍼포밍 개러지(The Performing Garage)에서 진행된 작품의 제2부에서, 등장인물들은 자신들을 벽 장식화 속의 인물상들처럼 보이게 하는 흰천의 '손으로 지은 산' 속에서 (가마솥에다 풀 집어넣기, 읽기, 화학원료를 혼합하기 등의) 다양한 연기를 펼친다. (몽크가 역을 맡은) 잔다르크는 두 사람의 주교(主敎)가 제시한 시험을 여기서 치른다. 작품의 마무리는 아주 너르되 텅텅 빈 주차장에서 이뤄지는데, 여기서 잔다르크는 마침내 춤추면서 멀어져 가고 용접공의 섬광 속으로 사라진다.

1960년대 말과 1970년 초에 스튜던트 파워를 비롯 미국 전역에 저항의 물결이 몰아치던 동안 몇몇 안무가들이 춤으로 정치적 견해를 표명하였다. 수술을 받고 회복 중에 있던 이본 라이너는 작품《트리오 에이》를 이번에는《회복기의 춤 Convalescent Dance》으로 다시 이름을 붙여 1967년에 월남전 반대 행사에서 발표하였다. 베트남전쟁에 반대하는 베트남전쟁의 베테랑 그룹과 함께 작업하면서, 스티브 팩스턴은 두 명의 난잡스런 연기자가 베트남전쟁 베테랑 그룹의

베트남에 관한 영화를 보는 《겨울 병사와의 공동협력 *Collaboration with Wintersoldier*》(1971)을 창작하였다. 1930년대에도 미국 무용계에서 그런 일이 있었듯이 이 무용가들은 자신들의 신념을 예술을 통해 외쳤다.

커닝햄처럼 많은 안무가들은 관례적으로 춤의 장소로 용인되지 않던 장소들을 춤판으로 만들었다. 이처럼 몽크의 몇몇 작품들에서 관객들은 이 장소에서 저 장소로 옮겨 다녀야 한다. 몽크의 삼부작 《주스 *Juice*》(1969)의 제1부는 뉴욕의 구겐하임 미술관의 나선형 계단에서 신행되었다. 그러고 나서 이 작품은 규모가 점차 작아지는데, 제2부는 프로시니엄 무대의 극장에서 그리고 제3부는 몽크 자신의 고미다락방에서 이루어졌다. 센트럴 파크(뉴욕에 있는 대공원 ― 옮긴이)에서 어둑어둑할 때 공연된 트와일라 타프의 《메들리 *Medley*》(1969)는 이울어지는 태양빛을 받으며 춤꾼들이 드문드문 눈에 띄는 것으로 미루어 관람객들의 눈에는 사뭇 연습 광경쯤으로 비쳤다. 트리샤 브라운의 《지붕 작품 *Roof Piece*》(1971)은 맨해튼 남쪽의 12블록에 걸쳐 펼쳐졌는데, '고십'이라는 놀이를 연상시켰다. 여러 지붕에 배치된 춤꾼들은 여러 가지 움직임들을 서로 전달하며, 각자 전달받은 움직임을 가능하면 정확하게 재생하려 노력한다. 이 모든 작업들에서 이례적인 장소들이 다만 그 새로움 때문에 이용된 것은 아니었다. 이들 장소는 안무에서 실질적 효과를 불러 일으켰음은 물론 관객들의 지각에도 영향을 끼쳤던 것이다.

1960년대와 1970년대의 여러 안무가들은 알빈 니콜라이의 예를 따라 작품에다 현대 공학을 활용하였다. 작품 《16밀리미터 귀고리 *16Millimeter Earrings*》(1966)에서 몽크는 처음으로 영화를 활용했는데, 자신의 두상을 감추는 흰 북 위에 자기 얼굴의 증폭된 이미지를 투사하는 순간에 영화를 활용하였다. 그 때부터 몽크는 여러 작품에서 영화와 환등기 투사 방법을 끌어들였다. 1968-1972년 사이 트리샤 브라운은 벽과 천정처럼 여태껏 간과된 공연 공간을 활용할 수 있도록 하는 '장비를 구사하는 작품(equipment pieces)'으로 실험하였다. 로프, 도르래, 등반 도구 등에 몸을 의지한 춤꾼들은 작품 《벽 위를 걷기 *Walking on the Wall*》(1971)와 여타 작품들도*117*에서 수직의 보행 자세를 유지하려고 애썼다. 많은 관객들이 작품을 보는 동안 높은 빌딩에서 저 아래의 인도를 내려다보는 듯한 어리둥절한 감을 받았다고 한다.

비록 1950년대, 1960년대 그리고 1970년대의 보다 극단적인 실험들이 세월이 흐를수록 포기되고 누그러졌지만서도 그 충격은 우리들의 춤 개념을 불가피

117 트리샤 브라운은 가령
《빌딩의 벽을 걸어 내려가는
남자 Man Walking Down the
Side of a Building》(1970)라는
작품과 같은 〈장비를 동원한
작품들〉에서 여태까지 무용이
간과해온 공간을 활용하였다.

하게 바꾸어 놓았다. 일반적으로 춤으로 받아들여지는 움직임의 유형에 더 여유
가 있어졌고, 안무 방법 · 공연 스타일 · 의상 · 연행 공간 그리고 여타 공연 요소
들에서 선택의 자유가 더욱 증대되었다. 저드슨 댄스 씨어터에서 훈련되지 않은
연기자들을 기용한 것이 비록 전면적인 현상으로는 되지 않았을지언정, 그런 현
상은 춤꾼이라는 것은 어릴 적부터 사실상 훈련받아야 한다는 신화를 으스러뜨
리는 데 도움을 주었다. 처음 시작할 때부터 여러 가지 형태로 진행되어 온 현대
무용의 실험적 성향은 자아 발견과 자아 표현에 전념한 시기에 아주 큰 반향을
불러 일으켰다. 좁은 춤 개념이 더욱 확장되자 더 많은 사람들이 춤을 구경할 뿐
더러 무엇인가를 할 수 있는 그런 것으로 접근해 들어가기 시작하였다. 무용학
도, 연기자, 안무가 그리고 춤 제작 활동은 늘어나기 시작하였다. 춤은 예술 체
계 속에서 주류(主流)의 예술로 되는 독자적인 길로 접어들게 된다.

발레의 성장

20세기 중반 이후 수십 년간 발레는 전 세계적 차원으로 그 활동 무대를 서서히 그러나 확고하게 확장하였다. 터키, 이란, 일본 및 중국 등 유럽의 문화유산을 갖지 못한 나라들을 비롯하여 이전에 비해 더욱 많은 발레단이 자리잡고 있다. 하나의 발레단을 소유한다는 것은 문화적 성과의 상징일 뿐더러 국가적 또는 민족적 자부심의 원천이 되고 있다. 이 점은 많은 발레단들이 그 소재지를 발레단 자체의 명칭에 포함시키는 사실에서 드러나는데, 이를 테면 런던 페스티벌 발레단, 스코티쉬 발레단, 네덜란드 댄스 씨어터, 캐나다 국립 발레단, 쿠바 국립 발레단, 오스트레일리아 발레단, 중국 센트럴 발레단 등이 그러하다. 연륜이 비교적 오래된 두 단체는 자기 나라를 문화 측면에서 대표하는 지위를 나타내는 새로운 명칭을 부여 받았는데, 1956년에 새들러스 웰스 발레단은 황실의 칙령에 의해 영국 로열 발레단(Britain's Royal Ballet)으로 개칭하였고 1957년에 발레 씨어터는 아메리칸 발레 씨어터(American Ballet Theatre)로 개칭한 바 있다.

그 소재지나 소속 국가에서 먼저 사랑을 받은 단체들은 스스로들 국제적 명성을 쌓으면서 점점 해외공연을 많이 가졌다. 덴마크 왕립 발레단(Royal Danish Ballet)은 18세기부터 활동했는데, 1950년대에는 19세기의 유명한 안무가 부르농빌의 작품으로 비길 데 없는 진가를 발휘하면서 해외 순회공연을 시작하였다. 1950년대에 서방 세계에 처음 모습을 드러낸 볼쇼이 발레단에 이어 1961년에는 키로프 발레단이 서방권을 순회하였다. 이에 대한 교환공연으로 아메리칸 발레 씨어터와 뉴욕 시티 발레가 소련에서 춤을 추었다.

세계 각지로 발레가 퍼져나감에 따라 발레단의 레퍼토리들도 다양해졌다. 《지젤》, 《코펠리아》, 《호두까기 인형》 및 《레 실피드》같은 오랜 애호작들에 덧붙여 많은 단체들이 현대의 안무가들에 의한 신작과 민족적이거나 토착적인 풍미가 농후한 작품들을 상연하였다. 런던 페스티벌 발레단과 캐나다 국립 발레단은 처음부터 고전 발레 제작으로 이름이 알려졌는데, 고전 발레는 젊은 춤꾼들에게

118 투르게네프의 희곡 《시골에서의 한 달》을 발레로 옮긴 애슈턴의 작품(1976년 로열 발레단 초연)에서 가정교사 벨리아예프 역의 앤서니 도웰과 나탈리아 페트로브나 역의 린 시모어(Lynn Seymour)가 달콤한 한때를 즐기고 있다.

가치있는 수련 기회를 제공하고 기성의 스타들에게는 매력적인 역할을 제공해 주었기에 성장하는 단체들에게는 쓸모가 있었다. 런던 페스티벌 발레단의 프리마 발레리나 마르코바는 지젤 역의 해석자로 유명하였으며, 마찬가지로 쿠바 국립 발레단을 창단한 알리샤 알롱소(Alicia Alonso, 1921년생)는 이 발레단의 정상을 지키면서 수년 간 지젤 역을 추었다. 런던 페스티벌 발레단과 쿠바 국립 발레단은 모두 지금도 고전과 현대물을 섞어 가며 공연한다.

이외는 대조적으로 몇몇 단체는 그 지역 태생의 안무가들의 재능을 부각시킨다는 목표를 갖고 시작하였다. (드 바질의 발레 뤼스 멤버였던) 루드밀라 치리아예프가 몬트리올에서 창단한 레 그랑 발레 카나디엥(Les Grands Ballets Canadiens, 캐나다 대 발레단이라는 뜻-옮긴이)은 그 발레 작품들 가운데 다수작을 맥도널드(Brian Macdonald), 노(Fernand Nault), 쿠델카(James Kudelka) 같은 캐나다인들에게 제작 의뢰하였다. 이들 작품들 가운데 몇몇 작품은 맥도널드의 《탐 티 델람 Tam Ti Delam》(1974, 캐나다 퀘벡 지방의 생활을 즐겁게 예찬한 작품)처럼 이 발레단의 프랑스적 캐나다의 뿌리를 반영하였다.

안무가들이 전통적으로 이 단체 저 단체로 옮겨 다님으로써 가끔 레퍼토리가 풍부해지는 효과를 가져 왔다. 1950년대에 아메리칸 발레 씨어터와 제휴하는 동안 쿨베리(Birgit Cullberg, 1908-1999)는 자신의 대가다운 무용극 《줄리 양 Miss Julie》도119을 다시 무대화해서 올렸는데, 이 작품을 그녀는 이미 조국 스웨덴에서 1950년에 초연한 바 있었다. 극작가 스트린드베리의 대본에 바탕을 둔 《줄리 양》은 줄리가 우두머리 하인을 유혹하나 이 하인이 자기의 지위를 무시하자 치욕을 느껴 자살하는 귀족 줄리의 불만스런 심사를 이야기해 준다. 줄리의 접근에 관능적으로 대응하되 줄리의 자살에서는 믿기 어려울 정도로 잘 보조를 맞추는 낙천적인 우두머리 하인의 역은 에릭 브룬(Erik Bruhn, 1928-1986)이 맡아 자신의 연극적 재능을 유감없이 발휘하였다. 덴마크 출신의 춤꾼 에릭 브룬은 주로 고상한 역들에서 귀족적 기품과 우아한 용모로 이름을 날린 바 있다.

과거처럼 오늘날에도 적지 않은 발레단들이 단 한 명의 안무가에 의해 지도받는 수가 왕왕 있는데, 이럴 경우 발레단의 이름은 안무가의 이름과 똑같은 수가 많다. 제랄드 아르피노(Gerald Arpino, 1928년생)의 발레 작품들은 1956년에 결성된 조프리 발레단(Joffrey Ballet, 처음에는 로버트 조프리 앙상블(Robert

Joffrey's ensemble)로 출발)의 레퍼토리에 꼭 끼었다. 브뤼셀에 본거지를 두고 1960년에 창단된 20세기 발레단(Ballet du XXe Siècle)은 주로 베자르(Maurice Béjart, 1927년생)의 작품들을 공연하였다. 아메리칸 발레 씨어터와 더불어 춤꾼 겸 안무가로 시작한 엘리엇 펠드(Eliot Feld, 1942년생)는 1974년에 초연을 가진 자신의 펠드 발레단을 감독하였다.

1958년에 로빈스가 조직한 발레단: 유에스에이(Ballets: U.S.A.)는 로빈스 작품의 전시 창구 구실을 한다.《뉴욕의 수출품: 작품 재즈 *New York Export: Opus Jazz*》(1958)는 발표될 당시의 도시 젊은이의 '쌀쌀맞은' 심성을 사실적으로 묘사한다. 움트던 로맨스는 금새 무관심으로 돌변하며, 또 다른 에피소드에서는 다섯 소년이 한 소녀를 윤간하고 나서 불쑥 옥상으로 내던진다. 로빈스는 자신이 원래 뉴욕 시티 발레를 위해 창작한 몇 작품을 다시 상연하였다. 작품 《새장 *The Cage*》(1951)은 난소를 제거한 여성 집단을 소름이 끼치게 보여 주었고, 그런 한편 본래 니진스키가 착상을 받은 드뷔시의 교향시에 맞춰 추어진 《목신의 오후》(1953)는 어느 무용실에서 이뤄지는 두 젊은 춤꾼들 간의 덧없는 만남을 그렸다. 이와 대조적으로《콘서트 *The Concert*》(1956)는 쇼팽의 피아노 곡을 경청하는 음악회 애호가들의 환상을 유쾌하게 묘사하였다. 발레단: 유에스에이가 1961년에 해체된 이후 로빈스는 잠시 뮤지컬 작업을 하고나서 뉴욕 시티 발레로 복귀하였다. 지금 로빈스는 덴마크 출신의 춤꾼 겸 안무가 피터 마틴스(Peter Martins, 1946년생)와 함께 뉴욕 시티 발레를 이끌고 있다.

1950년대와 1960년대에 많은 발레단체들이 호소력을 넓히려고 발레에 대한 새로운 접근법을 모색하였다. 이때 상당 규모의 대중들이 발레를 엘리트적 오락으로 간파하거나 아니면 과거의 전통에 얽매인 잔재에 불과한 것으로 제쳐 놓았다. 그러나 이러한 선입견들은 서서히 바뀌었다. 발레와 춤 일반의 육체성(physicality)은 1960년대말의 우드스톡 세대를 매료시켰으며, (기성 관념으로부터의 해방을 외치던—옮긴이)우드스톡 세대는 또한 비언어적인 의사소통과 같은 신체의존적인 수련을 가치있게 평가하였다. 그렇게도 자주 구식 혹은 현실과 격리된 것으로 간주되던 발레의 주제들은 1960년대말에 미국을 휩쓴 중대한 사회 문제들에 부응하여 혁신되었다.

발레의 이미지를 갱신함에 있어 현대무용은 결정적인 영향력을 행사하였다. 1930년대와 1940년대에 현대무용가들이 비록 발레에 대해 단호한 적수였다

고 할지라도(당시 현대무용가들은 발레의 인공성 및 현실도피주의를 비웃었다), 세월이 흐름에 따라 현대무용과 발레 두 진영 사이의 적대감은 무뎌져 갔다. 글렌 테틀리(Glen Tetley, 1926년생)와 로버트 조프리(Robert Joffrey, 1930년생) 같은 무용가들은 발레 및 현대무용의 테크닉을 모두 훈련받았다. 이들 무용가들은 안무하면서 현대발레(modern ballet)라 불린 잡종 교배 형태를 개발하기 시작하였다. 수없이 반복되는 피루에트, 큰 폭의 대도약 및 높이 치켜드는 아라베스크 같은 고노의 발레 사위들은 현대무용이 발견해낸 낙하, 바닥 동작 및 유연한 몸통 동작과 공존한다. 프앵트 동작은 해도 좋고 않아도 무방한 선택물로 그친다. 다시 말해 종종 춤꾼들은 맨발로 공연한다. 이 잡종 교배 형식은 강인함, 힘참 그리고 스케일이 큰 느낌의 효과를 강조하는 경향이 있다. 그 충격은 직접적이었으며, 관람자가 이를 잘 음미하기 위해 굳이 춤 테크닉의 묘미를 숙지하고 있을 필요는 없었다. 현대발레가 발산하는 투명한 육체적 묘미로 인해 현대발레는 오늘날의 관객들에게서도 애호받게 되었다.

잡종 교배 형식이 발전한 결과로서, 1930년대와 1940년대에 확연해진 발레와 현대발레 사이에 내려진 구분은 더욱 의심스럽게 되었다. 많은 안무자들과 그들의 작품은 발레 아니면 현대발레 그 어느 쪽으로 분류되기가 더 이상 불가능해졌으며, 그리고 심지어 이들 두 가지 형식이 서로 구분될 수 있을 적에라도 각각의 형식은 상대방의 특징들을 흡수하였음을 입증할 수 있었다. 예컨대 발레에서 몸통을 보다 자유롭게 구사하는 일 혹은 현대발레에서 쭉 뻗는 라인 및 프앵트로 발을 세우는 일이 그러한 요소들이다.

현대무용 테크닉의 일정 부분들을 흡수해 들이면서 그에 덧붙여 발레 안무가들은 이전에 현대무용의 영역으로 간주되던 '추한' 유형의 주제들을 다루기 시작하였다. 테틀리의 《달빛에 홀린 피에로 *Pierrot Lunaire*》(1962)는 피에로, 콜롬비네, 브리겔라 등 코메디아 델 아르테의 등장인물들을 등장시켜 어느 몽상가가 거칠은 생활 현실 속에 뛰어드는 스토리를 그렸다. 네덜란드 국립 발레단을 위해 반 단치히(Rudi Van Dantzig)가 창작한 《죽은 아이를 위한 기념비 *Monument for a Dead Boy*》(1965)에서 임종을 맞이한 어느 동성연애자가 자신의 고통스런 과거를 회상한다.

보다 적극적인 맥락에서 이 잡종 교배 형식의 힘과 활력은 춤꾼들의 젊음, 힘 및 생명력을 예찬하는 발레들에 이상적으로 안성맞춤이었다. 조프리 발레단

119, 120 (왼쪽) 무엇보다도 왕자 같은 기품으로 절찬을 받은 에릭 브룬은 쿨베리의 작품 《줄리 양》(1950년 초연)에서 불충한 하인 같은 역들도 해낼 수 있음을 과시하였다. 아메리칸 발레 씨어터가 한 이 공연에서 신시아 그레고리(C. Gregory)가 주역을 맡았다. (오른쪽) 모리스 베자르의 《니진스키-신의 광대》(1971)에서 피에르 도브리예비치(P. Dobrievich)가 역을 맡은 디아길레프가 쥐고 있는 후프 속으로 점프해서 넘는 니진스키(호르헤 돈 Jorge Donn) 뒤에 디아길레프의 대형 인형상이 어른거리고 있다.

을 위해 아르피노가 만든 작품들 가운데 상당수가 이렇게 지적될 수 있다. 로큰롤 음악에 맞춰 추어지는 작품 《삼위일체 Trinity》(1969)에서 춤꾼들은 생기 가득찬 자유분방함을 의기양양하게 과시하면서 현란한 도약과 회전 동작을 해대는 빛나는 운동선수들로 등장한다. 이 작품의 마무리는 1960년대에 미국을 휩쓸던 저항 시위를 연상시키는 촛불 의식으로 진행되었다. 조프리 발레단의 훌륭한 춤꾼들의 씩씩한 솜씨를 부각시키면서 아르피노는 이런 양식으로 작업을 계속하였다.

　1960년대에 베자르가 제작한 발레 스펙터클들은 종종 운동 경기장과 서커

스장 같은 대규모 공연 공간에서 대규모 관객들에게 제공되었다. 그의 이 발레 스펙터클들은 특히 히피족들의 '사랑을 즐기고 전쟁을 혐오하는' 철학을 비롯 저항 문화의 이상들을 옹호하였다. 이들 작품이 도전적으로 기성 체제와 관념을 파괴하기를 의도하였지만, 그러나 많은 비평가들은 베자르가 기용한 춤꾼들이 신념을 갖고 공연했어도 베자르의 생각에 명료성과 선명성이 결여된 것으로 느꼈다. 베토벤의《9번 교향곡》에 맞춰 진행된 그의 작품(1964) 서두에 독일의 철학자 니체의 글에서 발췌한 것이 등장히는데, 이 작품에서 베자르는 사랑, 자유 그리고 이상 세계에 대한 자신의 생각을 표현하려고 애썼다. 붉은 옷차림을 한 불새가 저항의 집단을 승리로 이끄는 작품《불새 *Firebird*》(1970)는 정치적 우화로 착상된 작품이다. 인도말로 손동작을 의미하는 단어를 따서 자신의 발레학교 이름을 무드라(Mudra)로 지을 정도로 동양의 종교와 신비사상에 심취한 베자르였던 만큼 인도 신화에서 따온 세 쌍의 유명한 사랑하는 사람들을 묘사한 작품《박티 *Bhakti*》(1968)를 착상한 것은 당연한 일이었다.

베자르 작품의 정치적 함축성이 비록 세월이 흘러감에 따라 수그러들었을지라도, 그는 가끔 많은 매체를 결합하면서 휘황찬란한 극장 효과에 호의를 보였다. 따라서 그는 신기에 가까운 흥행사로 알려진다.《니진스키-신의 광대 *Nijinsky-Clown of God*》(1971)도*120*에서 그는 니진스키의 가장 잘 알려진 역할들과 니진스키의 일기문에서 따온 인용문에 바탕을 둔 이미지들을 구사하면서 이 전설적인 무용가를 되살려 내었다. 디아길레프는 거대한 인형으로 재현되고, 니진스키 마누라의 격려하는 모습은 영국 에드워드 왕조 시절의 핑크빛 가운을 걸친 여성으로 재현되었다. 베자르는 괴테의 악마를 마이크로폰이 가득찬 식전의 우두머리로 등장시킨 작품《우리들의 파우스트 *Notre Faust*》(1975)에서 몸소 메피스토펠레스의 역을 맡은 바 있다.

복합 매체의 극장 양식에 대한 이와 유사한 정열은 1960년대의 현대무용뿐 아니라 미국 발레에서도 나타났다. 최초의 사이키델릭 발레라 하여 악명을 얻은 조프리의 작품《아스타르테 *Astarte*》(1967. 아스타르테는 페니키아인이 숭배한 풍요와 생식의 여신으로서, 그리스 로마인들은 달의 여신으로 숭배하였음—옮긴이)에서는 영화, 섬광 조명(스트로보 라이팅), 환각, 록 음악이 무대 위의 연기와 결합하였다. 이 이인무 작품은 몸에 문신을 한 사랑의 여신과 선정적인 만남을 환각적으로 즐기기 위해 객석에서 일어나 무대로 올라가는 어떤 남성을 묘사하였다.

1970년대와 1980년대의 수많은 안무가들은 이 잡종 교배 형식을 줄곧 사용하였다. 1975년에 네덜란드 댄스 씨어터(Nederlands Dance Theater)의 예술감독으로 임명된 킬리안(Jiří Kylián, 1947년생)은 플롯이나 특정의 등장인물을 구사해서 작업하는 법이 좀체 없으나, 그럼에도 불구하고 환희 및 슬픔 같은 인간의 보편적 정서들의 강력한 이미지를 창조해낸다. 음악과 밀접히 연결된 그의 발레 작품들은 속도감, 절묘한 기교 및 파죽지세의 동작감으로 돋보인다. 작품 《병사들의 미사 *Soldiers' Mass*》(1980)는 일차대전에서 죽음을 맞은 체코슬로바키아의 미숙한 신병들 집단에 관한 진실된 이야기에서 착상을 얻었다. 이 작품에 나오는 12명의 캐스트들은 공동의 공포와 긴장을 표출하기라도 한 듯이 가끔 일치된 움직임을 보인다. 종교적 확신과 의구심으로 점철된 분위기를 내비치면서 춤꾼들은 스트라빈스키의 《시편 교향곡 *Symphony of Psalms*》(1978)을 쓴 같은 제목의 발레에서 생기에 넘치는 모습과 억눌린 모습을 번갈아 보였다.

킬리안처럼 싱가포르 태생의 안무가 고추산(Choosan Goh, 1948-1987)은 그가 비록 《로미오와 줄리엣》(보스톤 발레단, 1984)을 해석해서 올린 바 있을지라도 스토리텔링의 작법에 대해서는 별 관심을 두지 않았다. 고추산을 유명하게 만든 것은 여러 발레단을 위해 상연된 플롯 없는 발레들이었다. 《모멘텀 *Momentum*》(1979) 및 《헬레나 *Helena*》(1980)와 같은 발레들(모두 조프리 발레단을 위해 창작한 것임)에서 그의 안무 솜씨는 무드 있는 느낌을 전달하였다. 그러나 그의 작업에서 드러나는 가장 현저한 특징이라면 캐논 형식 및 대위법과 같은 구성 전술을 통하여 달성된 복잡미묘한 그룹 패턴이다.

레스터 호튼 무용단에서 춤추었던 에일리(Alvin Ailey, 1931-1989)가 비록 현대무용가로 분류될지라도 그는 자신의 다민족 무용단인 앨빈 에일리 아메리칸 댄스 씨어터(Alvin Ailey American Dance Theater)를 위해 창작한 춤들에서 가끔 잡종 교배 형식을 취하곤 한다. 그의 움직임 스타일은 아프리카-미국 춤과 재즈 춤에 의해 더욱 풍부해졌으며, 그리고 춤의 주제는 종종 흑인들의 유산에 초점을 맞추곤 한다. 이 무용단의 특징적 작품인 《계시 *Revelations*》(1960) 도 111 는 흑인 영가에 맞추어 진행된다. 이 작품의 빼어난 부분은 이인무 〈예수여, 우리를 정해 주소서 *Fix Me, Jesus*〉로서, 여기서 한 여성의 종교적 열망은 아마도 전도사인 듯한 어느 인정많은 남자의 직설적이면서도 은유적인 지탱과 더불어 표현된다. 그리고 〈여울에 들어가기 *Wading in the Water*〉 부분은 강 속에서의

세례식을 묘사하는데, 여기서 강은 파란색의 리본과 하얀색의 리본으로 표시되었다. 이 발레는 에너지가 충만한 〈아브라함의 품에 내 영혼을 묻고 *Rocka My Soul in the Bosom of Abraham*〉로 마무리되는데, 관객을 즐겁게 분발시키는 종지부에 해당한다.

종족춤에 기반을 둔 또 다른 무용단은 할렘의 댄스 씨어터(Dance Theater of Harlem)이다. 이 무용단은 발란신의 뉴욕 시티 발레단의 수석 춤꾼이었던 미젤(Arthur Mitchell, 1934년생)이 창설했는데, 흑인 춤꾼들이 종족춤과 현대무용에서뿐 아니라 고전 발레에서도 뛰어나다는 사실을 입증하려는 목적도 창단 목적에 곁들여 있었다.도113 이 무용단은 《세레나데》, 《아공》 그리고 《네 가지 기질》을 비롯 발란신의 많은 명작들을 올렸다. 이 무용단이 《지젤》을 크레올 양식으로 해석한 작품에서 장면이 중세 독일에서 19세기의 루이지아나주로 옮겨지면서도 전통적 안무가 유지됨으로써 흑인의 춤으로 클래식 춤의 흐름과 종족춤의 흐름이 선명하게 대조·융합된다. 이 작품의 19세기 루이지아나주에서 자유로운 흑인 부유층이 최근에 해방된 그들의 흑인 동료들을 깔보는데, 원본에서와 마찬가지로 지젤과 그의 애인은 계급적 장애물로 인해서 이별한다.

미국에서 다른 비주류의 그룹들도 역시 자체의 무용단들을 결성하였다. 뉴욕에서 1970년에 라미레즈(Tina Ramirez)가 조직한 히스파니코 발레단(Ballet Hispanico)은 많은 안무가들의 작품을 공연했지만 각각의 작품은 스페인이나 남아메리카의 역사 또는 문화와 연관된다. 춤꾼들은 발레, 현대무용 및 재즈를 비롯하여 플라멩코와 스페인의 여러 가지 다른 춤 형식들을 훈련받았다.

1940년대 후반에 현대무용 안무가들은 처음으로 발레단을 위해 작품을 내놓기 시작하였다. 바로 그 때 베티스는 몬테카를로의 발레 뤼스를 위해 《버지니아 선집》을 창작하였고, 커닝햄은 발레 소사이어티를 위해 《계절 *The Seasons*》(1947)을 무대에 올렸다. 발란신과 그레이엄이 공동으로 창작한 것이라고 많이 선전된 《에피소드 *Episodes*》(1959)는 실제로 서로 독립된 아주 개별적인 두 부분으로 구성된 작품으로서 각기 떨어져 상연되었다. 베베른의 음악을 사용한 것을 제외하면 두 부분 사이의 공통점은 퍽 적은데, 왜냐하면 그레이엄이 잉글랜드의 엘리자베스1세와 스코틀랜드의 메어리 여왕 사이의 권력 투쟁을 상징적으로 묘사한 무용극을 올린 반면에 발란신은 레오타드와 타이츠 차림새로 추어진 플롯 없는 발레를 올렸기 때문이다. 현대무용 안무가 버틀러(John Burtler, 1920-

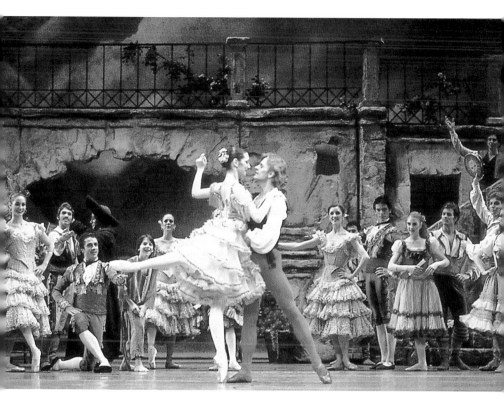

121　오늘날 아메리칸 발레 씨어터에서 발레 고전 제작은 중요한 작업으로 주목받고 있다. 이 발레단과
정기적으로 공연해 온 바리시니코프가 자신이 리바이벌해 놓은 《돈 키호테》(프티파 원작, 사진은
1978년도 공연)에서 신시아 하비(C. Harvey)와 공연하고 있다.

1993)는 하크니스 발레단(Harkness Ballet)의 가장 대중적인 작품 가운데 하나
인 《에덴 이후 *After Eden*》(1966)를 만들었다. 이 작품은 낙원에서 추방된 후에
아담과 이브가 겪는 고통을 환기시키는 이인무이다.

　　현대무용 안무가들에게 발레 제작을 의뢰하는 일은 1970년대에 더욱 빈번
해졌다. 이런 면에서 트와일라 타프는 약방감초 같은 객원 안무가였다. 조프리
발레단과 타프 자신의 무용단 단원들을 위해 창작된 작품 《듀스 쿠페 *Deuce
Coupe*》(1973)에서 타프의 춤이 드러내는 상쾌한 유머 감각은 비치 보이스 악단
의 팝송들을 반주로 쓴 데서도 나타난다. 타프의 절충적 양식으로 움직여나가는

현란한 차림의 춤꾼들과는 아주 대조적으로, 흰옷 차림의 소녀가 아카데미 발레 스텝들을 알파벳순으로 해내면서 유쾌하게 연기를 한다. 작품《밀치고 나가기 *Push Comes to Shove*》(1976)의 요정 같은 주역으로서 소련에서 망명한 일급 춤 꾼 바리시니코프(Mikhail Baryshnikov, 1948년생)를 기용하면서 타프는 아메리 칸 발레 씨어터를 위해 수편의 작품을 올렸다. 뉴욕 시티 발레에서 타프와 제롬 로빈스는 작품《브람스/헨델 *Brahms/Handel*》(1984)을 공동 작업하였다. 아메 리칸 발레 씨어터는 또한 재즈 음악가 듀크 엘링튼의 음악에 맞춘 플롯 없는 작 품《강 *The River*》(1970)을 에일리에게 의뢰하였다. 작품《밤 *Night*》(1980)은 조 프리 발레단을 위해 로라 딘이 만든 여러 편 가운데 첫 작품으로서, 딘이 발레단 을 위해 창작한 작품은 모두 딘의 움직임 가운데 간판격인 급회전 동작을 삽입 하였다.

1984년에 수립된 미국 국가안무진흥책(NCP, National Choreography Project)은 미국의 많은 무용단들에게 진보적 안무가와 공동 작업하는 경우 기금 을 제공함으로써 새로운 시도들을 위험을 무릅쓰고 해보도록 자극을 주었다. 그 리하여 무용단 입장에서는 레퍼토리에서 새 작품들을 확보하게 되었고, 그런 한 편 안무자들 입장에서는 보다 폭넓은 창작을 대면하고 대규모의 그룹들과 함께 일할 기회를 가짐으로써 덕을 보게 되었다. 미국의 국가안무진흥책은 록펠러 재 단, 대재벌 엑슨 코퍼레이션 및 미국 국립예술진흥기금(NEA)의 공동 협력에 의 해 지탱되고 있으며, 그리고 뉴욕에 본거지를 둔 용역 업체인 펜타클(Pentacle) 이 그 행정 업무를 맡고 있다. 그 수혜자들의 면면을 보면 대부분 현대무용 안무 가와 발레단의 접목으로 특징이 요약된다. 데이비드 고든의《들판, 의자 그리고 산 *Field, Chair and Mountain*》(1985)도*123*은 국가안무진흥책 당국에서 아메리 칸 발레 씨어터에 의뢰한 작품인데, 철제 의자들을 접는 보조적 행위와 캐스트 들 사이의 상호 작용을 이용한 작품이다.

몇몇 무용단은 작품에서 내용을 간청하는 유형의 관객들을 보다 인습적인 수단으로 계속 활용하였다. 스토리텔링 형의 발레들이 결코 유행에서 사라진 것 은 아니었으며, 그리고 실제로 많은 사람들이 추상적 예술보다 재현적 예술을 더 좋아한다는 바로 그러한 이유로 해서 플롯 없는 작품들에 비해 스토리텔링 형의 발레를 선호했고 지금도 그러하다. 다시 말하여 서술적 이야기나 소재가 작품에 '실마리'를 제공해 주고 있다. 포킨이 즐긴 간결한 단막 형식을 오늘날

122 로버트 조프리의 '사이키델릭 발레' 《아스타르테 *Astarte*》(1967)에서 몸에 문신을 한 사랑의 여신(트리네트 싱글턴)이 죽을 운명의 여신(막시밀리아노 조모사)에게 마력을 불어 넣고 있다.

의 몇몇 안무가들도 이용하고 있고, 그런 한편 다른 안무가들은 프티파의 전통 속에서 하루 저녁 내내 계속되는 작품들을 올리길 좋아한다.

　단막 형식 가운데 예를 들라면 프레드릭 애슈턴의 《꿈 *The Dream*》(1964, 영국 로열 발레단)을 들겠는데, 셰익스피어의 《한여름 밤의 꿈》을 각색한 작품으로서 요정 세계의 지배자 티타니아와 오베른 사이의 불화와 화해에 초점을 맞추었고 두 주역을 영국의 춤꾼들인 시블리(Antoinette Sibley, 1939년생)와 앤서니 도웰(Anthony Dowell, 1943년생)이 맡았다. 이 발레의 오밀조밀한 특성에도 불구하고 애슈턴은 원래 희곡의 하이라이트를 완전히 소화해 내려고 애썼다. 가령 숲 속에서 네 명의 연인들 사이에서 일어난 재난뿐만 아니라 티타니아와 거칠은 보톰 사이의 희비가 엇갈리는 만남 따위가 재현되었다. 그리고 오베른의 장난꾸러기 시종 퍽이 제공한 당나귀 머리통은 보톰과 안성맞춤이었다. 도118, 124

영국 로열 발레단의 수석 안무자 자리를 애슈턴에 이어 맡은 케네스 맥밀란 (Kenneth Macmillan, 1929-1992)은 야간에 장시간 펼쳐지는 드라마적 작품을 많이 만들었다. 그가 제작한 《로미오와 줄리엣》(1965)도125에서 베로나의 왁자 지껄한 주민들과 서로 견원지간인 몬태규 가문 및 캐풀렛 가문은 모두 10대의 불운한 주인공들이 그리는 러브 스토리의 배경 구실을 하였다. 그리고 작품《마 농 Manon》(1974)은 쾌락에 사로잡힌 18세기의 어느 여인이 청순한 첫사랑으로 말미암아 결국 루이지아나의 숲 속에서 죽음을 맞는 과정을 주석한다. 작품《마 이얼링 Mayerling》(1978)은 오스트리아-헝가리 제국의 황태자 루돌프와 그의 첩 마리 베체라를 중심으로 일어났던 실제 사건에서 착상되었다. 이상의 작품들 은 모두 대규모의 배역진과 수없이 바뀌는 의상 및 장치를 사용하여 전성기의 러시아 제국 시대 발레를 연상시키는 스펙터클 스타일로 구성되었다.

1964년에 볼쇼이 발레단의 수석 안무자로 임명되자 그리고로비치(Yuri Grigorovich, 1927년생)는 이전의 구식 러시아 발레가 취하던 장시간의 그러면 서도 굼뜬 무언극의 연속을 완전히 춤으로 대체시키면서 동작을 새롭게 강조하 여 참신한 면모를 소개하였다. 그의 4막 발레 《스파르타쿠스 Spartacus》(1968)도 126는 크라수스가 이끄는 로마 군단에 대해 저항하는 노예 스파르타쿠스 집단 의 변란을 묘사한다. 수많은 전투 장면은 불가피하게 병사, 노예 그리고 검투사 들의 무리가 펼치는 남성적 춤을 필요로 하였으며, 이와 대조적으로 부드러움과 비감은 스파르타쿠스의 충직한 아내 프리기아에 의해 표현되었다.

노베르가 한때 알찬 시기를 보냈던 도시 슈투트가르트에 본거지를 둔 슈투 트가르트 발레단(Stuttgart Ballet)은 남아프리카 태생의 안무가 존 크랭코(John Cranko, 1927-1973)의 지도하에 1960년대에 꽃을 피웠다. 셰익스피어의 《로미 오와 줄리엣》과 《말괄량이 길들이기 The Taming of the Shrew》를 비롯 크랭코의 서술적 발레 작품들은 이 무용단뿐만 아니라 이 무용단에서 활약한 수석 춤꾼 들, 즉 브라질 출신으로서 드라마에 대해 직감력을 갖춘 발레리나 하이데 (Marcia Haydée, 1939년생)와 미국 출신 크래건(Richard Cragun, 1944년생)으 로 하여금 국제적인 명성을 획득하도록 해주었다. 하이데는 특히 크랭코가 푸슈 킨의 운문 소설에 바탕을 두고 만든 작품《오네긴 Onegin》(1965)에서 타치아나 역을 맡아 감동을 연출한 바 있다. 이 작품의 편지 장면에서 하이데는 첫사랑으 로 괴롭힘을 당하는 한창 나이의 소녀를 설득력있게 묘사하였는데, 이 소녀는

123 발레단들이 작품을 활성화시키기 위해 현대무용 안무가들을 초빙하는 사례는 더욱 늘어나고 있다.
데이비드 고든의《들판, 의자 그리고 산》(1985)은 국가 안무 진흥책(NCP)의 지원을 받아
아메리칸 발레 씨어터가 그에게 의뢰한 작품이다.

사랑하는 남자에게 안절부절 못해 편지를 보내며 그리하여 이 남자의 이미지를
불러내 황홀경의 이인무를 자기와 함께 추도록 유도한다.

　　발란신은 가끔 기회가 닿으면 드라마 발레를 창작하였다. 그리고 어떤 때는
작품《돈 키호테》(1965)의 돈 키호테를 익살적으로 흉내내는 역을 맡았는데, 이
작품에서 발란신의 뮤즈였던 미국의 발레리나 수잔 파렐(Suzanne Farrell, 1945
년생)은 돈 키호테가 이상적 여인상으로 그리던 둘시네아 역으로 나왔다. 이 작
품에서 비록 실망스러우리 만치 적은 분량의 춤이 등장하였지만, 작품 자체로서
는 이상주의, 완결성 및 신뢰성이라는 상호 연관된 테마들을 대단히 설득력있게
전달하였다. (풍차를 찌르는 유명한 일화를 포함하여) 돈 키호테가 펼치는 수많
은 모험들은 여러 가지의 질타 및 그 자신의 마지막 죽음으로 결말이 나지만, 그

124, 125 영국의 로열 발레단은 최근 수년간 고전적인 파트너를 선보여 왔었다. (왼쪽) 앤서니 도웰과 앙투아네트 시블리기 애슈턴의 《한여름 밤의 꿈》(1964)에서 오베론과 티타니아의 역으로 짝을 이루었을 적에, 마술적 연금술이 선명하게 부각되었다.

(아래) 케네스 맥밀란의 작품 《로미오와 줄리엣》(1965)에서 마고트 폰테인과 누레예프가 짝을 이룸으로써 두 사람의 비극적인 사랑은 유별나게 짙은 느낌을 갖게 되었다.

126 고대 로마의 노예 항쟁을 줄거리로 삼은 《스파르타쿠스》의 주제를 소련의 여러 안무가들이
건드려 보았으나 그 중에서도 단연 유리 그리고로비치가 1968년에 볼쇼이 발레단을 위해 안무한 것이
결정적인 해석본이다.

러나 그는 거듭 둘시네아의 위로를 받는다. 수없이 변장하는 둘시네아는 하녀로
변장하여 돈키호테의 발을 씻기고 자신의 머리카락으로 발을 말리기도 한다.

과거의 위대한 발레 유산들이 오늘날의 안무가들에게 영감을 제공하는 일
은 드물지 않다. 몇몇 안무가들은 발레 원본을 가급적 충실히 되살리려 하는데,
여기서는 과거에 대한 곧이 곧대로의 추종이 아니라면 적어도 과거의 정신을 포
착하기를 목표로 삼는 현상이 뚜렷하다. 도베르발의 《고집쟁이 딸》을 즐거운 분
위기로 재창작한 애슈턴의 작품(1960)은 무용사학자 이보르 게스트(Ivor Guest)
의 도움으로 완성되었는데, 게스트는 이 작품의 원곡을 발굴한 장본인이다. 프
랑스의 안무가 라코트(Pierre Lacotte, 1932년생)는 필리포 탈리오니의 기록에

127 비르기트 쿨베리의 아들인 스웨덴의 안무가 마츠 에크는 1982년도에 《지젤》 제2막 비경을
전통적인 방식의 유령의 숲을 벗어나 정신병원으로 하였다. 튀튀를 걸친 정령들 대신에 흰 환자복
차림의 병자들이 윌리로 나오고 있다.

128 셰익스피어의 작품을 스펙터클한 양식으로 만든 램버트 발레단의 《템페스트》(1979)는 안무가
글렌 테틀리, 디자이너 나딘 베일리스(Nadine Baylis) 그리고 작곡가 아른 노드하임(Arne Nordheim)이
서로 관점에서 통일성을 보여 절찬 받았다. 사진에서 아리엘(잔프랑코 파울루치)이 두 연인 페르디낭과
미란다(마크 레이스, 루시 버지)를 바라보고 있다(옆면).

힘입어 《라 실피드》 초연본(1972)을 복원해내었다. 조프리 발레단도 특히 마신의 《삼각모자》(1969)와 《퍼레이드》(1973)를 위시해서 과거의 역사적 발레들을 많이 리바이벌하였다. 프티파의 《라바야데르》를 완벽하게 재구성한 작품을 러시아 출신의 발레리나 마카로바(Natalia Makarova, 1940년생)가 1980년에 아메리칸 발레 씨어터에서 올렸다. 리바이벌 작품들은 발레 역사에서 획을 그은 그 무엇을 보게 된다고 약속함으로써 관객들을 유인한다. 또한 리바이벌 작품들은 발레의 풍부한 유산에 대해 일반인들의 각성을 배가시키면서 간접적으로는 교육적 매체 구실도 하였다.

거의 모든 발레단들이 리바이벌 작품에 존경의 마음을 품으며 접근한다고 할지라도 몇몇 안무가들은 과거의 발레 작품들을 새롭게 전환시키는 방향을 택하고 있다. 그렇게 함으로써 그들은 피터 브룩의 《한여름 밤의 꿈》(1970)과 같은 혁신적인 연극 및 오페라 작품과 어깨를 나란히 하기도 한다. 브룩의 이 작품은 셰익스피어의 원작에 등장하는 알랑쇠, 쟁이들 그리고 요정들을 흰옷 차림의 서커스 단원들로 뒤바꿔 버렸다. 옛 작품에 대한 새로운 해석들은 일반적으로 그 새로움이나 충격파를 통해 관심을 끌지만 몇몇 해석들은 흥미로운 가능성을 탐색하거나 아니면 참신한 시각을 제공한다.

에릭 브룬의 《백조의 호수》(캐나다 국립 발레단, 1966)는 사악한 마법사를 여성 연기자로 교체했을 뿐더러 지그프리트는 사실 오이디푸스 콤플렉스 증세의 희생자라는 의미를 드러내 보였다. 1976년에 미국의 안무자 노이마이어(John Neumeier, 1942년생)가 함부르크 발레단을 위해 안무한 작품 《가상 백조의 호수 Illusion-Like Swan Lake》에서는 주인공으로서 정신 이상 그리고 백조에 대한 강박 관념으로 알려진 바바리아의 루트비히 대왕이 나온다. 이 작품의 제2막에서 이바노프가 본래 행한 안무의 편린이 발레 속의 발레로 제시되는데, 이 발레 속의 발레가 어찌나 왕을 사로잡았던지 그만 왕이 지그프리트 역을 하는 춤꾼의 자리를 차지해 버린다. 루트비히의 약혼녀 나탈리아는 제3막의 실내 무도 장면에서 백조의 의상을 걸치고 등장한다. 원래 《백조의 호수》에 등장하는 주인공들처럼 루트비히는 물에 빠져 죽음으로써 죽음을 맞이한다.

스웨덴의 쿨베리 발레단(Cullberg Ballet)을 위해 마츠 에크(Mats Ek, 1945년생)가 1982년에 《지젤》도127을 모던 식으로 해석한 작품에서 지젤이 제1막에서 하는 행동은 그녀가 마을의 백치임을 암시한다. 정신병원에 설치된 제2막에서

129 뮤지컬 《코러스 라인》(1975)은 '집시들' 혹은 우리 시대의 쇼 춤꾼들의 삶을 해학과 신랄함을 섞어 파헤쳤다.

지젤과 동료 환자들(모두 병원의 하얀 환자복을 걸침)이 윌리의 역을 맡는다. 포위된 알브레히트는 마침내 벌거숭이로 출현하는데, 새로운 삶을 시작할 정도로 정화되고 각오가 서 있음을 상징적으로 나타내었다.

소련 키로프 발레단의 솔로이스트였던 누레예프(Rudolf Nureyev, 1938-1993)가 소련으로부터 도망쳐 나오던 1961년도에 발레는 신문의 1면 톱 기사를 장식하였다. 누레예프의 이런 사례는 결과적으로 나탈리아 마카로바, 알렉산더 고두노프 그리고 바리시니코프의 행동들로 이어졌다. 누레예프가 영국에 도착한 사건은 영국 발레리나 마고트 폰테인의 경력에서 두번째 도약기를 부추겨 준 셈이었다. 왜냐하면 폰테인은 그 후로 누레예프가 로열 발레단에 소속할 동안에

그의 가장 빈번한 파트너로 되었기 때문이다. 누레예프와 폰테인, 이 두 사람이 무대 위에서 발산하는 상당한 로맨스의 느낌에 대한 찬사의 선물로서 애슈턴은 숙녀 카멜리아를 소재로 뒤마가 쓴 작품을 재구성한 작품 《마르그리트와 아르망 *Margueritte and Armand*》(1963)을 창작하였다. 누레예프는 대부분의 경력을 순회 공연하는 데 바쳤다. 즉 그는 전 세계의 모든 발레단들과 협연하였으며, 그리고 심지어는 그레이엄의 《애팔래치아의 봄》, 폴 테일러의 《오레올》, 그리고 호세 리몽의 《부어인의 파반느》 같은 현대무용 작품들에서도 공연하는 모험을 감행하였다. 또한 그는 안무가로서도 약간의 명성을 얻었는데, 특히 그가 만든 《로미오와 줄리엣》(런던 페스티벌 발레단, 1977)과 《호두까기 인형》(스웨덴 왕립 발레단, 1967) 해석본들로 유명하였다.

춤 일반에 대해 일반인들의 관심이 고조되던 것에 덧붙여 누레예프는 남성 춤꾼의 위세를 끌어 올리는 데에도 일조하였다. 진 켈리와 빌렐라(Edward Villella, 1936년생. 뉴욕 시티 발레단의 수석 춤꾼 역임) 역시 테드 숀과 그의 남성 무용단의 노력에도 불구하고 미국에서 끈질기게 잔존하고 있어 남성의 춤에 대해 광범하게 유포되었던 편견과 맞서 싸우는 데 힘을 쏟았다. 진 켈리의 텔레비전 프로그램 〈춤은 남성의 놀이 *Dancing Is Man's Game*〉(1958)는 춤을 스포츠와 대등하도록 일으켜 세웠으며, 한편 빌레라의 경이적인 힘과 스태미나는 텔레비전 방송 〈춤추는 남자 *Man Who Dances*〉(1968)와 데이비드 마틴이 기고한 라이프지의 기사 〈과연 이 사람이 전국에서 가장 우수한 선수일까? *Is This Man the Country's Best Athlete?*〉(1969)에서 격찬을 받은 바 있다. 하지만 그 누구보다도 누레예프는 남성적인 원기가 예술적 재능과 모순될 필요가 없음을 입증하였다. 이런 남성들의 노력 덕분에 지금까지 그 어느 때보다도 더 많은 소년들과 남성들이 춤을 공부하고 있다.

1960년대 후반부터 발레와 현대무용은 언론의 각광을 더욱 받기 시작하였다. 미국 전역을 상대로 하는 『타임』, 『뉴스위크』및 『새터데이 리뷰』 같은 잡지들은 점점 더 빈번하게 춤 소개 기사를 싣기 시작했고, 춤은 『라이프』지에서 여러 면에 걸쳐 게재되는 주목을 받곤 하였다. 조프리가 사이키델릭 음향을 쓴 발레 《아스타르테》도 *122*는 1968년도에 『타임』지의 커버스토리로 등장하였다. 〈카메라 쓰리 *Camera Three*〉, 〈벨 텔레폰 아워 *Bell Telephone Hour*〉, 〈에드 설리번 쇼 *Ed Sullivan Show*〉 같은 텔레비전 프로그램들 때문에 실제 공연을 접하지 않

130 《와토 이인무》(1985)에서 캐롤 아미티지는 토슈즈를 공중에 기품 있게 서는 도구로서보다는 무기로 휘둘렀다.

는 수많은 미국인들에게 춤이 쓸모있게 만들어졌던 것이다. 퍼블릭 텔레비전에서 1975년에 시작한 〈댄스 인 아메리카 *Dance in America*〉 연속 프로는 주요 발레단과 현대무용단이 제공한 공연들뿐만 아니라 앨빈 에일리, 애슈턴, 발란신, 커닝햄, 그레이엄, 로빈스, 테일러, 트와일라 타프 등의 수준 높은 공연을 시청자들에게 공급하였다. 1985년 이후 전위의 춤은 자체의 텔레비전 연속프로를 확보하였는데, 케이씨티에이(KCTA / Minneapolis-St Paul)와 워커 아트 센터(Walker Art Center)가 공동으로 제작한 〈얼라이브 프롬 오프-센터 *Alive from Off-Center*〉(일반적으로 알려진 고급의 중심적인 예술 혹은 예술춤과는 거리가 있는 것을 생생하게 보여주는 프로라는 뜻임—옮긴이)가 바로 그것이다.

춤의 인기는 뮤지컬과 뮤지컬 영화로 하여금 춤 또는 춤꾼을 소재로 택하도록 할 만큼 팽창을 보았다. 1983년도 브로드웨이 뮤지컬 가운데 최장기간 공연 기록을 세운 《코러스 라인 *A Chorus Line*》(1975)도 *129*은 베네트(Michael Bennett, 1943-1987)에 의해 착상 감독 안무되었는데, 이 작품은 브로드웨이 지역 춤꾼들의 불안정한 처지와 그들간의 다툼을 노출한 오디션 형식으로 진행된다. 밥 포스(1927-1987)가 제작한 《춤 *Dancing*》(1978)은 발레, 탭댄싱 및 소프트 슈 댄스를 비롯 다양한 유형의 극장식 춤을 전시해 보인다. 포스의 약간은 자전적인 영화 《재즈의 모든 것 *All That Jazz*》(1980)은 심장 수술을 받는 어느 감독의 이야기를 그린 작품인데, 이 영화 속에 길게 펼쳐지는 춤의 연속 장면이 나오고 그 가운데 몇몇 장면은 감독의 환각 증세를 재현해 보인다. 작품 《원기발랄 *On Your Toes*》을 마틴스(Peter Martins)와 새들러(Donald Saddler)가 안무하여 1983년에 리바이벌한 작품에서 마카로바는 탐욕스런 프리마 발레리나 역을 맡아 코믹한 여배우로서의 자질을 유감없이 발휘한 바 있다.

두 여성 춤꾼 사이의 멜로드라마적인 경쟁 관계와 젊은 발레리나의 입신 과정은 작품 《전환점 *The Turning Point*》(1977)에서 연극적 측면의 촉진제 구실을 하였는데, 이 작품으로 바리시니코프는 영화 스타 자리에 올랐다. 영화 《백야 *White Nights*》(1986)에서 바리시니코프는 실제 자신의 삶과 비슷하게 어느 러시아 망명자 역할을 맡았으며, 이 영화는 그의 고전 발레 테크닉과 흑인 춤꾼 하인스(Gregory Hines)의 탭 댄스를 대조해서 보여 준다. 러시아의 전설적인 스타의 전기 영화 《니진스키 *Nijinsky*》(1980)에는 《셰헤라자데》, 《장미의 정》, 《목신의 오후》처럼 역사적인 발레들(런던 페스티벌 발레단 공연)에서 발췌한 장면들이

삽입되었다. 《플래쉬 댄스 *Flashdance*》(1983)에는 재즈춤, 체조 그리고 브레이크 댄스를 혼합한 것이 주류를 이루는데, 그 줄거리는 낮에는 용접공이고 밤에는 플래쉬댄서인 어느 소녀가 발레학교에 입학하고 싶어 한다는 내용이다.

정부 기관과 민간 조직의 후원은 안무가들과 춤꾼들의 활동에 필요한 지원기반을 제공함으로써 춤 발전에 이루 말할 수도 없이 공헌하였다. 미국에서 재정적인 원조의 면에서는 국립예술진흥기금(NEA: National Endowment for the Arts, 1965년 설립)이 주요한 재원을 조달하였다. 미국 전역의 무용단들을 후원하는 것 외에 춤 순회 프로그램(Dance Touring Program) 역시 1968년도에 조직되었는데, 이 프로그램은 새 관객들에게 춤을 소개하는 데 있어 도움이 되었다. 국립예술진흥기금은 무보 사무국(Dance Notation Bureau) 및 뉴욕 공공도서관의 춤 콜렉션(Dance Collection of the N.Y. Public Library)과 같은 학술 조직에도 후원하였다. 1963년에 포드 재단은 7개의 무용단과 그 자매 학교들에 775만6천 달러를 지원했는데, 이는 그 때까지 춤에 대해 지원된 액수 중에서 최대 규모였다. 그리고 포드 재단은 이외에도 춤에 대해 여러모로 지원한 바 있다. 구겐하임 재단은 개인 춤꾼, 학자, 안무가 및 비평가들에게 도움을 주었다. 미국 이외 다른 나라들에서도 정부 차원의 춤 지원은 역사적으로 보면 훨씬 늘었다. 무용학도들은 정부 보조를 받는 아카데미들에서 수련을 받으며, 국공립 단체들에 소속한 춤꾼들은 봉급은 물론 연금을 비롯한 사회적 혜택을 받는 경우가 흔하다. 몇몇 나라에서는 연기자 및 안무자들뿐만 아니라 춤 문필가, 연구자 그리고 학자들에게도 재정적으로 지원을 하고 있다.

지방과 시립 발레단들이 미국의 수많은 지역에서 생겨나고 있다. 이 발레단체들은 전혀 직업적이지 않거나 약간 직업적인 바탕을 토대로 가동되는 비상업적 그룹들인 게 일반적이지만, 몇몇 단체는 완전히 전문 단체로서의 지위를 확보하기도 한다. 이들 단체는 피어나는 춤꾼들 및 안무자들을 위한 수련 거점 및 진열장 구실을 하며, 그리고 주요 단체들이 거의 방문하지도 않는 도시와 마을에서 춤 관객을 개발하는 데 도움이 된다. 1956년에 아틀란타 발레단의 알렉산더(Dorothy Alexander)는 발레단체들에게 그 동호인들을 위한 공연기회를 제공하려고 제1회 지역 발레 페스티벌을 기획하였다. 이 여성의 착상을 오하이오주 데이튼시의 죠세핀 슈워츠 부부가 받아들였고, 이 부부는 또한 지역 발레의 발전에 큰 도움이 되었다. 오늘날 지역 발레 축전은 미국 전역에서

일어나고 있다. 미국의 전국 지역 발레 협회(National Asso. for Regional Ballet)가 이에 따른 정보와 지원을 제공하고 있는데, 이 협회는 발레단체들이 상호 생각을 나누고 작품의 질을 끌어 올릴 기회가 되는 회합과 워크숍에 대해 가끔 협찬도 한다.

민속무용단 역시 춤에 대한 관심을 일깨우는 데 기여하였다. 민속무용단들의 레퍼토리는 통상 제의적인 춤, 레크리에이션 춤 혹은 사교춤을 무대에 맞게 각색한 것에 초점을 맞춘다. 전 세계의 민속무용단들 가운데 가장 유서깊은 단체라면 모이세예프 민속무용단(Moiseyev Folk Dance Ensemble)으로서(1950년대까지 서방권에 모습을 드러내지 않은 때가 있었긴 하다) 1937년에 모스크바에서 모이세예프가 창단하였다. 이 단체는 외국에서뿐만 아니라 소련의 전역에서 공연한다. 또 다른 대중적인 민속무용단이라면 폴란드의 마조프셰(Mazowsze)가 있으며, 이스라엘의 인발 댄스 씨어터(Inbal Dance Theatre)는 처음부터 예멘의 춤을 전문으로 하였고, 아울러 멕시코의 폴크로리코 발레단(Ballet Folklorico)도 유명하다.

1970년대에 이르러 문화의 양상을 주시하는 사람들은 '춤의 붐'을 지적하였다. 그 어느 때보다 더 많은 춤단체들이 공연하였고, 춤 관객은 예상치 못한 규모로 늘어났다. 관객들은 도약 몸짓의 상쾌함이나 격한 낙하 몸짓의 스릴을 맛보기 위해서라면 구태여 발레의 다섯 가지 기본 동작을 이해하고 있어야 할 필요성은 없음을 깨닫기 시작하였다. 사회의 여러 상이한 계층들이 관람객으로 망라된다는 점에서 발레와 현대무용은 더욱 민주적인 것으로 되어간다.

이 엄청난 대중성으로 말미암아 복합적인 결과가 도출될 수 있다. 가령 몇몇 뜻있는 사람들은 춤단체들이 관객을 끌려고 경쟁을 벌일수록 예술적 기준이라는 것이 타협적으로 되는 게 아닐까 우려한다. 또 다른 사람들은 고조된 경쟁관계가 특히 관객이 세련되므로 예술적 기준을 높여 줄 것으로 믿는다. 춤의 붐은 이미 춤 사회에 대해 긍정적 효과들을 낳았다. 사회의 커진 관심 때문에 많은 무용단들이 더 많은 공연을 하도록 고무받게 되었고 더욱 많은 춤꾼들이 한결 오랫동안 취업하고 있다. 젊은 안무가들은 작품을 위한 배출구를 보다 많이 확보하게 되었다. 여러 재단들이 이제는 문학, 미술, 음악뿐 아니라 춤에 대해서도 지원할 태세가 되어 있다. 춤을 뒷받침하는 직업인 무보, 비평, 연구, 역사 정리에 종사하는 사람들도 전문 소양을 발휘할 기회를 보다 많이 갖게 되었다.

하지만 대체로 보아 아직 춤의 붐을 평가하기에는 빠른 감이 든다. 이 책의 제11장에서 언급한 안무가들 가운데 상당수가 아직 활동중이며, 몇 사람은 자신의 스타일을 발전시키고 있다. 모든 역사에서 다 그러하다시피 몇몇 안무가들과 그들의 생각은 일시적인 화젯거리 이상은 못될 것으로 판명날 것이다. 그러나 춤의 붐이 이는 와중을 살아가는 우리들에게 있어 춤의 붐은 여하튼 간에 춤예술의 다양성, 생명력 그리고 대중들의 용이한 접근을 더욱 더 가능하게 만들 것이다.

131 피나 바우쉬의 《아리아》(1979)에서 물이 가득 찬 풀 속에(당연한 이치겠지만) 하마가 들어 앉아 있다.

새천년으로 이동하다

수백만 명의 시청자들에게 춤을 곧바로 전달하는 텔레비전 프로그램과 비디오 녹화의 폭넓은 보급 같은 공학의 발전, 그리고 부분적으로는 여행이 용이해져 무용단들이 더 자주 순회공연을 할 수 있게 된 덕분에, 1980년대와 1990년대에 발레와 현대무용은 세계적 예술로 위상을 굳혔다. 통신 수단이 개선됨으로써 예술가들과 관객은 본거지에서 멀리 떨어진 곳에서 일어나는 발전 양상에 대해서도 더 많이 알게 되었고, 국경선을 넘어 특별히 생각을 교환할 기회도 갖게 되었다. 오늘날 춤은 공연예술 중에서도 시각적 대상물이 될 만한 고도의 가능성을 획득하고 있으며, 발레와 현대무용은 원래의 창시자들이 꿈도 꾸지 못한 큰 규모로 행해지고 관람되고 있다.

발레의 장식이 주는 매력을 원래부터 결여한 것으로 인식되는 현대무용이지만 지난 수년간 현대무용 관람객들은 증가하는 것으로 관측되었다. 무대 안팎으로 매력과 환상의 측면에서 종종 발레와 다툼을 벌인 결과 현대무용은 엄청 다양해졌다. 전 세계적으로 현대무용단이 급격히 늘어났고, 또한 현대무용은 카포에이라, 요가 및 태극권 같은 동작 수련술뿐만이 아니라 숱한 민속춤과 전통춤 형식들을 수용할 정도로 유연한 장르임을 입증해 냈다. 현대무용이라는 장르는 해당 지역의 역사·전통 및 민담에서 따온 소재와 이야깃거리를 전달하거나 정치·사회적 현안에 대해서도 발언하는 데 이용될 수 있다. 춤 안무가들은 해당 지역에서 여러 작곡가, 미술가 및 작가와 공동으로 작업할 수도 있고 그들의 작업을 활용하기도 한다. 단적으로 현대무용은 민족적·문화적 배경이 다른 많은 연기자들의 예술적 요구에 부응해서 각색될 수 있다.

오늘날 현대무용이 인습적인 스토리텔링 기법을 무시하는 전개 양식을 취하는 것은 매우 흔하다. 작품에 묘사되는 사건들이 기승전결 식의 선형적(線形的) 순서로 전개되는 경우는 아주 드물다. 그런 사건들은 춤 속에서 분절되어 버리거나 문학에서의 의식의 흐름 기법과 유사한 방식으로 연합해서 연결된다. 복합적 의미의 층위들이 대사로 전개되는 연극과 대등한 방식으로 표현

되는 경우는 춤에서도 자주 있고, 관람자 스스로가 단편적 부분들을 끌어 모아 작품의 의미를 포착하도록 요구한다. 새로운 현대무용 안무에서 발레나 현대무용의 인습적인 테크닉 이외의 동작들을 끌어들이는 빈도도 증대되고 있다. 내레이터나 춤꾼들 자신이 대사를 말로 발설해서 전달할 수도 있다. 일부 춤 작품들은, 그 옛날에 궁정 발레가 공식적으로 유포했고 보다 최근에는 윌슨(Robert Wilson) 같은 극장예술가(theatre artist)들이 매체 혼합 연출작으로 표명하는 식의 총체예술 개념과 아주 유사한 면이 있다.

이런 새로운 접근 방식의 선구자 가운데 한 사람은 메레디스 몽크(제10장 참조)로 그녀는 매체 혼합 작품들에서 풍부하며 복합적인 상징주의를 채택하였다. 작품《보고 Quarry》(1976)도132에서 몽크는 중심 역할인 병든 아이 역을 맡았는데, 이 아이는 제2차 세계대전 이전 몇 해 동안의 불안한 유럽을 재현한 것으로 생각된다. 몽크를 둘러싼 인물들 중에는 성경을 연상시키는 옷을 차려입은 한 남자와 한 여자, 노래 부르며 행군하는 군중이 있고 말없이 귀중품을 무대 바닥에 내던지는 검은 옷차림의 어느 부부는 아마도 강제수용소 행(行)인 듯하다. 삽입 영화가 풀장에서 꼼짝도 않은 채 떠 있는 몸뚱이들을 보여 준다.

132 메레디스 몽크의《보고》(1976)에서 병을 앓는 아이가 전쟁으로 찢겨진 유럽의 재난을 상징하고 있다 (맨 왼쪽에 몽크가 보인다).

작품 속의 사람들을 옛날 사진이나 뉴스 필름에서 예리하게 초점이 맞춰진 모습처럼 보이게 하면서 역사의 무게는 이들 이미지에 더욱 힘을 부여한다.

현대무용의 새로운 두 가지 주요 분파인 탄츠테아터(Tanztheater, 무용극이라는 뜻-옮긴이)와 부토(舞踏, butoh)가 1960년대에 출현하기 시작하여 1980년대에 국제적 명성을 획득하였다. 탄츠테아터는 현대무용의 발상지 가운데 한 곳인 독일에서 발생했으며, 아마도 피나 바우쉬(Pina Bausch, 1940-2009)의 작품들을 통해 가장 잘 알려졌을 것이다. 보통 지저분한 최신 의류를 걸치는 그녀의 춤꾼들은 자신들이 실제로는 고도의 수련을 거친 춤꾼이지만 그런 춤꾼으로 출현하기보다는 일상적인 선남선녀처럼 나타난다. 비교적 세속적인 행동들을 포함하는 그들의 행동들은 반복됨으로써 고도의 의미를 획득한다. 예컨대《푸른 수염 *Bluebeard*》(1977)에 등장하는 어느 남자는 마귀가 들린 듯이 멈추고서는 오페라를 녹음한 테이프를 튼다. 바우쉬의 초기작은 춤꾼들이 연기를 수행하는 무대 바닥의 관습을 초월해서 주목을 끌었다. 작품《아리아 *Arien*》(1979)*도 131*에서 춤꾼들은 모조 하마가 들어찬 풀장을 텀벙대며 움직여 갔다. 또 그들은《푸른 수염》에서 낙엽을 밟고 움직였으며, 《카네이션 *Nelken*》(1982)에서는 인조 카네이션 꽃밭을 지나갔다.

비록 특정의 등장인물들을 묘사하는 예가 무척 드물지라도 바우쉬는 우리가 식별해 낼 인간 유형들을 보여 준다. 그녀의 작품 가운데 다수는 개인들 사이의 공감대 결핍, 그리고 의사소통이나 상호 접촉을 이루는 데 실패한 경우에 초점을 맞춘다. 종종 악몽 같은 폭력과 더불어 표현되는 남성과 여성 사이의 투쟁적인 싸움은 거듭 소재로 채택된다.*도133* 작품《사교장 *Kontakthof*》(1978)의 무도장 세트 속에서 무리를 지은 남성들이 어느 여성에게 달갑잖은 애무를 강요한다.《푸른 수염》에서는 시늉에 불과한 비명 이외에 아무 저항도 못하는 일련의 여성들을 향해서 어느 단독 공격자가 홀로 용의주도하게 자기 식대로 관철해 나간다. 그러나 평온한 아름다움의 계기들이 예기치 않게 존재하는 경우도 있다. 작품《1980》(1980)에서는 잔디밭 살수기에서 물이 뿜어지는 속에서 어느 여인이 어린애처럼 뛰논다.《단존 *Danzon*》에서 안무자는 보다 감미로운 분위기에 젖어든다. 여기서 어떤 여자가 핸드백 떨어뜨리기를 되풀이하자 남자가 관용으로 참아 가며 고쳐 준다.

응어리, 분노, 그리고 야만성이 바우쉬의 작품들을 지배하며, 일부 관람객

133 극(劇)적 성격이 매우 높음에도 불구하고 피나 바우쉬의 작품들은 전통적인 발레와 흡사한 점이라곤 거의 없다. 작품 《산에서 외치는 소리가 들렸네》(1984)에서 흙으로 덮인 (동작에 제한을 가할 수밖에 없는) 바닥 위에서 공연하고 있다. 그러나 바우쉬는 현대 생활의 좌절과 억제된 폭력을 표출하는 강렬한 이미지를 위해 기교에 얽매이는 묘기는 피하였다.

들은 반감과 혐오감으로 작품에 대한 반응을 표한다. 그러나 바우쉬가 관객들에게서 어떤 정서적 반응을 끌어내겠다는 자신의 일차 목표를 성공리에 달성하고 있다는 점을 부인할 사람이 과연 몇이나 되겠는가. 쿠르트 요오스와 안토니 튜더의 제자였으므로 바우쉬는 인간 조건을 묘사해 내려 했던 그들의 예술적 의욕에 동참했는데, 이때 이야기나 알레고리(우회적 비유-옮긴이)를 완화해서 드러내는 법도 없고 불쾌하거나 어지럽거나 수치스런 느낌들에서 꽁무니를 빼는 법도 없다. 관람객은 대개의 사람들이 감추었으면 하는 감정들을 어쩔 수 없이 직면해야 한다.

　부토라는 일본의 현대무용은 그 명칭이 안고쿠 부토(ankoku butoh, 칠흑 같은 어둠의 춤)라는 말에서 유래하였다. 그 황량한 모습은 원폭(原爆) 이후 히로시마의 기억에서 기인한다. 부토를 최초로 개발한 인물들은 오노 가즈오(大野一雄, 1906-2010)와 그의 아들 오노 요시토(大野慶人), 그리고 히지카타 타쓰미(土

方巽, 1986년 타계)였다. 부토는 노와 가부키 같은 일본의 전통 춤 형식 및 서양의 현대무용을 거부하되 고도의 육체적 통제 측면을 유지한다. 움직임의 절제는 부토의 주된 특징이며, 시간은 서양적 기준에서 보면 고통스러울 만치 아주 느리게 진행되는 경우가 흔하다. 하지만 부토에서 창출되는 이미지들은 생동감이 있고 명시적이다. 춤꾼들의 인체는 인간이 아닌 다른 피조물이나 식물이나 부목(浮木) 같은 무생물체들의 모습을 띨 수도 있다. 부토의 우선적 목표는 개인적이기보다는 대체로 보편적 관점에서 제시되는 인간의 내면생활을 표현해 내는 일이다. 응축된 정서들이 고도로 양식화된 방식으로 재현되며, 춤꾼들의 얼굴과 몸통은 마치 인간 존재의 익명성과 몰개성을 고조시키려는 듯이 허옇게 칠해지곤 한다.

　삶, 죽음, 그리고 변형(變形)은 부토의 기본 주제다. 아마가쓰 우시오의 작품 《선사시대에 경의를 표함 Homage to Prehistory》(1982)이 굉장하게 시작되면 산카이 주쿠무용단원 네 사람은 탄생을 은유적으로 나타내듯이 밧줄에 매달려 머리를 곤두박질쳐서 무대로 내려온다. 오노 가즈오는 자신의 전생(前生)을 무수하게 기억하고 있고 또 알고 있다고 말한 바 있다. 저녁 내내 진행되는 독무《라 아르헨티나를 예찬함 Admiring La Argentina》(1976)에서 그는 스페인의 유명 무용가 '라 아르헨티나'의 모습을 취할 뿐더러 구식 차림을 한 풍비박산의 미녀, 그리고 허리샅바(허리에 걸치는 간단한 옷-옮긴이)를 걸친 굳센 남자로 탈바꿈한다.

　부토에서 왜곡 기법이 활용되는 것은 가끔 독일 표현주의와 비교되곤 한다. 오노 가즈오가 여성 의상을 착용한 것은 일본의 온나가타(女形, 여장 남성 역할-옮긴이) 전통과 맥이 닿아 있거나 아니면 가부키에서 여성을 가장한 연기자와 맥이 닿은 결과다. 하지만 가부키 배우들의 기교를 부린 얼굴 분장과는 대조적으로 오노 가즈오가 연기하는 여성 등장인물들의 얼굴은 마치 관객들에게서 허상적 착각을 배제하려는 듯이 뻑뻑하게 색칠되며, 그는 고령의 나이에 따르는 흔적을 드러내고 비정상의 정신 상태를 암시하기를 주저하지 않는다. 작품《선사시대에 경의를 표함》에서 수시로 춤꾼들은 파멸을 향해 황급히 돌진하는 세계 속에서 돌연변이나 기형적 측면을 가진 것들로 출현한다. 부토가 염세주의 성격인 것은 드물지 않은 일이지만, 부토의 어두운 우화들은 사람들 마음을 유별나게 움직일 수 있다.

　1976년부터 미국에서 활동한 일본 태생의 두 무용가 에이코와 코마의 춤은 부토의 영향을 받은 것인데, 종종 이들의 춤은 극도로 간소하게 절제된 움직임을 통

해 표현된 인간의 기본 욕구를 다룬다. 작품《곡식 Grain》(1983)도134에서 에이코는 일본인들의 주식인 쌀을 코마의 입에다 우겨 넣는다. 작품《갈증 Thirst》(1985)에서 이 두 사람은 사막에 내버려져 갈증에 처한 두 피조물을 표현한다. 그들의 작품은 인간 존재를 자연과 밀접하게 연결시켜 자연을 배경으로 뒤섞는다.《강 River》(1995) 초연에서 두 사람은 미국 펜실베이니아 주 델라웨어 강에서 표류하는 한 쌍을 그대로 보여 주는데, 그들의 연기 속도는 물에서 유래한 태초의 피조물이 느리게 뭍의 거주사로 진화한 사실을 암시하였다. 뉴욕의 휘트니 미국 미술관에서 4주 이상 전시된 '살아 있는 설치미술(living installation)'인《숨 Breath》(1998)에서 그들은 자연 환경, 그리고 나뭇잎과 뒤섞였다.

　　1970년대에 '퍼포먼스 미술(performance art, 행위미술; 퍼포먼스 예술이라고도 함-옮긴이)'이라는 말은 미술가들의 일정한 작품 유형을 나타내기 위해 널리 사용되었다. 미술비평가 존 로크웰은 1983년의 글에서 이들 작품의 몇 가지 특징

134　작품《곡식》(1983)에서 부토에 착상을 둔 두 무용가 에이코와 코마는 굶주림과 갈망으로 얼룩진 황량한 세계를 느끼게 하였다.

을 비서술적이며 비사실적인 본성, 혼합 매체 활용, 강한 시각적 요소 등으로 예시하였다. 수많은 현대무용 작품이 그러한 성질들을 활용한 이래, 오늘날 다수의 안무가들이 자신들의 작품을 지칭하기 위해 퍼포먼스 예술이란 용어를 채택한 것은 놀라운 일도 아니다. 퍼포먼스 예술은 그 개념을 소극적으로 정의하는 것이 가장 안전할 정도로 소재와 형식이 무척 다양하다. 퍼포먼스 예술이 순전히 춤 테크닉만 전시하기를 의도하는 것은 아니다. 그 안무는 시각적 요소(세트, 인형, 영화, 비디오)나 말해지거나 노래로 읊는 대사에도 움직임과 똑같은 비중을 두면서 일상의 행동에서 따온 보행자의 움직임을 사용하기도 한다. 실제로 이들 작품은 그 예술적 요소들의 혼합과 균형을 통해 총체예술 작품의 개념을 구현할 수 있을 것이다.

퍼포먼스 예술은 소재의 다양성을 위한 발판으로 이바지할 수 있다. 밀러(Tim Miller)와 맥마흔(Jeff McMahon)은 동성애 문제를 개진하였다. 조사존스(Paula Josa-Jones)는 여성주의 작가 샬롯 퍼킨스 길만이 쓴 이야기를 바탕으로 한 작품《노란색 벽지 *Yellow Wallpaper*》에서 여성을 향한 억압적 태도를 검토하였다. 몇몇 퍼포먼스 예술가들은 과거를 탐색하였다. 앤 칼슨(Ann Carlson)의 《야광(夜光) *Night Light*》(2000)은 뉴욕 첼시아 지구를 실제 현지 촬영한 자료 사진을 생생한 그림으로 재창조하였다. 춤꾼 수련을 받았지만 켈리(John Kelly)는 자신의 작품에서 종종 다른 공연 기법에 도전하였다.《빛이 그들을 올려 버릴 것 *Light Shall Lift Them*》(1993)에서 그는 그네를 타고 이성(異性)의 복장을 한 성도착자인 곡예사 바빗으로 연기했고 또 그는 오페라 풍의 여성 아리아를 팔세토 보이스나 카운터테너로 부르곤 한다.

프랑스에서 현대무용 활동은 처음부터 산발적이었는데, 덩컨의 학생들과 뷔그만, 그리고 다른 이들이 활동한 나라였다고 해도 그렇게 산발적이었다. 하지만 1970년대는 프랑스에 미국의 무용가들과 안무가들이 유입되던 때였다. 미국에서 온 그들은 프랑스에서 작품을 무대에 올렸을 뿐더러 프랑스의 몇몇 현대무용 기관을 이끌었다. 1974년 파리 오페라좌 극장은 이전에 니콜라이무용단 단원이던 카롤린 칼송(Carolyn Carlson, 1943년생)을 이 극장 내의 예술탐색그룹(GRTOP, Groupe de Recherches Théâtrale de l'Opéra de Paris)이라는 특별 무용단(극장 외부의 춤꾼으로 구성됨)의 우두머리로 임명한 바 있다. 1978년 알빈 니콜라이는 앙제에 소재한 프랑스 국립 현대무용 센터(CNDC, Centre National de Danse

Contemporaine. 프랑스 현대무용에서 최초로 정부 후원을 받은 훈련 프로그램)의 초대 예술감독으로 임명되었다. 1980년에 가르니에(Jacques Garnier, 1940-1989)가 오페라좌 극장 출신 춤꾼들로 설립한 오페라좌 안무탐색그룹(GRCOP, Groupe de Recherche Chorégraphique de l'Opéra de Paris)을 위해 미국 안무가들이 작품을 마련해 주었다.

그러나 1970년대 말까지 프랑스의 현대무용 안무가들이 자신들의 무용단을 결성하였다. 문화부의 후원을 받으면서 다수의 현대무용 집단들이 파리 이외의 곳에다 본거지를 두고 말 그대로 현대무용의 활동 범위를 확장해 나갔다. 오늘날 프랑스 현대무용의 안무는 여러 행로를 밟고 있다. 처음에는 미국인들이 소개한 니콜라이와 커닝햄의 추상 작업에 의존했으나 이제는 더 이상 프랑스 현대무용의 흐름을 주도하지 않는다. 프랑스 안무가들의 작품은 영화 및 문학과의 연계(특히 초현실주의 작가와 부조리 작가들과의 연계), 그리고 말이나 대사 활용에 대한 관심을 빈번하게 드러냈다. 대표 작품이 마기 마랭(Maguy Marin)의 《메이비 May B》(1981. 사뮈엘 베케트의 희곡들에서 착상 받음)이다. 얼굴에는 회색 분을 칠하고 잠옷을 걸친 연기자들이 일반적 의미의 춤은 거의 하지 않고, 대신에 발을 질질 끌고, 발을 구르며, 서로 밀치고 껴안으며, 그리고 이해할 수 없게 중얼거리거나 비명을 지른다. 그러나 베케트의 희곡에서 쓰레기통에 매인 인물과 휠체어에 매인 인물의 행동들이 그런 것처럼 그들의 제한된 행동들은 베케트 희곡의 정서적 분위기를 포착해 낸다.

제롬 벨(Jérôme Bel, 1964년생)은 자기 이름과 동명의 작품인 《제롬 벨 Jérôme Bel》(1995)에서 무용수 네 사람을 누드로 출연시키고 오줌을 누게 해서 객석에 충격을 던졌다. 《저자가 붙여 준 이름 Nom donné par l'auteur》(1994)에서 그는 물건이 어질러진 무대(여기서 무용수 한 쌍이 헤어드라이어와 진공청소기 등 일상의 물품들을 조작한다)에서 '움직임의 극(theatre of movement)'을 제시하면서 춤 공연 개념에 도전하였다. 그의 최근 작업은 퍼포먼스 아트로 옮겨 가고 있다. 그의 또 다른 작품 《베로니크 두와노 Veronique Doisneau》(2004), 《루츠 푀어스터 Lutz Förster》(2009), 《세드릭 앙드리유 Cédric Andrieux》(2009)는 모두 직접 독백을 읊조리는 데 몰두하는 단 한 명의 무용가를 홀로 등장시킨다. 독백은 각 무용가의 삶과 이력을 다큐멘터리 스타일로 엮는 안무의 조각들을 묶어 낸다.

이민(移民)이 프랑스를 다문화 사회로 변동시키는 것처럼, 안무가들도 더 광범위한

소재를 끌어들이기 시작하였다. 1997년 몽탈보-에르비외 무용단(Compagnie Mon-talvo-Hervieu)을 위해 창작한 몽탈보(José Montalvo)의 《천국 *Paradis*》은 발레와 현대무용의 요소들을 플라멩코, 아프리카 춤 및 힙합과 병치시킨다. 《천국》에서 실제로 등장하거나 비디오로 재현된 배역들은 다양한 인종·연령·몸매의 사람들뿐 아니라 개와 같은 가축, 그리고 지상에서 살아 있는 존재의 영역을 반영하거나 하듯이 얼룩말 같은 보다 이국적인 피조물들이었다.

20세기 말이 되도록 러시아의 현대무용은 서양 세계보다 뒤떨어져 있었다. 그러다가 소비에트 러시아의 붕괴가 아이디어 교환을 촉진하였고, 그 결과 모스크바의 춤 에이전시 쩨흐(TsEKh)가 설립되었다. 원래 이 에이전시는 러시아 무용수들과 안무가들의 협업체였으나 지금은 학교, 순회공연단, 공연장을 겸비한 실험 안무 센터로 기능한다. 이 단체의 레퍼토리는 유럽과 미국 안무자들에게 의뢰한 작품들을 비롯하여 상주 예술가들의 창작물로 구성된다. 2002년 쩨흐는 러시아 현대춤 무용단들의 네트워크를 조직하였고, 아직은 러시아에서 떠오르고 있는 예술 형식인 현대춤을 가장 잘 나타내는 사례들을 보여 주기 위해 모스크바에서 해마다 제전을 개최하고 있다.

램버트발레단(Ballet Rambert, 1987년에 램버트무용단(Rambert Dance Company으로 개칭)이 현대무용단으로 재조직되어 고전 발레와 현대무용 테크닉들을 혼합한 작품들을 공연하기 시작했을 때인 1960년대 중반 이래 영국에서는 주요 실험춤 그룹으로 두 단체가 생겨났다. 프랑스에서와 마찬가지로 미국의 영향은 램버트발레단과 런던현대무용단(London Contemporary Dance Theatre) 내에서 처음부터 강하게 나타났다. 램버트발레단의 새 레퍼토리 창작에 도움을 주기 위해 초빙받은 미국인 테틀리(Glen Tetley)는 《포호귀산(抱虎歸山) *Embrace Tiger and Return to Mountain*》도128, 135 같은 작품들을 창작하였는데, 이 작품은 중국의 호신술 태극권에서 착상을 얻었다. 또 다른 미국인으로서 그레이엄무용단의 이전 단원이던 코핸(Robert Cohan)은 영국의 춤 후원자 로빈 하워드가 설립한 런던현대무용단의 초대 예술감독이었다. 코핸이 1989년 사임할 시기까지 지도할 동안 이 무용단에서 그레이엄의 흔적은 강하게 지속되었다. 이 무용단의 레퍼토리를 주도한 그의 작품은 시각적 스펙터클 취향과 문학적·심리적 소재를 통해 표현된 그레이엄의 테크닉뿐만 아니라 그레이엄의 연극적인 꾸밈의 태도를 반영하였다.

135 중국의 무술 태극권에서 따온 동작들은 글렌 테틀리의 작품 《포호귀산》(1968)에 동양적인 맛을
더해 주었다. 이 작품에 램버트 발레단의 마이클 호(Michael Ho), 마크 레이스(Mark Wraith), 야이르 바
디(Yair Vardi), 토마스 양(T. Yang), 샐리 오웬(S. Owen)이 출연하였다.

　　두 무용단은 안무가를 자체 내의 인물들인 브루스(Christopher Bruce, 1945년
생), 올스턴(Richard Alston, 1948년생) 및 쇼반 데이비스(Siobahn Davies, 1950년생)
가운데서 기용하였다. 램버트발레단에서 춤 생활을 시작해서 1994년에 발레
단의 예술감독으로 임명된 브루스는 가끔 정치적이거나 사회적인 주제들을 다
루었다. 그의 작품 《유령 춤추다 Ghost Dances》(1981, 남미의 민중들에게 바친 작
품)는 작품에 현대판 죽음의 춤 분위기를 부여하는 섬뜩한 해골 가면을 착용
한 세 사람이 잇달아 펼친 독무, 이인무 및 집단무가 연속되는 작품이었다. 올
스턴과 데이비스는 각자의 그룹뿐 아니라 위의 두 무용단과도 작업했고 더 형

식적인 접근법을 쓰는 공통점을 보이는데, 이는 부분적으로 두 사람이 뉴욕의 커닝햄에게서 공부한 데서 영향을 받은 점이다. 오늘날 두 사람 모두 영국 현대무용의 발전에서 주류 세력으로 인정받고 있다. 1972-1975년 사이에 활동한 올스턴의 무용단 스트라이더(Strider)는 종종 영국 정부의 기금을 받을 첫 번째 실험춤 집단으로 거명되곤 한다. 그 레퍼토리를 보면 기존의 현대무용 형식과는 단절을 기하고 미술 화랑과 같은 비관행적인 공간에서 공연되었다. 올스턴은 1986-1992년에 램버트발레단의 예술감독을 역임했고 1994년에는 런던 소재 더 플레이스(The Place)의 총괄 예술감독으로 임명되었다. 더 플레이스는 더 플레이스 극장과 런던현대무용단 부속학교, 더 비디오 플레이스(비디오 자료관-옮긴이), 그리고 회원 기관들의 본거지이자 안무 센터다. 그 자신의 리처드 올스턴 무용단은 1994년에 해산한 런던현대무용단을 계승하기 위해 창설되었다.

1982년 데이비스, 올스턴, 그리고 호주 출신의 안무가 스핑크(Ian Spink)는 무용단 스트라이더의 이름을 기념하여 무용단 세컨드 스트라이드(Second Stride)를 창설하였다. 이 무용단을 위해 쇼반 데이비스가 창작한 《사육제 *Carnival*》(1982)는 생상의 음악 《동물의 사육제》에 등장하는 동물들을 인간 유형에 의거해 재해석하였다. 예컨대 거북이들은 한 쌍의 원로 시민이 된다. 1988년 이래 자신의 쇼반 데이비스 무용단에 의해 많이 제작된 그녀의 안무는 서술적(敍述的)인 춤 혹은 순수 춤 어느 쪽으로도 엄밀하게 분류될 수 없다. 《이야기하려고 기다리기 *Waiting to Tell Stories*》(1993)와 같은 작품은 플롯도 없지만 인간의 상호작용이 야기하는 정서와 뒤섞인다. 미술 수련에서 터득한 유산으로서 강한 시각적 관심은 데이비스의 많은 작품에 배어들었다.

서술성에 대한 관심은 현대무용 안무가들로 하여금 고전 스토리 발레를 수정주의적 관점에서 개정한 작품을 제작하도록 유도하였다. 이 가운데 가장 놀라운 것은 매튜 본(Matthew Bourne)이 자신의 AMP(Adventures in Motion Pictures) 무용단을 위해 창작한 《백조의 호수 *Swan Lake*》(1995)도136이다. 본은 백조를 장식적으로 상처받기 쉬운 여성 인물이 아니라 신체적으로 강력하며 공격적이고 잠재적으로는 폭력적인 남성으로 묘사한다. 문명의 질곡을 벗어나려고 안달하는 왕자지만 이 남성들의 야성적 자유에 대해 저항하지 못한다. 버드(Donald Byrd)의 《할렘의 호두까기 *Harlem Nutcracker*》(1996)는 듀크 엘링턴이 차이코프스키의 유명 악곡을 편곡한 재즈에 맞춰 추어지며 아프리카계 미국인 가정을

배경으로 한다. 어린 소녀 클라라는 할머니, 즉 어느 가문의 노부인이 되었다. 사별한 남편의 혼령을 간직하고선 그녀는 할렘의 나이트클럽을 다시 방문한다. 나이트클럽에서 그녀는 땅콩 캔디 여단(旅團), 설탕 럼 체리, 그리고 이 발레 작품의 통상적인 과자 놀잇거리를 재즈 풍으로 옮겨 놓은 것들에서 위로받는다.

프렐조카주(Angelin Preljocaj)는 프랑스 툴롱에서 창단된 자신의 프렐조카주 발레단(Ballet Preljocaj)을 위해 디아길레프 시대 이래의 여러 발레를 재해석하였다. 니진스키의 《장미의 정》(1993)을 자기 식으로 만든 작품은 무도회 가운을 입은 두 여성을 투우사 복장을 한 두 남성과 맞붙게 하며 '장미의 정'의 행동들은 낭만적 백일몽보다 오히려 성폭행을 암시한다. 그는 다른 발레 애호작 《로미오와 줄리엣》(리옹오페라발레단, 1982)을 호위견(護衛犬)이 가득 찬 미래파적인 황량한 경찰국가를 배경으로 만들었다. 심술궂게 뾰족 튀어나온 브래지어를 걸친 줄리엣과 로미오는 곱게 치장한 자세보다는 격렬한 육체적 욕구를 바탕으로 묘사된다.도137

춤의 형식적 성질은 계속해서 많은 현대무용 안무가들을 매혹시키고 있다. 물론 형식주의와 서술적 필요성이 서로 배타적일 필요는 없고, 형식주의적 작품의 많은 수가 분위기, 무드 또는 정서적 상호작용의 느낌을 강하게 전달한다. 1980년대 미국 관객들에게 모리스(Mark Morris, 1956년생)의 작품은 저드슨그룹이 활개 치고 나서 춤의 기교에 대해 명백한 관심이 사라져 버렸다고 믿는 사람들에게서 환호를 받았다. 불가리아의 민속춤, 플라멩코, 발레 및 현대무용을 두루 수련한 경력은 모리스의 작품에서 절충적 배경을 이룬다. 그는 엘리엇 펠드와 로라 딘처럼 아주 다양한 안무가들을 위해 춤을 추었다. 또 바로크 음악에서부터 팝, 그리고 종족음악까지 폭넓게 다양한 음악을 사용하며(그는 인도의 라가 음악에 맞춰 독무 《오 랑가사이 O Rangasayee》(1984)를 추었다), 그러나 그의 춤들은 그 형식적 구조에 대한 관심과 정밀성을 지속적으로 드러내 왔다. 마크 모리스 춤집단(Mark Morris Dance Group)은 《디도와 애네아스 Dido and Aeneas》(1989)와 《오르페우스와 유리디체 Orfeo ed Euridice》(1996)에서처럼 자주 가수들과 함께 공연한다. 모리스는 1997년 에딘버러 페스티벌에서 장-필립 라모의

136 튀튀를 착용한 허약하며 상처받기 쉬운 여성의 전통적 이미지와는 상충되게 매튜 본의 《백조의 호수》(1995)에 등장하는 남성 백조들은 위험과 공격의 기운을 방출하는 야성적 피조물로 그려진다.

137 셰익스피어의 원작에 나오는 베로나 지방의 화려함과 부유스러움과는 아주 거리가 멀고 재미도 없
는 미래주의적 세계에서 앙줄랭 프렐조카주의 《로미오와 줄리엣》(1990)의 연인들이 미화되지 않은 노
골적인 정염의 이인무에서 해방감을 찾아낸다.

《플라테 *Platée*》의 연출작도29을 안무하였다. 그의 무용단과 로열오페라단이 공연한 이 작품은 장엄한 망상을 지닌 개구리에 대한 바로크 스타일의 우화로 모리스의 안무 재능뿐 아니라 동성애적 기질을 잘 드러내었다. 그의 남녀 무용수들은 운동선수의 튼튼한 용모를 보여 주며 모리스는 그들에게 자주 유니섹스식의 안무와 의상을 제공한다. 크리스마스 고전 《호두까기 인형》을 자기 식으로 만든 《딱딱한 호두 *Hard Nut*》(1991)도138에서 남자들과 여자들은 공중에다 번쩍거리는 장식물을 손으로 내던지면서 무대를 가로질러 뛰쳐나가기 위해 서로를 엇비슷하게 눈송이들의 튀튀를 걸친다.

형식주의적 경향은 수단의 절제를 통해서도 표현될 수 있다. 미니멀 미술이나 음악의 접근법과 유사한 환원주의적 접근법은 몇몇 안무가로 하여금 큰 규모의 앙상블, 정교한 무대 패턴, 그리고 웅장 화려한 스텝을 삼가도록 유도하였다. 레이츠(Dana Reitz)의 솔로는 많은 수가 음악도 없이 공연되었는데, 자기 작품에 대해 영향을 준 것으로 인정된 태극권을 나타내 보이는, 조용하며 말을 아끼는 방식으로 공연된다. 그녀의 펄럭이는 움직임들은 계속 커 가는 복잡성과 이동하는 역학(力學)에 우리의 눈을 묶어 둔다. 태극(太極)처럼 그녀의 움직임은 명상적 자의식에 의해 형태를 잡는 것으로 여겨진다. 또 다른 스타일의 환원주의는 우리 시대의 단출한 드레스를 걸친 네 여성이 춤춘 드 케어스매커(Anna Teresa de Keersmaeker)의 《로사스 단스트 로사스 *Rosas Danst Rosas*》(1983)에서 보인다. 그들의 미니멀적 움직임들은 로켓츠(Rockettes) 무용단(19세기 말 결성되고 1932년 뉴욕 라디오시티 뮤직홀 개관 이래 전속 무용단으로 활동한 탭 댄스 중심의 초대형 미국 무용단-옮긴이)에 비할 만한 연기자들의 사나운 에너지와 정밀성뿐만 아니라 반복을 통해서 힘을 획득한다.

형식주의의 극단적 표명으로서 몇몇 안무가들은 신체 솜씨의 예찬이라 불릴 법한 것을 발전시켰다. 스트렙(Elizabeth Streb, 1950년생)의 무용수들은 자기들이 벽에서 튕겨 나오고 장대를 갖고 놀며 혹은 밧줄과 공중그네를 타고 공중을 날아갈 때는 운동선수, 체조선수 또는 공중곡예사의 솜씨를 소지할 필요가 있다. 작품 《돌파 *Breakthru*》(1996)도139에서 겁도 없는 춤꾼 한 사람은 창유

138 유니섹스 튀튀를 걸치고 섬세하기보다 튼튼한 남녀 눈송이들이 마크 모리스의 《딱딱한 호두》(1991)에서 프티파의 안무 패턴만큼 얽히고설킨 안무 패턴을 밟아 나간다(옆면).

139 오델(Brandon O'Dell)과 브랜드슨(Sheila Brandson)의 도움으로 신체상의 사적 용기를 발휘하면서
맥스웰(Nikita Maxwell)이 엘리자베스 스트렙의 《돌파》(1996)에서 창유리를 부수고 돌진하고 있다.
140 필로볼로스무용단은 40년 동안 몸 비틀기 성향과 몸 균형 및 조각상 같은 안무를 통해 신체성의 한
계를 밀쳐 나갔다.

리 한 장을 뚫고 돌진하도록 요구받는다. 스트렙은 자신의 무용수들을 위험과
흥분을 통해 관객을 유인하고 관객에게 도발하면서 그 자신의 움직임의 '극단적
행동' 철학을 구현해 내는 행동가들이라 부른다. 필로볼러스(Pilobolus)의 네 창시
자, 즉 펜들턴(Moses Pendelton, 1949년생), 바네트(Robby Barnett), 해리스(Lee Har-
ris), 그리고 월켄(Jonathan Wolken)은 1971년 다트머스칼리지의 춤 클래스에서 만
났다. 그들 집단은 자연 유기체와 인공 구조물을 재현한 조각상을 닮은 몸을 기
하학적으로 교묘하게 배열한 작품들을 유행시켰다. 작품 《분재(盆栽) Bonsai》
(1981)에서 여성들은 남성 무용수들의 머리 꼭대기에 앉아 팔다리를 풀고 가
지를 뻗다시피 한다. 그들의 무용수들은 때때로 나무의 성장을 환기하면서 한
지점에서 다음 지점으로 이동할 때 종종 재치 있는 말장난을 시각적으로 보여
주는 비틀기를 연기해 낸다.도140 필로볼러스는 펜들턴이 1979년 처음 시작한

'춤 환상주의자들(dance illusionists)'의 단체 모믹스(Momix)와 바디박스(BodyVox)처럼 춤 양식에서 자기들과 유사한 단체들이 될 씨앗들을 낳았다. 필로볼러스가 몸 인장력(引長力)을 체조 식으로 펼치는 것에다 모믹스는 비디오, 인형, 막대, 정교한 의상을 더해서 시각적 상상력이 풍부한 작품을 구현하였다. 스트렙의 행동가들과 마찬가지로 필로볼러스와 모믹스의 솜씨들은 헬스클럽을 가득 채우고 또 조깅하는 사람들, 자전거 타는 사람들, 그리고 롤러블레이더들이 공원을 가득 메우는 것처럼 육체적 강인함과 완벽성에 대한 현대의 강박증을 반영한다. 뉴욕시티발레단도 건강 열광자들을 겨냥하여 춤에 바탕을 둔 신체 단련 DVD를 발매해서 이런 조류를 활용하며, 미식축구부터 테니스까지 프로선수들은 유연성, 체력, 그리고 폭발력을 키우기 위해 발레와 춤으로 연마한다.

춤과 음악의 대중적 형식들이 극장춤 세계에 신선한 피를 계속 수혈하고 있다. 이전에 커닝햄무용단원이던 아미티지(Carole Armitage)는 작품 《와토 이인무 The Watteau Duets》(1985년 초연 때의 원제목은 《Armitage》)도130의 귀가 찢어지는 음악과 기발한 의상을 위해 펑크스타일에 의존한다. 그녀의 신발로는 프웰트 슈즈, 위험스럽게 높은 하이힐 그리고 죽마(竹馬)가 등장하였다. 각각의 신발은 안무에서 각기 다른 움직임을 강요했는데, 아카데미 발레와 펑크스타일이 뒤섞인다. 영국에서 펑크 음악과 의상은 클라크(Michael Clark, 1962년생)가 작품 《나에게 당신이 쓸모 있을까? 나는 쓸모 있었지 Do You Me? I Did》(1984)에서 사용하였다. 1980년대 영국에서 활동한 안무가들 가운데 가장 혁신적인 젊은이의 한 사람으로 간주되는 클라크는 무대 안팎에서 우상파괴적 효과를 연출했고 언론으로부터 록스타에 버금가는 주목을 받았다.도141

음악, 춤, 패션을 포괄하는 랩 음악가들이 창조한 도시 문화인 힙합(hip-hop)을 필라델피아에 기반을 둔 무용단 레니 해리스 퓨어무브먼트(Renie Harris PureMovement) 같은 집단들이 무대로 가져왔다. 해리스의 작품 《아스팔트 정글 속의 학생들 Students of Asphalt Jungle》(1995)은 전원 남성 출연진만으로 진행되었는데, 그들의 화려한 묘기는 보통 브레이크 댄스로 알려진 길거리 춤 형식의 물구나무서기, 공중제비, 헤드스핀, 슬라이드 및 다른 체조 움직임에 의지한다. 고도의 힘과 체력, 육체적 단련을 요구하면서 힙합 춤은 남성다움을 예술로 변형시켜 전시한다. 하룻밤 내내 진행되는 해리스의 《로마와 보석 Rome & Jewels》(2000)은 셰익스피어의 《로미오와 줄리엣》에서 유래한 플롯과 《웨스트사

141 아마도 1980년대 영국에서 가장 혁신적인 안무가라 할 마이클 클라크는 도저히 예측할 수 없는 혁신적 착상들로 관객들을 계속 경악으로 몰아넣고 있다.

이드 스토리》의 편곡 음악의 틀 내에서 힙합 춤을 제시한다. 여기서 서로 반목하고 싸우는 캐풀렛 가문과 몬태규 가문은 최신 도시의 거리 깡패로 대체되었다. 힙합은 당연히 그리고 몽탈보의 안무에서처럼 다른 춤 형식들과 결합함으로써 프랑스에서 추종자를 널리 끌어 모았다.

 힙합 테크닉의 최근 흐름에는 '트리킹(tricking)'이 포함된다. 트리킹은 혼성 무술과 체조를 혼합한 것으로 킥, 공중에서 전신 비틀기, 몸 띄워 올리기, 그리고 공중제비를 폭발적으로 보여 줄 때 등장한다. '클라우닝(clowning)'과 '크럼핑(krumping)'은 로스앤젤레스의 20세기 말 불량배 문화에서 유래하였다. 크럼핑에 등장하는 고도의 에너지, 추진력으로 가슴 밀쳐 내기, 야성적이며 표현적인 팔 움직임과 발 구르기는 클라우닝의 의도적으로 보다 느긋하고 흔들대면서 종종 성적으로 과장된 암시나 유머를 전달하는 동작과 대조를 이룬다. 다큐멘터리 《라이즈 Rize》(2005)는 두 스타일의 발전사를 연대기로 정리해 두고 그 계보를 아프리카 춤에까지 추적하고 있다. 파쿠르(parkour)는 도시의 공원 같은

지형을 가로질러 질주하거나 공동 주택 지붕들 사이를 급히 뛰어오를 때, 그리고 공원 차고 같은 구조물을 여러 층 오를 때 수반되는 저돌적인 공간 극복 행동을 체조 및 무술과 결합한다. 뉴욕, 시애틀, 런던, 파리에서 인기를 끈 파쿠르 스타일은 불리트런(Bullettrun) 같은 현대무용 단체들이 장소 특정 작품과 공연 지향의 작품을 진행하도록 고무하였다. 공연 지향의 작품은 파쿠르의 중력 무시 동작을 촉진하는 도시 환경과 닮은 장치를 활용한다.도142

장소 특정 미술에 상응하는 춤으로서 장소 특정 안무(site-specific choreography)는 특정 공연 공간을 위해 창작된 춤 작품을 의미한다. 그런 작품들의 가장 뛰어난 면은 실내든 실외든 자연적이든 인공적이든 해당 공간의 물리적 특징과 상호작용하는 안무다. 안무가는 공간에 대한 관람객의 연상(聯想)과 기대치를 바탕으로 작품을 건립한다. 이를테면 공장은 목장과는 전혀 다른 유형의 작품을 발생시킬 것이다. 벨라루스에서 창작되고 공연된 로고프(Tamar Rogoff)의 《아이비 프로젝트 The Ivye Project》(1994)는 나치에 의해 살해당한 유대인들의 매장지와 그들 가운데 다수가 죽은 주변의 수풀을 향한 정서적 울림에서 힘을

142 파리 외곽에서 거리 주행자들이 개발한 파쿠르는 체조, 무술 그리고 공간 극복 행동을 결합한다. 뉴욕 브루클린에 기반을 둔 레이(Nadia Ley)의 현대무용 단체 불리트런은 파쿠르의 육상 경주 스타일을 무대 공연과 장소 특정 공연과 결합시킨다.

얻는다. 공연이 진행될 동안 관객들은 춤꾼들과 함께 한 지점에서 다른 지점으로 움직일 것을 요구받거나 다른 각도에서 춤을 관람하면서 자기들 마음이 내키는 대로 오가기를 허용받을 것이다. 장소 특정 안무는 정면 액자 무대 극장 안에서 불가능하진 않아도 성취하기는 곤란한 공연자와 관람객 사이의 물리적 근접성을 종종 허용한다. 그런 작품은 예컨대 《그랜드 센트럴 댄스 *Grand Central Dances*》(1987)처럼 공공 공간에서의 무료 공연을 위해 종종 창작된다. 이 작품은 뉴욕의 그랜드 센트럴 철도역에서 공연된 공공 공연 시리즈로서, 이 시리즈에는 철도역에서 여러 층의 창문 속에 짜맞춰진 대형 앙상블이 춤춘 코플로위츠(Stephan Koplowitz)의 《창틀 내기 *Fenestrations*》도 있었다. 캐나다 안무가 라프랑스(Noémi Lafrance, 1973년생)는 장소 특정 춤을 장대한 규모로 지속하기 위해 자기 단체 상스(Sens)를 발전시켰다. 그녀는 뉴욕 맨해튼 브리지 아래 공동묘지와 버려진 4600평방미터(약 1400평)의 수영장에서 작품을 추진해 왔다. 2008년 그녀는 프랭크 게리가 디자인한 빌딩의 경사지고 곡선형으로 서로 중첩된 옥상에서 공중 발레를 설정한 복합 작품 프로젝트인 《황홀 시리즈 *Rapture Series*》에 착수하였다.도143

143 네오미 라프랑스는 대규모 장소 특정 작품으로서 공중 발레 《황홀 시리즈》(2008)를 뉴욕 프랭크 게리 빌딩 옥상에서, 《아고라 *Agora*》(2005)를 4600평방미터의 버려진 수영장에서 제작해 왔다.

춤, 그리고 정말이지 예술의 범위가 갈수록 엄정하게 정의되지 않음에 따라서 무용가들과 안무가들은 발레와 현대무용 간에 설정된 지독한 방어벽을 더 빈번하게 넘나든다. 예를 들어 트와일라 타프는 (발레와 현대무용 모두를 수련한 춤꾼들도 갖춘) 자기 무용단을 위해서뿐만 아니라 뉴욕 시티 발레, 영국 로열 발레단 및 아메리칸 발레씨어터를 위해 창작하였다. 발레는 양식적으로 더욱 코스모폴리탄적인 성격을 획득하였다. 2006년 로열발레단은 현대춤의 기본 배경을 갖춘 맥그리거(Wayne McGregor)를 상주 안무가로 발탁하였다. 2010년 러시아 상트페테르부르크의 미하일로프스키 극장은 스페인 국립무용단을 20년간 이끈 두아토(Nacho Duato)를 유인해 들였다. 일부 관찰자들은 그 여파로 발레 춤이 민족적 성격을 잃는다고 비난해 왔으나, 무용가들 자신은 다재다능의 정도를 증진시켰고 또 무용단들의 레퍼토리가 확장되는 데 도움을 주었다.

누레예프처럼 바리시니코프도 현대무용 세계에 진입하였다. 그러나 현대무용 형식을 탐색한 그의 작업은 더 깊어지고 오래 지속되었다. 1990년 그와 마크 모리스는 떠오르는 안무가들뿐만 아니라 과거와 현재의 저명한 대가들의 작품을 소개한다는 목적을 공언하면서 소규모 현대무용 그룹인 화이트 오크 댄스 프로젝트(White Oak Dance Project)를 결성하였다. 이 그룹은 그 목표로 과거와 현재의 저명한 대가들과 오늘날의 떠오르는 안무자들의 작품을 올릴 것을 선언하였다. 이 그룹의 레퍼토리 가운데는 그레이엄, 홀름, 리몽 및 커닝햄이 다른 무용단을 위해 창작했던 작품들을 리바이벌한 것, 모리스, 타프, 로빈스, 펠드가 새로 의뢰받은 작품도 있다. 또 스튜어트(Meg Stuart)와 재스퍼스(John Jaspers)의 작품처럼 더 실험적인 영역으로 진입하는 모험도 마다하지 않았다. 2002년 바리시니코프는 맨해튼에 소재한 자신의 바리시니코프 아트 센터에서 이전과 유사한 사명을 추구하려고 화이트 오크를 해산하였다. 이 새 조직의 다목적 공간은 상주예술 안무가의 창작품을 개발하기 위해 줄리어드 출신 무용가를 기용하였는데, 캐나다 태생 바턴(Aszure Barton)이 가장 먼저 선발되었다.

바턴의 작품은 기운차며 폭발적인 움직임과 에로티시즘 및 코메디아델아르테 풍의 유머로 강화되곤 하는 극장성을 펼쳐 보인다. 바턴의 《상관 말아 *Lascilo Perdere*》(2005)는 남녀 듀엣이 육체적으로 힘든 일련의 회전과 들어올리기를 진행할 동안 상대방 남성의 혀를 물어뜯는 여자를 주역으로 내세운다. 바

턴은 비디오 및 시각 예술가들과 협업하며 또 절충해서 섞은 음악에 기댄다. 그녀의 《파란색 수프 *Blue Soup*》(2009)는 폴 사이먼과 자신의 시를 낭송하는 마야 앙젤루를 헝가리, 이탈리아, 아프리카 음악 단편들과 혼합한 반면,《버스크 *Busk*》(2009)에서는 무대 현장 악단의 러시아 집시 음악을 반주로 심리적 심연을 파헤쳤다.

춤은 무비 카메라가 등장할 초창기부터 좋은 소재가 되었다. 영상과 춤은 천성적으로 동족(同族)인 것이며, 춤계는 영화와 비디오를 활용할 수많은 방법을 찾아왔다. 그런 활용 작업은 춤 교육, 촬영 테크닉 평가 및 개선 목적에서 무용수를 비디오테이프로 찍기, 안무를 복원하고 타인의 해석을 연구할 목적에서 과거 공연 녹화물 활용하기와 같은 활동을 포함한다. 오늘날 안무가들은 리허설 이전에 다음날 다시 보기 위해 각 세션을 녹화하고 안무의 대안이나 보조 장치로 리허설을 비디오 촬영한다.

시네댄스(cinedance)와 비디오댄스(videodance)라 불리는 혼종(混種) 형식에서 춤은 영화나 비디오와 떨어질 수 없다. 그런 작품들은 자체의 수명을 누리며 (그 자체로 필요하며 가치 있는) 실제 공연 기록과는 구별되어야 한다. 안무가와 영화제작자는 이러저러하게 공동작업을 동등하게 하며, 한 사람이 이 두 가지 작업을 다 해내는 경우도 종종 있다. 작품들은 분위기를 고조시키기 위해 가끔 로케이션을 통해 촬영되며 상상적 배경을 통해 촬영될 수도 있다. 복합적 이미지, 무중력의 춤 혹은 의상이나 현장의 순간적 변화 같은 특수 효과를 창출하는 데 편집과 기술상의 묘기가 활용될 수 있다. 안무가·영화제작자는 실제 공연의 제약을 벗어나 자유롭게 시공간을 갖고 놀도록 허용된다. 카메라는 고정되거나 아니면 움직일 수 있다. '춤꾼'이 인간이 아니라 동물, 애니메이션 인물이나 추상적 형체인 경우도 가끔 있다. 카메라로 춤에 접근하는 이러한 방식은 1940년대에 데렌(Maya Deren)이 개척하였고, 근년에 엠쉬윌러(Ed Emshwiller), 체이스(Doris Chase), 아틀라스(Charles Atlas), 캐플런(Elliot Caplan)이 주목할 만한 작품들을 만들었다. 아틀라스와 캐플런은 머스 커닝햄과 공동작업을 하였다. 1980년대에 출현한 캠코더 같은 발명품은 비디오 제작을 용이하게 만들고 더 광범위한 집단의 예술가들이 활용하도록 하였다. 한때는 전문가들 전유물이던 디지털 비디오카메라와 편집 프로그램을 이용할 수 있게 되자 비디오 제작과 활용 흐름에 박차가 가해졌고, 재생 매체(비디오카세트, DVD, 인터넷 유통)가 더

저렴해지고 기술적으로 더 보완될수록 더욱 더 많은 관람자가 춤 영화와 비디오에 접근할 수 있다. 비디오댄스만 대상으로 하는 바르셀로나의 모스트라 비데오 단사(Mostra Video Dansa) 같은 경연제 행사를 비롯하여 북아메리카와 유럽의 영화제들은 비디오댄스 참가작들을 표창하고 보상해 주고 있다.

사회가 이전에 소외된 집단들에 관용을 베풀고 수용해야 할 필요성을 더 인식함에 따라 무용가의 개념 정의도 더 포용력을 갖는다. 이제 더 이상 공연 기회가 젊고 날씬하며 강한 사람에게만 국한되는 것은 아니다. 이전에 많은 무용가들은 40대가 가까워지면 공연에서 은퇴하였다. 오늘날 그런 경계선이 허물어지진 않았어도 이런 경계선을 허물려는 작업은 리즈 러맨의 제3의 연령대 춤꾼들(Liz Lerman's Dancers for the Third Age), 40대 이상 춤꾼들(Dancers Over 40), 40대 이상 댄스페이스 프로젝트(Danspace Project's 40 Up)에 의해 시도되어 왔다. 킬리안의 네덜란드 댄스 씨어터III을 탈렌버그(Eileen Thalenberg)가 기록한 《지금 멈출 수 없지…Can't Stop Now…》(1998)에 출연한 여섯 춤꾼들은 늙어 가며 육체적으로 한계가 있되 노숙해지고 경험이 풍부해지는 이점도 있다는 점을 포함해서 나이 먹는 것에 대한 춤꾼의 견해에 대해 토론을 행한다. 각기 본거지가 미국과 영국인 키티 런(Kitty Lunn)의 인피니티무용단(Infinity Dance Theatre)과 데이네커(Celester Daneker)의 캔두코댄스무용단(CandoCoDance Company)에서는 휠체어를 타는 춤꾼도 단원이다.

특정 문화의 에스닉 댄스 형식을 보존하는 데 전념하는 무용단들과 아울러 특정 배경을 가진 무용인들에게 기회를 제공하고자 시작된 무용단들도 있다. 영국의 발레 블랙(Ballet Black)이 이에 관한 한 사례를 제공한다. 2001년 판초(Cassa Pancho)가 창립한 이 무용단은 흑인과 아시아인 혈통의 춤꾼들에게 수련 및 공연 기회를 제공한다.

아마 누레예프와 바리시니코프도116가 유행시켰을 테지만, 최근에 남성 무용가들은 18세기에 가에탕 베스트리스와 오귀스트 베스트리스에 버금가는 인기가 되살아나는 추세를 즐기고 있다. 매튜 본의 《백조의 호수》에서 모두 남성만으로 구성된 백조의 군무진은 1996년 BBC 방송의 텔레비전 프로그램으로 방영되었을 뿐더러 런던의 웨스트엔드(런던의 뮤지컬 거리–옮긴이)와 브로드웨이(뉴욕의 뮤지컬 거리–옮긴이)에서 성황리에 출연하였다. 몇몇 남성 개인 무용가들에 대해서도 출연 요청은 매우 높다. 아르헨티나 태생 발레 춤꾼 아르헨티노(Julio Bocca Argentino)는

아메리칸 발레씨어터 단원이자 자기 무용단 발레 아르헨티노(Ballet Argentino)와 함께 춤추며 뮤지컬 《포시 *Fosse*》(1998)에서 재즈 댄서로서 솜씨를 발휘하였다. 1984년 북부 영국을 배경으로 한 영화 《빌리 엘리엇 *Billy Elliot*》(2000)은 어머니가 죽어 편부 슬하인 어느 소년의 이야기를 전한다. 이 영화에서 발레 춤꾼이 되고 싶어 하는 소년의 포부는 춤을 남자가 추구해볼 만한 것으로 인식하지 않던 이전 시절에는 제대로 통하지 않았을 사건이 계기가 되어 마침내 노동자 계급인 아버지의 도움을 받게 된다. 남성들만으로 구성된 다수의 무용단들이 국제적 명성을 획득하였다. 로열발레단 단원이었던 넌(Michael Nunn)과 트레비트(William Trevitt)는 런던에 기반을 둔 조지 파이퍼 댄시스(George Piper Dances)를 세웠다. 인기 있는 별명 '발레 보이즈(Ballet Boyz)'로 더 잘 알려진 그들은 안무자 포사이드(William Forsythe, 1949년생)와 휠든(Christopher Wheeldon, 1973년생)에게 신고전주의적 작품들을 의뢰하며 또 자신들은 카포에이라와 현대무용, 재즈를 공연한다. 키로프에서 수련했고 아메리칸 발레씨어터 단원이던 토마스(Rasta Thomas, 1981년생)는 발레단을 떠나 무용단 배드 보이즈 오브 댄스(Bad Boys of Dance)를 세웠다. 자신이 만든 순회 쇼 《록 더 발레! *Rock the Ballet!*》를 포함해서 토마스가 무용단을 위해 만든 작품들은 체조, 트리킹, 탭 및 다른 동작 패턴들을 발레와 혼합한다.

반핵 운동이 일어나고 에이즈의 파괴력을 더 인식하게 되면서 무용가들은 자신들의 예술과 특정 조직을 통해 정치·사회적 관심사에 목소리를 내기 시작하였다. 무장해제(武裝解除) 무용가(Dancers for Disarmament) 집단은 1982년 뉴욕에서의 행진과 집회에 참여하였다. 1993년 무용가 코르테스(Hernando Cortez)는 에이즈 대응 무용가회(Dancers Responding to AIDS)를 결성하였다. 무용가들이 조직하고 운영하는 이 단체는 에이즈에 내몰린 무용가들에게 재정적 도움과 봉사활동을 제공하기 위해 자선공연과 다른 활동으로 경비를 조달한다.

굳이 에이즈에 국한된 것은 아니지만, 빌 티 존스(Bill T. Jones)의 매체 복합 작품 《아직/여기 *Still/Here*》(1994, 삶을 위협하는 질환을 가진 사람들과 집단 워크숍에서 모은 말, 몸짓, 비디오테이프 이미지로 구성됨)는 이 안무가가 자기 파트너였던 제인(Arnie Zane)이 질병에 걸려 죽은 사실과 존스 자신이 에이즈 바이러스 양성 반응(HIV)에 처한 입장에 대한 응답으로 간주된다. 뉴욕의 춤비평가 크로체(Arlene Croce)가 《아직/여기》를 '희생 예술'이라 힐난했는데, 그 즉시 크

로체는 언론과 토크쇼가 인간의 고통을 악용하는 현대사회의 작태, 비평가의 역할과 책임, 심각하며 달갑지 않은 주제를 다룰 예술가의 권리와 같은 현안들을 비롯한 반응을 불러일으키면서 격렬한 항의를 초래하였다. 최근에는 고든(David Gordon)의 《헨리 5세를 춤추다 Dancing Henry Five》(2004)와 구티에레스(Miguel Gutierrez)의 《정보의 자유 Freedom of Information》(2001)가 미국의 이라크 및 아프가니스탄 침공에 항의하는 작품으로서 역할을 해낸 바 있다.

1960년대의 실험으로 말미암아 예술춤 혹은 진지한 춤의 영역은 더욱 넓어졌으며, 비평가들, 춤 학자들 및 일반 관객들뿐만 아니라 춤꾼들과 안무가들 사이에서도 태도 변화를 가져왔다. 이전에 상업적인 것 또는 대중적인 것으로 잊힌 춤 형식들이 다시 사랑받고 있다. 예술춤을 전문으로 하던 진지한 안무가들이 다시 뮤지컬과 영화 용도의 춤들을 만들고 있다. 케네스 맥밀란이 죽기 전 만든 마지막 안무작은 영국 국립극장의 《카루셀 Carousel》 리바이벌작(1992)을 위해 창작되었다. 《그리오 뉴욕 Griot New York》(1991, 그리오는 서아프리카 여러 부족에서 구비 전승을 다루는 악인(樂人) 계층의 사람–옮긴이) 같은 작품에서 흑인 문화를 집중 조명한 아프리카계 미국 안무가로 인기가 높은 페이건(Garth Fagan)은 영화 《라이온 킹》(1997) 안무로 토니상을 수상하였다. 트와일라 타프는 《무빙 아웃 Movin'Out》(2002)에서의 안무로 토니상을, 매튜 본은 《메리 포핀스 Mary Poppins》(2005)에서 기여한 공로로 올리비에상을 수상하였다. 주로 뮤지컬에서 작업하는 안무가들도 이제는 새롭게 존경받고 있다. 밥 포시(Bob Fosse)의 안무 발췌작은 최고의 뮤지컬로 토니상을 수상한 레뷔 《포시 Fosse》(1998)에서 전시되었다. 안무가 겸 예술감독인 스트로맨(Susan Stroman)이 작품 《접촉 Contact》(1999, 존 와이드맨이 대본을 쓴 춤극(dance-play))을 갖고 입증했듯 뮤지컬도 고급예술처럼 실험될 수 있을 것이다. 이 작품에서 극의 상황은 동작을 통해 추동된다. 18세기의 3인조가 그네 위에서 농탕치고, 도시 외곽의 어느 주부가 발레리나가 된 공상 속에서 자유를 발견하며, 어떤 청년이 노란색 옷을 입은 스윙춤 유혹자에게 속수무책으로 빨려든다. 《접촉》은 안무상, 최고의 뮤지컬상 등 여러 부문에서 토니상을 수상하였다.

1930년대와 1940년대에 뮤지컬과 영화가 전성기를 구가한 이래 사람들의 사랑을 잃었던 탭댄싱은 지금 새로운 리바이벌을 만끽하고 있다. '호니'콜스(Charles 'Honi'Coles)는 아마도 1970년대와 1980년대에 재발견된 아프리카계 미

국 공연자들 가운데서는 가장 걸출한 춤꾼일 것이다. 흑인 탭댄서들의 전시장으로 유명한 아폴로 극장(Apollo Theatre)과 카튼클럽(Cotton Club)의 베테랑인 그는 《거품 이는 흑설탕 *Bubbling Brown Sugar*》 및 《나의 유일한 것 *My One and Only*》 같은 뮤지컬 연기를 통해 탭댄싱의 르네상스에 이바지하였다. 《나의 유일한 것》은 토니상을 수상하였다.

오늘날 안무자들은 탭댄싱에 대해 새로운 접근법을 모색해 왔다. 콘라드(Gail Conrad)는 남미를 관통하는 여행객들을 뒤쫓는 《여행객: 탭/춤의 서정시 *Traveler: A Tap/Dance Epic*》(1978) 같은 서술형 작품들에서 발레, 현대무용, 볼룸 및 쇼춤의 요소들을 탭댄싱과 결합해 왔다. 페리(Dane Perry)가 창작하고 안무한 레뷰로서 《탭 독스 *Tap Dogs*》(1995년, 남성들만 출연함)는 산업 현장에서 가져온 금속제 바닥 위에서 춤춘다. 어린이 공연자로 첫 이름을 날린 글로버(Savion Glover)는 탭댄싱의 기술적·표현적 범위를 넓히는 데 많은 작업을 하였다. 1995년 브로드웨이에서 개막한 《소음을 불러들이고 악취를 불러들이세요 *Bring in'da Noise, Bring in'da Funk*》도144에서 그와 예술감독 울프(George C. Wolfe)는 노예선이 도착한 이래 오늘날까지의 미국 흑인 문화의 파노라마를 제시하기를 모색하였다. '비트의 지구력에 대한 탭/랩의 담론'이라 부제가 붙은 이 작품은 고스펠, 블루스 및 랩을 포함한 흑인 음악의 영역뿐 아니라 탭댄싱, 아프리카 드럼과 타악을 결합하였다.

이와 관련된 춤 형식인 아일랜드 스텝 댄싱은 1995년 《리버댄스 *Riverdance*》의 초연과 함께 국제적 주목을 끌기 시작하였다. 《리버댄스》는 능란하며 고도의 에너지와 정교함을 갖춘 젊은 출연진들을 대거 동원해서 매혹적이며 새로운 모음 형태로 전통춤 형식을 제시한다. 이 작품에서도 이런 공연 형식의 주창자들은 형식의 능력을 넓히며 실험하였다. 리버댄스의 이전 스타이던 버틀러(Jean Butler)와 던(Colin Dunne)은 스미스(Michael Smith)와 함께 《위태로운 땅에서의 춤 *Dancing on Dangerous Ground*》(2000)에서 켈트족의 전설에서 따온 삼각관계의 사랑 이야기를 전하기 위해 아일랜드 스텝 댄싱을 이용하였다.

극장 식 춤과 사교춤, 이 두 가지의 과거 춤은 새 연기자들과 관객들을 확보하기 시작하였다. 영국의 춤꾼 겸 안무자인 스키핑(Mary Skeaping, 1902-1984)은 역사적 사실에 바탕을 둔 춤 공연을 개척한 사람 가운데 한 사람이다. 1950년대 중반에 그녀는 스웨덴의 드로트닝홀름 궁정 극장에서 《화난 큐피드

144 탭의 명수 춤꾼들인 테이트(Jimmy Tate), 브리검(Vincent Brigham), 필더(Sean C. Fielder), 켈리(Dominique Kelly)가 세이비언 글로버의 미국 흑인 문화의 파노라마인 《소음을 불러들이고 악취를 불러들이세요》의 한 장면 〈택시〉를 연기하는 모습.

Cupid Out of His Humour》(1650) 같은 과거 역사 발레물들을 재창작하기 시작하였다. 1766년에 건설되어 1800년대까지 방치된 이 드로트닝홀름 궁정 극장과 그 장치, 고유 의상 및 무대 설비는 고스란히 보존되어 있었으며, 오늘날 이 극장은 18세기 공연예술의 살아 있는 박물관 역할뿐만 아니라 바로크 시대의 기술과 재능에 대한 보증서와 다름없다.

역사적 사실에 바탕을 둔 춤을 공연하는 단체들은 대개 무용가-무용사가들이 이끌어 나간다. 그들은 그 당시의 무보와 자세 연구, 음악·의상·장치 및 춤 공연상의 여타 요소들을 토대로 춤을 재현해 보인다. 그런 학자와 집단은 어느 한 시대의 춤만 연구하는 전문성을 보이기도 한다. 1976년 터로시(Catherine Turocy)와 제이커비(Ann Jacoby)가 창설한 뉴욕 바로크 무용단(The New York Baroque Dance Company)은 몰리에르의 코메디 발레 《서민귀족》뿐만 아니라 라모의 《영광의 사원》과 글룩의 《오르페우스와 유리디체》를 비롯하여 18세기의 오페라-발레들을 원본에 충실한 길로 리바이벌 공연해 왔다. 이와 유사

269

한 작업이 영국에서 쿼리(Belinda Quirey)에 의해 진행되었다. 쿼리가 복원한 라모의 《피그말리온》과 《카스토르와 폴룩스》는 1976년과 1984년에 각기 잉글리시 바하 페스티벌에서 상연되었다. 프랑스에서 바로크 시대는 랑슬로(Francine Lancelot)의 웃음의 신과 무용 선집 무용단(Ris et Danceries), 마셍(Béatrice Massin)의 페트 갈랑트 무용단(Compagnie Fêtes Galantes), 마세(Geneviève Massé)의 레방타이(L'Eventail) 같은 단체들에 의해 탐구되었다.

지난 수세기 동안의 사교춤들은 1980년에 창단되어 캘리포니아에 본거지를 둔 테텐(Carol Téten)의 시대와 춤 무용단(Dance Through Time)에 의해 무대에 올려졌다. 둘레인(Pierre Dulaine)과 마르소(Yvonne Marceau)가 공동 지도하는 아메리칸 볼룸 무용단(American Ballroom Theater)은 탱고와 폭스트롯 같은 20세기의 전시형 실내 무도를 공연하고 있다. 루어맨(Baz Luhrmann)의 《댄싱 히어로 *Strictly Ballroom*》(1992)처럼 최근의 여러 영화들도 사교춤에 대해 관심이 부활하는 것을 반영하였다. 《댄싱 히어로》는 시합을 벌이는 댄스홀의 춤 세계를 묘사하였다. 신체 접촉이 포함된다 해서 사교춤이라면 최근까지도 얼굴을 찌푸린 현대 일본을 배경으로 한 마사유키 수오(周防正行) 감독의 달콤씁쓸한 《셀 위 댄스 *Shall We Dance*》(1996)도 있다. 그리고 바라나우(Kenneth Baranagh)의 《사랑의 헛수고 *Love's Labour's Lost*》(2000)는 프레드 아스테어와 진저 로저스를 연상시키는 춤 장면을 구현하였다.

아마도 극장춤으로서의 사교춤 장르를 대변하는 데 가장 큰 영향력을 행사한 것은 1983년 저녁 내내 진행되는 춤 프로그램으로 상연된 《탱고 아르헨티노 *Tango Argentino*》일 것이다. 이 작품은 부에노스아이레스의 빈민가에서 일어난 탱고의 기원에서 시작하여 보다 세련된 형태의 탱고 실내 무도까지 추적하면서 오직 탱고에만 초점을 맞춘다. 《탱고 아르헨티노》는 다른 레뷰들에 대해 표본으로 이바지했으며 또한 여타의 단정한 탱고 버전에 비해 훨씬 선정적이고 자극적인 것으로 받아들여진 탓에 아르헨티나 탱고 열풍을 창조하였다. 포터(Sally Potter)의 영화 《탱고 레슨 *Tango Lesson*》(1997)에서 다리를 주고받는 움직임은 여성 영화제작자와 남성 춤꾼 사이의 격정적인 관계를 반영한다. 아르헨티나 탱고는 폴 테일러의 《피아졸라 칼데라 *Piazzolla Caldera*》(1997)처럼 현대무용으로도 구현되었다.

1970년대 이래 춤 무보연구가들과 춤영화 제작자들에 의해 탐색되어 왔던

터라 컴퓨터 공학이 비록 무용가들에게 새로운 것은 아니지만 전반적으로 사회에서 진행되는 디지털 혁명과 보조를 맞추면서 그 용도는 더 폭넓게 늘어나고 시야도 넓어지고 있다. 오늘날 춤계는 컴퓨터를 다양하게 응용한다. 컴퓨터를 창작 용도로 채택한 인물로서 가장 유명한 이는 아마 머스 커닝햄일 것이다. 《트래커 Trackers》(1992)도145는 소프트웨어 프로그램인 라이프폼(Life Forms, 뱅쿠버의 사이먼 프레이저 대학에서 캘버트(Tom Calvert)가 이끈 팀이 개발함)의 도움을 받아 안무된 커닝햄 최초의 작품으로 꼽힌다. 라이프폼을 채택한 이래 자신의 안무에서 이뤄진 진전 사항에 대해 언급하면서 커닝햄은 이 프로그램이 인간 동작의 새로운 가능성에 대해 눈뜨게 해주었다고 밝힌 바 있다. 웹사이트 댄스 앤 테크놀로지 존(Dance & Technology Zone)은 첨단 공학 활용에 관심이 많은 안무가들에게 유사한 마인드를 가진 예술가들끼리 상호 연결 수단뿐 아니라 이론과 실무 정보를 제공한다.

디지털 공학은 춤꾼 수련에도 이바지할 수 있다. 여러 발레 사전이 시디롬과 교육용 DVD로 발간되었다. 독일 프랑크푸르트발레단에서 1984–2004년 예

145 머스 커닝햄의
선구적인 작품은 많으며,
이 가운데《트래커》(1992)는
컴퓨터 공학을 안무 도구로
활용한 커닝햄 자신의
첫 모험작이지만 유일한
작품은 아니다.

술감독 겸 수석안무가를 역임한 미국인 포사이드(William Forsythe)는 안무에 대해 한결 자유분방한 접근법을 갖고 실험해 왔다. 여기서 춤꾼들은 카덴차(독주자의 기교를 나타내는 장식부–옮긴이)를 연주하는 음악가처럼 시간과 질서를 선택할 권리를 갖는다. 자신의 춤꾼들을 훈련시킬 도구로서 포사이드는《즉흥 테크놀로지 *Improvisation Technologies*》(1995)라 명명된 시디롬을 개발하였다. 이 기법은 저녁 내내 진행되는 작품《에이도스: 텔로스 *Eidos: Telos*》(1995)의 제1부《자아가 지배할 것 *Self Meant to Govern*》도148에 적용되었다. 안무 이외에도 컴퓨터는 무대세트·의상·조명 디자인과 사전 예비 확인, 타지의 관람객들을 위한 공연 웹캐스팅, 동떨어진 원거리에서 동시 진행되는 공연 이미지들의 합성, 실제 춤꾼의 대역인 '가상의' 춤꾼 출연 등 공연 관련 다른 목적에도 활용될 수 있다.

컴퓨터 공학은 무용가들과 춤 애호가들의 연구, 상호소통, 정보 및 아이디어 교환에서 도움을 준다. 무용단들의 웹사이트는 공연, 순회공연, 소속 춤꾼, 레퍼토리 및 역사에 관해 정보를 담으며 많은 무용단들이 입장권과 기념품을 온라인으로 판매한다. 춤 학교, 대학, 극장, 학술 단체, 봉사 기관 등은 웹사이트를 가지며 활동 범위를 넓히기 위해 다수가 사회적 네트워크를 활용한다. 그들과 마찬가지로 개별 무용가들도 자신의 웹사이트를 갖는다. 여러 무용단들이 흘러간 공연 클립을 유튜브에 업로드해 왔으며 자신들의 웹사이트에도 관람용으로 내보낸다. 2011년 제이콥스 필로우 춤 페스티벌은 제이콥스 필로우 인터랙티브 웹사이트를 띄웠다. 이 웹사이트에는 이 춤제전의 70년 역사 공연 중에서 선별된 비디오 자료도 담겨졌다. 온라인 춤웹진은 공연, 연구, 고용, 기타 다른 주제에 대해 유용한 정보를 제공한다. 인터넷상의 포럼과 전자우편 메시지 서비스는 춤 이벤트, 오디션, 취업에 관한 공유 정보 및 논쟁을 위한 통로를 제공한다. 참고문헌과 영상목록은 다수 온라인에서 지금이라도 즉시 이용할 수 있다. 이들 자료 가운데 많은 수는 댄스 링크스(Dance Links)와 아츠링스 인터내셔널(Artslynx International)의 댄스 리소스(Dance Resources) 섹션 같은 전문 웹 검색 엔진을 통해 접근할 수 있다.

인터랙티브 미디어(상호작용을 가능케 하는 매체–옮긴이)는 신선한 도전을 모색하는 안무가들의 작업 영역을 더욱 기름지게 한다. 이 개념 자체는 새롭지 않다. 왜냐하면 혁신적 안무가들이 오랫동안 춤꾼들로 하여금 공연할 동안 무

146 머스 커닝햄의 《아이스페이스》(2006). 춤꾼들은 일치된 모습을 취하고 있는 반면에 관객은 아이팟의 무작위 음악 선곡 과정에 접속하여 음악과 춤이 거의 완벽하게 분리되는 상태를 달성한다.

대의 여러 환경을 조절하거나 아니면 상호작용하고 능숙하게 다룰 수 있도록 모색해 왔기 때문이다. 하지만 디지털을 비롯한 새 장치가 발명됨으로써 이 분야에 신선한 추동력이 가해지고 있고 관측자들의 관심도 쇄신되고 있다. 예컨대 로크(Edouard Lock)의 《인간적 섹스 Human Sex》(라라라휴먼스텝스, 1985)에서 춤꾼들이 레이저빔과 백색 조명 기구를 통과할 때마다 타악기 소리가 터졌다. 루드너(Sara Rudner) 및 바리시니코프와 공동 안무한 《심장 박동: 밀리바 Heartbeat: mb》(1998)에서 재니(Christopher Janney)의 악보는 바리시니코프가 춤출 때 몸통에 매단 무선 조각으로 전송된 그의 심장 박동을 담았다. 포사이드의 《에이도스: 텔로스》는 동작 반응에 박차를 가한 언어적 단서를 춤꾼들에게 제공하는 모니터를 사용하였다. 커닝햄은 개인화된 작품을 창작하기 위해 자신의 우연 및 미규정성에 관한 아이디어를 디지털 공학과 결합하였다. 그는 《아이스페이스 EyeSpace》(2006)도146에서 관람객들에게 아이팟 셔플을 배부하였다. 이 장치는 비록 모두가 같은 동작을 볼지라도 똑같은 음악 반주를 경

험하는 사람은 아무도 없다는 사실을 확인시키는 뜻에서 음악이 무작위로 아무렇게나 선곡되도록 하는 역할을 구현하였다. 호주의 무용단 청키무브(Chunky Move)는 바이스(Frieder Weiss)가 디자인한 컴퓨터 프로그램을 채택하였다. 이 프로그램은 이동하는 레이저 빔, 비디오 투사, 조명, 음향 그리고 춤꾼의 움직임을 접하면 반응하는 바닥 널빤지 패널을 면밀하게 측정해 낸다. 춤꾼들은 빛과 그림자의 테두리 속으로 움직여 들어가서 작품 내에서 반응 사이클을 만들어내며 자신들의 패턴을 조정한다. 이 경우 작품의 공연은 그전에 있었던 그 작품의 어느 공연과도 같지 않게 된다.도147

　　안무가들은 관객들과의 상호작용에 바탕을 둔 작품을 실험하였으며, 그러나 이전 작업들이 정교한 기술에서 미흡함에 따라 결과는 들쭉날쭉한 편이었다. 인간적 요인은 아직 예측이 불가능하며, 열광적이든 무심하든 관객 반응은 작품의 결과에 큰 영향을 끼칠 수 있다. 이 같은 예측불가능성을 제롬 벨은 자신의 《쇼는 계속돼야 한다 *The show must go on*》(2001)에서 겪은 바 있다. 이 공연의 시퀀스들은 종종 무대 위 한 지점에서 우두커니 선 춤꾼의 몸통을 강조하였다. 관객들이 수동적 처지였던 것을 고쳐서 재인식하도록 벨의 작품은 도전했다. 이에 필요한 관객 반응을 유도하려고 공연장 조명이 밝아지면 춤꾼들은 옹호자들과 시선 마주침을 교환하였다. 이 공연의 파리 초연에서 관객 일부가 웃음을 터뜨리고 공연 속의 대중 곡조에 따라 노래한 반면 관객 일부는 극장 바깥을 뛰쳐나가 버렸다. 플래시몹은 관객에게 미리 약속된 바에 따라 상호작용의 인터랙티브한 참여 영역을 제공해 준다. 플래시몹을 주관하는 무용단이라면 일련의 춤 스텝이나 간략한 안무 시퀀스를 인터넷에 비디오로 올릴 수 있을 것이다. 흥미가 있는 '관객' 구성원이라면 안무자의 지도 감독도 없이 춤 스텝을 각자 스스로 익힐 것이다. 무용단은 언제 어디서 춤을 진행할 예정이라고 환기하는 문자 메시지나 이메일을 통해서 플래시몹을 '호출해 들일 것이다.

　　무보, 춤 비평 및 연구 작업 분야는 갈수록 많은 종사자들을 모아 왔다. 미국무용조합(American Dance Guild), 무용연구협의회(Congress on Research in Dance), 무용비평가회(Dance Critics), 무보사무국(Dance Notation Bureau), 그리고 무용사학자회(Society of Dance History Scholars)를 비롯한 수많은 춤 관련 지원 단체들이 이미 1980년대 이전에 결성되었을지라도, 1980년대에는 이들 제반 무용 관련 분야의 구성원들이 쓸모 있게 활용할 회의, 심포지엄 및 여타의 활동

147, 148　(위) 공연할 때마다 다르게 보인다. 호주 무용단 청키무브의《모털 엔진 *Mortal Engine*》(2008)
에서 프리더 바이스의 인터랙티브 프로그램은 레이저, 조명, 바닥 위주의 광선 방사(放射), 배경 무대가
춤꾼의 움직임에 반응하여 달라지도록 한다. (아래) 이론을 실천에 옮기면서 윌리엄 포사이드의《자아
가 지배할 것》은 그 자신의 혁신적인 즉흥 테크놀로지(시디롬으로 녹화된 훈련 도구)의 도움으로 창작
되었다. 춤꾼 뷔르클(Christine Bürkle)이 바이올린 연주자 프랑케(Maxim Franke)와 공연하는 모습이다.

들이 놀라우리만치 증대하였다. 보다 빈번한 상호 교류 활동 결과 이제는 제반 분야들 사이에 공동의 입지가 형성되고 있다. 예컨대 미국 무용비평가회는 러시아의 골레이조프스키의 안무와 같은 역사적 사실을 주제로 한 세미나를 후원하기도 한다. 국제 교류 또한 국제극장예술협회(ITI, International Theatre Institute)의 춤위원회에 의해 추진되고 있으며, 이 위원회의 초대 공동 위원장은 소련의 유리 그리고로비치와 미국의 로버트 조프리가 역임한 바 있다. 이상에서 거론된 미국의 여러 조직들에 해당하는 유럽 쪽 기구들을 보면, 런던의 무용연구회(Society for Dance Researtch), 그리고 1988년 파리에서 창설된 유럽무용사학자연구회(Association Européenne des Historiens de la Danse)가 있다.

안무를 보존해야 한다는 현실적 요청에 부응하려고 지난 수세기 동안 수많은 무보 체계가 창안되었다. 오늘날 가장 널리 쓰이는 무보 체계 가운데 하나는 라바노테이션(Labanotation)으로서, 그 기본 원리는 라반이 정식화시켰지만 이후 다른 사람들이 이 체계를 더 정교하게 다듬었다. 1940년에 뉴욕에서 허친슨(Ann Hutchinson)을 위원장으로 해서 창설된 무보사무국은 라바노테이션의 방법을 교육하고 전파하며 개선하는 데서 주역을 담당하였다. 이 사무국은 또한 도서관, 연구 센터로 봉사할 뿐더러 무보에 관한 정보가 교환되는 창구 구실도 한다. 베네쉬 무보(Benesh Notation)는 1950년대에 루돌프 베네쉬와 죠안 베네쉬 부부에 의해 창안되었는데, 이들은 1962년에 무도법 연구소(Institute of Choreology)를 설립한 바 있다. 베네쉬 무보는 특히 영국에서 많은 발레단에 의해 활용되고 있다. 에쉬콜(Noa Eshkol)과 와치맨(Abraham Wachmann)은 1950년대에 이스라엘에서 에쉬콜-와치맨 무보를 개발하였다. 이 무보는 동물의 행동, 의료 사업 및 정신 의학 부문을 비롯하여 다른 분야들에서도 응용·활용되었다. 라바노테이션의 라반라이터(Laban-Writer)와 라반리더(LabanReader), 그리고 베네쉬 무보의 맥베네쉬(MacBenesh)와 코리오스크라이브(Choreoscribe) 같은 프로그램을 통하여 컴퓨터 공학은 무보 체계에다 동작 총보(總譜, score)를 전사(轉寫), 해독, 보존, 유포하는 데 있어 개량된 수단을 제공하고 있다. 시디롬도 춤 작품의 동작 총보를 음악 및 의상, 장치, 해석에 관한 정보와 결합하는 데 편리하게 이용된다.

춤 연구와 학술 활동에 대해 점차 높아져 가는 관심 때문에 무용단들과 춤에 종사하는 개인들은 역사의식을 더 지니게 되었으며, 많은 사람들이 재정

기록 자료, 순회공연 일정표, 제작 기록부, 언론 매체 보도물, 스크랩 자료처럼 과거의 단편적 기록들도 무용사가들에게는 가치 있는 자료일 수 있다고 인식하게 되었다. 가장 방대하며 가장 포괄적인 춤 자료실은 뉴욕 공연예술 공공도서관(링컨 센터 내에 소재함–옮긴이)의 제롬 로빈스 무용 분과(Jerome Robbins Dance Division, 이전에는 댄스 컬렉션으로 불렸음)로서, 1940년에 오스왈드(Genevieve Os-wald)의 관리하에 설치되었다. 이 무용 분과는 인쇄 자료를 비롯하여 무보, 사진, 미술품, 녹음테이프, 필름, 비디오테이프, 기타 예술품 등등의 자료를 소장한다. 머스 커닝햄과 피나 바우쉬가 세상을 떠나자 비디오 아카이브나 무보 형태 어느 쪽이든 작품 보존에 관한 중요한 물음이 제기되었고 또 그들의 작품의 미래가 어찌 될지 하는 관심도 떠올랐다.

국제 발레 경연대회는 오늘날의 춤 현상 가운데 보다 능동적으로 인기를 획득한 사례에 속한다. 이런 부류의 경연 대회 가운데 최초의 것이 1964년에 불가리아 바르나에서 열렸다. 이 행사는 올림픽과 유사하게 춤꾼들이 메달을 두고 경쟁을 벌이기 위해 국제적으로 모여든 행사였다. 그때부터 유사한 경연 대회들이 모스크바, 오사카, 헬싱키, 뉴욕, 파리, 그리고 미국 미시시피 주의 잭슨 등지에서 때로는 정기적으로 개최되었다. 경연자들은 일가견이 있는 정통 무용가들 및 안무가들의 심사를 받으며 연기를 펼친다. 상은 메달, 인증서, 상금으로 구성된다. 젊은 무용학도들을 위한 경연 대회인 로잔 대상(Prix de Lausanne)은 발레 아카데미들에 입학할 때 필요한 장학금도 제공한다.

2005년 뉴욕의 조이스 극장은 현대무용 안무가들을 위한 경연장으로서 A.W.A.R.D.(Artists With Audiences Responding to Dance) 쇼 프로그램을 마련하였다. 안무자와 관객 사이에 대화를 촉진하려고 시작된 이 경연은 해마다 열리고 관객도 심사위원 패널과 함께 결승 진출작에 대해 투표한다. 그 후로 이 경연은 미국의 5개 도시로 퍼져 나갔고 수상자에게는 새 작품 준비 기금 1만 달러를 제공한다. 일부 춤꾼들은 이런 경연 대회 따위가 참가자들에게 불필요한 스트레스를 초래한다고 느끼고 또 일부 안무가들이 A.W.A.R.D. 쇼가 춤을 저급하게 만든다고 주장하는 반면에 다른 사람들은 경연 대회에 참가함으로써 자신들의 경력을 떠받쳐 줄 인기를 확보할 수 있다고 믿는다.

춤 경연 행사는 프라임 시간대의 TV 프로그램으로 퍼져가고 있다. 터키, 러시아, 이스라엘, 말레이시아 등 10여 개 나라에서의 변형 버전들로 세계

적 인기를 얻은《그래서 춤출 수 있는 당신이라 생각하는 당신 So You Think You Can Dance. SYTYCD》도149 같은 쇼가 한 사례다. 이 쇼는 매주 바뀌는 춤 스타일에서 둘씩 짝을 지은 프로, 준프로 춤꾼들이 서로 겨루게 한다. 시투트가르트발레단과 스웨덴왕립발레단의 작품을 창작했던 매튜스(Sabrina Matthews)는 SYTYCD의 캐나다 버전에서 안무해 왔고, 미국에서는 로스앤젤레스발레단 예술감독 크리스텐센(Thordal Christensen)이 쇼의 경연 참가자들을 위해 고전 발레 작품을 제공하였다.

신고전주의 발레는 특히 휠든과 라트만스키(Alexei Ratmansky, 1968년생)가 출현한 덕분에 1990년대 이래 르네상스를 맛보아 왔다. 그들은 제각각 다수의 무용단을 위해 소품과 하루 저녁 길이의 원작이나 옛 작품의 재해석작을 창작하였다. 라트만스키가 처음엔 볼쇼이발레단, 후에는 아메리칸 발레씨어터를 위해 쇼스타코비치의 음악《맑은 시냇물 The Bright Stream》을 재현한 작품(2005)은 1930년대 소비에트 러시아의 희극을 부활시켰다. 2004년 휠든은 펜실베이니아발레단의《백조의 호수 Swan Lake》를 원래의 전설 같은 설정으로부터 19세

149 현대무용 안무가 국제적으로 히트한 '그래서 춤출 수 있는 당신이라 생각하는 당신'(SYTYCD)에서는 캐나다의 사브리나 매튜스의 《퍼펙트 Perfect》처럼 이름난 안무가들의 소품을 정기적으로 채택한다.

기 파리의 무용수가 겪은 정신병 이야기로 뒤바꿔 놓았다. 그의 《이상한 나라의 앨리스 *Alice in Wonderland*》(2011)는 영국 로열발레단을 위해 탤벗(Joby Talbot)이 지은 곡을 반주로 하여 정교한 의상과 이동하는 무대 장치, 컴퓨터 작동 멀티미디어를 등장시켰다. 비록 비평가들이 이 작품의 스펙터클한 모습을 호되게 비난하긴 했지만 그의 놀이가 풍부하고 꿈이 가득 찬 작품 《폴리포니아 *Polyphonia*》(2001)를 많이들 현대적 클래식으로 환호한 바 있다.

영화는 관람객들이 무용가의 삶과 무용단의 술수에 빠져들게 하는 일을 계속하고 있다. 영화 《그 무용단 *The Company*》(2003)은 죠프리발레단 출신의 실제 무용수를 그린 이야기들을 느슨하게 연결해서 전개된다. 리허설과 공연 장면들로 엮어진 무대 이면의 발레단 모습은 후일담 수다를 떨고 데이트를 하는 현실의 무용수들을 솔직하게 묘사해 낸다.

《마오의 라스트 댄서 *Mao's last dancer*》(2009)는 11세에 마오의 부인 장칭(중국 마오쩌둥 주석의 부인으로 1960년대의 중국 문화대혁명 때 문화예술계에서 실권을 휘둘렀음-옮긴이)이 통제 관리하는 춤 아카데미에 뽑혀 간 리춘신의 실화를 소개하였다. 그러나 그는 학교 재학 중 교환학생 자격으로 미국을 방문하던 도중에 망명해 버린다. 프랑스 태생 밀피에(Benjamin Millepied)의 안무와 펜실베이니아발레단 단원들을 기용한 심리 스릴러 영화 《블랙 스완 *Black Swan*》(2010)은 아카데미 영화상의 (최고 수상작 부문을 비롯해) 다섯 부문에 후보작으로 올랐고 전 세계에서 3억 달러의 수입을 올렸으며 발레리나의 훈련과 정신생활을 묘사한 부분을 둘러싸고 논란을 촉발시켰다.

휘트먼의 시 구절을 뒤바꾸어 이사도라 덩칸은 언젠가 "나는 미국이 춤추는 것을 본다"고 선언한 바 있다. 어느 의미에서 덩칸의 예언은 미국에 대해서만이 아니라 전 세계의 많은 나라들에 대해서도 적중하기에 이르렀다. 이제 더 이상 춤은 문맹 사회에서와는 달리 마력의 저장소도 아니고, 궁정 발레에서 보았듯이 정치적 영향력을 휘두르지도 않는다. 그렇지만 춤은 많은 사람들의 삶을 충족시키는 일부분이 되고 있다. 한때 임금님의 오락이던 발레는 다른 형태의 극장 식 춤들과 마찬가지로 이제 사회의 모든 계층들이 관람하고 즐기는 것이 되었다. 더구나 갈수록 많은 사람들이 춤을 관람형 스포츠로 바라보기보다는 오히려 다양한 형태의 춤에 능동적으로 참여하기 시작한다. 이에 대해 혹자는 의구심을 갖겠지만 이사도라 덩칸이 이미 이를 입증하지 않았는가.

더 읽어볼 자료들

참고사전류

Benbow-Pfalzgraf, Taryn (ed.), *International Dictionary of Modern Dance* (London / Detroit, 1998)

Bopp, Mary S., *Research in Dance: A Guide to Resources*(Oxford / New York / Toronto, 1994)

Bremser, Martha, *Fifty Contemporary Choreographers*(London / New York, 1999)

Bremser, Martha (ed.), *International Dictionary of Ballet* (London / Detroit, 1993)

Chujoy, Anatole and P.W. Manchester, *The Dance Encyclopedia* (revised and enlarged ed., New York, 1967)

Cohen, Selma Jeanne (founding ed.), *International Encyclopedia of Dance* (Oxford /New York, 1998)

Craine, Debra and Judith Machell, *Oxford Dictionary of Dance* (Oxford / New York, 2000)

Koegler, Horst, *The Concise Oxford Dictionary of Ballet* (2nd ed., London /New York, 1982)

Spain, Louise (ed.), *Dance on Camera: A Guide to Dance Films and Videos* (London / New York / Lanham, Md., 1998)

Towers, Deirdre (comp.), *Dance Film and Video Guide* (Princeton, N.J., 1991)

개괄적 자료들

Anderson, Jack, *Art without Boundaries: The World of Modern Dance* (London /Iowa City, 1997)

Balanchine, George and Francis Mason, *Balanchine's Complete Stories of the Great Ballets* (revised and enlarged ed., Garden City, N.Y., 1977; London, 1978)

Banes, Sally, *Dancing Women: Female Bodies on Stage* (New York /London, 1998)

Beaumont, Cyril W, *Complete Book of Ballets* (revised ed., London, 1956)

Bland, Alexander and John Percival, *Men Dancing: Performers and Performances* (London /New York, 1984)

Brown Jean Morrison, Naomi Mindlin and Charles H. Woodford (eds.), The Vision of Modern Dance: *In the Words of Its Creators* (2nd ed., London /Hightstown, Pa.,1998)

Burt, Ramsay, *The Male Dancer: Bodies, Spectacle, Sexualities* (London / New York, 1995)

Clarke, Mary and Clement Crisp, *Design for Ballet* (London /New York, 1978)

Cohen, Selma Jeanne, *Next Week, Swan Lake: Reflections on Dance and Dances* (Middletown, Conn., 1982)

Cohen, Selma Jeanne (ed.), with a new section ed. by Katy Matheson, *Dance as*

a *Theatre Art: Source Readings in Dance History from 1581 to the Present* (2nd ed., Princeton, N.J., 1992)

Cohen, Selma Jeanne (ed. and introduction), *The Modern Dance: Seven Statements of Belief* (Middletown, Conn., 1966)

Crisp, Clement and Mary Clarke, *Making a Ballet* (London, 1974; New York, 1975)

Delamater, Jerome, *Dance in the Hollywood Musical* (Ann Arbor,Mich.,1981)

Driver, Ian, *A Century of Dance* (London, 2000)

Foster, Susan Leigh, *Choreography & Narrative: Ballet's Staging of Story and Desire* (Bloomington, Ind., 1996)

Franko, Mark, *Dancing Modernism / Performing Politics* (Bloomington, Ind., 1995)

Greskovic, Robert, *Ballet 101:A Complete Guide to Learning and Loving the Ballet* (New York, 1998; London, 2000)

Guest, Ann Hutchinson, Dance Notation: *The Process of Recording Movement on Paper* (London / New York, 1984)

Hastings, Baird, *Choreographer and Composer* (Boston, 1983)

Jordan, Stephanie and Dave Allen (eds.), *Parallel Lines: Media Representations of Dance* (London, 1993)

Jowitt, Deborah, *Time and the Dancing Image* (NewYork, 1988)

Kirstein, Lincoln, *Movement & Metaphor* (New York, 1970; London, 1971); republished as *Four Centuries of Ballet* (New York, 1984)

Kreemer, Connie, *Further Steps: Fifteen Choreographers on Modern Dance* (London / New York, 1987)

Lloyd, Margaret, *The Borzoi Book of Modern Dance* (NewYork, 1949)

McDonagh, Don, *The Complete Guide to Modern Dance* (Garden City, N.Y., 1976)

McDonagh, Don, *The Rise and Fall and Rise of Modern Dance* (revised ed., London / Pennington, N.J., 1990)

Scholl, Tim, *From Petipa to Balanchine: Classical Revival and the Modernization of Ballet* (London / New York, 1994)

Strong, Roy, et al., *Designing for the Dancer* (London, 1981)

Thomas,Tony, *That's Dancing* (New York, 1984)

서양 각국 및 각 시대 연구자료

Banes, Sally, *Terpsichore in Sneakers: Post-Modern Dance* (Boston, 1980)

Chazin-Bennahum, Judith, *Dance in the Shadow of the Guillotine* (Carbondale, Ill., 1988)

Christout, Marie-Francoise, *Le Ballet de cour de Louis XIV 1643-1672* (Paris, 1967)

Coe, Robert, *Dance in America* (New York, 1985)

Demidov, Alexander, trans. Guy Daniels, *The Russian Ballet: Past and Present* (Moscow / Garden City, N.Y.,1977, London, 1978)

Fraleigh, Sondra Horton, *Dancing into Darkness: Butoh, Zen and Japan* (Pittsburgh,Pa., 1999)

Garafola, Lynn (ed.), *Rethinking the Sylph: New Perspectives on the Romantic Ballet* (London / Hanover, N.H., 1997)

Graff, Ellen, *Stepping Left: Dance and Politics in New York City* 1928-1942 (Durham, N.C., 1997)

Guest, Ivor, *The Ballet of the Enlightenment: The Ballet d'Action in France from 1790-1793* (London, 1996)

Guest, Ivor, *The Romantic Ballet in England* (London, 1954)

Guest, Ivor, *The Romantic Ballet in Paris* (2nd revised ed., London, 1980)

Hilton,Wendy, *Dance of Court & Theater: The French Noble Style 1690-1725* (London / Princeton, NJ., 1981)

Jackson, Naomi M., *Converging Movements: Modern Dance and Jewish Culture at the 92nd Street Y* (Hanover, N.H., 2000)

Jordan, Stephanie, *Striding Out: Aspects of Contemporary and New Dance in Britain* (London, 1992)

Jürgensen, Knud Arne, *The Bournonville Tradition: The First Fifty Years, 1829-1879* (London, 1997)

Kendall, Elizabeth, *Where She Danced:The Birth of American Art-Dance* (New York, 1979)

Livet, Anne (ed.), *Contemporary Dance* (New York, 1978)

Mackrell, Judith, *Out of Line: "The Story of British New Dance* (London, 1992)

McGowan, Margaret M., *L'Art du ballet de cour en France1581-1643* (Paris, 1963)

Michant, Pierre, *Le Ballet contemporain 1929-1950* (Paris, 1950)

Myers, Gerald E. (ed.), *The Black Tradition in American Modern Dance* (Durham, N.C., 1988)

Novack, Cynthia j., *Sharing the Dance: Contact Improvisation and American Culture* (London / Madison, Wis., 1990)

Prevots, Naima, *Dancing in the Sun: Hollywood Choreographers, 1915-1937* (London / Ann Arbor, Mich., 1987)

Robinson, Jacqueline, trans. Catherine Dale, *Modern Dance in France: An Adventure, 1920-1970* (Amsterdam, 1997)

Roslavleva, Natalia, *Era of the Russian Ballet* (London, 1966)

Ruyter, Nancy Lee Chalfa, *Reformers and Visionaries: The Americanization of the Art of Dance* (New York, 1979)

Siegel, Marcia B., *The Shapes of Change: Images of American Dance* (Boston, 1979)

Souritz, Elizabeth, trans. Lynn Visson, *Soviet Choreographers in the 1920s* (London / Durham, N.C., 1990)

Strong, Roy, *Splendour at Court: Renaissance Spectacle and Illusion* (London, 1972)

Swift, Mary Grace, *Belles and Beaux on Their Toes: Dancing Stars in Young America* (Washington, D.C., 1980)

White, Joan W (ed.), *Twentieth-Century Dance in Britain: A History of Major Dance Companies in Britain* (London, 1985)

Winter, Marian Hannah, *The Pre-Romantic Ballet* (London / Brooklyn, N.Y., 1974)

춤단체 역사관련 자료

Anawalt, Sasha, *The Joffrey Ballet: Robert Joffrey and the Making of an American Dance Company* (New York, 1996)

Anderson, Jack, *The One and Only: The Ballet Russe de Monte Carlo* (London / New York, 1981)

Baer, Nancy Van Norman, *Paris Modern: The Swedish Ballet, 1920-1925* (San Francisco, 1995)

Les Ballets Suédois dans l'art contemporain (Paris, 1931)

Banes, Sally, *Democracy's Body: Judson Dance Theater 1962-1964* (Ann Arbor, Mich., 1983)

Bland, Alexander, *The Royal Ballet: The First Fifty Years* (London, 1981)

Drummond, John, *Speaking of Diaghilev* (London, 1997)

Garafola, Lynn, *Diaghilev's Ballets Russes* (Oxford / New York, 1989)

Garafola, Lynn and Nancy Van Norman Baer (eds.), *The Ballets Russes and Its World* (London / New Haven, Conn., 1999)

Garafola, Lynn with Eric Foner (eds.), *Dance for a City: Fifty Years of the New York City Ballet* (New York, 1999)

García-Márquez, Vicente, *The Ballets Russes: Colonel de Basil's Ballets Russes de Monte Carlo, 1931-1952* (New York, 1990)

Grigoriev, Serge, *The Diaghilev Ballet* (London, 1953)

Guest, Ivor, trans. Paul Alexandre, *Le Ballet de l'Opéra de Paris: Trois siècles d'histoire et de tradition* (Paris, 1976)

Häger, Bengt, trans. Ruth Sharman, *Ballets Suédois* (London / New York, 1990)

Kirstein, Lincoln, Thirty Years: *Lincoln Kirstein's The New York City Ballet* (New York, 1978: London, 1979)

Neufeld, James, *Power to Rise: The Story of the National Ballet of Canada* (London / Toronto / Buffalo, 1996)

Payne, Charles, *American Ballet Theatre* (London / New York, 1978)

Pritchard, Jane (comp.), *Rambert, a Celebration: A Survey of the Company's First Seventy Years* (London, 1996)

Ramsey, Christopher (ed.), *Tributes: Celebrating Fifty Years of New York City Ballet* (New York,]998)

Reynolds, Nancy, *Repertory in Review: 40 Years of the New York City Ballet* (New York, 1977)

Servos, Norbert, trans. Patricia Stadie, *Pina Bausch Wuppertal Dance Theater: Or the Art of Training a Goldfish Excursions into Dance* (Cologne, 1984)

Sherman, Jane, *Denishawn: The Enduring Influence* (Boston, 1983)

Sherman, Jane, *The Drama of Denishawn Dance* (Middletown, Conn., 1979)

Spencer, Charles, *The World of Serge Diaghilev* (London, 1974)

Walker, Kathrine Sorley, *De Basil's Ballets Russes* (London, 1982)

무용가 개인에 관한 자료

Acocella Joan, *Mark Morris* (New York, 1993)

Acocella Joan (ed.), trans. Kyril FitzLyon, *The Diary of Vaslav Nijinsky* (London / New York, 1999). Unexpurgated edition.

Ailey, Alvin with A. Peter Bailey, *Revelations: The Autobiography of Alvin Ailey* (Secaucus, N J., 1995)

Art Performs Life: Merce Cunningham,

Meredith Monk, Bill T. jones (Minneapolis /New York, (1998)

Ashley, Merrill, Dancing for Balanchine (New York, 1984)

Beaumont, Cyril W., Michel Fokine and His Ballets (London, 1935)

Bird, Dorothy and Joyce Greenberg, Birdis Eye View: Dancing with Martha Graham and on Broadway (Pittsbnrgh, Pa., 1997)

Bournonville, August, trans. and annotated Patricia N.McAndrew, My Theatre Life (London/Middletown, Conn., 1979)

Buckle, Richard, Diaghilev (London, 1979)

Buckle, Richard, Nijinsky (London, 1971)

Buckle, Richard in collaboration with John Taras, George Balanchine, Ballet Master (London/New York, 1988)

Bussell, Darcey with Judith Mackrell, Life in Dance (London, (998)

Chazin-Bennahum, Judith, The Ballets of Antony Tudor: Studies in Psyche and Satire (Oxford/New York, 1994)

Croce, Arlene, The Fred Astaire & Ginger Rogers Book (London/New York, 1972)

Cunningham, Merce, The Dancer and the Dance: Merce Cunningham in Conversa-tion with Jacqueline Lesschaeve (London /New York, 1985)

Cunningham, Merce, ed. Frances Starr, Changes: Notes on Choreography (New York, 1968)

Current, Richard Nelson and Marcia Ewing Current, Loie Fuller, Goddess of Light (Boston, 1997)

Daly, Ann, Done into Dance: Isadora Duncan in America (Bloomington, Ind., 1995)

Danilova, Alexandra, Choura: The Memoirs of

Alexandra Danilova (London/New York, 1986)

De Mille, Agnes, And Promenade Home (Boston, 1958; London, (959)

De Mille, Agnes, Dance to the Piper (London, 1951; Boston, 1952)

De Mille, Agnes, Martha: The Life and Work oj Martha Graham (rcviscd ed., London/New York, 1991)

De Valois, Ninette, Come Dance with Me (London, 1957)

Duncan, Isadora, My Life (New York, '927; London, 1928)

Duncan, Isadora, ed. Sheldon Chaney, The Art of the Dance (New York, 1928)

Dunning Jennifer, Alvin Ailey: A Life in Dance (Reading, Mass., 1996)

Easton, Carol, No Intermissions: The Life of Agnes de Mille (London/Boston, 1996)

Farrell, Suzanne, Holding on to the Air: An Autobiography (London/New York, (990)

Fokine, Michel, Memoirs of a Ballet Master (Boston, 196 I)

Fonteyn, Margot, Autobiography (London, 1975)

Garafola, Lynn (ed.), José Limón: An Unfinished Memoir (London/Middletown, Conn./Hanover, N.H., 1999)

García-Márquez, Vicente, Massine: A Biography (New York, 1995; London, 1996)

Gottfried, Martin, All His jazz:The Life and Death of Bob Fosse (New York, 1990)

Graham, Martha, Blood Memory (London/New York, 1991)

Grubb, Kevin Boyd, Razzle Dazzle:The Life and Work of Bob Fosse (New York,

1989)

Gruen John, *Erik Bruhn: Danseur Noble* (New York, (979)

Guest, Ivor, *Jules Perrot: Master of the Romantic Ballet* (London / New York, 1984)

Hawkins, Erick, *The Body Is a Clear Place and Other Statements on Dance* (Princeton, NJ., 1992)

Hodgson, John and Valerie Preston-Dunlop, *Rudolf Laban: An Introduction to His Work & Influence* (Plymouth, U.K., 1990)

Horwitz, Dawn Lille, *Michel Fokine* (Boston, 1985)

Humphrey, Doris, ed. and completed by Selma Jeanne Cohen, *Doris Humphrey: An Artist First* (Middletown, Conn., 1972)

Jamison, Judith, *Dancing Spirit: An Autobiography* (New York, 1993)

Jowitt, Deborah (ed.), *Meredith Monk* (London / Baltimore, Md., 1997)

Karsavina,Tamara, *Theatre Street* (London, 1930)

Kavanagh, Julie, *Secret Muses: The Life of Frederick Ashton* (London / New York, 1996)

Kent,Allegra, *Once a dancer-* (New York, 1997)

Kaner, Pauline, *Solitary Song* (Dnrham, N.C., 1989)

Kostelanetz, Richard (ed.), *Merce Cunning-ham: Dancing in Space and Time* (Pennington, NJ., 1992)

Laban, Rudolf, trans. and annotated Lisa Ullmann, *A Life for Dance* (London / New York, 1975)

Leonard, Manrice, *Markova: The Legend* (London, 1995)

Levinson, André, trans. Cyril W Beaumont, *Marie Taglioni* (1804-1884) (London, 1977)

Lifar, Serge, trans. James Holman Mason, *Ma Vie: From Kiev to Kiev* (London / New York, 1970)

Livingston, Lili Cockerille, *American Indian Ballerinas* (London / Norman, Okla., 1997)

Loewenthal, Lillian, *The Search Jor Isadora: The Legend & Legacy oj Isadora Duncan* (Pennington, NJ., 1993)

Lynham, Deryck, *The Chevalier Noverre: Father of Modern Ballet* (London / New York, 1950)

Macaulay, Alastair, *Margot Fonteyn* (Stroud, UK, 1998)

Manning, Susan, *Ecstasy and the Demon: Feminism and Nationalism in the Dances of Mary Wigman* (London / Berkeley, Calif., 1993)

Mason, Francis (camp.), I *Remember Balanchine: Recollections of the Ballet Master by Those Who Knew Him* (New York, 1991)

Massine, Leonide, *My Life in Ballet* (London / New York,1968)

Money, Keith, *Anna Pavlova: Her Life and Art* (London / New York, 1982)

Mueller, John, *Astaire Dancing: The Musical Films* (New York, 1985: London, 1986)

Nijinska, Bronislava, trans. and ed. Irina Nijinska and Jean Rawlinson, *Early Memoirs* (New York, 1981, London, 1992)

Nijinsky, Romola, *Nijinsky* (London, 1933)

Noverre,Jean George, trans. Cyril W Beaumont, *Letters on Dancing and*

Ballets (London, 1930)

Osato, Sono, *Distant Dances* (New York, 1980)

Perlmutter, Donna, *Shadowplay, the Life of Antony Tudor* (London / New York, 1991)

Petipa, Marius, trans. Helen Whittaker, ed. Lillian Moore, *Russian Ballet Master* (London / New York, 1958)

Rainer, Yvonne, *Work 1961-1973* (Halifax, N.S., 1974)

Ralph, Richard, *The Life and Works of John Weaver* (London / New York, 1985)

Rambert, Marie, *Quicksilver* (London / New York, 1972)

St. Denis, Ruth, *Ruth St. Denis: An Unfinished Life* (New York / London, 1939)

Shawn, Ted with Gray Poole, *One Thousand and One Night Stands* (Garden City, N. Y., 1960)

Shelton, Suzanne, *Divine Dancer: A Biography of Ruth St.Denis* (Garden City, N.Y., 1981)

Siegel, Marcia B., *Days on Earth: The Dance of Doris Humphrey* (London / New Haven, Conn., 1987)

Smakov, Gennady, *Baryshnikov: From Russia to the West* (London / New York, 1981)

Soares, Janet Mansfield, *Louis Horst: Musician in a Dancer's World* (Durham, N.C., 1992)

Solway, Diane, *Nureyev, His Life* (London / New York, 1998)

Sommer, Sally R. and Margaret Haile Harris, *La Loie: The Life and Art of Loie Fuller* (New York, 1986)

Sorell, Walter, *Hanya Holm: The Biography of an Artist* (Middletown, Conn., 1969)

Sowell, Debra Hickenlooper, *The Christensen Brothers: An American Dance Epic* (Amsterdam, 1998)

Stodelle, Ernestine, *Deep Song:The Dance Story of Martha Graham* (New York / London, 1984)

Stuart, Otis, *Perpetual Motion: The Public and Private Lives of Rudolf Nureyev* (London / New York, 1995)

Swift, Mary Grace, *A Loftier Flight: The Life and Accomplishments of Charles-Louis Didelot, Balletmaster* (London / Middletown, Conn., 1974)

Tallchief, Maria with Larry Kaplan, *Maria Tallchief America's Prima Ballerina* (New York, 1997)

Taper, Bernard, *Balanchine: A Biography* (3rd revised ed., London / New York, 1984)

Taylor, Paul, *Private Domain* (New York, 1987)

Terry, Walter, *Ted Shawn: Pother of American Dance* (New York, 1976)

Tharp,Twyla, *Push Comes to Shove* (New York, 1992)

Thorpe, Edward, *Kenneth MacMillan: The Man and the Ballets* (London, 1985)

Tracy, Robert, *Goddess: Martha Graham's Dancers Remember* (New York, 1996)

Vaughan, David, *Frederick Ashton and His Ballets* (updateded., London, 1999)

Vaughan, David (chronicle and commentary) and Melissa Harris (ed.), *Merce Cunningham: Fifty Years* (New York, 1997)

Villella, Edward with Larry Kaplan, *Prodigal Son: Dancing for BalanChine in a World of Pain and Magic* (New York, 1992)

Walker, Kathrine Sorley, *Ninette de Valois: Idealist without Illusions* (London, 1987)

Warren, Larry, *Anna Sokolow: The Rebellious Spirit* (Princeton, N.J., 1991)

Warren, Larry, *Lester Horton, Modern Dance Pioneer* (New York, 1977)

Wigman, Mary, trans. Walter Sorell, *The Language of Dance* (London / Middletown, Conn., 1966)

Wigman, Mary, trans. and ed. Walter Sorell, *The Mary Wigman Book: Her Writings* (Middletown, Conn., 1975)

Wiley, Roland John, *The Life and Ballets of Lev Ivanov: Choreographer of The Nutcracker and Swan Lake* (Oxford / New York, 1997)

Wiley, Roland John, *Tchaikovsky's Ballets: Swan Lake, he Sleeping Beauty, The Nutcracker* (Oxford / New York, 1985)

Yudkoff, Alvin, *Gene Kelly: A Life of Dance and Dreams* (New York, 1999)

Zimmer, Elizabeth and Susan Quasha (eds.), *Body Against Body:The Dance and Other Collaborations of Bill T. Jones & Arnie Zane* (Barrytown,N.Y., 1989)

비평문 모음집

Acocella, Joan and Lynn Garafola (eds. and introduction), *André Levinson on Dance: Writings from Paris in the Twenties* (London / Hanover, N.H., 1991)

Anderson, Jack, *Choreography Observed* (Iowa City, 1987)

Banes, Sally, *Writing Dancing in the Age of Postmodernism* (London / Middletown, Conn., 1994)

Buckle, Richard, *Buckle at the Ballet* (London / New York, 1980)

Conner, Lynne, *Spreading the Gospel of the Modern Dallce: Newspaper Dance Criticism in the United States 1850-1935* (Pittsburgh, pa., 1997)

Croce, Arlene, *Going to the Dance* (New York, 1982)

Croce, Arlene, *Sight Lines* (New York, 1987)

Croce, Arlene, *Writing in the Dark, Dancing in The New Yorker* (New York, 2000)

Denby, Edwin, ed. Robert Cornfield, *Dance Writings and Poetry* (London / New Haven, Conn., 1998)

Guest, Ivor (trans. and ed.), *Gautier on Dance* (London, 1986)

Jowitt, Deborah, *Dance Beat: Selected Views and Reviews, 1967-1976* (New York, 1977)

Jowitt, Deborah, *The Dance in Mind: Profiles and Reviews 1976-1983* (Boston, 1985)

Macdonald, Nesta, *Diaghilev Observed by Critics in England & The United States 1911-1929* (London / New York, 1975)

Siegel, Marcia B., *At the Vanishing Point* (New York, 1972)

Siegel, Marcia B., *The Tail of the Dragon: New Dance, 1976-1982* (London / Durham, N.C., 1991)

Siegel, Marcia B., *Watching the Dance Go By* (Boston, 1977)

사진자료 소장처

Catherine Ashmore, 138; Bauhaus-Archiv, Museum für Gestaltung, Berlin 76; Béjart's Ballet of the Twentieth Century, Brussels / Claire Falcy 120; Trisha Brown Company, New York / Carol Goodden 117; Steven Caras, 139; ©J-D. Carbonne, 137; Chimera Foundation for Dance, New York / David Berlin 109; Bill Cooper / Adventures in Motion Pictures 136; Courtauld Institute of Art, London 9; Anthony Crickmay 135; Cullberg Ballet Company / The Swedish National Theatre Centre, Stockholm. L. Leslie-Spinks 127; Michal Daniel, 141; Zoe Dominic 121, 129; Malcolm Dunbar 92; Arnold Eagle 80; Johann Eibers 108, 112; English Bach Festival, Chris Davies / Network 29; Lois Greenfield 115, 132, 134; Richard Haughton, 140; International Museum of Photography at George Eastman House, Rochester, N.Y. 58; Lawrence Ivy, 142; Laban Centre for Movement and Dance, at University of London Goldsmiths' College, New Cross, London SE14 6NW 63, 65; Raymond Mander and Joe Mitchenson Theatre Collection, London 66; © Dominik Mentzos Photography 143; Jack Mitchell 106; Barbara Morgan 79, 82; Jakob Mydstkov 32; National Film Archive, London 104; Dance Collection, The New York Public Library at Lincoln Center, Astor, Lenox and Tilden Foundations 17, 18, 43, 49, 57, 59, 60, 61, 62, 78, 84, 85, 87, 89, 90, 97, 99, 100, 101, 102, 103, 107; Novosti Press Agency, London (Collection of Natalia Roslavleva) 40, 46, 77 (Photo A. Saikov); Bertram Park 91; By courtesy of the Rank Organisation, London 125; Royal Opera House, London 44, 93, 94, 126 (Frederika Davis); Society for Cultural Relations with the USSR, London 105; Walter Strate / Dance Collection, The New York Public Library at Lincoln Center, Astor, Lenox and Tilden Foundations 83; L. Sully-Jaulmes 47; Martha Swope 1, 81, 98, 110, 119, 122, 123, 130; Twyla Tharp Foundation, New York / Tom Berthiaume 114; Theatre Museum, London / J.W Debenham 95;The Times Newspapers Ltd, London 73; Jack Vartoogian 111; Kurt Weill Foundation, London 96; Reg Wilson 45, 50, 113, 116, 118, 124, 128; Wuppertal Dance Theatre / Ulli Weiss 131, 133

도판 출처

2 Private Collection; 3 Engraving by Jacques Patin, from Balthazar de Beaujoyeulx, *Le Ballet Comique de la Rayne*, Paris, 1582; 4 Drawing by Antoine Caron, 1573, courtesy of the Harvard University Art Museums (Fogg Art Museum), gift Winslow Ames; 5 Wood engraving attributed to Daniel Rabel from the libretto of *Le Ballet de la Délivrance de Renaud*, 1617, Bibliothèque Nationale, Paris; 6 Drawing, c. 1629, Bibliothèque Nationale, Paris; 7 Anonymous French drawing, c. 1660, Victoria and Albert Museum, London; 9, 10 Drawings by Inigo Jones, 1631, Devonshire Collection. Reproduced by permission of the Trustees of the Chatsworth Settlement; 11 Engraving by Daniel Marot, Bibliothèque Nationale, Paris; 12 Bibliothèque Nationale, Paris; 13 From Raoul Auger Feuillet, *Choréographie*, Paris, 1701; 14 Victoria and Albert Museum, London; 15 Drawing by Henri Bonnart, Bibliothèque Nationale, Paris; 16 Painting by Nicolas Lancret, c. 1740, National Gallery of Art, Washington, Mellon Collection 1937; 17 Engraving by Pouquet after Nicolas Lancret, 1730, The New York Public Library; 19 Engraving by Bernardo Bellotto, 1758; 20 Devonshire Collection, Chatsworth, reproduced by permission of the Trustees of the Chatsworth Settlement; 21 Watercolour by Louis René Boquet, Bibliothèque Nationale, Paris; 22 Pastel by Jean-Baptiste Perroneau, 1764, Bibliothèque Nationale, Paris; 23 Etching and aquatint by Francesco Bartolozzi, possibly after Nathaniel Dance, 1781, Theatre Museum, London; 24 Theatre Museum, London; 25, 26 Bibliothèque Nationale, Paris; 27 Etching and engraving by Francesco Bartolozzi after Nathaniel Dance, 1781, Theatre Museum, London; 28 Drawing by Johann Gottfried Schadow, 1797, from Hans Mackowsky, *Schadows Graphik*, Berlin, 1936, Institut fur Musikwissenschaft der Universitat Salzburg, Derra de Moroda Dance Archives; 30, 31 Coloured lithographs after Alfred Edward Chalon, c. 1846 and 1845, Victoria and Albert Museum, London; 33 Etching by James Gillray, 1796, Victoria and Albert Museum, London; 34 Bibliothèque Nationale, Paris. 35 Anonymous print after Achille Deveria, Victoria and Albert Museum, London; 36 Lithograph after the drawing by Jules Challamel, 1843, Victoria and Albert Museum, London; 37 Coloured lithograph after J. Bouvier, c. 1846, Victoria and Albert Museum, London; 38 Lithograph by John Brandard, Victoria and Albert Museum, London; 39 Lithograph, 19th century, courtesy of the Teatermuseet, Copenhagen; 41 Victoria and Albert Museum, London; 42 Cover of Il Teatro Illustrato, March 1881, Museo Teatrale alla Scala, Milan; 47 Watercolour by Léon Bakst, 1909, Musée des Arts Décoratifs, Paris; 48 Wadsworth

Atheneum, Hartford, The Serge Lifar Collection, Ella Gallup Sumner and Mary Catlin Sumner Collection; 51 Musée Rodin, Paris; 53 Private Collection, Paris; 54 The Brooklyn Musemll, 39.25; 55, 56, 67 Victoria and Albert Museum, London; 68 Musée National d'Art Moderne, Paris; 69, 70 Bibliothèque Nationale, Paris; 71 Fitzwilliam Museum, Cambridge; 72, 74 Victoria and Albert Museum, London; 75 Dansmuseet, Stockholm; 86 Bibliothèque Nationale, Paris

찾아보기

라

바

자

개정판 참여 저자 짐 루터의 말

교육을 받은 관객들조차 오늘날의 춤 현장을 조망하다 보면 21세기에는 과연 무엇이 춤을 규정하는지 확인하는 데 애를 먹을 것이다. 현대무용 공연 단체들은 정서적 울림을 갖춘 움직임과 음악이 그득하고 내러티브 중심으로 흐르는 무용극을 비롯하여 무대 현장의 록 밴드를 보조하는 쇼케이스 형태의 행사에 이르기까지 다양한 작품을 제공한다. 또한 공연들에서는 현장 비디오와 컴퓨터 생성 애니메이션, 발성 대사도 뒤섞인다. 오늘날 안무가들은 힘든 기교의 프웻트 작업에 특권을 부여하지도 않으며, 그에 못지않게 무예와 재즈, 힙합, 폭스트롯과 탱고 같은 볼룸 스타일의 기교와 움직임, 달리기와 뛰기, 쓰러지기 같은 일상 동작도 활용한다. 발레 또한 다양한 양상으로 제시되고 있다. 전 세계적으로 무용단들은 몇 세기나 묵은 고전들을 교향악단 반주로 공연하며, 이와 동시에 선조들을 희미하게 닮은 작품 혹은 새롭게 의뢰받은 작품들을 팝이나 전자음악에 맞추어 공연한다. 실제로 이 책의 원저작자인 수잔 오는 오늘날의 발레가 16세기 궁정에서 기원할 당시의 춤과 유사점이 거의 없다는 점을 지적하면서 이 책을 시작한다.

그러나 수잔 오의 책을 주의 깊게 읽다 보면 긴 세월 동안 형식과 양식 및 내용 면에서 다양성을 촉발해 왔던 과거와 현재 사이에서도 연관이 드러난다. 1920년대 이래 발레 뤼스의 구경거리를 강조하는 제작물들의 울림은 오늘날의 발레와 현대무용에서 보이는 변화무쌍한 장치, 비디오 투사, 그리고 컴퓨터 생성 장면들에서 다시 짚어진다. 오늘날 고도로 훈련받은 전문 춤꾼들을 일부 안무가들이 배제하는 현상은 춤 역사에서 아마추어들이 전문가들과 나란히 출현하던 여러 시기에 무수히 반복된 현상이었다. 영감을 찾아서 과거를 되돌아 보는 작업에 덧붙여서 춤 예술가들은 새 테크닉을 꾸준히 실험해 왔고, 이에 못지않게 진취적인 공학도 감싸 안음으로써 자신들의 솜씨를 향상시키려는 열망을 보여 왔다. 안무가 로이 풀러가 1920년대에 조명과 의상을

갖고 실험한 것처럼 영국의 로열발레단과 호주의 현대무용 단체 청키무브는 컴퓨터 생성 이미지와 비디오를 채택하였다. 머스 커닝햄의 마지막 작품들 가운데는 관객이 아이팟에서 무작위로 선택된 음악을 듣도록 요구하는 작품도 있다. 안무가들은 과거의 흐름을 반영하고 발굴하였으며 자기 시대의 주도적인 춤 양식에 대해 반기도 들었다. 현대의 무용가들은 고전 발레의 우화 같은 줄거리, 명료성과 조화 및 질서에 중점을 두는 것을 거부하는 대신 자연스런 움직임과 현대적 연관을 갖춘 내러티브를 확보하려고 애쓴다. 이미 1960년대에 실험적 안무가들은 움직임이 춤의 중심이라는 생각을 의문시하였고, 일부 안무가는 아예 거부한 바 있다.

이처럼 미래를 기대하고 현재에 저항하며 과거를 돌이켜 보는 복잡한 과정 속에서 춤은 다른 시각예술 및 공연예술 장르에서의 진정성을 본받고 받아들였다. 춤이 거둔 현재의 다양성에는 혼란스런 점이 있을지라도 춤을 21세기의 걸출한 공연예술 형식 가운데 하나로 만들었으며, 그리고 유럽과 북미 대륙 및 러시아에서 시작하여 이제는 아시아와 중동으로 퍼진 활동을 유발하였다. 서구의 형식들이 비서구 나라들에서 진척되는 과정에서도, 중국과 인도 같은 나라들이 종교적·토착적인 유구한 춤 전통을 이어 왔고 또 그런 전통을 서구의 무용단과 안무가들이 탐색하고 받아들였다는 사실은 무시되지 않는다. 그렇다 하더라도 여기서 서구 춤의 세속적 기능과 비서구 문화권에서의 춤의 목적은 대조를 이룬다. 서구의 춤을 세속적 예술 형식으로 규정하는 이러한 구분을 바탕으로 이 책의 주제는 한정되면서도 초점이 부각된다.

춤이 세속적 역할을 지속적으로 펼쳐올 동안 춤의 요소들 가운데 관객 구성, 그리고 춤이 관객에 대해 갖는 관계 면에서 16세기에 유래할 당시의 발레와 유사성이 거의 없다. 궁정발레 제작자들은 유럽 귀족층에게 춤을 제공하였고, 군주정을 찬양하거나 부를 과시하는 볼거리를 기획하였다. 오늘날 춤은 다양한 양식을 내놓는다. 제각각의 양식마다 대중적 인기 아니면 틈새의 좁은 감상 활동을 계발해 낼 테지만 어느 양식에서나 모든 연령대의 사회 계층과 교육 배경을 가진 관객을 초대하기는 마찬가지다. 오늘날 현대의 춤은 텔레비전과 인터넷 및 영화를 통해 광범위한 유통을 모색한다. 더욱이 춤은 봉사 프로그램, 지역 및 해외 순회 활동을 통해 관객을 민주화하였고, 다수의 무용단들이 역 터미널이나 쇼핑몰 같은 비전통적 장소에서 작품을 제공한다.

춤 역사를 담은 이 저작이 보다 폭넓은 관객들에 도달한다는 사실은 춤 공연에 대한 이해와 이론적 지식을 결합해서 계발한 수잔 오의 작업을 대변한다.

오의 저작은 춤 학도들과 후원자들에게 춤의 풍부한 역사를 탐색할 경로를 다방면으로 제공한다. 이 책에서 각각의 장은 춤 형식과 내용 및 양식에서의 현저한 변화상을 소개하며 공연에서 특기할 변화를 수반한 춤 발전상에서의 사건들을 주목하고 변화의 결과 춤 예술 형식의 진화에 기여한 바에 대해 주의를 기울인다. 과거를 돌이켜 보고 이해하는 과정을 통해서 안무가들이 그렇게 하듯이 수잔 오 또한 춤을 풍요롭고도 여러 얼굴을 가진 예술 형식으로 드러내면서 지금의 창작을 풍부히 하며 활력을 더한다. 오의 작업은 춤의 계보를 추적함으로써 즐거움을 고양하고 계몽을 더해 가는 진입구를 제공한다. 또한 이 저작은 다양한 현대춤을 헤쳐 나갈 길을 안내하는 동시에 현대춤이 무척 다양한 와중에서도 동일한 정경을 공유한다는 점도 깨우치는 지도를 제공한다.

옮긴이의 말

이 책의 원본은 『발레와 현대무용-*Ballet and Modern Dance*』(Thames & Hudson, 2002)이다. 이 원본은 1985년에 나온 초판 『발레와 현대무용』을 확대 개정한 재판이다. 이전에 옮긴이가 국내에서 출간한 『서양 춤예술의 역사』(1990)는 1985년도의 초판을 번역한 것이며, 이번에 재판을 번역해서 다시 출간한다. 이제 2004년 한국어판을 출간함으로써 옮긴이로선 두어가지 부담을 덜게 되었다.

먼저 초판은 역사 서술이 1970년대에서 끝났다. 사실 15년 전에 번역 출간한 때부터 옮긴이로선 춤이 급변하는 상황 속에서 오히려 미진한 느낌을 안아 왔었다. 이번의 재판은 2000년까지를 역사 서술 대상으로 삼음으로써 당연히 초판에 비해 훨씬 현실감이 있고 생생하다.

그리고 국내에서 초판 번역본은 원본의 한국내 저작권 문제를 유보한 상태에서 출간되었다. 그 사이에 초판뿐 아니라 이 책의 한국내 저작권을 시공사가 확보하게 되어 저작권에 대한 부담 없이 다시 출간하게 되어 감회가 새롭다.

이 책 원본의 재판과 초판을 비교하면 제11장까지는 동일하며 제12장은 대폭 개정하였다. 컨템퍼러리 댄스를 다룬 부분인 만큼 응당 개정이 따라야 할 부분이다. 제12장에서 불과 4년 전인 2000년의 사실까지 다룸으로써 이 책은 현재성을 더하고 유용한 정보집 구실까지 해낼 것으로 보여 금상첨화일 듯싶다. 이 책은 초판 출간 이래 해외 춤 관련 권위서들에서 참고문헌의 하나로 많이 소개되어 그 가치는 이미 검증되었다.

이 땅에 서양 춤이 유입되어 선보이기 시작한 것은 1905년 무렵의 일로 추정되며, 1920년을 전후해서부터는 이른바 무대 양식의 서양 춤도 유입되면서

사람들의 주목을 받아 왔다. 서양 춤의 유입이 없었어도 서세동점, 봉건사회의 해체와 대중사회의 대두 등의 요인으로 미루어 당시까지 독자적으로 진행되던 우리의 춤이 이미 어떤 형태로든 뒤바뀔 소지는 농후하였다. 양풍(洋風)의 춤이 직접 실물로 제시되어 사람들을 자극함으로써 차후에 출현할 새 춤 양식의 틀을 가장 강력하게 규정하기에 이르렀다. 그러므로 신무용 혹은 현대무용이라 하는 새 춤 양식을 등장시킨 일차적 요인으로 서양춤의 유입을 드는 것이 통설이며, 이를 뒤엎을 가설은 아직 제시된 바 없다.

한국전쟁과 1960년대의 수출 드라이브 정책으로 대외지향적 또는 대외의존적 정책은 우리 사회를 서양 특히 미국을 향해 활짝 열어두는 결과를 재촉하였는데, 바로 이 때부터 발레와 현대무용 같은 서양춤은 '서양의 춤'이라기보다는 우리 춤 영역의 일부로 자리잡게 되었다. 이와 때를 같이 하여 우리의 춤 장르가 한국무용/현대무용/발레로 균등한 3분법을 갖게 된다.

한국에서 서양춤은 외래무용에 속한다. 극동·동남아·중동·아프리카·남미·소련 등지의 춤과 더불어 그것은 외래춤의 하나이다. 그러나 우리의 춤 사고(思考)에서 서양춤이 토착춤과 더불어 대등한 지위를 갖는 현재의 상황은 서양춤을 보편적 개념이 아니라 보편적 특수의 개념으로 접근하는 등 별 다른 노력들이 뒤따르지 않는 한 좀체 바뀌지 않을 것이다. 그렇다고 해서 서양춤을 도외시해 마땅하다는 오해는 하지 않아도 좋다. 다만 서양춤을 선별 수용하는 관점이 체질화되어야 한다는 것이다.

서양춤이 우리의 춤 의식(意識)에서 비중이 높은 것은 부인할 수 없는 현실이로되, 이 현실은 어찌할 수 없는 현실이 아니라 우리의 지향으로써 변경될 수 있는 현실이다. 굳이 서양춤만을 두고 지적하는 것은 아니겠으나, 상당 부분 그것을 핵심적 문제 대상으로 삼는 '외래춤의 모국어화'라는 지표는 서양춤의 무분별한 도입 혹은 모방 풍조가 반성되어야 함을 의미한다.

그런데 외래춤의 모국어화 작업은 첫째 외래춤의 본질과 현상에 대한 정확한 인식, 둘째 토착춤의 정신과 어법의 체질화, 셋째 외래춤의 요소가 토착춤의 요소와 어울려 생산되는 새 춤 양식의 정당성을 연행 현장에서 검증·정착시키는 과정의 삼중적(三重的) 과제를 제기하는 것으로 보인다. 80년대 중반부터 자주 선보인 세번째의 과제는 아직 만족스런 단계에 이르지 않았다. 생각컨대 그 원인은 세번째 과제와 더불어 주목되고 실천되어야 할

과제들인 앞의 두 과제가 절실하게 인지되지 않았거나 아니면 설령 앞의 두 과제를 인지하였을지라도 해결 방도가 막연하였던 탓이었다. 그런 때문에 춤 창작자들이 세번째의 과제에만 매달리도록 한 것은 무용 전문 교육의 비과학성 내지 비체계성을 시사하는 대목으로 해석되어 무리가 아니다.

토착춤 및 외래춤의 올바른 이해에 있어 무용사(舞踊史)를 통한 이해가 필수적 일부문을 차지한다. 사적(史的) 이해는 모든 학술에 있어 특히 기본 교과의 하나이나. 가령 춤의 역사를 훑어 내림으로써 우리는 춤의 내력을 더 잘 알게 된다. 춤은 왜 발생하였으며, 어떤 역할을 하였으며, 그 역할과 풍토 및 사회 구조 사이의 직간접적 연관성은 무엇이었으며, 춤의 장르와 스타일은 무슨 까닭에서 어떻게 분화·정착되어 왔으며, 우리가 전수받는 고전적 춤의 역사적 실체는 무엇이었으며, 구체적 현실 내에서 춤이 보여온 가능성 가운데 최소치와 최대치는 무엇이었으며, 그런 가능성은 과연 어떻게 평가될 수 있으며, 여태까지의 춤 내력에 비추어 오늘의 춤은 과거의 춤과 어떤 차별성을 가지며, 그리고 앞으로의 춤은 어떻게 전망할 수 있겠는지 등의 문제에 대해 보다 근거있는 답을 갖출 수 있다. 그러므로 무용사 연구를 순수 이론 교과로 간주하는 태도는 전혀 옳지 못하다. 그것은 오늘의 춤 창작 실무 작업의 기초로 수용되어야 할 측면도 크다.

그럼에도 불구하고 우리의 대학들에서 무용사 교육은 충실하게 제공되지는 않았다. 거의 예외 없이 무용사 강좌는 '한국무용사'와 '외국무용사(혹은 서양무용사)'의 두 강좌로 해서 6학점 이내이며, 이마저 선택과목으로 개설된 예가 적지 않다. 1990년대 초에 우리 대학들에서는 두 무용사 강좌 모두 제한된 시간 탓도 있을 테지만 19세기 말로 그치는 게 통례였다. 그러나 자료의 발굴과 정리를 통해 두 무용사 강좌는 1990년대까지를 강좌의 대상 시기로 잡을 수 있게 되었다. 이는 1990년대 무용사 연구가 기한 성과라 생각된다.

이 책은 르네상스부터 우리가 살고 있는 2000년까지 서양춤을 연대기 중심으로 해서 춤 조류 별로 살피기 때문에 춤의 간략한 역사적 맥락을 갖추길 원하는 독자들에게 큰 도움이 될 것이다. 그러나 이 책은 서양춤 가운데 민속춤을 제외하고 극장식춤만 대상으로 하였다는 점, 춤 조류를 춤의 역사에만 국한시켜 춤을 전체 문화사 및 사회사와 연결짓지 않았다는

점, 다양한 춤 조류의 명멸(明滅)원인을 석연찮게 처리하거나 아예 밝히지 않는 부분이 적지 않다는 점, 그리고 각각의 춤 조류가 취하는 미적 원리를 사적(史的) 맥락에서 소개하지 않는다는 점 등에서 정본(定本)으로 치기에는 어렵다. 아울러 전체 서술에서 기존의 극장식 춤에서 통용되던 세계관과 미학을 별 다른 검증없이 그대로 수용하는 것도 역자 입장에서는 문제시된다.

그러나 이 책의 제한점을 인식 배경으로 하면서 객관적인 사실들을 독자 스스로 재배치해 나간다면 소득은 분명할 것이다. 우리가 요구하는 수준과 거리가 있을지라도 이 책은 무용사 접근에 대해 기본 매개체 역할은 충분히 해낼 수 있다. 이 점이 이 책의 미덕이자 최대 장점이다.

끝으로 올해 연초 재판 번역 출간 결정 이후 옮긴이의 남미 축제 답사 등이 겹친 촉박한 일정 속에서 일을 진행한 시공사 편집부와 교정 및 편집 관련 일을 도운 서정록 군에게 감사의 말을 전한다.

2004년 3월 김채현 金采賢

1988년과 2002년 판에 이어 2012년에 나온 제3판의 번역 작업을 완료하였다. 제3판에서는 21세기 춤 동향을 서술한 제12장을 수정·확대하였다. 여기서는 디지털 공학과 인터넷이 일상적인 시대의 춤예술을 대중 속의 확산 현상까지 수렴하여 소개한다. 일부 제한점에도 불구하고, 이 책은 1988년의 초판본 이래 수정과 확장을 가하면서 서양의 춤예술의 흐름을 최근의 동향까지 간결하게 짚고 정돈한 책으로 정평이 자자하였다. 갈수록 다변화하고 다채로운 양상을 거듭하는 춤예술의 끝은 사실상 없으며, 춤 창작, 연구, 학습, 그리고 감상 면에서 이 책이 길잡이 구실을 여전히 지속할 것을 기대한다.

2018년 2월 김채현